LA

LANGUE THÉATRALE

ÉVREUX, IMPRIMERIE DE CH. HÉRISSEY.

LA

LANGUE THÉATRALE

VOCABULAIRE

HISTORIQUE, DESCRIPTIF ET ANECDOTIQUE

DES

TERMES ET DES CHOSES DU THÉATRE

SUIVI D'UN APPENDICE

CONTENANT LA LÉGISLATION THÉATRALE EN VIGUEUR

PAR

ALFRED BOUCHARD

PARIS

ARNAUD ET LABAT, LIBRAIRES-ÉDITEURS
215, PALAIS-ROYAL

—

1878

AVANT-SCÈNE

L'ouvrage que nous offrons au public témoigne, par son sous-titre, de la modestie de nos prétentions pour cette œuvre où notre collaborateur « ciseaux » a joué un rôle aussi important que notre plume; nous croyons cependant qu'il pourra être utile aux personnes qui aiment le théâtre : c'est là notre seul but.

Notre idée n'est pas neuve dans la forme, car il existe plusieurs ouvrages sous les titres de DICTIONNAIRE DES THÉATRES, DICTIONNAIRE THÉATRAL, *etc., etc.; mais elle est nouvelle dans le*

fond, en ce sens que les ouvrages précédemment publiés, en outre qu'ils remontent au milieu du siècle dernier pour quelques-uns, et à l'année 1824 pour les plus récents, ne s'occupent en aucune façon à satisfaire la curiosité du spectateur; les uns, beaucoup trop longs, offrent, dans leurs huit ou neuf volumes, un catalogue ou répertoire des pièces jouées depuis l'origine de notre théâtre jusqu'à la date de leur publication; les autres, surtout les derniers, se sont attachés à faire une courte biographie critique ou apologétique des comédiens qui étaient au théâtre à ce moment, plutôt qu'à traiter des CHOSES DU THÉATRE. Cette méthode, qui pouvait piquer la curiosité au moment de la mise en vente, n'offrait plus aucun intérêt quelques mois après, par suite des nombreux changements survenus dans le personnel des théâtres.

Laissant de côté la bibliographie comme trop aride, et la biographie, comme trop sujette à partialité, nous n'avons fait entrer dans notre VOCABULAIRE *que les mots qui peuvent*

intéresser le spectateur ; donner matière à son jugement, à son appréciation, à sa critique, tout en l'initiant aux CHOSES DU THÉATRE. *Nous avons rejeté presque entièrement l'argot de* coulisses *et n'en avons conservé que quelques mots qui sont du domaine général, et en quelque sorte passés dans la langue du monde. Cet* argot, *du reste, est trop fantaisiste, et surtout trop élastique, pour être classé dans un vocabulaire, à moins d'en faire un spécial, comme fit le regretté* JOACHIM DUFLOT.

Nous avons omis, à dessein, la technologie du machiniste et ne lui avons emprunté que quelques mots indispensables au spectateur pour qu'il puisse se rendre compte des manœuvres qu'il voit opérer ; le reste serait fatigant et sans intérêt pour lui.

Enfin, pour faire passer quelques réflexions de notre cru, nous avons agrémenté notre VOCABULAIRE *d'une certaine quantité d'anecdotes dramatiques ; mais, craignant qu'on y voulût voir des personnalités, nous les avons*

prises assez anciennes pour ne blesser personne, ce qui ne veut pas dire que l'application n'en puisse être faite de nos jours; de cela, nous nous lavons les mains.

La partie historique, on le comprendra facilement, doit être fort écourtée dans un ouvrage aussi restreint que le nôtre; cependant on y trouvera, sommairement il est vrai, les origines du théâtre, en Grèce, à Rome, et chez nous; celles de nos grandes scènes : Opéra, Opéra-Comique, Théâtre-Français, *ainsi que l'histoire et la fondation des principaux théâtres de Paris.*

Nous avons terminé et complété notre volume par un Appendice contenant les documents historiques de fondation, ainsi que les lois, décrets, ordonnances, règlements de police qui forment la législation théâtrale. Le lecteur y trouvera de précieux et intéressants renseignements qui lui expliqueront bien des choses; il y verra que tandis qu'il se livre insouciant au plaisir des yeux et des oreilles, ses plaisirs,

sa santé, sa sûreté, sa vie même sont protégés par les lois existantes et par des agents qui les font observer.

Du reste, à la grâce de Dieu !

OBSERVATION IMPORTANTE

Pour éviter de nombreuses redites et des renvois multipliés, nous avons imprimé, dans chaque article, en caractère semblable à celui-ci — THÉATRE *— les mots contenus dans notre vocabulaire dont la lecture pourrait servir de corollaire ou de complément au mot consulté.*

Pendant l'impression, le mot SOCIÉTAIRES a subi les modifications suivantes : M. BRESSANT a pris sa retraite, et M^{me} ÉMILIE GUYON est décédée.

LA LANGUE THÉATRALE

A

ABANDON. — Fils du NATUREL, et aussi difficile à atteindre que son père ; il demande, plus que lui, de la grâce, une grande délicatesse de nuances dans le geste et dans la voix. On ne le trouve guère que chez les grands COMÉDIENS ; les autres s'abandonnent volontiers, mais n'ont pas d'*abandon*.

ABONNÉ. — Spectateur payant ses ENTRÉES à l'avance, pour un mois ou une année. Dans beaucoup de villes de province, les *abonnés* font la loi aux directeurs et sont l'effroi des DÉBUTANTS.

L'*abonné* à une place numérotée ou à une loge, a seul le droit d'en disposer. L'administration ne peut la louer ni y introduire per-

sonne. Il y a exception pour les théâtres dont les représentations ne sont pas quotidiennes ; l'administration peut en disposer, dans le cas d'une représentation extraordinaire, les jours non compris dans le contrat de location.

L'*abonné* pour un nombre déterminé de représentations a droit à ce nombre sans avoir à se préoccuper des empêchements ou des retards.

L'*abonné* au mois doit supporter tous les cas de RELACHE qui se présenteront dans son mois de location et ne pourra se plaindre ni d'un changement de pièce, ni de changements d'acteurs. Ces cas sont jugés.

ACADÉMIE...? DE MUSIQUE. — *V. Opéra.*

ACCESSOIRE. — Tous les objets portatifs qui sont nécessaires à la représentation et concourent à l'ILLUSION dramatique en dehors de la décoration peinte.

Il faut convenir que MM. les DIRECTEURS actuels apportent un grand soin aux *accessoires*. Si la scène se passe de nos jours, les meubles, les tentures, les garnitures sortent de chez l'ébéniste, le tapissier, le marchand de bronze, et sont à la dernière mode ; s'il s'agit d'histoire ancienne, ou de pays étran-

gers, les caractères archéologique, historique et géographique sont observés avec assez de soin.

En province les *accessoires* sont encore très-négligés : nous avons vu jouer le *Piano de Berthe*, sans le portrait de M. de Merville auquel Frantz adressait néanmoins, malgré son absence, de vigoureuses apostrophes. La bouteille avec laquelle l'acteur est supposé se griser est presque toujours en verre clair, et vide, de sorte que le spectateur voit la toile de fond à travers la bouteille ; le riche album que Mme la marquise doit feuilleter, est un livre de blanchisseuse ; le chibouck de Lorédan, une affreuse pipe culottée. Si l'on prend le thé, les tasses sont empruntées au café voisin et en portent la marque ; le vin de Champagne est une mauvaise limonade gazeuse qui réclame le secours du tire-bouchon. Quand le traître ou la femme coupable veulent brûler les traces de leur crime, il n'y a ni bougie ni allumettes : bien heureux quand ils ont la présence d'esprit de se servir de la RAMPE, etc., etc…

Une lettre oubliée, un *accessoire* ridicule, peuvent compromettre le succès d'une pièce, et quelquefois causer sa chute. *V. Ustensilier.*
— Se dit encore d'un rôle sans importance.

Beaucoup de comédiens du plus grand mérite n'ont dû la révélation de leur talent qu'à l'emploi qu'on a fait d'eux comme *accessoires*. Potier, Arnal, Odry, Bouffé sont de ce nombre. *V. Utilité.*

Les COMPARSES qui ne font pas régulièrement partie d'une TROUPE rentrent aussi dans les *accessoires*.

ACCESSOIRES (GARÇON D'). — Artiste invisible, aux appointements de 50 à 60 francs par mois. Ses rôles sont cependant nombreux, comme vous l'allez voir. L'acteur dit : « Voici une voiture qui entre dans la cour du château ! » *Le garçon donne quelques coups de fouet et traîne deux roues de bois derrière la toile de fond.* « Vous ne pouvez sortir, il pleut à torrent... » ou « la grêle rebondit sur les toits, » ou « la foudre gronde, l'éclair déchire la nue. » *Le garçon tourne un cylindre dans lequel il y a des petits cailloux* (pluie ou grêle, suivant la rapidité du mouvement) ; *il remue la feuille de tôle* (tonnerre) *et souffle dans un tube des matières résineuses sur une flamme* (éclairs). « Ma mère, vous n'avez plus de fils ! » dit le jeune premier en se précipitant dans la coulisse ; *aussitôt le garçon tire un coup de pistolet.*

C'est encore lui qui remue la vaisselle que l'on brise ; qui sonne ou frappe à la porte ; qui fait le chien dans *Brutus ! lâche César.* Il fait aussi des *riforzando* dans les chœurs à la CANTONADE, et les murmures du peuple dans les drames de BOUCHARDY.

ACCORD. — Rare à l'orchestre ; très-rare sur la scène ; plus rare encore dans les coulisses.

Rien à ajouter à cette formule déjà ancienne, mais éternellement vraie au théâtre comme en... politique.

ACCROCHÉ. — Se dit d'une pièce qui, au moment d'être jouée, se trouve « *accrochée* » par un accident, un caprice, la censure, etc., etc.

ACROBATE. — Nom sous lequel on désigne les danseurs de cordes. Ce genre, qui eut ses beaux jours aux THÉATRES DE LA FOIRE et chez NICOLET, est à peine représenté aujourd'hui par quelques saltimbanques forains. La dernière étoile du genre fût M^{me} SAQUI ; elle dansait encore à quatre-vingts ans.

Les gymnasiarques ont remplacé les acrobates.

ACTE. — Division d'un poëme dramatique, ayant pour but de laisser reposer l'acteur et le spectateur. L'ACTION marche néanmoins, et l'intervalle qui sépare un *acte* d'un autre sert à la déplacer, à la modifier sans trop choquer la vraisemblance. L'esprit du spectateur se prête merveilleusement à cette action invisible ; il cherche à la deviner, et, lorsque l'*acte* suivant commence, sa curiosité, son attention sont réveillées par cette suspension, et son plaisir accru. *V. Entr'actes.*

Les règles de l'art poétique assignent cinq actes aux *tragédies* et aux *comédies;* cette règle fut mise de côté par VOLTAIRE dans la *Mort de César*, qui n'en a que trois, et cet exemple fut suivi par beaucoup d'autres auteurs. Sans vouloir accepter la règle rigoureuse des anciens, nous croyons qu'il n'y a que trois coupes permises pour le genre sérieux : un, trois et cinq *actes. V. Tableaux.*

L'acte se subdivise lui-même en SCÈNES.

ACTEUR, ACTRICE. — Celui, ou celle, qui représente sur un théâtre un personnage d'une œuvre dramatique. *V. Comédien, Comédienne.*

La TRAGÉDIE d'origine n'était qu'un simple chœur chantant des hymnes en l'honneur de

Bacchus. Thespis fut le premier qui pensa à y introduire un personnage, ou *acteur*, dont les récits avaient pour but de laisser reposer le chœur ; Eschyle y en introduisit un second, et voici le dialogue établi ; Sophocle, pensant avec raison qu'il fallait un nombre impair pour établir une majorité, en introduisit un troisième. La tragédie grecque n'a pas ou peu dépassé ce nombre d'acteurs.

En Grèce, les *acteurs* étaient admis aux plus hautes fonctions et très-considérés ; à Rome, au contraire, celui qui montait sur un théâtre perdait ses droits de citoyen et était en quelque sorte entaché d'infamie.

Cette contradiction s'est continuée chez les peuples modernes : en Angleterre les *acteurs* ont toujours joui d'une grande considération, tandis qu'en France ils étaient repoussés de la société. Ainsi, quand en Angleterre la noblesse suivait le convoi de Garrick, on refusait en France d'enterrer Molière et M^{lle} Lecouvreur. Cette déconsidération s'est beaucoup amoindrie, mais elle existe encore, ne fût-ce qu'à l'état de préjugé. C'est à ce point que le ruban de la Légion d'honneur, qui s'épanouit à la boutonnière de tant de nullités, ne décore aucun acteur, en tant que comédien.

Dans le monde on se sert indistinctement des mots « *acteur* » et « *comédien* ». C'est à tort, car il y a une énorme différence entre les deux, et tout autant qu'entre apprenti et ouvrier. Tout comédien est *acteur*; mais tout *acteur* n'est pas COMÉDIEN. L'*acteur* n'est souvent propre qu'à un rôle ; le COMÉDIEN peut les jouer tous avec la même perfection, à quelques nuances près. C'est ainsi que GARRICK jouait Orosmane et Crispin avec le même succès ; c'est aussi pour cela que notre *Théâtre-Français* nous montre autant de COMÉDIENS qu'il compte d'*acteurs*.

ACTION. — En style dramatique l'*action* est le SUJET ou le principal élément d'une pièce. D'après l'ancienne poétique elle devrait être unique et ne pas excéder le cours d'une journée. Le théâtre moderne, surtout dans le DRAME, s'est affranchi de ce joug ; l'*action* a pris des proportions et un développement immenses : de simple qu'elle était, elle est devenue tellement compliquée, que parfois le public, les acteurs et l'auteur n'y comprennent rien.

— Se dit encore comme synonyme de mouvement : Il y a beaucoup d'*action* dans cette pièce.

AFFECTATION. — Ce que beaucoup d'acteurs, des deux sexes, veulent faire passer pour du NATUREL — erreur n'est pas compte. — DUBAY a dit : « L'*affectation* est la caricature du NATUREL. » On ne peut mieux dire.

AFFÉTERIE. — Préoccupation de ses avantages physiques et de ses moyens personnels. Ceci ne devrait regarder que le côté des dames ; malheureusement il n'en est rien : des deux côtés l'on « pose ».

AFFICHE. — Gluau que le directeur d'un théâtre fait apposer sur les murs de la ville où il exploite son *privilége* (vieux style).

Ce fut, dit-on, COSME D'OVIEDO, auteur espagnol contemporain de CERVANTES, qui inventa l'*affiche* dramatique. Elle ne fut en usage en France que vers la fin du XVIIe siècle.

Les *affiches* différaient de couleurs pour chaque théâtre. Celles de l'OPÉRA étaient jaunes ; celles de l'HOTEL DE BOURGOGNE étaient rouges, et le théâtre de la rue Mazarine les avait vertes. On voit que depuis longtemps MM. les directeurs nous en font voir de toutes les couleurs.

Primitivement, les *affiches* n'indiquaient ni le nom de l'auteur, ni les noms des acteurs.

Pour l'auteur il n'y avait pas grand mal : on ne pouvait substituer une pièce à une autre ; mais l'absence des noms des acteurs permettant au CHEF D'EMPLOI de se faire remplacer, sans que les spectateurs en fussent instruits, cela occasionnait souvent des scènes tumultueuses de la part du public déçu.

Si l'*affiche* n'indiquait pas les noms, elle remplissait l'office des journaux de théâtres actuels: et contenait un compte rendu de la pièce du jour ; elle engageait le public à se pourvoir à l'avance de bonnes loges, et s'exprimait en prose et en vers. VILLIERS composa pour l'*Amarillys* de DU RYER, jouée à l'*hôtel de Bourgogne*, en 1658, une *affiche* en vers qui est restée le modèle du genre.

Bien faire l'*affiche* est une science, et chose qui n'est pas donnée au premier venu. L'*affiche* est le levier d'ARCHIMÈDE, surtout en province. Il faut savoir disposer les titres, fabriquer les sous-titres, baptiser les ACTES et les TABLEAUX. Exemple :

LA TOUR DE NESLE

OU REINE CRIMINELLE ! ÉPOUSE COUPABLE ! !
MÈRE DÉNATURÉE ! ! !

Les directeurs de province excellent tout par-

ticulièrement à faire l'*affiche*. Leur ignorance, assez générale en littérature dramatique... et autre, leur donne un aplomb qu'on ne saurait trop admirer. Nous lisions tout récemment, à la suite du titre : *Le Supplice d'une Femme*, cette appréciation pyramidale : « *Dans cette pièce, les mots fulminent comme des coupoles intelligentes.* » (Textuel.)

Voici encore deux jolies choses auxquelles nous ne changeons rien :

L'INTRIGUE ESPAGNOLE

OU

LA BARBE INTERROMPUE

CHEF-D'OEUVRE HISTORIQUE DE L'IMMORTEL BEAUMARCHAIS.

On comprend qu'il s'agit du *Barbier de Séville*; et puis

ALI-BABA

OU LES QUARANTE VOLEURS

MÉLODRAME HISTORIQUE A GRAND SPECTACLE

« *Nota.* — Le directeur n'ayant pu trouver que 12 voleurs dans le pays, demande l'indulgence du public pour n'en pas offrir 40. »

L'*affiche* doit encore compter avec MM. les

imprimeurs, compositeurs et protes qui commettent des gentillesses de ce genre :

LE ROMAN D'UN JEUNE HOMME
PAUVRE PIÈCE, PAR M. OCT. FEUILLET

ou bien :

LA CHANTEUSE VIOLÉE (pour voilée)
OPÉRA-COMIQUE EN UN ACTE.

Les *affiches* sont obligatoires. A Paris, elles ne peuvent mesurer plus de $0^m,63$ sur $0^m,43$, ni être apposées au-dessous de $0^m,50$, ni au-dessus de $2^m,50$, à partir du sol. Tout changement dans le spectacle du jour doit être indiqué par des bandes de PAPIER BLANC collées sur les *affiches* avant l'ouverture des bureaux.

L'*affiche* est le contrat qui lie la direction envers le public.

A Paris l'affichage des théâtres se fait dans des endroits déterminés, et les théâtres y sont placés d'après leur ordre hiérarchique, le grand *Opéra* en tête. *V. Appendice* (ord. 1864).

AGE. — S'il est vrai de dire qu'on n'a que l'âge que l'on paraît avoir, c'est surtout au théâtre.

M̃ᵉ Debrie jouait encore les INGÉNUITÉS à l'âge de 65 ans, et le public ne voulait qu'elle dans le rôle d'Agnès.

Qui s'est jamais inquiété de l'âge de M̃ᵉ Mars ? Elle avait 15 ans, 30 ans, 60 ans ; Elle avait l'âge qu'elle voulait avoir. Qui a pu dire au juste l'âge de Virginie Déjazet ? Elle eut autant d'extraits de naissance qu'elle a créé de rôles. Etait-ce un Richelieu enfant ? Etait-ce une Colombine ? Etait-ce la douairière de Brionne ? Le talent n'a pas d'âge.

AGENT DRAMATIQUE. — Négociant qui fait la traite des comédiens, tient magasin de rois et de bergères, de Lucrèces et de Marcos, de Scipions et d'Antonys, de roulades et d'entrechats, de corps de ballets et de dames de chœurs... et de cœurs. Il expédie en province, s. g. d. g., en prélevant d'avance une prime de dix, quinze ou vingt pour cent — mais toujours en sens inverse de la valeur du sujet — sur chaque engagement qu'il fait faire. Le port et la casse sont au compte du demandeur. — Synonyme : CORRESPONDANT.

AGRÉMENT (Avoir de l'). — Signifie, en termes de coulisses, obtenir des applaudissements, *bis*, rappels, quelle qu'en soit la source.

Nous connaissons des acteurs qui se procurent de l'*agrément* à leurs frais... Ça fait toujours plaisir. *V. Egayer, Reconduire.*

AIR. — Complément indispensable de la pensée et des expressions : l'*air* noble, majestueux, fin, rusé, bonhomme, naïf, niais, bête, etc.

Celui qui voudrait raconter les naïvetés de Jocrisse, de Janot ou de Calino avec un *air* fin, rusé, ou avoir l'*air* de comprendre la chose, manquerait son EFFET. L'*air* est souvent un don naturel qui détermine le choix de l'EMPLOI, comme firent TIERCELIN, POTIER, ARNAL, ODRY, BOUFFÉ, SAINTE-FOY, etc., etc.

AISANCE. — Liberté de corps et de mouvements qu'il ne faut pas laisser aller jusqu'au sans-gêne, comme le font certains acteurs qui semblent plutôt jouer avec les spectateurs qu'avec leur interlocuteur.

Quelques auteurs prétendent que le manque d'*aisance* de beaucoup d'acteurs provient de leur état de gêne. Ce sont de mauvais plaisants.

ALLUSION. — Malheureuse ou désobligeante application que le public fait de quelques passages d'une pièce.

Les *allusions* politiques ou contre certain personnage marquant sont fréquentes au théâtre, et ont, à plusieurs reprises, motivé la suspension d'œuvres dramatiques complétement innocentes de l'intention..

Quelquefois la malice du public se tourne contre les interprètes. C'est ainsi qu'il en arriva pour un ténor à Rouen. Il chantait, dans l'opéra d'HÉROLD, *Marie;* arrivé à la romance : « *Je pars demain...* » Non ! non ! partez de suite ! lui cria le parterre..

Une autre fois, nous avons entendu un amoureux dire : « *Puisque vous ne m'aimez pas, je ne reviendrai plus !* »

Tant mieux ! tant mieux ! dit la salle entière.

AMATEUR. — On distingue deux classes d'*amateurs :* 1° ceux qui aiment le théâtre et tout ce qui en dépend ; 2° ceux qui jouent la comédie sans faire partie d'une troupe, ce qui constitue le *théâtre d'amateurs*, plus généralement dénommé *théâtre de société*.

AMBIGU-COMIQUE (Théâtre de l'). — Ce théâtre, fondé par AUDINOT, en 1770, au boulevard du Temple, en face la rue Charlot, était le reste des marionnettes de la foire,

auxquelles on adjoignit des enfants, comme plus tard fit M. COMTE. En 1772 les marionnettes disparurent tout-à-fait. C'était le moment de la grande lutte entre AUDINOT et NICOLET, V. *Gaîté* (Théâtre de la), lutte qui se continua jusqu'en 1784, époque où l'on reprit le privilége d'AUDINOT. La liberté des théâtres, proclamée en 1791, rendit la vie à l'*Ambigu-Comique*, mais ne lui rendit ni la vogue, ni la fortune, malgré le succès de *M^{me} Angot au Sérail*.

En 1827, ce théâtre fut incendié. Il ne fut pas reconstruit à la même place, mais où nous le voyons aujourd'hui, par les architectes HITTORF et LECOINTE, et il devint alors une des curiosités monumentales de Paris. Il fut inauguré le 8 juin 1828, et continua depuis cette époque à faire fleurir le drame et le mélodrame.

AME. — L'acteur qui n'a pas d'*âme*, qui ne sent pas ce qu'il dit et ne le fait pas sentir au public, qui n'obéit qu'à la mémoire et à la routine, n'entraînera pas la foule et ne la subjuguera jamais. L'*âme* est d'essence supérieure ; le talent ne vient qu'après.

AMENDE. — Punition pécuniaire infligée à

l'acteur qui manque la RÉPÉTITION, ou son ENTRÉE, ou arrive en retard, etc... Le plus malheureux, c'est que l'*amende* n'amende personne.

Il y a à Paris, dans ce qu'on est convenu d'appeler les théâtres de genre (?), des pensionnaires — au féminin — qui payent en *amendes*, chaque mois, deux ou trois fois le montant de leurs appointements annuels, et qui n'en sont pas plus pauvres... au contraire. Ce que c'est pourtant que l'économie !

AMOUREUX, AMOUREUSE. — *Emploi* généralement tenu par trop de personnes dans une troupe.

AMOUR-PROPRE. — Sentiment qui tient le milieu entre l'orgueil et la VANITÉ, et que VOLTAIRE a défini ainsi : « L'amour-propre est un ballon gonflé de vent dont il sort des tempêtes quand on y fait une piqûre. »

Si cette définition peut s'appliquer à quelqu'un, c'est à coup sûr aux comédiens, qui n'admettent ni les conseils, ni la critique. C'est encore avec raison que IMBERT a dit :

> L'amour-propre fait peut-être
> Autant de tyrans que l'amour...

AMUSER L'ENTR'ACTES[1]. — Petite comédie qui se joue dans la salle, quelquefois par la volonté et avec la participation du directeur, qui trouve ainsi moyen de dissimuler la longueur des *entr'actes*. Exemples : Si un monsieur s'approche trop près d'une dame pour causer avec elle, aussitôt un loustic de crier : *Il l'embrassera !* et un autre de répondre : *Il ne l'embrassera pas !* — Cela *amuse l'entr'actes*. — Un spectateur des loges ou des galeries se tourne-t-il pour parler derrière lui : *Face au parterre ! face au parterre !* crie une voix d'en bas, bientôt accompagnée d'un formidable chorus. — On *amuse l'entr'actes*. — Un enfant, qu'une mère a eu la malheureuse idée d'amener avec elle, vient-il à crier, aussitôt on entend de tous les coins de la salle : *Donnez-lui à téter ! Asseyez-vous dessus ! Au vestiaire !* — On *amuse l'entr'actes*, et le public ne s'est pas aperçu de sa longueur quand le rideau se relève. Cette pratique théâtrale s'est introduite dans la politique : à la Chambre, on amuse la séance.

[1] C'est à tort, suivant nous, que l'Académie et tous les grammairiens écrivent le mot *entr'acte* au singulier. — Qu'est-ce qu'un entr'actes ? — le temps qui s'écoule entre deux actes. — Peut-il y avoir entr'actes sans cette condition absolue de deux actes ? — Non. — Que signifie logiquement, rationnellement ce mot, sans tenir compte de l'élision ? — entre les actes. Donc, grammaticalement, *entr'actes*, comme on écrit *entremets*.

ANNÉE THÉATRALE. — Voici une circulaire ministérielle en date du 20 février 1815, qui décide la question :

« D'après les règles précédemment établies, « l'*année théâtrale* finissait le 20 avril de chaque « année, et recommençait le 21.

« Mais, à partir de 1816 et par la suite, « l'*année théâtrale* finira le dimanche avant « Pâques, et ne recommencera que le dimanche « après cette fête. »

ANNIVERSAIRE. — Au *Théâtre-Français*, il est de tradition de célébrer les anniversaires de la naissance de Corneille, Molière et Racine. La cérémonie pour Corneille a lieu le 6 juin, celle pour Molière le 15 janvier, et celle pour Racine le 21 décembre.

Ce jour-là, la représentation est entièrement composée des œuvres du maître fêté. Celle en l'honneur de Molière est la plus attrayante, parce qu'elle comporte ordinairement une pièce qui permet à tout le personnel de la *Comédie-Française*, sociétaires et pensionnaires, de paraître sur la scène.

L'*Odéon*, subventionné par l'État et considéré comme *second Théâtre-Français*, suit les errements de son chef de file.

Il serait à désirer que les grandes villes

assez heureuses pour être honorées par la naissance d'une célébrité dramatique, célébrassent dignement l'anniversaire de leurs glorieux enfants. Ces hommages, tout en satisfaisant l'orgueil local, ne pourraient qu'être profitables à l'art.

ANNONCE. — L'*annonce* incombe ordinairement au RÉGISSEUR, qui est tenu d'endosser l'habit noir et de mettre des gants pour venir annoncer aux spectateurs, après avoir fait les trois saluts traditionnels, que M. ***, ténor, ayant attrapé un rhume en allant à la chasse au marais, réclame l'indulgence du public, ou bien que Mlle Virginie Lucrèce, venant d'être enlevée « subitement », Mlle Blanche Hermine veut bien se charger, PAR COMPLAISANCE, et pour ne pas faire manquer la représentation, du rôle de Mlle Lucrèce. On annonce encore les *représentations au bénéfice* d'un camarade.

Aux XVIIe et XVIIIe siècles, l'*annonce* du spectacle du lendemain était faite chaque jour, au *Théâtre-Français*, entre les deux pièces, par un acteur de la troupe. Il profitait de cela pour faire l'apologie de la pièce en vogue et pour indiquer celles qui étaient en répétition. Ces harangues demandaient un certain talent

d'élocution ; il fallait vanter sa marchandise, sans passer les bornes, et surtout savoir tourner un compliment au public. Aussi voyons-nous figurer parmi les comédiens-orateurs : Bellerose, Floridor, Mondory, Laroque, Molière, de La Grange, et enfin Lecomte qui fut le dernier *annoncier* en titre. du *Théâtre-Français*.

Dans la dernière moitié du xviii^e siècle, l'*annonce* continua d'être faite, non par le premier venu, mais par le dernier venu de la troupe. Cet usage fut entièrement aboli en 1793 et se réfugia dans les spectacles forains, où il subsiste encore : l'*annonce* s'y fait après la parade sous le nom de « *boniment* ».

APARTÉ. — Petit écueil semé sur la route théâtrale. L'*aparté* est en quelque sorte un *monologue* que l'acteur doit se dire à lui seul, et non au public, comme beaucoup ont la mauvaise habitude de le faire. — Le public ne doit pas exister pour l'acteur en scène. — Dans l'*aparté*, l'acteur doit encore économiser les gestes, autrement il attirerait l'attention de ses interlocuteurs.

Dans une réunion de beaux esprits où se trouvaient Lafontaine, Boileau, Molière, on discutait sur les *apartés*, que plusieurs trou-

vaient inutiles et peu naturels. LAFONTAINE surtout se déchaînait contre leur invraisemblance, et ne pouvait comprendre qu'on fît dire tout haut des paroles que l'interlocuteur n'entendait pas.

BOILEAU, pendant ce temps, disait tout haut : *Le butor de Lafontaine ! l'entêté, l'extravagant, que ce Lafontaine !* sans que le fabuliste y prît garde : tant il mettait de vivacité dans son dire. Tout le monde partit d'un grand éclat de rire dont LAFONTAINE demanda la cause. « Vous déclamez contre les *apartés*, lui dit BOILEAU ; il y a une heure que je vous débite aux oreilles une kyrielle d'injures sans que vous y ayez fait attention. » Le procès était jugé.

APLOMB. — Contre-partie du mot *aisance*. Pour beaucoup d'acteurs il remplace le talent et y supplée souvent ; le public auquel il jette de la poudre aux yeux l'accepte comme tel : c'est déjà quelque chose.

APPLAUDISSEMENTS.—Monnaie de satisfaction avec laquelle le public paye l'acteur. A voir la manière dont elle se dépense, on la croirait de peu de valeur. Elle devrait être d'or fin et distribuée à qui de droit. Heureu-

sement que les comédiens acceptent facilement la fausse monnaie... Ils sont si habitués aux mauvaises pièces. *V. Claque.*

APPOINTEMENTS. — Nous n'avons pas besoin d'expliquer ce mot ; nous nous contenterons de mettre en parallèle les *appointements* anciens et nouveaux.

D'après des documents trouvés par M. NUITTER, les premiers sujets du chant, à l'*Opéra-Comique*, touchaient 350 fr. par mois ; les danseurs, 100 fr. ; le maître de ballet et le maître de musique, 200 fr. chacun.

Avant 1740, les premiers sujets de l'*Opéra* touchaient par an 2,000 à 2,500 fr. ; les autres variaient de 800 à 1,000 fr. Au commencement de ce siècle, le maximum était de 9,000 fr. Aujourd'hui ces mêmes sujets touchent de 60,000 à 100,000 fr. et plus ; voici pour le chant.

Dans la comédie, nous voyons LEKAIN, pour ne pas remonter plus loin, toucher, en 1757, 2,000 et 2,500 fr. par an.

Maintenant voyons ce que touchait RACHEL. En 1838, elle fut engagée à 4,000 fr. ; mais elle força bientôt la caisse, car en 1840 elle touchait 37,000 fr. de fixe, plus soixante-quatre *feux* à 281 fr. 25 c. ; plus un BÉNÉFICE

garanti 15,000 fr.; plus trois mois de congé, et elle ne s'arrêta pas là. Chacun la suivit bientôt dans cette voie, et nous savons des GRUES des *Folies* et des *Délassements* mieux appointées que ne l'étaient la MALIBRAN et M^{lle} MARS.

Pour donner une idée du prix de revient de ce que chante un *ténor* à 100,000 fr., c'est le bas prix aujourd'hui, prenons un exemple dans GUILLAUME TELL. Arnold chante :

« *Ma* (1 fr.) *présence* (3 fr.) *pour vous est peut-être un outrage* (9 fr.).

« *Mathilde* (3 fr.), *mes pas indiscrets* (5 fr.)

« *Ont osé jusqu'à vous* (6 fr.) *me frayer un passage* (7 fr.). »

Total pour Arnold : 34 fr. Mathilde répond :

« *On pardonne aisément* (3 fr. 50 c.) *des torts que l'on partage* (3 fr. 50 c.).

« *Arnold* (1 fr.), *je vous attendais* (2 fr. 50). »

Total pour Mathilde : 10 fr. 50 c. Remarquez que nous ne comptons la prima dona qu'à 50,000 fr. Ainsi, cinq petits vers coûtent à la direction 44 fr. 50. C'est roide ! Qu'on vienne donc après cela parler de l'économie des chants.

Il faut encore remarquer que dans le tarif ci-dessus nous supposons au moins sept repré-

sentations par mois, et un rôle de 1,100 notes chaque fois.

APPUYEZ. — Terme de machiniste qui veut dire « enlevez ». Tout ce qui monte, soit du DESSOUS, soit dans le cintre se commande à la manœuvre par le mot *appuyez!*

A-PROPOS. — L'esprit d'*à-propos* n'est pas donné à tout le monde, pas plus aux gens d'esprit qu'aux autres; on ne peut donc rien reprocher aux acteurs qui ne l'ont pas, tout en félicitant ceux qui l'ont eu et qui l'ont. C'est une qualité professionnelle.

M^{lle} FANIER, jouant le rôle de Lisette, de la *Métromanie*, fut arrêtée par un défaut de mémoire, après avoir dit ce vers :

« *Et je prétends si bien représenter l'idole..*, »

alors songeant qu'elle jouait une soubrette étudiant un rôle, elle fit ce vers :

« *Mais j'aurai plutôt fait de regarder mon rôle.* »

qu'elle tira en effet de sa poche. Elle eut l'air de le parcourir et continua, sans que le public y vît rien. C'était de l'*à-propos*.

M^{lle} DELIGNY, dans l'*Avare*, rôle de Marianne, perdit complétement la mémoire à la

scène XI du troisième acte, où elle devait répondre aux compliments de Cléante. L'acteur BONNEVAL, voyant son embarras, s'écria soudain : « *Elle ne répond pas, elle a raison : à sot compliment pas de réponse.* » C'était de l'à-propos.

CHASSÉ conduisait une marche de soldats courant. En traversant la scène, il tombe ; mais prévoyant que cet accident allait arrêter la marche des soldats et troubler la représentation, il crie aux exécutants : « *Marchez-moi sur le corps et passez.* » C'était de l'à-propos et du feu sacré.

ARLEQUIN. — Principal personnage de l'ancienne *comédie italienne*, dont l'esprit, la souplesse et la gaîté amusèrent nos pères jusqu'en 1789. D'après MÉNAGE le premier comédien italien qui vint à Paris jouer ce personnage, sous HENRI III, allait souvent chez le président DU HARLAY, ce qui fut cause que ses camarades le surnommèrent *Harlequino*, ou petit Harlay. Ce surnom resta au personnage.

Les plus remarquables parmi les *arlequins* furent DOMINIQUE, GHERARDY, THOMASSIN, FRANCISQUE et le fameux CARLIN. Le dernier *arlequin* fut LAPORTE, du Vaudeville ; il quitta

le théâtre vers 1828, et avec lui finit le personnage d'*Arlequin*.

ARMES A FEU. — Au théâtre l'usage des *armes à feu* est quotidien, le pistolet surtout. Il faut bien décharger fusils et pistolets sur le traître ou sur la victime; de là deux graves inconvénients à éviter : les blessures et l'incendie. Pour éviter l'un et les autres, on remplace la bourre en papier par une bourre en poil de vache, qui ne brûle pas et s'éparpille au sortir du canon.

Les *armes* sont chargées d'avance par l'artificier ou l'armurier, et, par mesure de précautions, la baguette qui sert à bourrer est attachée au mur par une chaîne. Les *armes* chargées en scène — ce qui n'a guère lieu que pour les fusils, et dans les pièces militaires — ne sont chargées qu'à poudre; la cartouche, toujours plus grosse que le canon, ne peut y être introduite et y est forcément versée. Deux ou trois coups de crosse sur le plancher tassent suffisamment la poudre pour déterminer l'explosion. *V. Fusillade, Tringle.*

ARRANGEUR. — Tout le monde connaît l'annonce de ce chapelier, qui dit : « Donnez-moi un vieux chapeau, je vous en rendrai

un neuf. » — Eh bien ! il y a des *arrangeurs* dramatiques qui font le même métier : ils prennent les vieilles pièces et coupent un acte à l'une, quelques scènes à l'autre ; une situation par-ci, un dénouement par-là, et retapent ainsi une pièce, qu'ils font jouer sous leur nom.

ARTISTE. — Cette dénomination d'*artiste*, prise généralement par MM. les COMÉDIENS, quel que soit d'ailleurs leur talent affirmatif ou négatif, nous la trouvons un peu ambitieuse et non justifiée.

Artiste, pour nous, veut dire créateur, ou celui qui avec une matière rudimentaire, et même avec rien, crée quelque chose. Dieu est le premier artiste ! Le peintre qui, avec quelques vessies de couleurs et un morceau de toile, produit un tableau ; le sculpteur qui, d'un bloc de marbre ou de pierre, dégage une statue, un groupe ; le graveur qui a fouillé avec son burin une planche de cuivre ou d'acier ; l'architecte qui a conçu et fait élever un édifice ; le musicien qui enfante des mélodies, sont des *artistes* : ils ont créé, ils meurent dans leur chair et vivent dans leurs œuvres ; ils se nomment : RAPHAEL, VÉRONÈSE, MICHEL-ANGE, REMBRANDT, VIGNOLE,

Palladio, Soufflot, Coustou, Jean Goujon, Canova, Germain Pilon, Pradier, Mozart, Rossini, Auber. Que créent les comédiens ? que reste-t-il après eux ? rien. Ils sont des interprètes intelligents, soit ; d'excellents comédiens, oui ; mais des *artistes*, non !

Notre remarque n'a rien d'offensant pour le talent des vrais comédiens ; c'est même ce mot qui les distingue, car nous défions qu'on nous montre une carte du dernier cabotin qui ne porte pas, après le nom, la mention : « *artiste dramatique* ».

ATTITUDE. — L'*attitude* au théâtre est le complément du geste et, souvent, de l'idée dramatique. La manière de se poser, d'écouter, de regarder, d'épier, de saluer, de donner, de recevoir, de parler, etc., indique au spectateur le sens qu'il doit attacher à ces différents actes. Un comédien consciencieux doit faire une grande étude de la science des *attitudes*.

ATTRAPER LE LUSTRE. — Se dit d'un ténor qui ouvre une large bouche pour laisser passer une note qui s'obstine à rester dans le gosier.

AUTEUR. — Machine humaine chauffée avec

du génie, de l'esprit ou du savoir-faire pour fabriquer tragédies, comédies, drames, vaudevilles, revues, voire même des *ours* et des *fours*.

AUTORISATION. — Aucune œuvre dramatique ne peut être représentée sans avoir été préalablement autorisée par le ministre de l'intérieur, pour Paris, et par les préfets, pour les départements. V. *Appendice* (décrets des 30 juillet 1850, 30 décembre 1852 et loi du 6 janvier 1864, art. 3).

AUTORITÉ. — V. *Police*, et les lois à l'appendice.

AVANCES. — Somme que le directeur verse à son pensionnaire avant l'ouverture de la saison, ou au moment de l'ENGAGEMENT. Assez ordinairement, pour les engagements de province, cette somme représente un mois d'appointements, et se déduit proportionnellement chaque mois.

AVANT-SCÈNE. — Trébuchet, sous forme de loge, placé aux deux côtés de la scène, pour prendre les étourneaux.

Ces places ne sont probablement pas à

l'usage de ceux qui veulent voir le spectacle, puisque nous avons un jugement du 22 octobre 1869, qui déclare que « celui qui a loué une loge d'avant-scène ne peut se plaindre de ne pas voir le spectacle ». *Girardin, C. Montigny.*

— Se dit aussi de la partie de la SCÈNE comprise entre la RAMPE et le RIDEAU. Dans les théâtres de chants, cette partie est plus avancée dans la salle, ce qui empêche la voix de se perdre dans le CINTRE.

AVERTISSEUR. — Employé dont le titre indique la mission. Il n'existe à l'état de titulaire que dans quelques grands théâtres. A l'*Opéra* il y a l'*avertisseur* du chant et celui de la danse ; dans les autres, cette fonction est dévolue au second RÉGISSEUR, quelquefois au premier.

AVOIR DE QUOI. — Cette phrase, qui sent son Calvados de quatre kilomètres, s'applique, en termes de coulisses, aux actrices dont la position financière est satisfaisante. Que ce soit les appointements réguliers... ou irréguliers qui en soient cause, cela ne change rien à la phrase.

AVOIR DES PLANCHES. — Se dit d'un acteur qui est aussi à l'aise sur la scène que s'il était chez lui. C'est ce qu'un matelot appellerait avoir le pied marin.

AVOIR DU CHIEN. — C'est avoir de l'entrain, le diable au corps, une parcelle du feu sacré. Se dit principalement d'une actrice qui joue les SOUBRETTES, les DUGAZONS, les TRAVESTIS.

AZOR (Appeler). — C'est une périphrase pour dire *siffler*. En voici l'origine :

Un mauvais acteur du nom de FLEURY — ne pas confondre avec le grand FLEURY — jouait le rôle d'Achille dans *Iphigénie en Aulide*; il avait coutume d'amener son chien avec lui au théâtre et le donnait en garde à son père (pas celui du chien) qui le tenait en laisse dans la coulisse. Achille entre en scène. Le public, qui reconnaît FLEURY, le reçoit à coups de sifflets. Le père, furieux de l'accueil qu'on fait à son fils, laisse échapper le chien qui vient en scène caresser son maître. Sur ce, les sifflets redoublent, et le père, furieux, tirait son épée pour aller embrocher les siffleurs, quand un acteur (c'était GAUSSIN) lui dit : « Ne voyez-vous pas qu'on siffle le

chien !... » Effectivement, il entend son fils qui lui criait de la scène : « Mon père, sifflez donc ! Mon père, *appelez Azor !* »

Nous devons, pour être véridique, dire que le chien se nommait Tarquin, et qu'on a substitué *Azor* à Tarquin.

B

BAIGNOIRES. — Loges placées au niveau et au fond du PARTERRE, et tirant probablement leur nom des bains de vapeur que leur emplacement fait prendre aux spectateurs qui les occupent. Il y a aussi les *baignoires* d'avant-scène.

BAILLER AU TABLEAU. — Terme de coulisses qui s'applique à un acteur qui voit au *tableau* la mise en répétition d'une pièce dans laquelle il n'a qu'un bout de ROLE.

BAISSER. — La caisse est le thermomètre de la valeur d'une pièce ou du talent d'un acteur.

On arrête le cours de l'une quand la recette vient à *baisser* au-dessous d'un degré convenu, et on ne renouvelle pas l'engagement de l'autre par le même motif.

BALLET. — Pièce où l'on ne parle qu'avec les bras et les jambes, et qui n'en est pas plus morale pour ça. Il y a dans presque tous les OPÉRAS et les grandes FÉERIES une partie dansante qu'on nomme *ballet.*

Le premier *ballet* représenté en France est *Circé et ses Nymphes*, du sieur de BEAUJOYEUSE, dont le véritable nom était BALTAZARINI; les airs étaient de BEAULIEU et SALMON. Il fut exécuté au Louvre devant CATHERINE DE MÉDICIS, en 1581.

Jusqu'en 1681, aucune femme ne figura dans les *ballets*; les rôles de Bergères, de Nymphes, de Déesses étaient remplis par de jeunes garçons. Ce ne fut que le 21 janvier de cette même année que quelques dames de la cour, la Dauphine en tête, y dansèrent des rôles dans le *Triomphe de l'Amour*. Cette innovation porta bientôt des fruits, car, le 16 mai suivant, quatre véritables danseuses débutèrent dans la même pièce avec un véritable succès d'enthousiasme; elles étaient élèves de LULLI, et se nommaient : M^{lles} LA FONTAINE,

Roland, Lepeintre et Fernon. Bientôt des écoles de danse s'établirent et formèrent des danseuses de théâtre, dont les plus célèbres furent M^mes Prévot, Sallé, la Camargo, Allard, Gardel, la Guimard, Taglioni, Fanny Esler, Carlotta Grisi et la malheureuse Emma Livry, dévorée par les flammes.

Le *ballet d'action*, tel que nous le voyons aujourd'hui, est dû aux frères Gardel et à Noverre, qui l'importèrent sur la scène aux lieu et place de *l'opéra-ballet*. Ils eurent la gloire plus grande de faire disparaître les paniers, les tonnelets, ainsi que les costumes bizarres et ridicules dont on affublait les danseurs et les danseuses; ils furent grandement secondés dans cette œuvre intelligente par M^lle Sallé.

Cette célèbre danseuse était la rivale en grâces et en talent de la Camargo, ce qui veut dire qu'elles se voyaient d'un mauvais œil. Voltaire, appelé à juger leur talent, fut plus prudent, et surtout plus diplomate, que le berger Pâris, lequel ne réussit qu'à se faire deux ennemies des déesses évincées par lui; il leur adressa les vers suivants :

« Ah ! Camargo, que vous êtes brillante !
« Mais que Sallé, grands dieux, est ravissante !
« Que vos pas sont légers ! et que les siens sont doux.

« Elle est inimitable, et vous êtes nouvelle ;
« Les Nymphes sautent comme vous ;
« Mais les Grâces dansent comme elle. »

C'était une véritable réponse de Normand.

Les danseurs eurent jadis une grande importance, aujourd'hui réduite à presque rien. En effet, ils ne servent guère que d'accompagnateurs à la danseuse et leur talent, si grand qu'il soit, touche peu le public. Les danseurs restés célèbres sont Dupré, Gaëtan Vestris, Auguste Vestris, son fils, surnommé par lui le *Diou de la danse*, et Petipa. Les hommes ont commencé par danser les rôles de femmes ; espérons qu'avant peu les femmes danseront tous les rôles d'hommes.

BANCS. — *V. Parterre.*

BANDE D'AIR, DE MER. — La première est une DÉCORATION flottante suspendue en l'air à chaque plan et arrêtant l'œil du spectateur qui, sans cela, se perdrait dans le CINTRE ; il y a aussi la *bande de plafond*, destinée au même usage, et la *bande de mer*, qui se pose sur la scène, comme son nom l'indique, et se fait mouvoir des coulisses.

BANQUE. — Peu de nos lecteurs se doutent

qu'il existe une *banque* — nous devrions dire mont-de-piété — dramatique. L'opération est simple. Un auteur jeune et inconnu enfante une pièce et va, le naïf qu'il est, frapper à la porte d'un directeur. On refuse de la lui ouvrir, ou, quand on la lui ouvre, on refuse sa pièce. Comment donc, un inconnu !

Le banquier, lui, est plus humain ; il avance de l'argent et se charge de faire jouer la pièce, à condition qu'il touchera les DROITS D'AUTEUR, moins la somme donnée ; qu'il pourra adjoindre des collaborateurs à l'auteur, et même faire disparaître son nom de l'œuvre. Il y a quelques risques, c'est vrai, mais en entretenant des relations avec des fournisseurs attitrés, on peut s'en tirer.

BARYTON. — Emploi du chant. Voix mixte entre la voix de TÉNOR et la voix de BASSE et la plus naturelle comme voix d'homme.

Le *baryton* MARTIN, qui fit la fortune de l'*Opéra-Comique*, a laissé son nom à l'*emploi*, dans le répertoire de ce théâtre. On se rappelle les succès de BAROILHET, à l'Opéra, dans la *Favorite*, la *Reine de Chypre*, *Charles VI*. Le présent n'a rien à envier au passé sous ce rapport, puisque nous pouvons entendre M. FAURE, un des meilleurs *barytons* connus,

et M. LASSALE, dont le talent grandit chaque jour.

BASSE. — Emploi du chant. Se subdivise en *basse chantante* et *basse profonde*. On compte dans une troupe par première, deuxième et troisième *basse*. LABLACHE, des *Italiens*, a été la plus belle basse chantante connue et n'a pas été remplacé.

BATI. — On appelle *bâti* une construction qui doit être chargée de personnages et de décoration, et qui doit descendre du CINTRE ou monter des DESSOUS. Les gloires, les apothéoses, les songes, les fées avec cortége nécessitent l'emploi des *bâtis*. Les *féeries* en consomment beaucoup.

BATTRE DES AILES. — Cette onomatopée s'applique à l'acteur qui gesticule avec ses bras et se frappe souvent les flancs du coude.

BEAUTÉ. — La *beauté* n'est pas indispensable au théâtre, mais à la condition d'y suppléer par le talent qui, seul, peut faire oublier la laideur — nous parlons principalement des femmes, bien entendu.

Quelques actrices, dont les noms sont restés

parmi les plus célèbres : la CHAMPMESLÉ, M^lle DUMESNIL, les sœurs SAINVAL, la DESŒUILLET, étaient laides, même très-laides ; mais elles avaient plus de talent que de laideur. ADRIENNE LECOUVREUR et DUCHESNOIS étaient également laides ; on n'y songeait pas.

Pour beaucoup d'actrices du jour la *beauté* tient lieu de talent, ou du moins en fait pardonner l'absence. Nous ne citons pas de noms propres, le lecteur y suppléera sans peine, et nous éviterons ainsi de nous faire quelques belles ennemies.

BÉNÉFICE. — Représentation dont la recette appartient à l'acteur au *bénéfice* duquel elle a lieu : 1° quand le directeur ne s'est pas réservé le droit d'user à son profit du nom de son pensionnaire ; 2° quand la recette brute n'est pas inférieure au chiffre de frais réclamés par le directeur, comme cela se voit souvent en province ; 3° quand… quand… quand. Voir, pour plus de détails, la spirituelle comédie de THÉAULON, ayant pour titre : le *Bénéficiaire*.

Au *Théâtre-Français* la représentation à *bénéfice* n'a lieu qu'à la retraite du comédien et est réglée par la loi. Dans les autres théâtres de Paris, elles ont lieu en récompense de

longs services ou dans des cas urgents d'accidents, d'infortunes, subis par le bénéficiaire ou sa famille. En province, elle fait partie de l'engagement annuel de chaque acteur.

BILLET. — Petit morceau de carton ou de papier imprimé indiquant la place que vous devez occuper. C'est contrairement à l'ordonnance de police que certains *billets* portent l'indication de plusieurs places du même prix. Le *billet* ne doit indiquer qu'une seule espèce de places, et y donne droit. V. *appendice* (ordonnance du 1ᵉʳ juillet 1864).

— On appelle aussi *billets* les lettres ou écrits jetés par le public sur la scène. L'autorisation de lire ces *billets* dépend du commissaire de service.

— Se dit encore d'une affiche manuscrite collée chaque jour au foyer des acteurs, et indiquant l'heure des RÉPÉTITIONS, ainsi que les pièces en DISTRIBUTION.

BILLETS D'AUTEUR. DE FAVEUR. — Les correspondants de la Société des auteurs ont, indépendamment de leur entrée personnelle, le droit de signer quatre billets d'une personne à chaque représentation. Ces

billets, vendus aux abords des théâtres avec quelque diminution, jouissent des mêmes avantages que ceux pris au bureau; ils doivent être échangés au contrôle contre la contremarque du jour et ne peuvent être assimilés aux *billets de faveur* qui, eux-mêmes, donnent des droits identiques à ceux qui les ont reçus et en sont possesseurs à titre non onéreux.

BIS. — Cri, synonyme de « *répétez* », poussé par le public à la suite d'un morceau de chant ou d'un couplet. Ce cri varie beaucoup, suivant le lieu et l'époque. Tout ce qui attaque les classes supérieures est « *bissé* » dans les théâtres populaires; ce qui attaque le pouvoir est « *bissé* » partout. Jadis tout couplet farci de chauvinisme était « *bissé* » avec frénésie : c'était le bon temps des colonels du *Gymnase* et celui du grand succès de la *Cocarde tricolore;* la fibre patriotique était encore tendue. Aujourd'hui on demande *bis* pour *Le Pied qui r'mue*, ou *A Chaillot!* C'est un signe des temps.

BONHOMIE. — Une des phases du NATUREL et la plus précieuse qualité du jeu de GEOFFROI.

BOUCHE-TROU. — COMPARSE intelligent auquel on confie quelquefois un rôle de Douze. Les notaires, les postillons, les témoins, un joueur, un agent de la force publique rentrent dans les *bouche-trous*.

BOUFFES. — Les *bouffes* italiens, ou bouffons, débutèrent à Paris en 1752, et obtinrent un grand succès. Ils avaient été précédés, dès 1724, par une troupe italienne; ce fut cette troupe qui joua en 1746 la *Serva padrona (la Servante maîtresse)*, de PERGOLÈSE.

En 1786, LÉONARD, coiffeur de la reine MARIE-ANTOINETTE, obtint un privilége d'*opéra-italien* et le vendit à GIOTTI qui, avec l'aide de CHERUBINI, forma une troupe excellente qui débuta en 1789. Effrayée par le mouvement politique auquel donna lieu la Révolution, elle repartit en 1792.

Pendant les campagnes d'Italie, les Français prirent goût à l'*opera-buffa*, et Mlle MONTANSIER fit venir des *bouffes* en 1802. Après quelques alternatives de succès et de mauvaise fortune, ils furent organisés en troupe privilégiée sous la direction de PICARD et la surveillance du grand chambellan, M. DE RÉMUSAT. C'est la source de l'*Opéra-Italien* actuel. V. Italiens.

BOUFFES-PARISIENS (Théâtre des). — Ce fut le 5 juillet 1855 qu'eut lieu, à la salle des *Folies-Marigny*, aux Champs-Élysées, l'ouverture des *Bouffes-Parisiens*, dont le privilége venait d'être accordé à M. OFFENBACH, alors chef d'orchestre au *Théâtre-Français*. Le répertoire de ce nouveau théâtre devait se composer d'OPÉRETTES à trois personnages au plus, de SAYNETTES, de PANTOMIMES et d'arlequinades. Le prologue fut écrit par MÉRY sous ce titre : *Entrez, messieurs, mesdames!* musique d'OFFENBACH. La *Nuit blanche*, musique d'OFFENBACH, les *Deux Aveugles*, musique d'OFFENBACH, et *Arlequin barbier*, pantomime, complétaient le spectacle de cette première représentation.

Le succès croissant, les *Bouffes-Parisiens* se trouvèrent bientôt à l'étroit dans leur petite salle des Champs-Élysées et vinrent, vers la fin de 1857, s'installer au passage Choiseul, dans la salle du physicien COMTE, avec un nouveau privilége qui permettait à l'heureux maëstro OFFENBACH d'élargir son cadre et de donner de véritables petits *opéras-comiques*.

Ce théâtre qui aurait pu rendre de grands services à l'art musical, en permettant aux jeunes compositeurs de se produire, en fut empêché en ce sens qu'il fut d'abord presque

entièrement accaparé par les productions de son directeur privilégié, dont la musique fit florès et créa une pernicieuse école de littérature dramatique qui a fini par envahir toutes les scènes de genre.

Plusieurs directions se sont succédé à ce théâtre depuis celle de M. Offenbach ; le genre seul n'a pas changé, et M. Comte fils, le directeur actuel, ne pourrait plus mettre en tête de ses affiches le distique qu'y mettait son père :

« Par les mœurs, le bon goût, modestement il brille,
« Et sans danger la mère y conduira sa fille. »

BOUIS-BOUIS. — Terme populaire désignant les petits théâtres d'ordre inférieur.

BOUQUET. — Bien qu'on étudie peu le langage des fleurs au théâtre, le *bouquet* y joue cependant un grand rôle. C'est une arme de guerre entre deux bonnes petites camarades qui ne peuvent se souffrir. Celle qui peut se faire jeter un *bouquet* par son... admirateur, ou à ses frais, ne manque jamais de le faire à l'occasion ; malheureusement, l'ouvreuse ou le vendeur de programmes chargés du jet se trompe souvent de moment et le jette trop tôt ou tard ; quelquefois aux pieds de la rivale

seule en scène ; quelquefois dans l'orchestre ou sur le pompier de service. *Il n'y a pas de roses sans épines.*

Nous admettons cependant qu'il y a parfois, surtout lors des représentations à bénéfice ou d'adieux, des *bouquets* jetés en signe d'encouragement ou de regrets ; mais, comme dit Bassecour, c'est la minorité.

BRULER (Se). — S'approcher trop près de la RAMPE, soit dans la chaleur de l'action, soit pour tous autres motifs, tels que se faire mieux remarquer, PRENDRE DU SOUFFLEUR, indiquer le moment au CHEF DE CLAQUE, plonger un œil inquisiteur dans les baignoires d'avant-scène.

BRULER LES PLANCHES. — Se dit principalement des comiques auxquels la véritable verve fait défaut et qui la remplacent par une chaleur factice, beaucoup de mouvement, de bons poumons et une grande volubilité. Quelques bons acteurs *brûlent les planches;* alors c'est pour sauver la pièce, ou bien parce qu'elle les ennuie, ou qu'ils ont un souper fin qui les attend.

C

CABALE. — Se dit indistinctement d'une réunion qui se concerte pour faire réussir ou tomber une pièce ou un acteur. Dans la première catégorie se placent les *applaudisseurs, bisseurs, rieurs, chatouilleurs, pleureurs, pleurnicheurs, mousseurs, bonnisseurs, emblêmeurs, enleveurs, enthousiasmeurs, exclamateurs.*

Dans la seconde les *siffleurs, chuteurs, éternueurs, tousseurs, remueurs* et *crieurs.*

CABOTIN. — Terme de mépris qui s'adresse à un acteur nomade et sans talent. Le *cabotin* est généralement envieux, potinier, et pousse le réalisme jusqu'à ses dernières limites. Il vit sans habits, sans chapeau, sans chaussures ; fléau de ses camarades, il pratique l'emprunt sur une large échelle et ne rend jamais.

CACOPHONIE. — La plupart des OPÉRETTES jouées sur les scènes de province avec un piano ou la musique municipale.

CACHET. — Le *cachet* est à un rôle ce que le bouquet est à un vin. Donner un bon *cachet*

n'est pas chose commune : Talma, Rachel imprimaient celui du génie à leurs rôles; M^{lle} Mars, celui de la grâce et de l'intelligence ; Bressant celui de la distinction.

— Se dit aussi de certaines primes accordées par la direction pour services exceptionnels. Quelques acteurs, même parmi les plus fameux, ne jouent qu'au *cachet*, c'est-à-dire sans engagement.

CADRE. — Le personnel du ballet et des comparses se classe par rang de taille. C'est ce qu'on appelle le *cadre*.

CAMARADE. — On est prié de ne pas confondre avec ami ; ce mot est ici comme synonyme de collègue.

Voici un exemple bon à suivre que nous ont laissé trois comédiens : Beil, Buck et Offland :

« Nous étions les uns pour les autres un juge
« sévère ; souvent nous nous moquions de
« nous-mêmes ; nous nous fâchions sans mé-
« nagements de nos gaucheries, de nos mala-
« dresses, soit dans les gestes, soit dans le
« débit, et, lorsque l'un de nous avait aperçu
« dans l'autre quelque mouvement d'une ve-

« rité frappante, il le serrait tendrement dans
« ses bras. »

C'étaient de bons *camarades*. L'espèce en est rare au théâtre.

CANARD. — Ne cherchez ni petits pois ni navets ; le *canard* en question sort, de temps à autre, des instruments à vent de messieurs de l'orchestre. Il a pour prénom : *Couac*.

CANTONADE (Parler à la). — L'acteur qui parle à un personnage qu'on suppose placé dans la coulisse, parle à la *cantonade*. Également ce qu'un acteur dit dans la coulisse avant d'entrer en scène, et généralement tout dialogue de coulisse appartenant à la pièce est à la *cantonade*.

CAPOT. — Nom donné à la boîte du SOUFFLEUR.

CARACTÈRE. — Physionomie particulière donnée par l'auteur à ses personnages et que l'acteur doit chercher à rendre. L'*Avare*, le *Tartuffe*, le *Menteur*, le *Misanthrope*, le *Glorieux*, le *Joueur*, sont des caractères.
— Désignation *d'emploi* : Rôles de *caractère*.

CASAQUE. — (Grande, petite).
Costume des anciens valets de comédie ; ce

terme indique *l'emploi* de la grande et de la petite LIVRÉE.

CASCADE. — Jadis on appelait « lazzi » ce que nous nommons aujourd'hui *Cascade*, c'est-à-dire depuis que l'abus qu'on a fait de ce genre dans quelques vaudevilles, et surtout dans les opérettes *Belle-Hélène, Duchesse de Gérolstein, Petit Faust, OEil crevé, Chilpéric*, a créé en quelque sorte l'emploi de « cascadier ». Le mot *cascade* est, du reste, parfait d'application : la cascade tombe de haut en bas; nous croyons que, de ce côté, l'art dramatique et l'art musical font de même.

CASSER DU SUCRE. — Quand deux actrices — ou deux acteurs — disent du mal d'une camarade absente, elles *cassent du sucre*.

CÉLIBAT. — Le mariage n'est pas obligatoire au théâtre, au contraire; cependant les engagements prévoient le cas où les dames appartenant à l'ordre de notre mot ne pourraient paraître en scène, par suite d'un empêchement... momentané. Il y est dit que leurs appointements seront suspendus jusqu'au jour où elles pourront reprendre leur service de Jeanne d'Arc, de Virginie, d'Agnès et de Lu-

crèce. A défaut de mœurs, sauvons la caisse.
V. *Grossesse.*

CENSURE. — Administration d'opérations chirurgicales pratiquées sur les œuvres de l'esprit au nom de la politique, de la religion et de la morale.

Le principe de la *censure* est apparent avec les origines de notre théâtre. Dès 1448 et 1488, le Parlement dut rendre des arrêts pour réprimer la licence des FARCES, SOTIES, et MORALITEZ que jouaient les clercs de la basoche, et même faire fermer leur théâtre, qu'ils rouvrirent sur un ordre du roi daté du 8 mars 1496.

Comme ils avaient joué Louis XII sous la figure de l'avarice et qu'on voulait qu'il sévît contre eux, il répondit : « Je veux qu'on joue
« en liberté, et que les jeunes gens déclarent
« les abus qu'on fait à ma cour, puisque les
« confesseurs et autres qui font les sages n'en
« veulent rien dire, pourvu qu'on ne parle pas
« de ma femme, car je veux que l'honneur
« des femmes soit sacré. »

Aussitôt après la mort de Louis XII, le Parlement rétablit les défenses, et quelques années après, en 1538 et 1540, la *censure;* enfin, en 1609, HENRI IV, dans une ordon-

nance du 12 novembre sur les théâtres et les comédiens, dit :

« Leur défendons de représenter aucune « comédie ou farce qu'ils ne les ayent com- « muniquées au procureur du Roi et que leur « rôle au registre ne soit de nous signé ». V. cette ordonnance à l'*appendice*.

Voilà donc un acte bien caractérisé de *censure* qui sera cimenté cent ans plus tard, en 1702, par la nomination de censeurs.

La *censure* peut avoir du bon, car d'après les immoralités — nous pourrions dire les obcénités — qu'on débite sur certaines scènes, on peut supputer la qualité de ce qu'elle coupe par ce qui reste. Malheureusement les censeurs sont des hommes, et c'est l'esprit d'appréciation qui seul est juge. De là des énormités et des naïvetés dont voici quelques exemples.

Un auteur avait donné le nom de Dubois à un valet fripon. La *censure* fit changer le nom de ce valet, parce que le préfet de police d'alors se nommait Dubois et qu'il n'était pas convenable de donner à un fripon le nom de celui qui les faisait arrêter. Une autre fois, on dut changer le nom de « *barbe de capucin* », et choisir une autre salade, sous le prétexte de respect pour la religion !

L'*Esope à la cour*, de BOURSAULT, fut fort maltraité par la *censure* qui lui coupa beaucoup de beaux vers, entre autres les quatre suivants, qui semblent cependant sortir du miroir de la vérité et qui se trouvaient dans la bouche de CRÉSUS :

> Par là je m'aperçois, ou du moins je soupçonne,
> Qu'on encense la place autant que la personne ;
> Que c'est au diadème un tribut que l'on rend
> Et que le roi qui règne est toujours le plus grand.

Les censeurs sont aussi chargés de régler la longueur des jupes des danseuses et des figurantes dans les *ballets* et *féeries*; seulement, quand ils les rallongent par en bas, ces dames les raccourcissent par en haut. Le diable n'y perd rien.

CHAMBRÉE. — Synonyme du mot salle, en tant seulement qu'on veut parler du nombre des spectateurs qui sont dans la salle : une moyenne *chambrée* ; une bonne, une pleine *chambrée*.

CHANGEMENT A VUE. — C'est toujours un attrayant spectacle pour l'œil, qu'un *changement à vue*, soit de décors, soit de costumes. La rapidité en faisant généralement la beauté, il faut que les *machinistes* soient à leur poste

et que tout soit bien équipé avant. Au signal convenu, les TREUILS et les CONTRE-POIDS font leur office : un TRAPILLON engloutit une feuille de décor tandis que son voisin en fait surgir une autre ; les PLAFONDS, les RIDEAUX, les BANDES D'AIR s'envolent et disparaissent dans le CINTRE, tandis que ce qui doit les remplacer descend. Tout cela se fait en un tour de roue.

Il y a aussi les *changements* sans déplacement qui se font à l'aide de volets doublant le châssis et qui se manœuvrent à l'aide de FILS tirés par derrière, et d'un seul coup. Il y a quelquefois plus de cent volets sur un châssis.

Les *changements* de costumes se font toujours par les trapillons et à la main. Le costume qui doit disparaître ne forme jamais que deux morceaux, rattachés par un lacet, avec rosette en haut que défait l'acteur au moment voulu, et un anneau en bas qui est saisi par la main du costumier placé au trapillon.

CHARGE. — Exagération voulue par certains rôles, mais dans les limites de la raison. Ainsi le rôle de *Werther*, qui fut créé par POTIER, est une *charge* du sentiment. TIERCELIN, ODRY, MAZURIER, MONROSE, ARNAL, LESUEUR, sont connus par leurs *charges*, mais toutes plaisantes

et de bon goût. GRASSOT n'était que la *charge* d'une charge.

Nous voudrions que MM. les comiques comprissent bien que la *charge* est au NATUREL ce que la caricature est au dessin : elle ne passe qu'à force d'esprit.

CHARGEZ! — Terme employé dans la manœuvre des décors, pour indiquer le mouvement de descendre. Toutes les parties qui descendent du CINTRE ou qui s'enfoncent dans les DESSOUS, se meuvent au commandement de « Chargez! »

CHASSIS. — Tous les décors qui ne sont pas rideaux sont sur *châssis*, construits en sapin du Nord, très-légers, très-solides néanmoins, et chantournés suivant le besoin. Les *châssis* manœuvrent généralement sur le côté et s'accrochent — se *guindent* — sur les FAUX CHASSIS ou MATS. Les FERMES se font aussi sur *châssis*.

CHAT. — Animal sournois qui se loge subrepticement dans la gorge des chanteurs — voire même des chanteuses — puisqu'on dit communément : il a un *chat* dans le gosier.

CHATELET (théâtre du). — Inauguré en 1862,

ce théâtre, le plus grand de Paris, puisqu'il contient 3,600 places, peut se prêter à tous les genres; par sa dimension, il semble surtout destiné aux drames de cap et d'épée et aux *féeries* qui peuvent y déployer largement leur pompe et leurs nombreux cortéges.

CHAUFFER LA SCÈNE. — Se remuer, s'agiter, s'évertuer pour faire rendre à un rôle plus qu'il ne contient. De *chauffer* à BRULER LES PLANCHES, il n'y a qu'un pas.

CHEF DE CLAQUE. — V. *Claque, Claqueurs.*

CHEF D'EMPLOI. — Chaque acteur portant dans son engagement l'*emploi* qu'il doit occuper dans une troupe, stipule ordinairement qu'on ne pourra distribuer ses rôles à d'autres que lui sans sa volonté; il devient par ce fait *chef d'emploi*. Cet usage, qui peut être excellent comme mesure d'ordre, a cependant l'inconvénient de fermer la carrière aux jeunes acteurs qui montrent du talent. On ne leur laisse jouer que les PANNES; ou il faut un accident arrivé au *chef d'emploi* pour les mettre en évidence. V. *Double*.

CHIEN. — V. *Avoir du chien.*

CHOEUR. — Troupe réunie pour chanter ou danser ensemble. Dans la tragédie antique, le *chœur* faisait l'office d'un personnage et donnait en quelque sorte la RÉPLIQUE.

Dans le théâtre moderne, le *chœur* n'existe plus que comme une masse chantante ou dansante, et encore cette dernière est-elle plus communément appelée CORPS DE BALLET.

CHORÉGRAPHIE. — Science de la composition des BALLETS.

CHORISTE ou COMPARSE chantant. — Dans les grands théâtres, les *choristes* ne sont admis qu'au concours. Ils sont conduits par les *coryphées* ou chefs d'attaque, qui donnent le premier coup de g...osier; aussitôt chacun de suivre de la voix et du geste, avec un ensemble — pour le geste — à faire mourir de honte une mécanique.

Ce sont ces mêmes *choristes* qui chantent :

> Allons, marchons !
> Allons, courons !
> Et saisissons
> Ce coupable !..

pendant vingt minutes sans bouger de place.

CHUT! — Il y a deux sortes de *chut!* l'un est

approbateur : c'est quand le public impose silence à quelques brouillons jaloux ou cabaleurs par un *chut!* bien accentué ; il équivaut presque à des applaudissements; l'autre qui tue net une pièce ou un acteur : c'est quand il s'adresse aux applaudissements que la claque ou quelques amis maladroits tentent pour sauver une mauvaise pièce ou pour faire plaisir à un mauvais comédien. Alors il change de sexe : ce n'est plus un *chut!* c'est une CHUTE.

CHUTE. — Insuccès d'une pièce ; mais au théâtre, comme ailleurs, toutes les *chutes* ne sont pas mortelles, et l'exemple n'est pas rare de pièces tombées à la première représentation, qui ont fourni une brillante carrière et sont même devenues la gloire du théâtre français. Ainsi *Britannicus* et les *Plaideurs* de RACINE furent sifflés; le *Cid*, ce chef-d'œuvre! éprouva le même sort; les *Fables d'Esope*, de BOURSAULT; le *Grondeur*, de BRUYS et PALAPRAT, également. Les citations dans le répertoire moderne nous entraîneraient trop loin. Nous en traiterons les causes au mot PUBLIC.

Quelquefois, la *chute* d'une pièce tient à des circonstances imprévues, impossibles à prévoir. Le *Coriolan* d'ABEILLE marchait au

succès quand un personnage eut à dire ce vers :

Ma sœur, vous souvient-il du feu roi notre père ?

Un farceur du parterre répondit aussitôt :

Ma foi, s'il m'en souvient, il ne m'en souvient guère !

Un fou rire s'empara de la salle, et la pièce ne put se relever.

Pareille chose arriva pour le *Siége de Paris* de D'ARLINCOURT. Un soldat vient dire :

Pour chasser loin des murs les farouches Normands,
Le roi Charles s'avance avec vingt mille Francs.

Il est plus riche que moi, cria un habitant du PARADIS, jouant sur les mots : *Vingt mille francs*. Le rire général qu'excita cette saillie faillit compromettre la pièce ; l'auteur dut supprimer les vingt mille francs.

Les drôleries de ce genre ne sont pas extrêmement rares ; on connaît dans ce genre :

Mon pauvre père, hélas ! seul à manger m'apporte.

malheureuse inversion. Et puis :

J'habite la montagne et j'aime à la vallée !..

c'est pis que Gargantua. Et encore :

Voici ces chevaliers que l'on nomme les preux !..

Le plus extraordinaire, c'est que ces choses,

qui sautent à l'oreille, aient échappé aux auteurs et aux acteurs pendant les répétitions.

CINTRE. — Toute la partie supérieure de la scène, jusqu'au GRIL, se nomme *cintre*. Il est divisé en deux ou trois étages et desservi par des corridors qui en font le tour et qu'on nomme premier, deuxième et troisième corridors du *cintre*, en commençant par celui du bas.

Pour éviter de faire le tour et activer le service, les corridors de droite et de gauche sont mis en communication par des PONTS-VOLANTS suspendus au comble par des FILS ou des tiges de fer. C'est dans les corridors du *cintre* que se trouvent les TREUILS et TAMBOURS qui servent à la manœuvre.

CLAQUE, CLAQUEURS. — La *claque* est fille de l'intérêt et de la VANITÉ. Directeurs, auteurs et acteurs s'entendent pour la soutenir; le public la subit.

Elle remonte loin. NÉRON, chantant dans l'amphithéâtre, avait des claqueurs, d'où le nom de *romains* donné à ceux d'aujourd'hui.

Ses origines, chez nous, sont assez difficiles à saisir. Ce sont les auteurs qui, les premiers,

ont distribué un grand nombre de billets pour faire soutenir leurs pièces. Ce n'étaient pas proprement des *claqueurs*; c'étaient des spectateurs bienveillants.

A la représentation de l'*Accommodement imprévu*, de Lagrange, un individu du parterre applaudissait à tout rompre en même temps qu'il s'écriait : *Que cela est mauvais ! que cela est exécrable !* — Pourquoi applaudissez-vous alors ? lui dit un de ses voisins. — C'est, répondit notre homme, que j'ai reçu un billet pour applaudir, et, comme je suis honnête, j'applaudis ; mais je n'ai pas promis de me taire et je crie ce que je pense.

Dorat, voulant satisfaire sa vanité d'auteur, n'eut pas une *claque* comme nous l'entendons ; mais il distribua tant de billets, à la condition qu'on applaudirait, qu'après la représentation d'une de ses pièces il s'écria : « Encore un ou deux succès comme celui-là et je suis ruiné ! » Il avait semé en France la graine des applaudissements payés, elle prospéra et devint bientôt une institution.

Nous maintenons le mot institution : la *claque* possède un chef, des lieutenants et des soldats.

Le *chef de claque* traite directement avec les directeurs, les auteurs et les acteurs : il

reçoit des *trois* mains. Il a tant de places de la direction, tant de billets d'auteurs et d'acteurs, ou une somme fixe de ces derniers. Ses troupes sont divisées en trois classes. La première est composée des purs, des *intimes* : ceux-là entrent à *l'œil* et ont les figures patibulaires que l'on connaît ; la deuxième comprend ceux qui paient un léger droit, et est, par conséquent, mieux composée : on les appelle les *lavables*, (en argot, *laver* veut dire vendre) parce que quelques-uns revendent leurs contre-marques avec bénéfice : aussi, on les surveille ; la dernière est composée des *solitaires* qui paient leur billet d'entrée presque aussi cher qu'au bureau, quelquefois plus cher, mais ne sont pas forcés d'applaudir. Ils évitent ainsi de faire la QUEUE : c'est tout l'avantage qu'ils ont.

Les *claqueurs* étaient toujours groupés dans le parterre, sous le lustre, ce qui leur avait valu le surnom de *chevaliers du lustre*. Aujourd'hui que la nouvelle distribution des salles a pris le PARTERRE pour en faire des *stalles*, on met la *claque* un peu partout.

La position de *chef de claque* est un joli avoir et équivaut à un bon notariat. AUGUSTE avait acheté sa charge à l'Opéra 80,000 francs ; nous ne savons ce qu'il l'a revendue à DAVID,

le titulaire actuel, mais il y a eu certainement une belle plus-value.

CLAQUE. — Un jugement du tribunal de commerce de la Seine dit « que le traité passé « pour assurer par des applaudissements sala-« riés le succès d'une pièce, est déclaré illicite, « et ne peut donner lieu à une action en jus-« tice, quand bien même ce traité serait dé-« guisé par une vente de billets ».

COLIN. — Emploi d'amoureux comique dans les anciens *opéras-comiques*. On en a fait dans le monde un qualificatif : c'est *un colin*.

COMÉDIE. — Terme générique de toutes nos productions dramatiques jusqu'à RACINE, car M^{me} de SÉVIGNÉ dit encore « *la comédie du Cid,* » « *la comédie de Cinna,* » « *la comédie de Phèdre,* » et, bien que les genres soient aujourd'hui parfaitement définis, on dit encore « aller à la comédie », comme disaient nos pères, pour aller au spectacle, quand bien même on n'irait voir que la tragédie.

Proprement, le mot *comédie* s'applique au genre de pièces dans lesquelles les caractères, les mœurs, les ridicules, particuliers ou généraux, sont exposés sans apporter à leur suite aucune action sanglante.

Aristote définit la *comédie* : « Une imitation des plus méchants hommes dans le ridicule. » Cette définition prise à la lettre serait un peu sévère pour le genre et nous rapprocherait du *drame*. Nous aimons mieux la définition de Boursault. « La *comédie*, dit-il, est un poëme ingénieux pour reprendre les vices et les rendre ridicules ». Dacier ajoute : « La *comédie* ne souffre rien de grave et de sérieux, parce que le comique et le ridicule sont l'unique caractère de la *comédie*. »

Enfin nous finissons par cette définition qui semble les résumer et les confirmer toutes : « La *comédie* est l'usage ou la représentation de la vie ordinaire des hommes ; on y représente leurs actions les plus communes, et on y répand du ridicule sur leurs défauts, afin d'en préserver les spectateurs ou les en corriger. » C'est à peu près ce que dit Racine auquel il serait inconvenant de ne pas laisser la parole en cette matière : « La *comédie* doit représenter au naturel les mœurs du peuple pour lequel elle est faite, afin qu'il s'y corrige de ses vices et de ses défauts, comme on ôte devant un miroir les taches de son visage. »

N'en déplaise à Racine, il n'en est pas des vices comme des taches du visage, qu'on ôte avec une éponge. Il y a des taches qui tiennent

à la peau comme les vices tiennent à nos passions, et nos passions à la race humaine; de plus, l'œil de l'homme est ainsi fait que lorsqu'on lui présente un miroir, ce sont toujours les taches, ou pour parler vrai, les vices et les ridicules du voisin qu'il croit y voir. C'est LAFONTAINE qui a raison :

> Lynx envers nos pareils et taupes envers nous.

COMÉDIE FRANÇAISE. — V. *Théâtre-Français.*

COMÉDIEN. — Nous avons déjà traité ce sujet au mot ACTEUR, mais pas avec le développement qu'il comporte et qui trouve mieux sa place ici.

Etre un bon *comédien*, c'est posséder le plus beau, le plus rare et le plus difficile des talents; c'est percevoir, comprendre, analyser, rendre et exprimer toutes les passions de l'humanité. « Le bon *comédien*, a dit Rousseau, est celui qui oublie sa propre place à force de prendre celle d'autrui; il feint les passions qu'il n'a pas. » C'est probablement pour cela que les hommes politiques sont de grands comédiens.

LEKAIN divisait l'art du comédien en quatre parties : 1° L'AME; 2° L'INTELLIGENCE; 3° LA VÉRITÉ ET LA CHALEUR DU DÉBIT; 4° LA GRACE ET LE DESSIN DU CORPS. Ajoutons que l'esprit

d'observation, la connaissance parfaite de la langue, la sûreté de mémoire, l'étude de l'histoire, surtout celle des mœurs, et vingt années d'un travail assidu suffisent à peine pour former un bon *comédien*.

FLEURY donne, dans ses mémoires, la mesure des soins qu'un vrai *comédien* comme lui prenait pour représenter un personnage historique. Il devait faire le grand FRÉDÉRIC dans *les deux Pages*. Il étudia les portraits de FRÉDÉRIC II, prit des renseignements de ceux qui l'avaient connu, donna à son appartement le nom de Postdam, se fit faire un vêtement militaire complet, pareil à celui du roi, et le mit chaque matin pendant plusieurs mois pour y habituer son corps et s'y trouver à l'aise. Il apprit à jouer de la flûte pour obtenir le mouvement de tête que FRÉDÉRIC devait à cet instrument favori, etc.

Les grands *comédiens* comme BAPTISTE aîné et cadet, SAINT-PRIX, PRÉVILLE, DAZINCOURT, MOLÉ, TALMA, faisaient des études sérieuses et ne recevaient personne quelques jours avant les grandes représentations.

Les exemples que nous pourrions citer dépassant les limites de notre vocabulaire, nous nous arrêtons. D'ailleurs, serviraient-ils? on se le demande!

COMIQUE. — *Emploi*. Acteur payé pour faire rire le public avec l'esprit des autres qu'il finit par croire le sien.

On compte au théâtre plusieurs genres de *comique* : le *comique noble*, le *comique bourgeois*, le *comique niais* et le *bas comique*. En forçant un peu celui-ci, on arrive au pitre et au queue-rouge. L'échelle des *comiques* commence au *Théâtre-Français* et finit aux *Funambules*. On trouve au sommet Got, Coquelin, Geoffroi; au milieu Brasseur, Gil Pérez; au bas Paul Legrand et Debureau.

Une chose remarquable, c'est que la plupart des *comiques* passés et présents sont, en dehors du théâtre, tristes, moroses et ennuyés. Le célèbre Thomassin qui, sous l'habit d'arlequin, a fait rire le monde entier, attaqué d'une maladie noire alla consulter le docteur Dumoulin. Celui-ci, ne le connaissant pas, lui conseilla d'aller voir arlequin. — Hélas! lui répondit Thomassin, il faut donc que je meure, car je suis cet arlequin auquel vous me renvoyez. Got est très-sérieux et réfléchi; Geoffroi presque taciturne; Brasseur à peine gai; Debureau était mélancolique et bon père de famille.

COMITÉ. — Il est établi, dans toute entreprise

théâtrale sérieuse, un *comité* de lecture, — il devrait du moins en être ainsi — pour la réception, le renvoi à correction ou le rejet des pièces présentées. Cela avait lieu dans l'antiquité, cela a toujours eu lieu pour la *Comédie-française*. A ce théâtre, on votait par bulletin motivé ; les comédiens et comédiennes faisaient partie du *comité*, sous la présidence du commissaire du roi. Un jour on trouva dans l'urne le bulletin suivant, émanant d'une de ces dames : « CETTE PETITE *acte m'a paru* CHARMANTE, *mais invraisemblable, je* LA *refuse.* » Depuis on a remplacé le bulletin par des boules blanches, rouges et noires : c'est plus grammatical.

COMMANDE. — Quelques lecteurs bénévoles peuvent croire que les dramaturges et les vaudevillistes travaillent d'après leur propre inspiration, et qu'une pièce sort tout armée de leur cerveau : c'est une erreur ; ces messieurs ne font pas seulement la confection, ils fabriquent sur commande. Les REVUES ne se font jamais autrement.

COMMERÇANT. — Les directeurs de théâtre sont considérés comme commerçants. Les auteurs ne le sont pas, les acteurs non plus.

COMMISSAIRE. — V. *Police,* et à l'*Appendice* l'article 24 de l'ordonnance du 1er juillet 1864.

COMMISSIONNAIRE. — V. à l'*Appendice* l'article 44 de l'ordonnance du 1er juillet 1864.

COMPARSE. — Sorte d'automate vivant, qui obéit à un fil et exécute mécaniquement les : *Ciel ! Grands Dieux ! Se peut-il ? Oui, oui ! Non, non ! à mort ! à mort !* Il fait les « murmures du peuple » « la foule qui remplit les salons, » les paysans et les soldats de tous les pays, recevant et donnant des coups de sabre ou de bâton. Il représente les rois muets, les diables, les ours, une jambe d'éléphant ou le train de derrière d'un chameau, c'est encore lui qui, couché sous une toile peinte qu'il soulève de temps en temps, fait le flot de la mer, etc., etc. Tout cela pour la modique somme de 75 cent. à 1 fr. 50 par soirée.

— Les chefs de comparses reçoivent une haute paie supplémentaire de 50 cent. et ont le droit d'infliger des amendes à leurs subordonnés. — Synonyme : *figurant*. V. *Choriste*.

CONCOURS. — Il y a *concours* pour les emplois de musicien instrumentiste et pour les *choristes* des deux sexes dans les théâtres

de chant. Il n'y a pas de mal à ça, si ce n'est que le *concours* qui a lieu pour les choses secondaires devrait exister pour les principales.

CONGÉ. — Temps accordé aux comédiens pour se reposer des fatigues de leur profession. Les *congés* sont d'un ou deux mois suivant les conditions de l'engagement.

Il était sage d'accorder un repos aux comédiens. Comment en usent-ils ? La plupart revendent leur congé à la direction ; les autres font des tournées en province et ajoutent aux fatigues du métier les fatigues du voyage. En résumé, les congés ne sont que des suppléments de fatigues et d'appointements : c'est à ce commerce-là que RACHEL s'est tuée.

CONSERVATOIRE. — V. *Ecole de chant.*

CONTRE-MARQUE. — Morceau de carton qu'on distribue aux spectateurs qui sortent dans le cours d'une représentation et qui donne droit de rentrer. La *contre-marque* est au porteur et se négocie à la porte comme une action à la bourse : *qui la vend ? qui la donne ?* crient les spéculateurs de la chose à chaque sortie. La hausse ou la baisse dépendent de la pièce et des acteurs.

CONTRE-POIDS. — Pour diminuer la force musculaire nécessaire pour la manœuvre des grandes FERMES, BATIS, CHASSIS, *apparitions*, CHANGEMENTS A VUE, on fait usage de *contre-poids* équilibrés de façon à ce qu'un homme ou deux puissent faire mouvoir une masse qui en exigerait dix. Ce système des *contre-poids* a surtout l'avantage de pouvoir diriger le mouvement et de l'adoucir, ce qui est important pour le service des TRAPPES et des *apparitions* : un mouvement trop brusque, en ce dernier cas, lancerait l'acteur en l'air.

CONTRE-SENS. — Quelques acteurs y sont sujets et feraient mieux de faire des souliers ou de la maçonnerie que de jouer la comédie. L'un s'écrie : *Le ciel est contre moi!* et montre du doigt la terre, ou : *Terre, engloutis-le!* et montre le ciel; un autre raconte un épisode tragique d'un air riant.

C'est dans le costume surtout que le *contre-sens* abonde. Regardez un groupe de paysannes, par exemple, vous n'en verrez pas deux chaussées pareillement, ni à la mode du pays.

CONTROLEUR. — Employé à l'échange des billets, coupons de loges, billets d'auteur ou de faveur. Cet emploi est très-recherché dans les grands théâtres.

COQUETTE (grande). — L'ancien rôle des Célimènes est connu dans le répertoire moderne sous le nom de *grande coquette;* en province, il est presque toujours tenu par le premier rôle femme.

CORPS DE BALLET. — On dit *corps de ballet*, comme on dit corps d'armée. En effet, le *corps de ballet* se compose de pelotons, divisés d'abord par les sexes ; ensuite, pour les besoins du service, par quadrilles. Le Conservatoire, classe de la danse, entretient un corps de renfort que l'on prête aux théâtres subventionnés.

CORRESPONDANT.— V. *Agent dramatique.*

CORRIDOR. — Les plus étroits sont les meilleurs... pour ceux qui ont besoin de s'y rencontrer. Dans certain théâtre, on pourrait établir des billets de *corridor* avec succès.

CORYPHÉE. — Premier CHORISTE, ou chef d'attaque.

COSTIÈRE. — Rainure qui se trouve dans le plancher, et à chaque PLAN, au nombre de deux ou trois, suivant qu'il y a un ou deux TRAPILLONS. C'est par la *costière* qu'on emboîte

les FAUX-CHASSIS et MATS sur le chariot de manœuvre.

COSTUME.

Par un mensonge heureux voulez-vous nous ravir ?
Au sévère costume il faut vous asservir ;
Sans lui d'illusion la scène dépourvue,
Nous laisse des regrets et blesse notre vue.

Ce quatrain est vrai. La vérité historique du *costume* est aussi nécessaire à la bonne représentation d'une pièce que la décoration et les accessoires dont il fait partie.

Le *costume* historique est cependant de date récente, relativement au théâtre. Ce ne fut que vers 1760 que LEKAIN, et, après lui, Mlle CLAIRON, essayèrent cette révolution, qui fut plus tard continuée par TALMA et Mlle MARS. Figurez-vous les héros de CORNEILLE et de RACINE en habits de cour, cannes à pomme d'or, grandes perruques et chapeaux à plumes ; et Agrippine, Camille, Phèdre en paniers et vertugadins, avec poudre, mouches, etc., etc. C'est cependant ce qui avait lieu.

COULISSES. — Séjour de la désillusion.

Celui qui s'y aventure sur le prestige brillant, vu de la salle, y rencontre un amoureux poussif, une ingénue qui consulte le docteur et

cherche un parrain ; la princesse fait des mots, ou des maux, avec le coiffeur ; le père noble eng...treprend le lampiste pour une tache d'huile. — Pas un visage : du blanc, du bleu, du noir et du carmin en tiennent lieu. Faux-chignons, fausses dents, faux-mollets, faux... et l'on s'étonne de la hausse du coton !

Hier, chez Melpomène, aux déchirants adieux
 De Titus et de Bérénice,
De longs ruisseaux de pleurs coulaient de tous les yeux,
Quand un rustre, attendri de ce cruel supplice,
 Qui des deux amants malheureux
Causait à tous les cœurs ce cruel sacrifice
S'écrie : Ah ! bonnes gens, ne pleurez pas sur eux,
Ils ne sont point partis : je les vois tous les deux
 Qui s'embrassent dans la coulisse.

Par ordonnance de police, l'entrée des coulisses est interdite au public. C'est bien vu : il ne faut pas que le consommateur entre dans la cuisine.

COUPLET. — Tout ce qu'un acteur a à dire, prose ou vers, se nomme littérairement *couplet*.

COUPON. — Nom que l'on donne au billet de loge louée à l'avance et qui doit correspondre à la feuille de location. Le *coupon* est plus proprement appelé lorsqu'il ne comporte qu'une partie des places que contient la loge.

COUPURE. — Retranchements faits à une pièce, soit par la CENSURE, soit par l'auteur pour activer la marche de l'ouvrage ou en diminuer la longueur. — V. *Rognures*.

COUR (côté). — Côté droit de la SCÈNE, vue prise de la salle. — V. *Jardin*.

CRACHER SUR LES QUINQUETS. — Un acteur *crache sur les quinquets*, quand il fait de vains efforts pour produire de l'EFFET et ne réussit qu'à montrer sa faiblesse ou sa nullité.

CRITIQUE. — Bête noire de MM. les directeurs, auteurs et comédiens des deux sexes.

Il faut avoir un tempérament solide, et être doué d'une dose prodigieuse de patience pour consacrer sa plume à la critique théâtrale. Quoi que vous fassiez, quoi que vous disiez et écriviez, vous soulevez toujours des haines et ne recevez que de mauvais compliments. Si vous louez un acteur ou une actrice, vous avez contre vous tous les bons camarades d'iceux, qui en trouveront de suite le motif dans vos rapports, fussent-ils complétement nuls, avec ceux que vous aurez loués; si vous avez le malheur de dire qu'une mauvaise pièce est mauvaise, ou mal montée, ou pas sue, M. le

directeur vous montrera les dents ; il dira que vous voulez le ruiner, que vous ne connaissez rien en matière de théâtre, et, finalement, — POUR VOUS PUNIR — vous refusera vos ENTRÉES. Le public, pour lequel vous écrivez, et au respect duquel vous voulez avoir droit par votre indépendance et le bien-fondé de votre jugement, ne compte pas pour ces messieurs. Ce n'est pas une plume que vous devez tenir à la main, c'est un encensoir, et encore faut-il que vous le leur cassiez sur le nez.

D

DANSE. — Mouvement cadencé des jambes. La *danse* est universelle et aussi vieille que le monde ; on danse partout, même devant le buffet.

DANSEUSE. — Bipède de l'ordre des rongeurs. S'apprivoise facilement et vient manger dans la main des fils de famille, banquiers, agents de change, diplomates et rentiers de tout âge ; vit très-bien en cage, pourvu que la cage soit dorée et capitonnée, — ne pas trop laisser la

porte ouverte. — Le gouvernement entretient une école d'acclimatation pour la propagation de l'espèce. — V. *Ballet.*

DÉBIT. — Manière de dire, de réciter un rôle. C'est surtout par le *débit* qu'un bon comédien se révèle. Les nuances en sont nombreuses; le talent consiste à les savoir appliquer. On distingue le *débit naturel, agréable, aisé, solennel, éloquent, savant, affecté, chaleureux, spirituel, facile, entraînant, net, léger, chantant, lourd, élégant, lent, gracieux, pénible, comique, fatigant, drôle, froid, bouffon, lacrymal, confus, monotone,* etc., etc. Il y a de quoi choisir.

DÉBUTANT. — Celui qui s'essaie à la carrière du théâtre et s'offre pour la première fois au contrôle du vrai public.

Il est rare qu'un *débutant* ne choisisse pas d'abord le genre qui lui convient le moins; ce n'est qu'après quelques essais malheureux, assaisonnés de pommes et de sifflets, qu'il trouve sa véritable voie. Le grand TALMA lui-même commit cette erreur; il débuta dans les JEUNES PREMIERS, et voici ce que disait de lui le *Journal de Paris* du 27 novembre 1787 :

« Le jeune homme qui a débuté hier par

« le rôle de Seïde annonce les plus heureuses
« dispositions, et il a, d'ailleurs, tous les avan-
« tages naturels qu'il est possible de désirer
« pour l'emploi des *jeunes premiers.* »

Ce jeune premier est devenu le plus grand tragédien de son siècle !

Les *débutants* qui ont le *malheur* de réussir du premier coup font rarement d'excellents comédiens. Ils s'endorment sur le premier succès et sortent peu de la médiocrité ; ils ne sentent pas la nécessité du travail et le repoussent ; ceux, au contraire, qui, comme Lekaïn et M^{lle} Mars, ont eu des *débuts* très-difficiles, très-contestés ; qui ont la volonté, l'opiniâtreté, sont obligés de travailler, de lutter, et se font une brillante place aux premiers rangs.

DÉBUTS. — Usage qui soumet les acteurs, quelle que soit leur ancienneté, à faire *trois débuts* chaque fois qu'ils abordent une nouvelle scène. C'est une épreuve qui souvent ne prouve rien ; une pierre de touche parfois trompeuse et qui réussit à celui qui a le plus d'aplomb.

Du temps que les *débuts* étaient obligatoires, l'acteur avait droit à ses trois débuts, et quelques-uns y tenaient malgré le mauvais accueil

du public à leur premier. On cite entre autres une demoiselle GUÉRIN qui, comptant plus sur le talent de sa... *nature* que sur la nature de son talent, après une bordée de sifflets, rentra dans la *coulisse*, changea de costume et, dit le *Journal de Metz*, de mai 1826, « osa
« rentrer en scène avec la gorge découverte
« jusqu'au milieu des seins, qui n'étaient
« garantis d'une évidence complète, et même
« d'une chûte, que par une gaze légère qui ne
« cachait que bien peu de chose ; les bras, les
« épaules et le dos étaient aussi exposés. Les
« sifflets les plus aigus se firent entendre de
« partout. » Et Mlle GUÉRIN en fut pour ses frais... d'exhibition.

Je me permettrai de comparer cette demoiselle à Mme Putiphar et les spectateurs à de petits Joseph. La vertu triompha. Merci, mon Dieu !

Comme il y a de vieux matelots qui ne peuvent reprendre la mer sans être malades, il y a de vieux comédiens que les *débuts* paralysent, et qui ne retrouvent leurs MOYENS qu'après les trois épreuves subies. Ces derniers, bien que reçus froidement, gagnent chaque jour dans l'estime du public, tandis que ceux qui ont été reçus avec enthousiasme ont souvent de la peine à se soutenir.

Les débuts n'existent plus en droit. A Paris, ils ont peu d'importance et n'impressionnent pas la foule des spectateurs. En province, c'est différent : les spectateurs aiment à se constituer en jury dramatique, et les directeurs ont dû céder devant cette habitude.

Une circulaire du ministre d'État, en date du 6 septembre 1862, contient des appréciations très-sensées sur les *débuts*, et essaie de les réglementer. Nous en détachons ce qui suit :

« La troupe nouvelle débuterait pendant un mois ; à la fin du mois seulement, le public qui aurait pu, à diverses reprises, apprécier les artistes dans plusieurs rôles, en dehors des émotions d'une soirée spéciale, serait appelé à statuer au scrutin sur l'admission ou le rejet de chacun d'eux.

« Un mois serait accordé au directeur pour remplacer les artistes qui n'auraient pas été admis.

« Tout artiste admis une première fois ne débuterait plus les années suivantes, tant qu'il resterait dans le même théâtre et le même emploi.

« Seraient seuls assujettis aux *débuts* les artistes remplissant les emplois ci-après :

« *Dans l'opéra :* fort ténor, ténor léger,

première basse, baryton, trial, forte chanteuse, chanteuse légère, dugazon;

« *Dans la comédie, le drame et le vaudeville :* premier rôle, jeune premier rôle, premier rôle marqué, troisième rôle, premier comique, financier, premier rôle femme, jeune premier rôle, jeune première ingénuité, soubrette.

DÉCLAMATION. — Manière emphatique, ampoulée de dire le vers tragique. L'emphatique était poussé à un tel point dans notre ancien théâtre que MONDORY y gagna une attaque d'apoplexie en jouant Hérode de *Marianne*. MONTFLEURY, BRÉCOURT, la CHAMPMESLÉ furent également victimes de cette manière de déclamer. MOLIÈRE a critiqué et peint ce genre faux dans l'*Impromptu de Versailles*.

La *déclamation* était chantée. Ce n'est que depuis la création du Conservatoire, en 1784, — et grâce aux efforts de MOLÉ, DUGAZON et FLEURY qu'elle rentra dans les limites de la raison.

DÉCLARATION. — Chacun peut faire construire et exploiter un théâtre, à la charge d'en faire *déclaration* aux autorités. (Loi du 6 janvier 1864. V. à l'*Appendice*.)

DÉCOR. — Le mot *décor* est employé comme terme général par les machinistes. C'est un mot technique. Pour eux le *décor* est l'ensemble du magasin ou d'une pièce; pour le public, la *décoration* (v. ci-dessous) est la partie visible et coopérative de l'action du moment.

DÉCORATION.—Notre mot n'a aucun rapport avec cette profusion de petits rubans rouges ou multicolores qui ornent les boutonnières et font ressembler la France à un champ de coquelicots et d'œillets panachés. C'est de la *décoration* théâtrale qu'il s'agit.

On nomme *décoration* toutes les parties peintes qui servent à l'ILLUSION de la scène. Les Latins avaient deux sortes de *décoration* : l'une, tournante (*versatilis*), avait trois faces en forme de triangle et tournait sur un pivot; l'autre, coulante (*ductilis*), équivalant à la coulisse actuelle.

La décoration moderne nous vient d'Italie. C'est à BALTAZAR PERUZZI qu'il faut faire remonter, vers 1516, l'invention de la grande architecture peinte. Son œuvre fut continuée par DEL POZZO et ne fut guère importée en France que vers 1582, en même temps que le *ballet-opéra*. Jusqu'à cette époque on se contenta d'un écriteau sur lequel on écrivait :

« *Ceci est un bois* », « *Ceci est un palais.* » Le spectateur se figurait qu'il voyait un bois ou un palais.

La *décoration* fut longtemps stationnaire et fit peu de progrès. La tragédie et la comédie durent se contenter d'une place publique, d'un salon et de la galerie d'un palais : Corneille, Molière et Racine n'en eurent pas d'autres.

C'est à Servandoni, celui-là même qui construisit le portail de Saint-Sulpice, qu'on doit le développement de l'art décoratif au théâtre. Jusqu'à lui les arbres, les monuments, quelles que fussent leur hauteur, leur importance, n'excédaient jamais la grandeur du CHASSIS sur lequel on les peignait. Ce célèbre artiste osa franchir cette limite et s'élancer dans les frises ; il donna à la *décoration* des perspectives inusitées et un luxe inconnu avant lui. L'essor était donné et ne se ralentit plus. La *décoration* joue maintenant un rôle immense et produit des merveilles.

Parmi les anciens décorateurs célèbres on cite : Pietro Algieri, Bibiena Galli, Boquet, Sparni, Bondon, Machy, Tardif et, en venant jusqu'à nos jours, Desgoty, Gué, Daguerre, Bouton, Cicéri, Philastre, Cambon, Séchan, Despléchin, Feuchères, Die-

TERLE, CHAPERON, RUBÉ, CHÉRET, NOLAU, LAVASTRE, CARPEZAT.

Les *décorations* sont composées : 1° de CHASSIS ou feuilles de décoration qui manœuvrent généralement sur les côtés ; 2° de TOILES DE FONDS qui descendent du CINTRE ; 3° de *ciels*, PLAFONDS, BANDES D'AIR et *de mer* ; 4° de FERMES, grands décors à châssis montant du dessous ; 5° de PRATICABLES ou décors accessibles, tels que rochers, montagnes, degrés, etc. —V. *Scène*.

DÉCRET DE MOSCOU. — C'est ainsi qu'on nomme vulgairement le décret du 15 octobre 1812, envoyé de Moscou par NAPOLÉON Ier. Ce décret, que nous reproduisons dans son entier à l'*Appendice*, est un chef-d'œuvre d'organisation théâtrale et applicable au seul *Théâtre-Français*. Bien que modifié par la force des choses en 1847 et 1850 (V. à l'*Appendice*), il reste encore la règle fondamentale de la Comédie-Française.

DÉDIT. — Petite clause féline mise dans un ENGAGEMENT et à la charge de celui qui veut le rompre. Le bon côté du *dédit*, qui maintient les bons acteurs dans leurs engagements, est malheureusement contre-balancé par la né-

cessité d'en garder d'autres que le public voudrait voir loin. Il y a des directeurs qui engagent des demoiselles sans vocation ni talent — mais jolies — avec l'espérance qu'un amateur viendra les en débarrasser en payant le *dédit*.

DÉFAUTS. — L'exiguité de ce vocabulaire ne nous permet pas de traiter à fond ce mot qui demanderait un volume. Nous signalerons les principaux.

Le grand et général *défaut* des acteurs est de ne point jouer d'après leur organisation naturelle et de prendre des EMPLOIS en désaccord avec leur nature physique; *défaut* capital qui détruit l'ILLUSION.

Ensuite, de n'être point à la scène; de causer entre eux quand ils ne sont pas du dialogue; de parler au public, au lieu de le faire à leur interlocuteur; de négliger les principes de la respiration et de la ponctuation; de parler trop vite; de faire des liaisons... dangereuses; de sacrifier le collègue pour faire de l'EFFET et provoquer des applaudissements; de s'habiller sans goût ou avec négligence; de porter des moustaches et des favoris, quand la figure du comédien doit être nue pour se prêter plus facilement à représenter tous les

personnages ; de... mais à quoi bon poursuivre ? laissons la fin à FLORIAN :

> Chacun de nous connaît bien ses défauts ;
> En convenir, c'est autre chose :
> On aime mieux souffrir de véritables maux
> Que d'avouer qu'ils en sont cause...

DÉJAZET. — V. *Emploi, Travesti.*

DÉNOUEMENT. — C'est le démêloir de l'imbroglio dramatique, et la partie d'une pièce la plus difficile à bien traiter. C'est le *dénouement* qui fait le plus d'impression sur le public ; il doit, tout en étant la conséquence logique de l'intrigue, satisfaire le spectateur et le laisser sous une bonne impression. Il doit être naturel et naître du SUJET. La comédie et le vaudeville usent et abusent du mariage comme dénouement : C'est dénouer une chose en y formant un nœud ! Le drame et la tragédie ont le meurtre, le suicide, le poison et les grandes reconnaissances : *C'est ma fille ! C'est mon père !!*

DÉSAGRÉMENT (Avoir du). — Provoquer des murmures, être un peu sifflé, c'est *avoir du désagrément.*

DESSOUS. — Le *dessous* de la scène se com-

pose assez communément de trois étages dont le plus près du plancher de la scène se nomme le *premier dessous*, et ensuite second et troisième, en descendant. Toute la charpente est disposée de façon à laisser des vides du haut en bas sous les TRAPPES et TRAPPILLONS. Sur les planches du premier dessous se trouvent les rails des chariots qui portent les MATS et FAUX-CHASSIS ; dans le second et le troisième sont les TAMBOURS et TREUILS pour la manœuvre des FERMES, RIDEAUX DE FOND et autres décorations. — V. *Scène.*

DÉTAILLER LE COUPLET. — Science presque perdue aujourd'hui où l'on ne chante plus dans les pièces du nouveau répertoire, mais très en pratique du temps de SCRIBE, BRAZIER, BAYARD, DUMERSAN, qui bourraient leurs comédies et vaudevilles de couplets charmants et spirituels dont le trait final demandait à être lancé. Il n'en est plus de même à présent. Est-ce le goût du public qui a changé? Est-ce l'esprit qui fait défaut aux vaudevillistes actuels ? *That is the question.*

DICTION. — Art de fléchir la voix selon les exigences du sentiment pour en faire l'interprète exact de la pensée.

Une bonne *diction* est une qualité précieuse qu'on rencontre rarement ; elle comprend l'art de prononcer, de ponctuer, de phraser et de nuancer le discours. Le travail et la volonté ne suffisent pas toujours pour vaincre un organe rebelle qu'on parvient à assouplir dans un discours calme mais qui reparaît dans la chaleur du *débit;* c'est alors que le *grassaiement*, le *bégayement*, le *susseyement*, le *zézayement*, le *bredouillement* reprennent leur empire naturel, momentanément, il est vrai, mais assez pour jeter une note discordante.

DIRECTEUR. — Autocrate, pacha, sultan, placé, jadis, en vertu d'un privilége et à ses risques et périls, à la tête d'une exploitation théâtrale. Depuis la liberté des théâtres il n'y a plus de privilége *de droit*, mais il existe en partie *de fait*, surtout en province, où les salles appartiennent à la ville et à des particuliers. Le privilége ne vient plus du ministre, — il émane de la mairie ou des propriétaires de l'immeuble.

Nous n'avons pas à nous occuper ici de Paris. Chaque théâtre ayant son genre, et le public pouvant choisir, vu le grand nombre, celui qui lui convient, le *directeur* n'est d'aucune importance pour lui.

La plupart des villes de province n'ayant qu'une salle, deux au plus, le choix disparaît et le public, forcé d'aller à ce seul théâtre ou de se priver d'un plaisir, se préoccupe du *directeur* dont il doit subir le goût, bon ou mauvais, le savoir ou l'ignorance, la capacité ou l'incapacité.

En effet, celui-ci est maître. Il a bien quelques obligations pour la composition de sa troupe, pour son RÉPERTOIRE ; mais il peut faire une *troupe de carton*, quoique complète ; quant à son répertoire, il n'est tenu qu'à le soumettre au préfet ou au maire, et ceux-ci n'ont pas qualité pour en faire le choix. Ils ne peuvent qu'élaguer le fruit défendu.

Si un *directeur* est peu lettré et a peu de goût — cela n'est pas rare — vous aurez un mauvais répertoire ; si le *directeur* est un ancien acteur, — cela est commun — vous aurez toutes les vieilles rangaines dans lesquelles il a joué ; s'il joue encore et qu'il fasse partie de sa troupe, c'est bien pis ! Il montera les pièces pour lui et s'entourera de médiocrités pour mieux ressortir ; si c'est sa femme qui joue, même résultat. Ne croyez pas qu'il consultera le goût local, qu'il y conformera son répertoire, non ; il jouera à Rouen ou à Bordeaux une absurdité qui a réussi à Ville-

dieu-les-Poëles, sans s'inquiéter de la différence de ces villes.

Les mauvais résultats obtenus par les mauvais directeurs ne datent pas d'hier et ont donné lieu à des plaintes assez fortes pour qu'on s'en préoccupât en haut lieu. — Voici à ce sujet une circulaire que le comte de VAUBLANC, alors ministre de l'intérieur, adressait en 1820 aux préfets, et qui semble ne rien perdre de son à-propos, malgré le demi-siècle écoulé depuis sa publication :

« Les théâtres, considérés sous le rapport
« de l'art, ne peuvent être indifférents à l'au-
« torité. Bien dirigés, ils offrent les plus nobles
« délassements à la classe instruite de la
« société ; surveillés avec soin, ils peuvent
« répandre de saines maximes et servir des
« vues utiles.

« Malheureusement les agents de ces entre-
« prises ne répondent que bien imparfaite-
« ment à ce qu'on a droit d'attendre d'eux,
« et ne s'efforcent guère de justifier la con-
« fiance qui leur est accordée. On les invite à
« former un bon répertoire et à le renouveler
« de manière à tenir les villes des départe-
« ments au courant des nouveautés ; mais ils
« n'ont guère pour pièces nouvelles que les
« informes canevas ou les esquisses des petits

8.

« théâtres de Paris. Ils prétendent qu'ils ne
« trouvent pas de spectateurs quand ils don-
« nent des représentations d'ouvrages de la
« haute comédie ; mais ils n'ajoutent pas que ces
« ouvrages sont par eux si mal montés, si mal
« joués, qu'il est impossible, en effet, que des
« hommes de goût se plaisent à les voir ainsi
« défigurés.

« On aime partout en France les comédies
« de mœurs, les jolis opéras, la bonne mu-
« sique, les bons vers ; mais il n'y a rien de
« tout cela quand il n'y a pas de bons acteurs.

« ... Les directeurs capables sont en bien
« petit nombre. »

Un critique qui écrirait aujourd'hui les VÉRITÉS que M. le comte de VAUBLANC mettait en évidence d'une façon si nette dans sa circulaire de 1820 serait voué aux dieux infernaux. Cette mercuriale s'adressait cependant à des *directeurs* privilégiés, choisis, épluchés et révocables au gré du ministre. Croyez-vous que la liberté des théâtres et l'abolition du privilége les aient corrigés ? Il n'en est rien.

DISTRIBUTION. — La *distribution* est la répartition que l'on fait de chacun des rôles contenus dans une œuvre dramatique aux acteurs qui doivent y jouer un personnage.

A Paris, la *distribution* est presque toujours faite par l'auteur, en tenant compte, bien entendu, de l'EMPLOI de chacun. De plus, la pièce étant souvent écrite pour un théâtre déterminé, l'auteur, qui en connaît le personnel, y subordonne ses personnages.

En province, la question change de face : chaque acteur restant strictement dans son emploi, la *distribution* devient plus difficile et donne lieu à de nombreux conflits, dont quelques-uns sont jugés par les tribunaux.

On appelle encore *distribution* la nomenclature des rôles et le nom des acteurs d'une pièce imprimés sur les affiches ou dans un PROGRAMME.

DOUBLE, DOUBLURE. — Dans les grands théâtres chaque chef d'emploi a son *double* qui doit connaître le répertoire et se tenir prêt à jouer au pied levé en cas d'empêchement de son chef, ceci pour sauver la recette ou ne pas interrompre le succès d'une pièce. Dans les théâtres inférieurs, *doublure* est synonyme de mauvais acteur. Parfois cependant la *doublure* vaut mieux que le drap.

DRAME. — Genre de pièces qui tient le milieu entre la tragédie et la comédie. Le véritable

drame moderne commence à Diderot, dans le *Père de famille*, et vient aboutir à Dumas fils et Sardou, de nos jours.

Le *drame* devrait toujours être le développement d'une action intime et poignante, sans les emphases de la tragédie ni la gaîté de la comédie ; mais nos auteurs modernes ont tellement enjambé sur les limites de chaque genre, qu'ils ne savent plus dans lequel classer leurs productions, et que nous voyons l'affiche porter : *Pièce* en 4 actes. Cette pièce est-elle une tragédie ? un drame ? un mélodrame ? une comédie ? un vaudeville ? L'auteur n'en sait rien lui-même, car il y a un peu de tout. C'est une *olla-podrida* dramatique ; enfin c'est une pièce !

DROIT DES PAUVRES. — Ce droit remonte aux origines de notre théâtre. Un arrêt du 10 décembre 1541 ordonne aux entrepreneurs du « *jeu du Vieux Testament de donner mille* « *livres aux pauvres, après avoir vu l'état de* « *leurs frais et gain* ». — Un autre arrêt de François Ier porte que « *les théâtres bailleront* « *aux pauvres mille livres tournois, sauf à* « *ordonner plus grande somme* ».

Cet impôt prélevé sur le plaisir est, malgré la guerre à outrance que lui font MM. les

directeurs, le plus juste et le plus humain qu'on puisse établir. Né, en principe, des deux arrêts ci-dessus indiqués, il fut régularisé par Louis XIV dans l'ordonnance que voici :

ORDONNANCE DU ROI, *en date du* 25 *février* 1699, *pour la levée, en faveur de l'Hôpital-Général, du sixième en sus de ce qui se reçoit aux entrées des opéras et comédies.*

« Sa Majesté voulant, autant qu'il est possible, contri-
« buer au soulagement des pauvres dont l'Hôpital-Géné-
« ral est chargé, et ayant pour cet effet employé tous les
« moyens que la charité lui a suggérés. Elle a cru devoir
« encore leur donner quelque part aux profits considé-
« rables qui reviennent des opéras de musique et des
« comédies qui se jouent à Paris par sa permission ; c'est
« pourquoi Sa Majesté a ORDONNÉ et ORDONNE qu'à l'ave-
« nir, à commencer du 1er mars prochain, il sera levé et
« reçu au profit dudit Hôpital-Général un sixième en
« sus des sommes qu'on reçoit à présent, et que l'on
« recevra à l'avenir pour l'entrée aux-dits Opéras et
« Comédies ; lequel sixième sera remis au receveur
« dudit Hôpital pour servir à la bienveillance des pau-
« vres,

« LOUIS XIV. »

Ce document ne laisse aucun doute sur l'origine et le but de ce droit tant attaqué par les directeurs, et constate d'une manière for= melle que c'est le public qui le paie et non eux, puisqu'il est prélevé EN SUS DU PRIX D'ENTRÉE.

Ce droit fut aboli le 6 août 1789, et devait être remplacé par des représentations au profit des hospices, représentations qui n'eurent ja-

mais lieu, ce qui motiva l'arrêté suivant en date du 11 nivôse an IV.

« Art. 1er. Tous les entrepreneurs ou sociétaires de
« tous les théâtres de Paris et des départements sont
« invités à donner tous les mois, à dater de cette
« époque, une représentation au profit des pauvres,
« dont le produit, déduction faite des frais journaliers
« et de la part de l'auteur, sera versé dans les caisses
« désignées.

« Art. 2. Ces jours-là les comédiens concourront par
« tous les moyens qui sont en leur pouvoir à rendre la
« représentation plus lucrative.

« Art. 3. Les entrepreneurs ou sociétaires seront auto-
« risés à tiercer le prix des places et à recevoir les
« rétributions volontaires de tous ceux qui désireraient
« concourir à cette bonne œuvre.

« Art. 4....

« Art. 5. Deux théâtres ne pourront donner le même
« jour, dans la même commune, de représentations
« pour les pauvres. »

Cet arrêté n'eut aucun effet fructueux ; les représentations données couvrirent rarement les frais, — du moins les directeurs le dirent —. et une loi du 7 *frimaire* an V rétablit le droit de *un décime par franc*, en sus du prix de chaque billet.

La loi que nous rapportons ci-dessous confirme et étend celle du 7 *frimaire*.

Loi du 8 thermidor, an V (26 juillet 1797) :

« Le Conseil de Cinq-Cents, considérant combien les
« besoins des hospices sont pressants et l'utilité qu'on
« peut retirer d'une augmentation de la rétribution

« imposée sur les produits des bals, concerts, feux
« d'artifices, courses et exercices de chevaux, et autres
« fêtes où l'on est admis en payant,
 « Déclare qu'il y a urgence et prend la résolution
« suivante :
 « Art 1er. Le droit d'un décime par franc, établi par
« la loi du 7 frimaire an v prorogée par celle du 7
« floréal dernier, continuera à être perçu jusqu'au 7
« frimaire de l'an vi, en sus du prix de chaque billet
« d'entrée et d'abonnement dans tous les spectacles où
« se donneront des pièces de théâtre. »

L'art. 2 concernait les bals, concerts, etc.

Cette loi fut prorogée chaque année jusqu'au 9 décembre 1809, époque à laquelle un décret déclare que ces droits seront *indéfiniment* perçus. Enfin le budget de 1817 contient un article ainsi conçu :

« Continuera d'être faite, conformément aux lois existantes, la perception du dixième des billets d'entrée dans les spectacles, d'un quart de la recette brute dans les lieux de réunion et de fêtes où l'on est admis en payant, et d'un décime par franc sur ceux de ces droits qui n'en sont pas affranchis. »

Depuis cette époque, ces droits font partie du budget, et sont entièrement perçus par les hospices, tant à Paris qu'en province.

Devant ces pressantes sollicitations en faveur de misères à soulager, nous ne savons quelles bonnes raisons les directeurs donnent pour demander la suppression de cet impôt; toujours est-il que la guerre contre lui re-

commence. Un directeur de théâtre vient de publier un long mémoire, chargé à mitraille, contre ce droit. Il croit avoir trouvé un argument victorieux en établissant le bilan d'un directeur failli et en faisant ressortir que le total de la faillite est inférieur aux sommes payées par lui pour le *droit des pauvres*. Mais à ce compte-là le directeur était en faillite dès le premier mois de son exploitation ! Et tous les commerçants devraient demander la suppression des impôts, car il serait facile d'établir dans la plupart des faillites que si l'on n'avait payé ni patente, ni foncier, ni portes et fenêtres, ni loyer, on serait au-dessus de ses affaires.

Ce n'est pas le *droit des pauvres* qui ruine les directeurs ; ce sont les folles dépenses faites pour monter des pièces ridicules qui, en admettant le succès, ne couvrent jamais les frais qu'elles occasionnent. — On a établi par des chiffres que le *Roi Carotte* avait coûté 345,000 francs à monter, plus les frais généraux. — Ensuite le haut prix auquel on s'arrache quelques acteurs ou actrices en vogue. Nous laissons de côté la vie à grandes guides de MM. les directeurs.

Voici, selon nous, qui simplifie la question : Quand un directeur entreprend l'exploitation

d'un théâtre, il connaît la loi, il connaît l'impôt, il connaît les autres charges et obligations de son entreprise ; assurément. De quel droit alors veut-il s'y soustraire après coup ? Quelle est sa qualité pour demander la suppression de *l'impôt des pauvres* PAYÉ PAR LE PUBLIC, quand celui-ci ne réclame pas, et qu'il n'est lui, directeur, que le premier percepteur de ce droit ?

Voici les tarifs anciens de plusieurs théâtres. Parterre de *l'Opéra* et des *Italiens*, 3 fr. 60 ; de *l'Opéra-Comique*, du *Théâtre-Français*, 2 fr. 20 ; orchestre de la *Gaîté*, 1 fr. 80 ; parterre du *Vaudeville*, des *Variétés*, de la *Porte-Saint-Martin*, 1 fr. 65. Ne trouve-t-on pas le décime par franc ajouté à 3 fr., à 2 fr., à 1 fr. 50 ? Depuis, les théâtres ont arrondi les chiffres, mais en les augmentant considérablement. Cela ne détruit pas le principe.

DROITS D'AUTEUR. — Avant BEAUMARCHAIS les *droits d'auteur* étaient en partie un mythe, ainsi que la propriété de leurs œuvres. Les deux choses étaient absorbées par les comédiens, qui achetaient à forfait une pièce — toujours à bas prix — ou stipulaient une *part d'auteur* que celui-ci ne touchait jamais, heureux encore quand il échappait au sort de

La Saussaye auquel MM. de la comédie redemandèrent 101 livres 8 sous et 8 deniers, après avoir encaissé 10 à 12,000 francs avec sa pièce. Quand un génie comme Corneille n'a récolté que la misère pour *droits d'auteur*, jugez des autres.

Beaumarchais leva l'étendard de la révolte, et, après plusieurs années de lutte, finit par obtenir un arrêt du conseil, daté du 9 décembre 1780, qui fixait les *droits des auteurs* sur le produit des pièces. Cet arrêt fut à peu près illusoire par le mauvais vouloir ou la mauvaise foi des comédiens. Beaumarchais n'abandonna pas le terrain et la loi du 19 janvier 1791, en proclamant la liberté des théâtres, fixa pour la première fois les bases de la propriété des œuvres dramatiques et les *droits d'auteur*.

Aujourd'hui, excepté pour les opéras et les ballets qui sont réglés par la loi du 24 décembre 1860, rapportée à l'*Appendice*, les *droits d'auteur* résultent des engagements faits librement avec le directeur qui reçoit la pièce. Ils sont perçus par une société connue sous le nom de *société des auteurs dramatiques*, dont les agents, répandus dans toutes les villes où se trouve un théâtre, facilitent cette perception pour la province: — V. à l'*Appendice* les lois sur la propriété littéraire.

DUÈGNE. — EMPLOI. Vieille matrone, surveillante, mère comique. Dernière étape des actrices.

DUGAZON. — EMPLOI. — La célèbre DUGAZON, jeune chanteuse de l'*Opéra-Comique*, morte en 1821, a donné son nom à l'emploi des chanteuses légères et soubrettes d'opéra-comique.

Les *duègnes* lyriques sont appelées *mères Dugazon*.

E

EAU. — Les effets d'*eau* sont assez difficiles à rendre d'une manière satisfaisante. L'eau dormante est rendue par la DÉCORATION : c'est une question de peinture plus ou moins réussie ; la mer par les *bandes de mer* (V. *Bandes d'aïr*) placées à ras de scène sur châssis chantournés, tirées et poussées en sens inverse par des hommes placés dans les coulisses, ou encore par une seule toile peinte étendue sur la scène et sous laquelle on place des enfants qui, en se baissant et se levant, ou avec des baleinés, imitent le flot.

L'*eau* courante, — ruisseau, torrent et cascade — est figurée par des toiles sans fin conduites sur des rouleaux. On fait encore, pour ce cas, usage d'un cylindre double et découpé dans lequel on fait passer une lumière électrique. Les découpures, en tournant, laissent de temps en temps passer la lumière, et produisent les effets de soleil sur l'*eau* courant sur des cailloux.

Dans les cascades et fontaines décoratives on emploie l'*eau* naturelle, qu'on fait couler sur une glace inclinée, ou entre deux glaces. Cet effet est surtout joli en ce qu'il laisse voir le fond du décor derrière la nappe d'*eau*.

ÉCLAIRS. — Plusieurs moyens sont employés pour figurer les *éclairs*. Le plus ancien et le plus commun est un long chalumeau par lequel on souffle du *lycopode* en poudre sur une lampe à esprit de vin attachée au bout du chalumeau. Le lycopode s'enflamme violemment en passant sur la flamme et s'éteint subitement. On produit encore l'*éclair* avec des becs de gaz ouverts et fermés rapidement.

Les plus beaux effets sont ceux produits par la lumière électrique. Pour cela, on a laissé dans le décor des transparents qui s'éclairent

tout à coup par le rayon lumineux et s'éteignent de même.

ÉCLAIRAGE. — C'est tout une affaire que l'*éclairage* d'un théâtre. Jusqu'en 1720, les chandelles eurent l'honneur de servir de luminaires et furent mouchées par des hommes habiles dont les plus experts entraient à l'Opéra. De là le proverbe : *Il entrera moucheur à l'Opéra.* Ce devait être, en effet, un curieux spectacle que de voir moucher la RAMPE pendant le cours de la représentation, car les chandelles n'attendaient pas l'entr'actes pour faire leur nez... ou leur mèche ; aussi les plus habiles moucheurs obtenaient-ils des applaudissements et se croyaient de grands artistes, tandis qu'on sifflait celui qui éteignait des chandelles.

Mais — *sic transit gloria mundi* — ARGANT inventa la lampe qui prit le nom de son ferblantier QUINQUET, et la chandelle fut chassée des temples de MELPOMÈNE, de THALIE et de TERPSICHORE.

Tout passe. 1822 faisait une bien autre révolution : il amenait le gaz qui chassait l'huile, comme celle-ci avait chassé la chandelle : avec cette différence, pourtant, que l'huile conserva

le service de jour et celui des dessous : le tout réduit à la simple et errante lanterne.

A part quelques plafonds lumineux, — en existe-t-il encore ? — éclairage qui manque de gaîté, les salles sont éclairées par un lustre central, quelques girandoles aux galeries, et des becs englobés dans les couloirs. La scène l'est de face par la RAMPE, du haut par les HERSES, de côté par les PORTANTS, et enfin, à raz de terre, par les TRAINÉES. Le gazier chef a son poste dans le couloir de la rampe, où une logette lui est ménagée. Tous les robinets de service sont là sous sa main pour faire à volonté le jour, le demi-jour et la nuit.

La lumière électrique est aussi employée, ainsi que celle du *gaz oxhydrique*, pour des effets de lumière partielle dans les grands tableaux et les apothéoses. On en obtient aussi de fort beaux effets de soleil avec un appareil disposé pour laisser échapper les rayons.

ÉCOLE DE CHANT ET DE DÉCLAMATION. — C'est le titre sous lequel fut institué le Conservatoire, le 1er avril 1784, sous la direction de GOSSEC. Le programme d'alors dit que : « l'ordre le plus sévère règne à cette « école, tant du côté du devoir que de celui

« de la décence, et il n'est aucune grâce que
« puisse espérer un sujet, pour peu qu'il s'é-
« carte de l'un de ces points. »

Nous serions heureux d'apprendre que cette tradition morale s'est continuée jusqu'à nos jours.

La rareté des sujets pour l'Opéra, et le désir d'en avoir, firent qu'on proposa une rente viagère de 500 livres à celui qui indiquerait un sujet remplissant les conditions suivantes indépendantes de la voix : « qu'il n'aurait pas
« plus de vingt-deux à vingt-trois ans, ni moins
« de dix-huit à dix-neuf; qu'il aurait au moins
« cinq pieds de haut, et pas plus de cinq pieds
« quatre à cinq pouces; qu'il aurait une figure
« agréable ou noble; sans défaut dans les
« yeux, dans les jambes, et généralement qu'il
« n'aurait aucune difformité naturelle. » Cela se comprend : la beauté devrait être obligatoire au théâtre.

EFFET. — Chaque pièce, un peu bien conditionnée, doit contenir certaines positions, certains mots qui doivent frapper le public, l'impressionner et provoquer spontanément le rire, les larmes ou les applaudissements. C'est ce qu'on nomme un *effet*.

Un bon comédien doit savoir préparer, ame-

ner ses *effets*; il doit y disposer le public et le conduire au point voulu sans jamais dépasser le but.

Beaucoup d'acteurs neutralisent les *effets* de leurs camarades en ne donnant pas la RÉPLIQUE en temps, ou celle voulue; en s'abstenant d'un geste important; en se hâtant de prendre la parole, etc.

L'*effet* doit être amené naturellement et ne doit pas être trop prolongé. C'est un éclair dramatique.

Plus on vise à l'*effet*, moins on atteint son but.

ÉGAYER. — Terme de coulisses qui signifie être sifflé. Ainsi, on *égaye* une pièce ou un acteur en les sifflant... légèrement.

EMPLOIS. — Classification des différents rôles en usage dans les œuvres lyriques et dramatiques et aidant à leur DISTRIBUTION.

Dans le genre lyrique on compte, pour les rôles d'hommes : *fort ténor, ténor léger, baryton;* première, deuxième et troisième *basse, laruette* et *trial.* En rôles de femmes : *forte chanteuse,* soprano et contralto, *chanteuse légère, Dugazon* et *mère Dugazon.*

Dans le genre tragique ou de comédie, côté des hommes : *premiers rôles, pères nobles,*

jeunes premiers, *premiers*, deuxième et troisième *amoureux*, *troisièmes rôles*, *grimes*, *manteaux*, *financiers*, *comiques nobles*, deuxième et troisième *comiques*, *utilités*.

Du côté des dames : *premiers* et *grands premiers rôles*, *reines*, *jeunes premières*, *grandes coquettes*, *premières*, deuxième et troisièmes *amoureuses*, *ingénuités*, *soubrettes*, *duègnes*, *utilités*, plus, les *travestis* ou Déjazet. Il y a encore quelques dénominations usitées, mais qui ne sont que des nuances, et qui indiquent plutôt une spécialité qu'une généralité, comme des *Bouffé*, des *Arnal*.

Cette classification, qui a le mérite d'éviter la confusion et de maintenir l'ordre, en assignant à chacun son emploi, a l'inconvénient de créer des chefs qui, ne voulant pas tenir compte des années, se croient toujours suffisants pour le remplir. En province, où les troupes se forment et se renouvellent chaque année, cet inconvénient disparaît en partie.

EMPOIGNER. — Mot à double portée. Quand un acteur a préparé un EFFET et qu'il réussit à le produire, il dit qu'il a *empoigné* le public ; quand, au contraire, il le rate et provoque des murmures et des marques manifestes de mé-

contentement, c'est lui qui est *empoigné* par le public.

ENGAGEMENT. — Contrat synallagmatique passé entre l'acteur et le directeur. Ordinairement les contrats les plus courts sont les meilleurs. Ce n'est pas le cas pour les *engagements* de théâtre, qui sont, comme ceux d'assurances, bourrés d'une foule d'articles souvent contradictoires, ce qui ne les rend pas plus clairs et prête, en cas de procès, des armes aux deux parties.

Les mineurs ne peuvent s'engager qu'avec le consentement de leurs parents ou tuteurs; la femme mariée avec celui de son mari, ou un jugement qui l'y autorise. Un procès tout récent établit que la femme, même séparée de corps et de biens, ne peut s'engager sans la volonté de son mari.

Il y a, dans les petits théâtres, des *engagements*... postiches, à l'usage des petites dames qui ont besoin d'un semblant de profession et qui, ne voulant pas prendre celle de blanchisseuses, corsetières ou piqueuses à la mécanique, se font *artistes dramatiques*, sans appointements. Elles trouvent toujours quelqu'un pour payer les AMENDES, et parfois les

DÉDITS énormes, que les directeurs qui vivent de ce métier leur font stipuler. Pouah !

ENLEVER. — Terme de *claque* qui signifie faire un succès d'enthousiasme à un acteur ou à une pièce. C'est surtout dans un début ou dans une première qu'on *enlève*. Ce succès est souvent éphémère et ne dure qu'un soir.

ENSEMBLE. — Ce qui manque souvent pour la bonne exécution des ouvrages. Cela tient à ce que chaque acteur voulant se faire remarquer particulièrement reste dans toute la rigueur de son rôle, le détache, en quelque sorte, au lieu de le souder, de le fondre avec les autres rôles. Le manque d'*ensemble* se fait surtout remarquer dans les premières représentations ; puis tout se fond, s'harmonise, et l'*ensemble* vient donner à la pièce un attrait qu'on ne lui soupçonnait pas.

Le défaut d'*ensemble* provient aussi de la diversité des qualités physiques et artistiques des acteurs. C'est alors au directeur à composer sa troupe de façon à éviter les disparates trop choquantes.

ENTR'ACTES. — Nous avons dit au mot « AMUSER L'ENTR'ACTES », notre opinion sur

la manière d'orthographier ce mot, nous n'y reviendrons pas.

Ce temps de repos entre deux actes est l'équivalent des « dix minutes d'arrêt » des chemins de fer. C'est le moment de reprendre haleine, de sécher ses yeux, de se remettre la rate. C'est le relai du public et des acteurs ; c'est le moment où les contrôleurs se réveillent pour distribuer les contremarques ; où les négociants du dehors crient : « Qui vend son billet ? » où les cafés voisins du théâtre se remplissent, et où les chopes se vident ; où... n'allons pas plus loin.

Ne croyez pas qu'on se repose de l'autre côté du rideau. Ceux ou celles qui n'ont rien à faire à leur loge restent sur la scène. C'est alors que l'OEIL DU RIDEAU devient un véritable observatoire. Le docteur fait sa ronde et demande à l'ingénue des nouvelles de son petit dernier ; le machiniste et ses aides changent les décors ; les pompiers sortent des coulisses et se promènent, prêts à éteindre les feux... illicites qui pourraient se produire. Mais la cloche teinte et le régisseur crie : « *Place au théâtre !* » alors tout s'évanouit.

ENTRAILLES. — L'acteur sans *entrailles* est un tison sans chaleur. Il ne sent pas ce qu'il

dit, récite sans goût, sans intelligence, discute sans vivacité, lance l'invective et la malédiction comme s'il disait : bonjour ! sa colère n'effraierait pas un enfant ; mais celui qui a des *entrailles* sent et fait sentir ; il communique son fluide, remue et passionne la salle si bien que le spectateur oublie la fiction pour croire à la réalité.

ENTRÉE. — Une des grandes difficultés de l'art du comédien. Dans toutes les pièces, les *entrées* sont ménagées, indiquées, attendues, et doivent produire un EFFET que l'acteur ne doit pas laisser échapper. Chaque personnage qui entre en scène, doit augmenter l'intérêt de l'action et piquer à nouveau la curiosité du spectateur.

MM. de la claque soignent les *entrées* des principaux acteurs.

— *Entrée* se dit encore d'un droit, acquis ou concédé, qu'ont plusieurs personnes d'entrer dans un théâtre. Les journalistes, les auteurs, les représentants de l'autorité, les propriétaires ou actionnaires des salles, et quelques privilégiés, ont leurs *entrées;* elles sont personnelles et ne peuvent être transmises qu'avec l'autorisation de la direction.— (V., à l'*Appen-*

dice, l'article 2 de la loi de finance du 21 mars 1872.)

ENVOYER. — Ce terme appartient au *souffleur* dont l'emploi est d'*envoyer* le mot.

ÉQUIPE. — Se dit, dans le domaine du machiniste, d'une DÉCORATION ou d'un TRUC mis en état de manœuvrer au signal et au moment voulu. Ainsi, quand tous les FILS qui doivent enlever un *décor* sont attachés à lui et au *tambour* ou TREUIL, il a son *équipe*.

ESCAMOTER LE MOT. — Ceci est une question de tact de la part de l'acteur, et surtout de l'acteur de province. Ainsi, tel mot un peu grivois ou trivial qui peut être accentué au *Palais-Royal* ou aux *Variétés*, où d'ailleurs le public va pour l'entendre, doit être *escamoté*, dit du bout des lèvres au *Gymnase* ou dans une salle de province, où le public n'a pas le choix d'un autre théâtre.

ÉTOILE. — Cette dénomination s'applique, dans le cas qui nous occupe, aux grandes célébrités féminines de la danse et du chant. La CÉRITO, TAGLIONI, EMMA LIVRY, la PATTI, l'ALBONI, la MALIBRAN, sont des étoiles; elles

brillent ou brillèrent au premier rang. La VANITÉ et la spéculation ont créé des *étoiles* factices, des nébuleuses, des étoiles errantes, qui ne brillent que sur l'affiche, en VEDETTE, ou dans les réclames de journaux. Quelques-unes appartiennent exclusivement à la planète de Vénus.

ÊTRE EN SCÈNE. — Précieuse qualité dont bon nombre de comédiens font peu de cas. *Être en scène* signifie que l'acteur, tout à son personnage et à l'action, oublie qu'il y a un public et qu'il n'est, lui, qu'un personnage de convention, pour se prêter du geste, du regard, de la voix, à la bonne exécution de l'œuvre qu'il interprète. Il n'est pas rare de voir des acteurs causer entre eux et demeurer aussi indifférents à ce qui se passe à leur côté, que s'ils ne jouaient pas dans la pièce : c'est ne pas *être en scène*.

EXPRESSION. — Nous ne cesserons de dire que tout doit concourir à l'illusion théâtrale. L'*expression* est une des parties les plus importantes d'un bon ensemble ; non-seulement la figure doit rendre la douleur, la joie, la crainte, le commandement, l'étonnement, l'obéissance, suivant la leçon qu'on répète ; mais encore les

bras, les mains, les jambes, la tête, le corps doivent se joindre à cette *expression* et la compléter. Ce n'est pas tout; il faut exprimer ce que disent les autres, et réciproquement, afin que la position générale de l'ACTION soit exprimée par tous.

F

FAIRE DE LA TOILE. — Perdre le fil de son discours et dire ce qui passe par la tête de l'acteur en attendant que le souffleur le tire d'embarras, c'est *faire de la toile*. Dans ce cas, l'esprit d'à-propos est d'un grand secours.

FAIRE FEU. — C'est un *tic* assez commun au théâtre. Beaucoup trop d'acteurs, surtout dans la tragédie et le drame, accentuent leurs phrases et les fins de tirades en frappant du pied la scène : c'est ce qu'on appelle *faire feu*. Allusion au cheval qui frappe le pavé du pied et fait feu.

FAIRE LA SALLE. — Une *première* est une grande bataille qui doit être décisive; aussi,

acteurs et directeurs veulent la gagner, et sachant, par expérience, que le public est de la race des moutons de Panurge, trouvent plus prudent de *faire la salle*, c'est-à-dire de choisir leur public ce jour-là. C'est une pluie de billets de faveur : amis du directeur ; amis du ou des auteurs ; amis des acteurs, actrices, du concierge, des ouvreuses, des contrôleurs, du coiffeur, du costumier, etc., etc., en sont inondés. Les bureaux n'ouvrent que pour la forme.

Il va sans dire que la *claque* occupe les deux tiers de la salle.

FARCES. — Les confrères de la Passion ayant le privilége exclusif de représenter les MYSTÈRES et autres sujets religieux, les *Enfants sans souci*, et les *Clercs de la basoche* durent chercher un genre différent et donnèrent naissance aux pièces nommées MORALITÉS, SOTIES et *farces*, qui fleurirent durant les XVe, XVIe et même XVIIe siècles, car les comédiens de l'HOTEL DE BOURGOGNE jouèrent des *farces* et eurent des FARCEURS jusqu'à leur réunion à la troupe de MOLIÈRE, en 1680.

La *farce* était une sorte de petite comédie généralement très-courte, roulant sur des tours de friponnerie ou sur des sujets graveleux. On peut en juger par ces titres : *Farce joyeuse*

d'une femme qui demande des arrérages à son mari. — Farce fort joyeuse des femmes qui font escurer leurs chaulderons et défendent qu'on ne mette la pièce auprès du trou; et il y avait plus fort. Bref, l'immoralité en devint telle qu'en 1588 l'autorité en défendit les représentations.

Un véritable petit chef-d'œuvre en est cependant sorti; c'est la *Farce de maistre Pathelin*, avec laquelle BRUYS et PALAPRAT ont fait leur charmante comédie. Nous croyons qu'on nous saura gré de reproduire la fable suivante tirée de la *Farce de Pathelin* :

GUILLEMETTE

Il m'est souvenu de la fable
Du corbeau qui étoit assis
Sur une croix de cinq à six
Toyses de haut; lequel tenoit
Un fromage au bec : Là venoit
Un renard qui vit ce fourmaige,
Pensa à luy : « Comment l'auray-je? »
Lors se mit dessoubz le corbeau :
« Ha! fist-il, tant as le corps beau,
« Et ton chant plein de mélodie! »
Le corbeau, par sa conardie,
Oyant son chant ainsi vanté,
Si ouvrit le bec pour chanter,
Et son fourmaige chet à terre
Et maistre renard vous le serre
A bonnes dents et si l'emporte.

La *Farce de Pathelin* est de 1470, ou quel-

ques années avant ; on en ignore la date précise et le nom de l'auteur.

FARCEURS. — La *farce* devait naturellement faire naître les *farceurs*. Les noms des plus célèbres sont parvenus jusqu'à nous : ce sont ceux de Tabarin, Gros-Guillaume, Gautier-Garguille, Turlupin, Guillot-Gorgu et Bruscambille. *Tabarin* débitait ses farces, ou plutôt ses obscénités, sur la place Dauphine, en compagnie de son associé Mondor, quand tous deux ne couraient pas la province.

Gautier-Garguille, dont la femme était fille de Tabarin, et dont le nom était Hugues Gueret de Fleschelles, appartenait à la troupe de l'Hotel de Bourgogne. Il mourut à soixante ans. Sa veuve se remaria avec un gentilhomme normand.

Gros-Guillaume se nommait Guérin ; il était garçon boulanger avant de faire partie de l'*hôtel de Bourgogne*. Ivrogne, gros, gras et ventru, il se cerclait le corps au haut des jambes et sous les bras de façon à représenter un tonneau. Il vécut quatre-vingts ans.

Turlupin, de son vrai nom Henry-le-Grand, (pas Henri IV) était, comme les précédents, attaché à la troupe de l'*hôtel de Bourgogne*, où il joua la *farce* pendant cinquante-cinq ans.

C'était un très-bel homme, et de plus un excellent comédien.

Guillot-Gorgu avait nom BERTRAND HARDUYN; il avait étudié la médecine et exercé la profession d'apothicaire. Après avoir joué la *farce* pendant huit ans, il s'établit médecin à Melun, — pays des anguilles sensibles, — et y gagna une maladie noire ou *spleen*, dont il vint mourir à Paris.

Bruscambille, nommé DESLAURIERS, auteur et acteur de l'*hôtel de Bourgogne*, vint longtemps après débiter des facéties dans les entr'actes; il a laissé un recueil sous ce titre : *Fantaisies et Paradoxes*.

FAUX-CHASSIS. — Ils se composent de deux montants de sapin, reliés en haut et en bas, en forme de cadre et s'emmanchant par la COSTIÈRE dans le chariot logé sous le plancher de la scène; ils sont garnis d'une échelle et servent à *guinder* (attacher) les *décors* ou *châssis* sur les côtés.

FÉERIE. — Pièce à grand spectacle, où le sujet est remplacé par les *décors*, le dialogue par les *trucs*, l'esprit par des actrices deminues, quand elles ne le sont pas tout à fait, au *maillot* près. Ce genre a pris depuis quelques

années un développement beaucoup trop grand. On croirait que MM. les auteurs s'en tiennent aux *fées* à défaut de *génie*.

FEMMES. — Dans le théâtre antique, tous les rôles de femmes étaient joués par des hommes. Il en fut de même chez nous jusqu'au commencement du XVII° siècle; mais il n'en était pas ainsi chez les étrangers, puisque la troupe des *Gelosi*, qui vint en France vers 1577, (V. *Italiens*) et la troupe espagnole, qui vint quelques années plus tard, avaient des actrices. Deux acteurs de la troupe espagnole furent même roués pour avoir assassiné *une* de leur camarade, bien qu'elle leur fût commune.

On ne sait ni dans quelle pièce ni dans quel rôle parurent les premières femmes dans des pièces et sur des scènes françaises. Il y avait encore en 1616 un acteur qui jouait les rôles de femmes sous le nom de PERRINE; en 1637 ALISON jouait les rôles de soubrettes et de nourrices. Plus de trente ans après, MOLIÈRE fit spécialement pour le comédien HUBERT les rôles de la comtesse d'Escarbagnas, de Mme Pernelle, de Mme Jourdain et de Mme de Sottenville. HUBERT ne quitta le théâtre qu'en 1685.

FERME. — On nomme *ferme* tous les grands

décors de fonds portant bois et ferrures, portes, fenêtres, balcons. A de rares exceptions près, les *fermes* montent du dessous et se plantent par les TRAPPILLONS.

FEUX. — On appelle ainsi les sommes données aux comédiens en dehors de leurs appointements fixes. Assez généralement les *feux* sont consignés dans les engagements, mais ils résultent toujours d'une circonstance variable et intermittente : *feux* par répétition ; *feux* par représentation ; *feux* pour déplacement ; *feux* pour costumes ou toilette.

Ce mot, assez obscur appliqué à l'usage actuel, vient de ce que jadis les acteurs recevaient le bois et la chandelle pour se chauffer et s'éclairer dans leurs loges, et ce, en dehors des appointements. Cette distribution en nature fut plus tard faite en argent et prit le nom de *feux*, ce qui s'explique ; la chose disparut, mais le nom resta, bien qu'appliqué à de nouveaux usages. En somme, c'est une rémunération.

On supposera naturellement que les *feux* sont un accessoire ? ce serait une erreur. MM. les comédiens en vogue en ont fait le principal. Le chiffre des appointements est là pour la forme ; les *feux* sont là pour le fond :

3,000 fr. d'appointements et 25,000 fr. de *feux*. La sauce vaut mieux que le poisson. — V. *Cachet*.

FICELLES. — Ce mot tiré des *fantoccini* ou marionnettes, qui ne remuent qu'autant qu'on tire les *ficelles* — c'est-à-dire n'empruntent rien à la nature — s'applique à quelques comédiens qui arrivent, à force de travail, d'études patientes, à produire de grands effets où le NATUREL n'a aucune part. Quelques-uns approchent si près de la nature qu'on ne voit pas les *ficelles*; mais le plus grand nombre, dédaignant ce travail, frappent un grand coup et laissent voir les *ficelles*. Heureusement pour eux qu'il y a des myopes.

FIGURANT. — V. *Comparse*.

FIL. — Pour le machiniste, tous les cordages employés pour la manœuvre se nomment *fils*, et la réunion de plusieurs fils, *poignée*.

FINANCIER. — EMPLOI dont le titre indique suffisamment le genre.

FOLIES-DRAMATIQUES (Théâtre des). — Ce théâtre fut construit après la révolution

de juillet 1830 sur l'emplacement de l'ancien *Ambigu-Comique*, incendié en 1827; il fut inauguré en 1831 et eut coup sur coup deux immenses succès avec la *Cocarde tricolore*, des frères COGNIARD, et la *Fille de l'air*, féerie; ensuite vint le *Robert Macaire*, avec FRÉDÉRIC LEMAITRE. Il fût, en outre, une pépinière d'où sortirent d'excellents sujets, parmi lesquelles MM^{mes} JUDITH et NATHALIE.

Démoli avec les autres théâtres du boulevard, il transporta son titre, heureux à la salle qu'il occupe actuellement, et qui fut érigée en 1862. L'*opérette* à cascades semble être le genre qu'il affectionne le plus et qui lui réussit le mieux : l'*Œil crevé*, le *Petit Faust*, *Chilpéric*, *Héloïse et Abeilard*, en ont fait les beaux jours. La *Fille de M^{me} Angot*, d'un genre plus relevé, y a fait courir la France entière et les étrangers; elle y est encore reprise chaque fois qu'il faut remplir la caisse.

FOUDRE. — Une fusée allumée descendant rapidement sur un fil conducteur produit l'effet voulu. Un transparent en zig-zag, éclairé subitement par la lumière électrique, est encore un moyen employé pour imiter la *foudre* et produit un bel effet.

FOUR. — On écrivait jadis *fourre*, probable-

ment du verbe « *fourrer* » : se *fourrer* dedans, ce qui est à peu près la signification actuelle du mot ; ainsi, compter sur une pièce, compter sur un succès, compter sur une recette, et échouer, c'est faire *four*.

FOYER. — Salle des pas perdus où le public vient se promener dans les entr'actes. C'est un salon commun où l'on discute du mérite d'une pièce ou des acteurs, surtout au moment des débuts ou d'une première représentation.

Il existe derrière le rideau un *foyer* pour les acteurs. Quand nous disons un *foyer*, comptons ; car, dans cette république théâtrale, la fraternité et l'égalité existent comme... partout ailleurs. Nous avons donc le *foyer* des acteurs, *foyer* du chant, *foyer* de la danse, *foyer* des musiciens, *foyer* des comparses. C'est donc au théâtre qu'on devrait trouver la paix, la douceur et la vertu du *foyer*... Allez-y voir !

FRISE. — Toutes les bandes de toile peinte qui descendent du CINTRE pour venir porter par les extrémités sur le sommet de la coulisse se nomment *frises*. Jadis les plafonds étaient figurés par des frises, ce qui offrait une grande difficulté pour l'effet d'optique qu'on n'obtenait jamais d'une façon satisfaisante pour

tous, par suite des diverses positions qu'occupent les spectateurs. Aujourd'hui les plafonds sont d'une seule pièce.

FUGUE. — Déménagement spontané d'un ou d'une pensionnaire. La *fugue* n'est pas rare, et cause parfois un grand préjudice au directeur. La *fugue* des dames est bien plus fréquente que celle des hommes, et cela se conçoit : l'enlèvement d'Hélène est un terrible précédent... O amour !

FUSILLADE. — Les effets de *fusillades* sont assez communs au théâtre, même dans les pièces qui ne sont pas militaires ; dans ce cas la *fusillade* se passe à la CANTONADE et s'imite avec une forte crécelle sur pieds qu'on fait tourner avec une manivelle. Dans les pièces militaires, où la *fusillade* a lieu en scène, ce sont les ARMES A FEU et la TRINGLE qui fonctionnent.

———

G

GAITÉ (théâtre de la). — C'est le doyen des théâtres du second ordre ; il remonte à 1760

et fut fondé par le fameux Nicolet, dont la devise était : « De plus fort en plus fort! » Il eut pour premier titre : *Théâtre des grands danseurs du Roi*. La danse de corde, les pantomimes, et les funambules, de petites pièces grivoises ou bouffonnes, formaient son répertoire; l'acteur Taconnet, un des plus grands buveurs dramatiques connus, en faisait les délices.

En 1792, un nouveau baptême lui donna le nom de *Théâtre d'émulation*; enfin, sous la Terreur, il prit celui de la *Gaîté* — le moment était bien choisi — qu'il a toujours conservé depuis.

Le théâtre de la *Gaîté* ayant trouvé son nouveau nom à l'époque ci-dessus indiquée devait — naturellement — être le berceau du *mélodrame* : il n'y manqua pas. Victor, Ducange et Guilbert de Pixérécourt y donnèrent leurs premières œuvres. *Thérèse ou l'Orpheline de Genève* y fit verser de tels torrents de larmes qu'on aurait pu se dispenser de remplir les réservoirs. Cependant, on n'y pleurait pas toujours, puisque c'est là que l'éternel *Pied de Mouton* a vu le jour. Ce n'était qu'un pied d'agneau en comparaison du *Pied de Mouton* actuel qui a grandi, bien qu'il ne soit pas espagnol.

La salle de la *Gaîté* construite sur le boulevard du Temple, dit *du Crime*, en 1808, fut incendiée en 1835 et reconstruite la même année sur le même emplacement. Le succès semblait s'être attaché à ce théâtre : la *Belle écaillère*, le *Sonneur de Saint-Paul*, le *Courrier de Lyon*, les *Cosaques*, la *Grâce de Dieu* y attirèrent le public pendant de longues années.

L'expropriation des théâtres du boulevard du Temple en chassa celui de la *Gaîté*, qui vint s'installer au square des Arts-et-Métiers, où nous le voyons aujourd'hui. Il fut construit en 1861-62 par l'architecte Hittorf. Une nouvelle combinaison vient d'en changer le titre en en faisant le THÉATRE LYRIQUE.

GANACHES et PÈRES DINDONS. — Personnages remplis par les *comiques* GRIMES.

GARDE-ROBE. — On nomme ainsi la collection de costumes appartenant aux comédiens et dont la valeur représente, pour d'aucuns, une somme de plus de cinquante mille francs.

Un comédien ou comédienne, chanteur ou chanteuse, qui n'aurait pas de *garde-robe*, trouverait difficilement un engagement en province, où les directeurs n'ont pas de MAGASIN de costumes, si ce n'est pour les figu-

rants et les utilités. Il n'est pas nécessaire d'avoir absolument tous les costumes de son RÉPERTOIRE, mais il faut en avoir assez pour y faire face, en les rafistolant un peu.

GARGARISER (Se). — Ce mot, inventé par le chanteur MARTIN, s'applique au roulement des notes dans la gorge, ce qui, en effet, imite assez bien le bruit d'un gargarisme. Il se dit aussi d'un acteur de drame ou de comédie qui fait RONFLER les R.

GAUTIER-GARGUILLE. — V. *Farceurs.*

GENRE. — Les différentes productions dramatiques sont classées par *genre :* *genre* lyrique, *genre* tragique, *genre* comique. Comme la logique est bonne fille, et qu'on la respecte juste autant qu'on fait des Constitutions, on appelle « théâtres de *genre* » ceux qui n'en ont pas de défini; ainsi les Variétés, le Vaudeville, le Gymnase sont des théâtres de *genre.* Le décret du 27 avril 1807, que nous donnons à l'*Appendice*, donnera une idée exacte des *genres* tels qu'ils étaient compris et exploités à cette époque.

GLOIRE. — Quelques philosophes ont pré-

tendu que la *gloire* est une fumée. La nôtre est de toile et de bois, et descend du CINTRE sous forme de nuage lumineux contenant une déesse, un dieu, un génie ou une fée quelconque, le tout attaché avec des cordes. Il y a quelques périls pour celui qui descend ainsi ; il peut s'écrier, comme le *Cid* :

« A vaincre sans périls, on triomphe sans *gloire*. »

GOURER (Se). — Ce mot, conservé dans la langue des coulisses, est presque synonyme de « CONTRE-SENS ». Ainsi, jouer un rôle de mendiante, ou celui de *Mignon*, au premier acte, avec des boucles d'oreilles en diamant et des bagues aux doigts, ou celui d'un aveugle avec un lorgnon, écrire sur un carnet moderne quand l'action se passe avant Jésus-Christ, mettre des souliers de satin pour traverser un glacier, c'est se *gourer*.

GRANDE CASAQUE. — V. *Casaque*.

GRANDE COQUETTE. — V. *Coquette*.

GRATIS. — Le répertoire des représentations *gratuites* est toujours, surtout à Paris, choisi avec goût ; les comédiens, sachant qu'ils ont affaire à un public d'autant plus difficile

qu'il ne paye pas, apportent le plus grand soin à leur JEU. Il n'y a pas de *claque* ce jour-là ; cependant, il n'y a pas un mot marquant, une situation intéressante, une tirade remarquable qui ne soient saisis, appréciés et applaudis par ce public. Auteurs et acteurs peuvent être fiers de ces applaudissements de bon aloi.

GRATTER au FOYER. — Cette locution, très-ancienne, provient d'un acteur de la Comédie italienne qui, n'ayant jamais rien à faire, « sa valeur attendant le nombre des années », s'amusait à gratter les murs du foyer. Aujourd'hui, on dit d'un acteur qui attend un rôle et d'un auteur qui attend le tour de sa pièce, qu'ils « *grattent au foyer* ».

GRÊLE. — V. *Pluie*.

GRIL. — Premier plancher général au-dessus de la SCÈNE, après les corridors du CINTRE. Son nom vient de ce qu'il est effectivement fait comme un *gril*, aucune des pièces de bois ou de fer qui le compose n'étant proche l'une de l'autre et laissant un intervalle entre chacune d'elles. C'est sur ce plancher que sont attachées les poulies où passent les nom-

breux FILS qui supportent et font manœuvrer les *rideaux de fond, bandes d'air, frises, plafonds*, etc., à l'aide des *treuils* et *tambours* auxquels ils communiquent. Il y a souvent au-dessus du *gril* un *petit gril*.

GRIMACES. — J.-J. Rousseau a dit : « L'expression des sensations est dans les *gri-« maces*, et l'expression des sentiments est « dans les regards... » Il faut croire que le philosophe de Genève a forcé le mot pour mieux exprimer la chose, car le bon comédien ne doit jamais aller jusqu'à la *grimace*, ce qui serait fausser et forcer l'expression : Dépasser le but n'est pas l'atteindre.

GRIME. — EMPLOI. Il consiste principalement dans les rôles de vieillards qui représentent un caractère comique, ridicule ou sérieux par la tête. L'art de se grimer, ou, pour mieux dire, l'art de se faire une tête est difficile à atteindre ; il demande une longue étude et des notions de peinture et de dessin. Les rôles de l'Avare, de Bartholo, de Sganarelle sont des *grimes*.

GROS-GUILLAUME. — V. *Farceurs*.

GROSSESSE. — On ne s'attendait certes

pas à trouver ce mot dans un vocabulaire théâtral, et il ne s'y trouverait pas s'il n'était urgent d'apprendre au spectateur qui pourrait s'étonner de voir paraître en scène une *ingénue* qui aurait besoin de la sage-femme que, par jugement du tribunal de commerce de la Seine, en date du 2 janvier 1857, il a été décidé « qu'une actrice *non mariée* ne peut invoquer son état de *grossesse* pour se dispenser de remplir les devoirs de son engagement ». Il nous semble que, dans l'espèce, ce n'est plus un engagement, mais un *contrat à la grosse*.

GRUES. — Les savants prétendent que c'est un oiseau de l'ordre des échassiers; d'autres, que c'est une construction mécanique destinée à soulever les fardeaux.

Nous sommes fort embarrassés, car les caractères de la *grue*, oiseau, sont d'avoir les jambes demi-nues, d'aimer à voyager, d'avoir le sommet de la tête nu et rouge; et la *grue* mécanique se compose d'engrenages, de pignons, de treuils, est mobile ou fixe, simple ou double.

Notre *grue* participe un peu des deux : elle est simple, a souvent les cheveux rouges, beaucoup d'engrenages et les jambes assez

nues, — sans compter le reste; — a quelquefois pignon sur rue; est mobile et voyageuse. Elle vit un peu partout et s'acclimate surtout dans les petits théâtres de Paris. Appartient-elle à l'ornithologie ou à la mécanique ? Nous sommes perplexes.

GUILLOT-GORGU. — V. *Farceurs.*

GYMNASE-DRAMATIQUE (Théâtre du).— La création de ce théâtre fut autorisée en 1820 comme succursale du *Théâtre-Français* et de l'*Opéra-Comique*. Son privilége lui donnait le droit de jouer les pièces d'auteurs lyriques morts depuis dix ans au moins.

Son existence assez précaire se vit assurée solidement par le titre de *Théâtre de Madame*, que son directeur, M. POIRSON, obtint le droit de prendre par la faveur de la duchesse *de Berry*, après une saison dramatique passée à Dieppe, où MADAME prenait les bains, et par l'engagement que prit SCRIBE de travailler exclusivement pour ce théâtre. Après la révolution de 1830, il reprit son premier titre.

Ce théâtre est le seul où les traditions du bon goût se soient conservées au milieu du dévergondage de la littérature dramatique moderne. Toujours peuplé de comédiens de

valeur et alimenté par des auteurs comme Émile Augier, Sardou, Dumas fils, il voit ses acteurs et ses pièces passer au *Théâtre-Français*.

H

HABILLEMENT. — Le mot *habillement* n'a pas rapport au mot COSTUME, comme nous l'avons traité, mais bien à la manière de le mettre, de l'endosser, de s'en vêtir ; il s'applique également à l'habit de ville.

L'acteur doit veiller à ce que son *habillement* n'ait pas l'air d'un musée dont chaque pièce appartient à une époque ou à une nation différente, ce que nous voyons trop souvent. Si vous voulez vous rendre compte de la manière dont on procède à cet article, regardez le chœur des Écossaises de la *Dame blanche ;* vous n'en trouverez pas deux chaussées de même : vous y verrez des pantoufles, des souliers à rubans, des souliers lacés, des bottines à boutons, à lacet, à caoutchouc, et des bottes à glands. Comme tout cela est couleur locale !

HABILLEUSE. — Préposée de l'administration pour remplir les devoirs de sa charge, et ayant la discrétion du dieu Terne.

S'il n'y a pas de héros ni de grand homme pour son valet de chambre, y a-t-il de belles actrices pour l'*habilleuse?* O spectateurs éblouis, ravis, transportés, enchantés par la richesse des formes que votre lunette, lorgnon, binocle ou jumelle vous révèlent, allez demander à l'*habilleuse* ce qu'il en est.

« Gardez-vous de vouloir, faibles et curieux,
« Pénétrer des secrets qu'on voile à tous les yeux. »

On prétend que l'*habilleuse*, bien que n'étant nullement reçue par l'administration des postes, en fait le service : toujours des méchancetés ! Il est possible qu'elle s'exerce à débuter en disant :

« Et voici-z-une lettre,
« Qu'entre vos mains, Madame, on m'a dit de re-
[mettre. »

mais en tout bien, tout honneur.

HERSE. — Pour obtenir un jour égal sur la scène et éviter les ombres, il fallait l'éclairer par en haut comme elle l'est par en bas : c'est l'office de la *herse*, galerie lumineuse, suspendue librement, se déplaçant suivant le besoin et rattachée au grand tuyau du gaz par

des tuyaux en cuir ou en caoutchouc. L'illumination des édifices publics par le gaz donne l'idée de la *herse*; seulement dans celle-ci le rayon lumineux est renvoyé sur la scène par un réflecteur.

HEURES. — Les ordonnances de police, tant générales que locales, portent que les représentations ne doivent pas passer minuit, sous peine d'amende. Ces ordonnances sont assez peu observées et les amendes encore plus rarement appliquées. C'est plutôt une mesure d'ordre qu'une mesure de rigueur.

Les *heures* des représentations ont beaucoup varié depuis l'origine de notre théâtre. Les MYSTÈRES se jouant dans les rues avaient lieu le jour. Quand les comédiens abandonnèrent les tréteaux pour se loger dans des salles, la police réglementa les heures. Ainsi, sur la plainte du curé de Saint-Eustache, le Parlement, à la date du 6 novembre 1574, condamna « les maîtres et gouverneurs de l'*hôtel de Bourgogne* à faire ouvrir les portes de la salle dudit hôte., pour les représentations de comédie, à *trois heures* sonnant, et non plus tôt ». En 1609, les théâtres devaient ouvrir leurs portes à *une heure*, commencer à deux et avoir fini à quatre et demie. Au XVIIIe siècle,

les représentations avaient lieu de *cinq à neuf heures;* de 1800 à 1815, de *sept heures* à dix et demie, onze au plus tard. Du temps que florissait le mélodrame, on commençait à *cinq heures;* aujourd'hui c'est de sept à huit et l'on finit quand on peut. « *Il n'y a pas d'heure pour les braves.* » — (V. à l'*Appendice* l'ord. du 12 nov. 1609 et l'art. 61 de l'ord. du 1^{er} juillet 1864.)

HOQUET. — Respiration bruyante qui approche du râle et qu'on nomme le *hoquet* dramatique. Quelques comédiens le doivent à une mauvaise manière de respirer, d'autres à la faiblesse de leur organisme ; un petit nombre croient faire plus d'EFFET en l'affectant. Quel que soit le motif qui le fait naître, il est très-désagréable et fatigant pour le spectateur.

HOTEL DE BOURGOGNE. — Cet hôtel joue un trop grand rôle dans l'histoire du *Théâtre-Français,* dont il fut en quelque sorte le berceau, pour que nous le passions sous silence ; il existait sur des terrains situés rue Mauconseil et rue Française.

Lorsque les *Confrères de la Passion* durent abandonner l'hôpital Saint-Laurent, ils achetèrent ce qui restait des bâtiments ruinés de

l'ancien hôtel des ducs de Bourgogne et les terrains en dépendant, ainsi que les hôtels d'Artois et de Flandres, dont la vente eut lieu le 20 décembre 1543, et y firent construire leur théâtre, qui fut terminé en 1548, ce que confirme un arrêt du Parlement du 17 novembre de cette même année, où il est dit : « Qu'il est permis aux maîtres de la confrérie « de pouvoir représenter jeux profanes, hon- « nêtes et licites, et défend à toutes personnes « de jouer et représenter, sinon au profit de « ladite confrérie et sous le nom d'icelle. »

Les Confrères jouèrent jusqu'en 1588 [1], époque à laquelle ils louèrent leur salle à une troupe de comédiens français permissionnés par le roi.

En 1600, cette troupe se divisa en deux parties dont l'une fut s'établir à l'hôtel d'Argens, rue de la Poterie, et bientôt après rue Vieille-du-Temple, et enfin rue Michel-le-Comte. C'est ce qu'on nommait la *troupe du Marais*, à laquelle vint se réunir celle de

[1] Cette date de 1588, indiquée par tous les auteurs, semblerait fautive devant le document suivant, d'où il résulterait que cette concession a été faite en 1578.

« 22 juillet 1578. — Marché fait entre les maîtres de l'*Hôtel de* « *Bourgogne* et AGNAN SARAT, PIERRE DUBUC et autres compagnons « comédiens, par-devant MARCHAND et BRUGAIT, notaires, par lequel « iceux compagnons comédiens promettent de représenter comédies, « moyennant le prix porté au marché. »

Molière après la mort de cet illustre maître.

La troupe de *l'hôtel de Bourgogne* continua d'y jouer jusqu'en 1680, où elle prit le titre de *Comédiens du roi*, en même temps que la troupe du Marais se fondait avec elle par ordonnance royale. Les comédiens français quittèrent alors la salle de *l'hôtel de Bourgogne* pour venir s'installer rue Guénégaud. — V. *Théâtre-Français*.

Une troupe italienne jouait alternativement avec la troupe depuis 1662 ; en 1680, elle y demeura seule et y joua jusqu'en 1697, où le théâtre fut fermé, pour réouvrir de 1716 à 1783, où il ferma définitivement. Ce fut dans cet ancien théâtre qu'on établit la halle aux cuirs. On avait déjà dû y en entendre plus d'un.

ILLUSION. — Au théâtre, tout est fiction et *illusion*. Le comble de l'art est donc de faire approcher ces deux filles du mensonge le plus près possible de la vérité, de la réalité. Tout doit y concourir : la décoration, la mise en

scène, le costume, le jeu des acteurs. C'est ce qu'on voit rarement.

« Flatteuse illusion ! doux oubli de nos peines !
« Oh ! qui pourrait compter les heureux que tu fais ! »

IMITATION. — Par suite du mot précédent, on *imite* le TONNERRE en remuant une feuille de tôle ; la FOUDRE qui tombe, en laissant tomber sur le plancher des rondelles de fer enfilées dans une corde ; les ÉCLAIRS, avec des torches de lycopode qu'on secoue, ou de l'arcanson qu'on brûle ; la PLUIE et la GRÊLE, par des cailloux qu'on roule ou qu'on secoue dans une vanne ; la NEIGE, par des petits morceaux de papier ou de ouate qu'on jette du cintre ; le VENT, avec une roue à palettes, comme un ventilateur agricole, etc.

Imitation se dit encore de la contrefaçon que quelques acteurs essaient de faire d'autres acteurs en reproduisant leur voix, leurs gestes et surtout leurs *tics*. Ces *imitations* mettent plus en relief les défauts que les qualités. MOLIÈRE s'est lui-même essayé à ces *imitations* dans l'*Impromptu de Versailles*, mais alors comme critique. Ce fut pour faire ressortir le ridicule, la fausse déclamation, la manière outrée des comédiens de l'*hôtel de Bourgogne*, qu'il imita MONTFLEURY, HAUTEROCHE, VIL-

liers, Beauchateau et M^{lle} Beauchateau. C'est une leçon qu'il donna ; c'est encore le grand maître qui parle !

D'autres comédiens, ne trouvant pas dans leur propre nature une manière à eux, cherchent à *imiter* le jeu de quelques acteurs en réputation, et sont assez généralement de pâles copies.

INCENDIE. — Les effets d'*incendie* se font à l'aide de pots à feu et de lumière électrique colorée en rouge. Pour les grands effets, on jette dans des fourneaux alimentés par des soufflets du *spark* qui brûle en jetant une fumée noire et de nombreuses étincelles ; les poutres enflammées sont figurées à l'aide de TRAINÉES percées de petits trous par où s'échappe du gaz en feu.

INDISPOSITION. — Fin de non-recevoir à l'usage des acteurs et surtout des actrices ; arme offensive et défensive pour ou contre la direction. Tous les mauvais vouloirs, les mécontentements, les AMOURS-PROPRES blessés, les VANITÉS froissées, les RIVALITÉS excitées, le rôle pas assez MUR, la couturière en retard, et mille autres choses, ont une *indisposition* en réserve, sans compter les vraies,

qui sont rares. Le directeur envoie le MÉDECIN du théâtre pour constater, et... ma foi... le médecin constate l'*indisposition !* C'est pourquoi vous voyez de temps en temps sur l'affiche une bande portant : *Relâche pour cause d'indisposition.* Je vous garantis que ces *indispositions*-là ne font pas la fortune des pharmaciens. Les FEUX ont de beaucoup diminué le nombre des *indispositions*.

INDULGENCE. — Moyen préparatoire dont on abuse souvent. Ainsi un ténor qui a laissé sa voix dans sa malle fait demander l'*indulgence* du public en prétextant un enrouement subit, ce qui ne l'empêchera pas de toucher ses appointements, sans *indulgence* pour la caisse du directeur.

INGÉNUE, INGÉNUITÉ. — Cet *emploi*, qui avait une grande importance du temps de SEDAINE, où l'on distinguait les *ingénues* et les *rosières*, ce qui ferait supposer que l'on pouvait être l'une sans être l'autre, cet EMPLOI, disions-nous, tend à disparaître du répertoire moderne comme il disparaît de la société. Sous le règne des *Fanfan-Benoîton*, et nous y sommes, l'emploi d'*ingénue* devrait commencer en nourrice et finir au sevrage. Comme

nous venons de le dire plus haut, l'illusion étant la règle du théâtre, on conserve l'emploi d'*ingénuité;* on fait mieux, on distingue la première et la seconde *ingénuité*. On ne peut plus dire :

« Le vice a des degrés ; la vertu n'en a pas ! »

INGRAT. — Ce mot fut longtemps, à Lyon, synonyme de *billet de parterre*; voici à quelle occasion : Dans une représentation de l'*Ami de tout le monde*, un acteur que les Lyonnais sifflaient souvent, ce qui ne le rendait pas meilleur, fut tellement sifflé ce jour-là qu'il s'avança jusqu'à la rampe en s'écriant : « *Ingrat parterre, que t'ai-je fait ?* » Le lendemain on ne demandait plus un parterre au bureau, on demandait un *ingrat*.

INTERDICTION. — Un certain nombre de pièces dont la représentation avait été autorisée ont dû être interdites au cours de leurs représentations, soit parce qu'elles surexcitaient les passions religieuses ou politiques, soit par d'autres motifs. *Vautrin*, l'*Incendiaire*, le *Facteur*, les *Deux Serruriers*, *Louise de Lignerolles*, *Robert Macaire*, sont de ce nombre. Toute pièce interdite à Paris est par cela même interdite dans toute la France ; mais les autorités

de province peuvent interdire les pièces autorisées à Paris, si elles étaient de nature à troubler l'ordre en froissant les mœurs, les habitudes ou la susceptibilité locales.

INTRIGUE. — Complication, lien; marche d'une pièce. C'est ce qu'on appelle, en style de métier, la *charpente*. Il y a des charpentiers dramatiques qui ne savent ni maçonner, ni peindre, ni décorer. C'est en grande partie le motif de la collaboration, qui n'est par le fait, et souvent, que la réunion et l'association du charpentier, du maçon et du peintre.

ITALIENS. — Vers 1577, une troupe de comédiens *italiens*, appelés I GELOSI, fit son apparition à Paris et obtint des lettres-patentes de HENRI III ; leurs représentations effrayèrent tellement la morale du Parlement, qu'il refusa d'enregistrer leurs lettres-patentes. Voici ce qu'en dit notre vieux chroniqueur, PIERRE DE L'ESTOILE : « Les actrices italiennes faisaient
« monstre de leurs seins et poitrine ouverte,
« et autres parties pectorales, qui ont un per-
« pétuel mouvement, que ces bonnes dames
« faisaient aller par compas ou mesure comme
« une horloge, ou, pour mieux dire, comme
« les soufflets des maréchaux. » Les *Italiens*

ne tinrent compte de la résistance du Parlement, ni de l'amende de 10,000 livres prononcée contre eux ; ils continuèrent leurs représentations, protégés par Henri III, dont la morale ne s'effrayait pas facilement, et restèrent jusque sous Henri IV.

En 1645, Mazarin fit venir une nouvelle troupe *italienne*. C'est ce que nous nommons l'ancien Théatre-Italien. Elle ne devait parler que la langue italienne et jouer l'arlequinade. Elle partageait avec les comédiens français l'*hôtel de Bourgogne*. Ces *Italiens*, apprenant peu à peu notre langue, l'introduisirent dans quelques scènes de leur répertoire, et finirent par la parler au lieu de l'italien. Comme le public s'amusait beaucoup chez eux et délaissait les comédiens français, ceux-ci leur firent un procès, motivé sur ce qu'ils ne devaient pas parler français. La cause fut portée devant Louis XIV et plaidée, pour les comédiens français, par le célèbre acteur et auteur Baron.

L'arlequin Dominique, chargé de la défense de la Comédie-Italienne, commença par quelques *lazzis* et demanda au roi : « En quelle langue Votre Majesté veut-elle que je parle ? — Parle comme tu voudras, répondit Louis XIV. — Je vous remercie, Sire ! Puisque vous

m'autorisez à parler comme je voudrai, *italien ou français*, ma cause est gagnée. — C'est une surprise, dit le roi ; mais n'importe, ma parole est donnée, je ne la reprendrai pas. » Cette troupe fut supprimée en 1697 pour avoir joué la *Fausse Prude*, qui désignait M^{me} DE MAINTENON.

Les *Italiens* revinrent en 1716 sous le titre de *Comédiens du Régent*, et s'établirent à la foire en 1721 ; c'est là que l'*Opéra-Comique* vint se fondre avec eux en 1762. Les deux troupes jouèrent ensemble jusqu'en 1780, où l'*Opéra-Comique* reprit son titre et son individualité.

Le répertoire de l'ancien *Théâtre-Italien* est très-curieux à étudier, surtout comme *parodie*, genre dans lequel il a excellé ; ARLEQUIN en était le principal personnage. — V. *Théâtre de la Foire*.

J

JARDIN (côté). — On nomme ainsi le côté gauche de la scène, vue prise du spectateur. Nous donnons l'étymologie des mots COUR et *jardin* au mot SCÈNE.

JE NE SAIS QUOI. — Il y a dans les œuvres d'art en général, que ce soit un tableau, une statue, une mélodie, quelque chose qui plaît ou qui déplaît, sans qu'on puisse au juste se rendre compte du pourquoi; car, dans ce qui plaît, les règles souvent ne sont pas observées, la critique a tout à y reprendre; mais il y a un *je ne sais quoi* qui vous empoigne, et, dans le cas contraire, malgré l'observation de toutes les règles, un *je ne sais quoi* qui vous repousse.

Il en est de même pour le comédien. Quelques-uns, malgré de grands défauts, ont un *je ne sais quoi* qui plaît, *et vice versâ*.

JETON. — Ce mot est remplacé par celui de CACHET dans le langage théâtral moderne.

Bien que la formule des engagements soit très-verbeuse, elle ne peut tout prévoir et laisse encore une grande place aux actes de complaisance ou de bonne volonté de la part des pensionnaires envers leur directeur; mais complaisances ou bonnes volontés sont hérissées de difficultés que le *jeton* ou *cachet* a mission d'aplanir.

L'argent, a dit REGNARD,

Est le nerf de la guerre ainsi que des amours.

JEU. — Le *jeu* est le complément du DÉBIT et se trouve intimement lié à l'action. Il doit commencer à l'entrée en scène de l'acteur et ne finir *qu'après* sa sortie, qu'il ait à parler ou non. C'est ce qu'on appelle ÊTRE EN SCÈNE. Il y a une juste mesure à observer entre un *jeu outré* et un *jeu négligé* qui frise l'indifférence.

JEU DE PHYSIONOMIE. — V. *Expression, Physionomie.*

JEUNE PREMIER. — EMPLOI. Le mot « jeune » est là par tradition, car la plupart des *jeunes premiers* ont atteint un âge qui repousse le qualificatif. Nous avons dit au mot AGE qu'il n'y en avait pas au théâtre, et nous maintenons notre dire par des exemples : BARON, après une retraite de trente ans, reparut sur la scène et joua un rôle d'enfant dans *les Machabées*, de DELAMOTTE : il avait soixante-dix ans ; M^{lle} THÉRÈSE LENOIR, femme de l'auteur DANCOURT, jouait encore à soixante ans des rôles d'ingénuité ; M^{lle} MARS a créé *Marie, ou les Trois Époques*, — comédie dans le premier acte de laquelle elle a quinze ans, — à plus de soixante ans. N'avons-nous pas eu l'éternelle jeunesse de M. LAFERRIÈRE, qui jouait

encore des *jeunes premiers* au moment de sa mort.

JOCRISSE.—Un des types comiques inventés par DORVIGNY et dont le succès au théâtre fut l'œuvre du talent de BRUNET. Ce personnage, naïf jusqu'à la bêtise, descend des *Jodelets*, des *Pointus*, des *Jeannots*, personnages entièrement passés de mode aujourd'hui, malgré leur étourdissant succès près de nos grands-pères. La *Sœur de Jocrisse*, vaudeville qui fait encore partie du répertoire des comiques de province, a donné un regain de vie aux *Jocrisses*, qui vont disparaître, submergés par les *Calinos*. Au fond, c'est toujours le même personnage, moins le nom.

JOURNAUX DRAMATIQUES.—Sangsues littéraires qui, sous prétexte d'enregistrer le talent des acteurs, leur sucent 40 francs par an, et plus. Il est vrai que l'abonné a toujours du talent et qu'on érein... qu'on évite de parler de ceux qui ne le sont pas. Bon nombre d'acteurs voulant avoir beaucoup, mais beaucoup de talent, s'abonnent aux trois ou quatre organes spéciaux, ce qui fait 120 francs à 150 francs prélevés sur... le talent. Et dire que c'est encore là que messieurs les direc-

teurs prennent leurs renseignements pour former leurs troupes !

L

LA. — Ce pronom, employé dans le langage ordinaire pour désigner une personne, est un terme de mépris, et implique généralement une femme de mauvaises mœurs. Dans la langue théâtrale, il change complétement d'acception et ne s'accorde qu'au talent, dont il constate la popularité et la supériorité. On dit : *la* MALIBRAN, *la* TAGLIONI, *la* CÉRITO, *la* PATTI, *l'*ALBONI.

LANCER LE MOT. — Souligner un mot, un trait, enfin le détacher en quelque sorte du dialogue, afin de le mieux faire comprendre au public et qu'il porte plus sûrement, c'est *lancer le mot.*

Un acteur intelligent *lance le mot* sans avoir l'air d'y toucher ; d'autres ont tant soin d'y préparer le public et de lui dire : Attention, vous allez rire ! que le public se dit, *in petto :* Nous prend-il pour des imbéciles ?

LAPSUS LINGUÆ. — Tout le monde y est sujet; aussi ne parlons-nous du *lapsus* que parce qu'il a produit au théâtre des phrases assez originales. Ainsi, un amoureux se jette aux genoux d'une femme, qui le repousse, en lui disant avec désespoir : *Un mou de veau*, madame! *Un seul mou de veau!* pour *un mot de vous*. — Un traître sort de la coulisse et dit d'une voix sourde : *C'en est mort, il est fait!* au lieu de : *C'en est fait, il est mort!*

Nous ne savons quelle est la tragédienne qui a commis celui-ci :

« Mit *Rome dans mon lit* et Claude à mes genoux. »

au lieu de *mit Claude;* ni le comique qui, ayant à citer ce proverbe : Mieux vaut tard que jamais! s'avisa de dire : *Vieux moutard que j'aimais.*

Un comparse intelligent avait obtenu un rôle de deux mots. Il devait dire : *Sonnez, trompettes!* Il répéta son rôle tout le jour et, le moment venu, il s'écria : *Trompez, sonnettes!* La peur de se tromper lui avait fait commettre ce *lapsus*.

En voici un plus corsé :

Dans un opéra-comique de FLEURY, *Olivette*, joué en 1726, se trouve le refrain suivant :

« Un petit moment plus tard
« Si ma mère n'était venue,
« J'étais, j'étais... perdue. »

l'actrice chargée du rôle avait pris l'habitude de chanter ce refrain dans la coulisse, en changeant le dernier mot, tout en conservant la rime. A une représentation, ce mot grossier lui échappa. Ce fut un coup de foudre. Quelques femmes s'enfuirent; d'autres se réfugièrent derrière leur éventail; le parterre demandait *bis;* mais la police, qui est gardienne des mœurs, apparut sous la forme d'un exempt qui pria l'actrice de le suivre, et elle fut enfermée à la salle Saint-Martin.

LARUETTE. — EMPLOI du chant. LARUETTE était un chanteur comique grime de l'*Opéra-Comique* et assez bon comédien. Il débuta à la foire Saint-Laurent, en 1752, et mourut en 1792, en laissant son nom à l'*emploi.*

LÉGISLATION THÉATRALE. — La législation en matière de théâtre a, comme en toute autre matière, subi les influences des milieux que le pays a traversés. L'intérêt privé ou général, les régimes de privilége ou de liberté, les mouvements politiques, les questions de morale publique, la censure, le progrès, les

besoins administratifs, ont donné le jour à de nombreuses lois, dont nous reproduisons les plus curieuses, et celles restées en vigueur, dans l'*Appendice* de ce volume.

LEVER DE RIDEAU. — Dans les théâtres où le gros poisson a seul de l'attrait, on tient en réserve quelques goujons en un acte qu'on sert en *lever de rideau*. C'est un hors-d'œuvre qui passe toujours inentendu et laisse au public gourmand de la grosse pièce le temps d'arriver, d'ouvrir bruyamment les loges, de s'asseoir, de placer les petits bancs, de se moucher, de regarder dans la salle si on y voit des connaissances, d'acheter le programme, etc., etc. Le *lever de rideau* est une pièce usée ou un jeune OURS.

LIBERTÉ DES THÉATRES. — La loi des 6-18 janvier 1864 a proclamé de nouveau « la liberté des théâtres »; (V. cette loi à l'*Appendice*) nous pensons que cette *liberté* a traversé des phases assez curieuses pour être consignées ici :

1791 décrète la *liberté* des théâtres; mais 1793 trouvant que cette liberté ne suffisait pas rend, le 3 août, le décret suivant :

« Art. 1er. — A compter du 4 de ce mois, « et jusqu'au 1er septembre prochain, seront

« représentées, trois fois par semaine, sur les
« théâtres de Paris qui seront désignés par la
« municipalité, les tragédies de *Brutus*, *Guil-*
« *laume Tell*, *Caïus Gracchus*, et autres pièces
« dramatiques qui retracent les glorieux évé-
« nements de la Révolution et les vertus des
« défenseurs de la liberté.

« Art. 2. — Tout théâtre sur lequel seront
« représentées des pièces tendant à dépraver
« l'esprit public et à réveiller la honteuse
« superstition de la royauté sera fermé, et les
« directeurs punis selon la rigueur des lois. »

Singulière *liberté !*

Le 18 juin, même année, la Commune
« considérant que ces messieurs (de l'Opéra)
« corrompent l'esprit public par les pièces
« qu'ils représentent ... arrête : que le *Siége*
« *de Thionville*, pièce vraiment patriotique,
« sera représentée *gratis* et uniquement pour
« l'amusement des sans-culottes, etc. »

Autre décret du 3 septembre 1793, toujours
au nom de la liberté, approuvant un arrêté
du Comité de salut public, qui déclare « ... que
« les acteurs et actrices du Théâtre-Français
« ont donné des preuves d'incivisme caracté-
« risé depuis la Révolution et représenté des
« pièces anti-patriotiques, arrête :

« 1° Que le Théâtre-Français sera fermé ;

« 2° Que les comédiens du Théâtre-Français
« et l'auteur de *Paméla* (FRANÇOIS DE NEUF-
« CHATEAU) seront mis en état d'arrestation
« dans une maison de sûreté et les scellés
« apposés sur leurs papiers. »

A la suite de ce décret la plupart des comédiens furent jetés en prison, où ils restèrent plus d'une année. Dans le même temps SARRETTE, directeur du Conservatoire, fut arrêté et mis en prison parce qu'un élève avait joué sur son cor l'air *O Richard! ô mon roi!*

Citons un autre arrêté du 18 nivôse an IV (4 janvier 1796) :

« Le directoire exécutif arrête : « Tous les
« directeurs, entrepreneurs et propriétaires
« de spectacles de Paris sont tenus, sous leur
« responsabilité individuelle, de faire jouer
« chaque jour par leur orchestre, avant le
« lever de la toile, les airs chéris des républi-
« cains, tels que la *Marseillaise*, *Ça ira*, *Veil-*
« *lons au salut de l'empire*, le *Chant du*
« *départ*.

« Il est expressément défendu de chanter...
« l'air homicide dit le *Réveil du peuple*. ».

Cette liberté (?) fut supprimée, en 1807, par un règlement confirmatif du décret du 8 juin 1806, et les théâtres, dont le nombre fut ré-

duit à huit, rentrèrent sous le régime du privilége, où ils restèrent jusqu'au 18 janvier 1864.

Si ce nouveau régime de liberté donna lieu à l'édification de quelques nouveaux théâtres, il ne saurait être comparé à la fièvre qui envahit la France, et surtout Paris, après la loi de 1791.

A l'abri de cette loi, les théâtres poussèrent comme des champignons, et, comme eux, ne furent pas tous bons. Paris seul en compta plus de quarante; voici une liste assez curieuse de leurs noms, en laissant de côté les théâtres connus :

Le théâtre *du Marais*, rue Culture-Sainte-Catherine ;

Le théâtre *Comique*, rue de Bondy ;

Les *Variétés-Lyriques*, à la foire Saint-Laurent ;

Les *Variétés-Comiques*, à la foire Saint-Germain ;

Le théâtre *des Sans-Culottes*, rue Saint-Martin ;

Le théâtre *des Jeunes-Élèves*, rue de Thionville (rue Dauphine actuelle) ;

Le théâtre *du Café-Guillaume*, rue des Martyrs ;

Le théâtre du *Mont-Parnasse*, boulevard Neuf ;

Le théâtre *des Amis-de-la-Patrie*, rue de Lancry ;

Le théâtre *des Jeunes-Artistes*, rue de Lancry ;

Le théâtre *Marcus* ou *de Thalie*, rue Saint-Antoine ;

Le théâtre *des Champs-Élysées* ;

Le théâtre *des Muses*, rue de l'Estrapade ;

Le théâtre *Patriotique*, boulevard du Temple ;

Le théâtre *du Wauxhall*, boulevard Saint-Martin ;

Le théâtre *Sans-Prétention*, rue du Bac ;

Les deux théâtres de la place Louis-Quinze ;

Le théâtre *des Troubadours*, rue Chantereine ;

Le théâtre *de la Cité* ;

Le théâtre *Doyen*, rue Transnonain ;

Le théâtre *Moreau*, au Palais-Royal ;

Le théâtre *du Cirque*, au Palais-Royal (il occupait l'emplacement du bassin actuel et était presque enterré) ;

Le cirque *Astley*, faubourg du Temple ;

Le théâtre *d'Émulation*, rue Notre-Dame-de-Nazareth ;

Les *Élèves-de-Thalie*, boulevard du Temple ;

Le théâtre *du Café-Yon*, boulevard du Temple ;

Le théâtre *de la Concorde*, rue du Renard-Saint-Méry ;

Le *Petit-Comédien-Français*, boulevard du Temple ;

Le *Lycée-Dramatique*, boulevard du Temple ;

Le théâtre *du Café-Godet*, boulevard du Temple.

La plupart de ces théâtres n'eurent qu'une existence éphémère et leurs salles furent démolies ou devinrent des ateliers ; quelques-uns, comme le Vauxhall, le théâtre de la Cité, se transformèrent en salle de bal et vécurent jusqu'aux grands changements de voirie municipale ; d'autres, enfin, servirent à former des élèves : tels furent le théâtre *Doyen*, qui vit les premiers essais de SAMSON, PROVOST, LIGIER, BOCAGE, MENJAUD, BEAUVALLET, BOUFFÉ, ARNAL, M^{me} BROHAN ; celui des *Jeunes-Élèves*, rue Dauphine, d'où sortit DÉJAZET, et la *salle Chantereine*, ancien théâtre *des Troubadours*.

LIBRETTO. — Nom dont on se sert communément pour désigner le poëme d'un opéra. On dit encore *livret*, qui est la traduction française du mot *libretto*.

LICENCE. — Synonyme de liberté, au théâtre comme partout.

LIVRÉE. — *Emploi*. On disait autrefois : *grande et petite casaque*. La *grande livrée* comprend les Labranche, les Frontin, les Mascacarille : ces valets hardis, fripons, libertins et spirituels du vieux répertoire. Molière, Samson, Got et Coquelin ont illustré la grande casaque. La *petite livrée* comprend tous les valets de service.

LOCATION. — Les loges et toutes les places numérotées d'un théâtre peuvent se louer à l'avance, en s'adressant au bureau de *location* ouvert à cet effet. Ceci est bien ; mais ce qui est mal, c'est la surtaxe énorme imposée à cette *location*, surtaxe qui varie de 30 à 50 p. 100, quand, logiquement, on devrait faire une diminution à celui qui apporte son argent à l'avance, ou tout au moins lui livrer la place au prix du bureau ; c'est ce que fait le Théâtre-Lyrique dramatique, et il faut lui savoir gré de cette innovation.

LOGES. — Petites boîtes, grillées, couvertes ou découvertes, placées un peu partout dans l'intérieur d'une salle ; quelques-unes sont faites en forme de *box*.

Il y a des *loges* où les femmes se mettent pour voir sans être vues, et d'autres où elles se mettent pour être vues sans voir. Il y a même des *loges* où on ne vous voit pas et d'où vous ne voyez rien : que peut-on bien y aller faire ? Si c'est un mystère, respectons-le. Les ouvreuses prétendent que ces mauvaises *loges* sont les plus fructueuses pour elles.

— Se dit encore des cellules où les acteurs et actrices s'habillent et... *vice versâ*. L'entrée en est formellement interdite au public...

> Mais la garde qui veille aux barrières du Louvre
> N'en défend pas les rois

de cœur. L'ameublement de quelques-unes de ces cellules se chiffre par 3 ou 4 zéros devancés d'un gros chiffre.

LOINTAIN. — C'est ainsi qu'on nomme le fond du théâtre, par opposition au mot *face*, qui désigne le devant ou l'avant-scène.

LORGNETTE. — Instrument perfide et indiscret qui ne sert qu'à détruire l'ILLUSION qu'on vient chercher à prix d'argent. Vous voyez à l'œil nu un visage charmant, un teint frais, des lèvres vermeilles, des yeux bien fendus,

un col, des bras et des mains blanches, un signe gracieux et provocateur ; mais si vous prenez votre *lorgnette*, quels changements, grands dieux ! Vous voyez une couche de plâtre et du vermillon dessus, des sillons bleus, comme le tracé d'un chemin de fer sur une carte, une large bordure d'ocre autour des yeux, et un pain à cacheter au lieu d'un signe ! Il vaut mieux regarder par le petit bout. — V. *Maquillage.*

LUSTRE. — Soleil théâtral dont la première application fut faite à l'*Odéon*, en 1784, par MM. Langlé et Quinquet, d'après le système de ce dernier.

M

MACHINISTE. — Employé chargé de la manœuvre générale des décors, machines, trucs d'un théâtre. Il est secondé dans ses fonctions par une équipe qui obéit à son sifflet ou à ses ordres, comme on le fait sur un navire.

MAGASIN. — Se dit du local où sont déposés les décors, armes, costumes et autres parties

du matériel d'un théâtre. L'arrêté du 1ᵉʳ germinal an VII ordonne, art. 1ᵉʳ, « que le *magasin* sera séparé de la salle de spectacle ». Excepté à Paris, cet article est peu observé.

Magasin se dit encore des costumes, décors et matériel possédés par d'anciens directeurs de province, et qui en font location à ceux qui n'en ont pas, quand eux-mêmes n'ont pas de direction. Quelques-uns possèdent deux et trois *magasins*, et en font profession.

MAGASINIER. — Celui qui est chargé de la garde du magasin. Presque partout en province c'est le chef machiniste qui est magasinier en même temps qu'il est concierge du théâtre et chargé des réparations du matériel.

MAILLOT. — *Proh pudor ! Schoking !* rassurez-vous, lectrices, nous ne regarderons pas sous les mailles. Le *maillot*, du nom de son inventeur, est un habillement complet, couleur chair, collant à la peau, en coton ou en soie, — le *maillot*, pas la peau — en usage pour la danse ou les travestis : les diables et les nègres ont des *maillots* noirs.

Le *maillot* est un grand sorcier ; il redresse les tors, efface les bosses du dos et en donne à la poitrine, développe les muscles de la jambe

de façon à pouvoir y piquer — sans douleur — des épingles dans les mollets, et... mais ne soyons pas indiscrets.

On appelle *porte-maillot* les figurantes de féeries, de ballets, de pièces à femmes secondaires et... au-dessous.

MANIÈRES. — C'est l'*affectation* poussée à l'extrême. Il faut être bien gracieux pour faire accepter le genre maniéré, qui finit à la longue par fatiguer.

Quelques actrices font des *manières* en dehors de la scène; ceci dit pour placer la petite anecdote suivante :

Une actrice, connue pour ses nombreuses aventures galantes, refusait de se charger d'un rôle de courtisane dans une grande pièce en DISTRIBUTION au Théâtre-Français. — Et pour quel motif? lui demanda son camarade GRANVAL. — Mais, mon cher, une femme qui se respecte ne peut se charger d'une pareille horreur! — Bon, bon, reprit GRANVAL, prenez toujours le rôle; c'est notre métier, il ne faut rien refuser. C'est à force de jouer les fats que j'apprends tous les jours à me corriger.

MANTEAU (ROLES A). — Emploi de l'ancien répertoire; il est remplacé de nos jours par les *pères nobles* et les *financiers*.

MANTEAU D'ARLEQUIN. — Partie de la SCÈNE qui commence au RIDEAU et se termine au premier plan des coulisses ; elle est généralement décorée en forme de draperie de couleur rouge. Les loges de la direction, des acteurs et des pompiers de service sont prises dans le *manteau d'Arlequin*. Deux ou trois théâtres de Paris y ont des loges pour le public. Arlequin, de l'ancienne Comédie-Italienne, faisait toujours son entrée par cette fausse coulisse, et lui a donné son nom.

MAQUILLAGE. — Ce mot, qui n'existe pas dans le dictionnaire de l'Académie, provient sans doute d'un terme de marine dont nous ne pouvons décemment indiquer la portée. Il est passé de l'*argot* dans les coulisses et aussi, avec la chose, dans le monde. Chacun sait qu'il veut dire se farder complétement, se faire une tête. Dans le monde, c'est un abus de coquetterie ; au théâtre, c'est une nécessité du métier, ce qui n'empêche pas l'abus.

Voici l'arsenal des substances et outils employés pour le *maquillage* : *crème* bistre, blanche et rose ; *rouge végétal, rouge* liquide, *rouge de Chine, carmin, blanc de lis, blanc de baleine, cire vierge, poudre d'iris, poudre de riz, eau de lis, pommade de concombre, noir*

indien, *encre de Chine*, *réseau d'azur* pour les veines ; *ocre*, *bistre*, *koheuil* pour donner de l'éclat aux yeux ; *incarnat*, *crayons* pour ombrer et noircir les cils et sourcils ; *liége brûlé*, *noir de fumée*, etc. : le tout s'appliquant avec des pattes de lièvre, des houpes, des palettes, des pinceaux, de grosses aiguilles, etc. Les cosmétiques et ingrédients de bonne qualité coûtent fort cher, ce qui fait qu'on se sert assez communément de substances ordinaires, nuisibles à la santé, qui détruisent en peu de temps la fraîcheur du teint et le poussent au jaune.

Le talent du *maquillage* est poussé si loin par certaines femmes que leurs familiers même qui ont le malheur de les surprendre avant l'opération — ce qu'elles ne pardonnent jamais — ne les peuvent reconnaître. La Guimard, qui était fort jolie, avait fait faire son portrait à vingt ans et l'avait placé dans son cabinet de toilette, duquel elle ne sortait que lorsque sa figure et son portrait étaient ressemblants. Elle ne se départit pas un seul jour de sa longue carrière de cette opération.

MARCHER SUR SA LONGE. — Si le temps est un grand maître, c'est aussi une grande meule qui use terriblement les hommes. Le

comédien vieilli qui ne veut pas se rendre à l'évidence, *marche sur sa longe*. On le supporte par prestige ou par respect pour son passé, mais il ne produit plus d'*effet;* le fameux BARON, le Roscius français, éprouva ce déboire. Il lui prit fantaisie de remonter sur la scène à l'âge de quatre-vingts ans, et de jouer Rodrigue du *Cid.* Tout alla bien jusqu'à ces deux vers :

« Je suis jeune, il est vrai; mais aux âmes bien nées,
« La valeur n'attend pas le nombre des années. »

Le parterre se mit à rire. BARON recommença; le parterre rit de nouveau. Alors BARON, s'adressant au public, lui dit : « Messieurs, je vais recommencer pour la troisième fois; mais je vous avertis que, si l'on rit encore, je quitte le théâtre et n'y remonterai de ma vie. » On fit silence et il continua son rôle, mais il ne put se relever seul lorsqu'il se mit aux pieds de Chimène. N'y a-t-il pas encore aujourd'hui quelques comédiens qui *marchent sur leur longe ?*

MARIAGE. — Bien que le théâtre n'ait rien de commun avec la maison FOY, il sert cependant de tremplin à quelques beaux mariages. Nous en citerons quelques-uns, sans

remonter plus haut que notre siècle, afin d'abréger la liste.

Le chant a fourni : M^{me} Sontag, devenue *comtesse* Rossi; l'Alboni, aussi forte femme que forte chanteuse, — un rossignol enfermé dans une tour — est *comtesse* Pepoli ; Adelina Patti, dit le Nid de Fauvette, *marquise* de Caux ; Sophie Cruvelli, *vicomtesse* Vigier ; Pauline Lucca, *baronne* de Rhodes ; M^{lle} Naldy, *comtesse* de Sparre; M^{me} Stolz, *baronne* de Kischendorff, puis *duchesse* de Lésignano San-Marino; M^{me} de Lagrange, *comtesse* de*** ; M^{lle} Daram a épousé le frère de sir Richard Wallace.

Passons à la danse : M^{lle} Taglioni est *comtesse* Gilbert des Voisins ; Maria, *baronne* d'Henneville; Adèle Dumilatre, *comtesse* Clarke del Castillo ; Virginie Morel, *baronne* du Verger ; Thérèse Essler a épousé le *frère du roi de Prusse;* sa sœur, Fanny Essler, faite *comtesse Edda* par le roi de Prusse, a épousé don Fernando, père du roi de Portugal.

Le drame et la comédie sont moins bien partagés : M^{me} Ristori est devenue *marquise* del Grillo; M^{lle} Colas, *baronne* de Hendel.

Voici pour les mariages réguliers. Si nous publiions ceux de la *main gauche*, nous pro-

duirions une forte hausse sur le papier : nous le trouvons assez cher et nous nous abstenons.

MARIVAUDAGE. — Ce mot est dû au genre gracieux et maniéré tout à la fois qui forme le fond du style de MARIVAUX. La petite comédie de genre et le proverbe ont continué le *marivaudage*. C'est ce qu'on pourrait appeler la coquetterie en miniature.

MASQUE. — Dans le théâtre antique, les acteurs se mettaient un *masque* qui servait en même temps de porte-voix : il y avait le *masque* tragique et le *masque* comique. De nos jours le masque n'est plus usité que dans les *féeries*.

MATS. — Ce sont les hautes pièces de bois, emboîtées dans les COSTIÈRES et qu'on emploie en remplacement des FAUX CHASSIS. Ils sont traversés par des tiges de fer en bâtons de perroquet ou garnis de chantignolles qui remplacent l'échelle du *faux châssis*.

MÉDECIN.—Il y a, comme mesure de sûreté, un *médecin* nommé près de chaque théâtre et qui DOIT ASSISTER à chaque représentation, tant dans l'intérêt des spectateurs, en cas

d'accident, que dans celui des acteurs. Cette place est peu lucrative, mais elle offre quelques avantages particuliers à ceux qui ont du savoir, et une position à ceux qui n'en ont pas plus que de clientèle. Nous avons connu un *médecin* de théâtre dont on disait : « Celui qui se servira de l'Épée, périra par Lépée ! » — c'était son nom. — La directrice, ayant une forte fluxion à la joue, consulta le docteur, qui lui ordonna des cataplasmes sur le ventre et des synapismes aux mollets ; mais la tête enflait toujours ! Elle consulta un autre médecin qui, après l'avoir examinée, lui dit : « Vous avez une dent gâtée ; je vais vous l'arracher et il n'y paraîtra plus, » ce qu'il fit. La fluxion disparut et le médecin Lépée fut convaincu que son remède avait opéré. C'est toujours la même chose depuis MOLIÈRE. (V. à l'*Appendice* le décret du 2 mai 1852.)

MÉDECINE. — Le théâtre renferme un peu de tout, même des formules pharmaceutiques qui ne figurent pas dans le *Codex*. En voici une :

PROCOPE-COUTEAU, le fils du fameux PROCOPE qui établit le premier café en France, était attaqué par le *spleen*. Il allait chaque soir à la comédie pour dissiper sa mélancolie, sans

grand succès. Cependant un jour qu'il avait vu une certaine arlequinade, il lui prit fantaisie de faire une pièce du même genre, sous le titre d'*Arlequin balourd*. Plein de son sujet il dormit mieux, le lendemain il se mit à la besogne ; au bout de dix jours, sa pièce était terminée et son *spleen* tout à fait disparu. La pièce fut jouée avec un grand succès, et son auteur fut à jamais guéri. Ce remède date de 1769.

MÉLODRAME. — La loi de 1807, en limitant les genres et en les distribuant à chacun des huit théâtres autorisés, avait en quelque sorte tué l'avenir. Quelques chimistes dramatiques se mirent à la recherche de l'inconnu et eurent l'idée de mettre dans une cornue un traître, un amoureux, une femme innocente et persécutée, un niais et un personnage vertueux ; on y joignit un peu de musique pour marquer les ENTRÉES, *trémolo*, — les SORTIES, *trémolo*, la catastrophe, *trémolo*. De cet amalgame bien trituré, bien fondu, bien cuit, naquit le *mélodrame*. GUILBERT DE PIXÉRICOURT, CAIGNIEZ, VICTOR DUCANGE en furent les plus illustres fabricants ; puis vinrent BOUCHARDY et D'ENNERY, mais avec des complications qui les éloignent du genre primitif.

« Le *mélodrame*, a dit Geoffroi le critique, est un opéra en prose qui n'a que la parole, et où la musique fait l'office de valet de chambre, puisqu'elle est simplement chargée d'annoncer les acteurs. Le *mélodrame*, n'étant gêné par aucune des règles de l'art dramatique, peut offrir les situations les plus étranges ; on y peut rendre l'intérêt assez vif pour qu'on n'ait pas même besoin de style, ce qui est d'une extrême commodité pour les auteurs sans talent et pour les spectateurs sans jugement. »

Cette définition du critique est encore exacte aujourd'hui.

MÈRE D'ACTRICE. — Dans une carrière aussi scabreuse que celle du théâtre, une jeune femme doit avoir un porte-respect. Cette nécessité a fait naître la profession de *mère d'actrice* pour celles qui n'en ont pas, ou qui en ont qui ne veulent pas se prêter *aux exigences* de la position. On loue une mère comme les mendiants louent des enfants. Sa mission est assez compliquée : elle accompagne « sa *fille* » au théâtre, reçoit les billets doux, les propositions honnêtes, c'est-à-dire lucratives, et celles nées du sentiment. Elle repousse celles-ci et débat les premières au nom de la

vertu, qui n'est en ce cas qu'une question de chiffres, et fait tout ce qui concerne son état.

Le bonheur naît des obstacles qu'il rencontre : la *mère d'actrice* en est un créé par l'art ou la nature. Jugez de ce que peut valoir pour un cœur bien épris cette simple phrase : « *Que dira ma mère ?* »

Le docteur Véron, dans ses *Mémoires d'un Bourgeois de Paris*, nous édifie sur certaines *mères d'actrices* en écrivant ceci :

« J'ai entendu un singulier sermon fait par
« la mère d'une artiste à sa fille. Elle lui
« reprochait de montrer trop de froideur à
« ceux qui l'aimaient. — Sois donc pour eux
« plus aimable, plus tendre, plus empressée !
« si ce n'est pour ton enfant, pour ta mère,
« que ce soit au moins pour tes chevaux. »

Voici une nuance moins crue : Mlle X... tenait fort au cœur du jeune comte de V... qui la suivait à la sortie du théâtre en lui faisant compliment sur son talent. Quelqu'un en félicitait la mère de Mlle X... qui répondit : « Vous faites beaucoup trop d'honneur à ma fille ; M. le comte n'en est encore qu'aux politesses de foyer. »

METTRE DU BOIS. — Chauffer le public de l'intérieur d'une salle par des amis officieux

qui vont du parquet aux galeries s'extasier sur le mérite de l'œuvre, le talent des auteurs, la richesse de la mise en scène, etc.

MIME. — Le *mime* n'est plus représenté dans le théâtre moderne, plutôt actuel, que par *Pierrot*, ce type dont les deux derniers grands représentants, Debureau et Paul Legrand, sont morts récemment. Il faut croire que les *mimes* antiques, très en vogue chez les Romains, avaient une façon irrésistible dans le geste, puisque l'un d'eux, nommé Paris, devint le... suppléant conjugal de Domitien, lequel répudia sa femme pour ce fait et fit étouffer Paris, ainsi qu'un autre *mime* qui lui ressemblait. Excusez !

MIMIQUE. — Art d'exprimer par des gestes ce qu'on devrait dire par des paroles. La *mimique* est surtout obligatoire pour les chefs de la danse, qui sont chargés de représenter les personnages d'un BALLET. Les rôles de muets, dans le répertoire général, comme le *Muet d'Ingouville*, l'*Idiot*, Fenella de la *Muette*, appartiennent à la MIMIQUE.

MIMODRAME. — C'est un genre bâtard qui fut enfanté par le privilége. On accorda à

quelques théâtres le droit de faire parler *un seul* acteur en scène ; les autres lui répondaient par signes, c'est-à-dire en mimant ; de là le mot *mimodrame*. On était parvenu, par un tour d'adresse, à escamoter l'ordonnance : quand il y avait trois personnages en scène, l'un parlait *de droit ;* les deux autres lui répondaient par signes, tandis qu'un personnage placé dans la coulisse disait les paroles en rapport avec les signes. Aujourd'hui le *mimodrame* est du domaine des cirques et théâtres forains.

MISE EN SCÈNE. — Si le théâtre, au point de vue littéraire, n'a pas fait de grands progrès depuis MOLIÈRE, il a fait des pas de géant du côté de la *mise en scène*. La place publique et le salon, où l'on peut jouer tous les chefs-d'œuvre du grand homme, feraient triste figure dans les ouvrages dramatiques d'aujourd'hui.

Une pièce écrite, distribuée et sue est encore quelque chose d'informe. C'est une statue : il y manque l'animation. C'est au *metteur en scène* qu'appartient le souffle de vie ; c'est à lui de le répandre en réglant les mouvements, les passades, les groupes, les entrées et sorties ; en disposant les accessoires en rapport avec les besoins de l'action. C'est une science qui doit beaucoup aux efforts de BEAUMARCHAIS qui la

fit sortir de la routine, et, depuis lui, aux RÉGISSEURS intelligents, ainsi qu'à quelques auteurs. DUMAS fils et SARDOU sont de remarquables *metteurs en scène*.

MONOLOGUE. — Pièce à un seul personnage. Se dit aussi d'une grande scène où un seul personnage a un grand *couplet* à dire, tel que le *monologue* de l'*Avare*, de *Figaro*, d'*Hamlet*, d'*Hernani*, de *Ruy-Blas*.

MONOPOLE. — Mot qu'il ne faut pas confondre avec PRIVILÉGE, dont nous parlerons à son tour.

Le *monopole* dont nous parlons est un genre de traité occulte fait entre un directeur et quelques auteurs, par lequel ces derniers ont presque la fourniture exclusive d'un théâtre. On ne peut y avoir accès qu'en passant par leur canal; de là, le nombre des collaborateurs que vous voyez souvent pour un malheureux vaudeville en un acte; c'est ce qui donne également toujours les mêmes noms pour les REVUES. Ce *monopole* constitue de bonnes petites rentes sur le travail d'autrui. Voici, à ce sujet, ce qu'écrivait en 1820 un de nos devanciers :

« Dans les petits théâtres, une ligue d'acca« pareurs s'est établie de telle sorte, qu'un

« auteur débutant ne peut être admis à faire
« jouer une pièce s'il n'a d'abord associé à son
« travail, *du moins à ses profits présumés*, un
« des privilégiés dont les noms occupent sur
« l'affiche une place inamovible. »

MONOTONIE. — MM. Tel, Tel, Tel; et
M^mes et M^lles Choses, Machin et autres, expliquent mieux par leur JEU et leur DÉBIT le mot *monotonie* que nous ne le pourrions faire avec notre plume. Le lecteur pourra mettre les noms propres.

MORALE. — Qu'est-ce que ce mot vient faire dans cette galère ? va-t-on s'écrier. Il vient combattre une erreur trop propagée : à savoir que le théâtre *corrige les mœurs*.

Le théâtre n'est pas une chaire, mais un miroir qui réfléchit les vices et les ridicules de l'espèce humaine. Il ne peut avoir la prétention de corriger les masses par l'exposition de ses tableaux. Il exprime les mœurs d'une époque et d'une nation, mais il est impuissant pour les changer et les modifier.

Il n'est pas nécessaire qu'une pièce soit immorale pour qu'elle ne soit pas morale. Voici à ce propos l'opinion de DE BOISSY, à laquelle nous nous rallions : « Le théâtre est l'école

« et l'exercice des passions, puisque son objet
« est de les exciter, et que c'est de cet effet
« que dépend le succès dramatique de toute
« pièce »...

« Si le dénoûment d'une pièce est moral,
« la *morale* vient trop tard. L'esprit et le cœur
« qui ont été excités pendant quatre ou cinq
« actes ne peuvent s'apaiser subitement devant
« un châtiment que le spectateur sait fictif. On
« sait que l'or a son prix partout où il se
« rencontre, mais qu'il n'en donne jamais à
« l'impureté qui fait son alliage. »

Si le théâtre est impuissant à moraliser les masses par l'exposition de doctrines morales et de personnages moraux, il est au contraire puissant pour propager le vice et les mauvaises doctrines. Il semble qu'il y ait toujours dans l'espèce humaine une terre toute préparée pour recevoir la semence du mal et la faire fructifier, tandis que le terrain du bien est tellement aride que le vent emporte la bonne semence aussitôt qu'on l'y répand. Cela est si vrai que, s'il en était autrement, le monde serait une société parfaite, et chacun de nous un petit saint, car depuis deux mille ans le théâtre ne fait autre chose que de critiquer nos ridicules, nos vices et nos crimes. Les premiers convertis seraient à coup sûr ceux

qui apprennent par cœur et débitent ces principes moraux, ainsi que ceux qui les écrivent. En est-il ainsi? Est-ce au théâtre qu'on va chercher des rosières? Est-ce parmi les acteurs et les auteurs dramatiques qu'on décerne le prix de Montyon? Comment voulez-vous que ce remède, inefficace sur ceux qu'il touche de près, agisse sur ceux qui en sont éloignés? La fameuse devise : Castigat ridendo mores, est un piége. Le théâtre nous amuse, oui; mais pour nous corriger, non. Dumas fils dit donc avec raison, dans la préface de la *Princesse Georges* : « N'y menez pas vos filles. »

MORALITÉS. — Petits poëmes dramatiques dont l'origine est contemporaine de la SOTIE et remonte au premier quart du xv° siècle. A son début, la *moralité* eut une tendance religieuse dont elle s'éloigna bien vite pour faire cause commune avec la *sotie* et devint, comme elle, satirique, agressive, triviale et obscène. Elles disparurent l'une et l'autre à la Renaissance.

MOYENS. — Chaque acteur possède une certaine quantité de force de poumons, de chaleur, d'entrain, de gaîté : ce sont les *moyens*. Suivant les besoins, on lâche la soupape à une

plus ou moins grande partie de cette provision pour produire de l'EFFET. Il y en a qui n'ont pas le moyen d'avoir des *moyens*.

MUR. — Terme de coulisse qui veut dire *su*. — Pourquoi tel drame qu'on devait jouer hier n'a-t-il pas PASSÉ? — Il n'était pas assez *mûr*.

MUSIQUE. — De partie accessoire qu'elle est dans la comédie et le vaudeville, la *musique* devient une partie principale dans l'opéra et l'opéra-comique; quelquefois tout.

Elle est devenue tellement bruyante que nous allons le constater par un fait :

Un médecin avait entrepris la guérison d'un sourd; les remèdes échouant, il lui prit l'idée de le conduire à un opéra de... Spontini, si vous voulez. Au premier acte, — *andante*, — le sourd n'éprouva ni n'entendit rien; au second acte, — *largo* — le sourd entendit comme un murmure et le fit comprendre au docteur tout joyeux; au troisième, grosse caisse, timbales, basses, cors, trompettes, tout y est, et notre sourd s'écrie : J'entends! j'entends!.. Mais le docteur était devenu sourd.

MYSTÈRES. — Ces embryons de notre littérature dramatique étaient des espèces de poëmes

informes, sans harmonie ni liaisons, suivant mot pour mot le texte biblique ou la légende des saints d'où il étaient tirés. A l'origine, ces *mystères* faisaient partie des cérémonies religieuses et se représentaient dans les églises. On nommait ceux qui les installaient *meneurs ou maîtres du jeu*. Ces maîtres, artisans, maçons, menuisiers, charpentiers, eurent l'idée de tirer profit de ces représentations en les donnant en public sur des échafauds nommés *établies* dressés dans les rues ou sur les places, moyennant salaire. Ils furent autorisés, le 4 décembre 1402, à prendre le titre de Confrères de la Passion et s'établirent alors dans leur maison de la Sainte-Trinité, près la porte Saint-Denis actuelle. Jusque-là ils avaient donné leurs représentations au bourg de Saint-Maur. (V. à l'*Appendice* ce privilége.)

Voici un fragment d'un des premiers et principaux *mystères;* celui de la *Conception, Passion et Résurrection de N.-S.-J.-Christ*. Il durait plusieurs jours et ne contenait pas moins de cent personnages, sans compter les anges, les bergers et les diables.

Aussitôt après la nativité, la Vierge Marie s'adresse ainsi à son nouveau-né :

« Mon cher enfant, ma très doulce portée,
« Mon bien, mon cœur, mon seul avancement,

« Ma tendre fleur que j'ai longtems portée,
« Et engendré de mon sang proprement :
« Virginalement en mes flancs te conceuz
« Virginalement ton corps humain receuz,
« Virginalement t'ai enfanté sans peine,
« Tu m'as donné connaissance certaine
« Que à ton pouvoir âme ne se compère;
« Pourquoi te adore et te clame à voix pleine.
« Mon doulx enfant, mon vrai Dieu et mon père. »

On donna des *mystères* jusqu'en 1548. — V. *Hôtel de Bourgogne, Théâtre-Français.*

N

NAÏVETÉS. — Ce mot est plutôt un cadre à quelques anecdotes, qu'un mot de notre vocabulaire.

Le fameux LAYS se faisait nettoyer les bottes par un petit Savoyard ; quand il voulut payer, l'enfant lui dit qu'il ne voulait rien recevoir d'un *confrère*. — Comment, confrère? reprit LAYS. — Je suis comme vous de l'Opéra, répartit le fils des glaciers, je fais les amours et les diablotins.

A la représentation du *Fabricant de Londres*, drame de FENOUILLOT DE FALBAIRE, il y a un

moment où l'on vient annoncer la faillite du négociant au personnage qui est en scène : « Nom d'un bleu ! s'écria un spectateur, j'y suis pour mon écu ! »

Le jour de la première représentation des *Chimères*, opéra-comique de PIRON, celui-ci était au milieu du parterre, près d'un spectateur qui criait : « Que cela est mauvais ! pitoyable ! qui est-ce qui peut faire des sottises pareilles ? — C'est moi, lui répondit PIRON ; ne criez pas si haut, parce qu'il y a ici beaucoup de gens qui trouvent cela bon pour eux. »

La meilleure, pour finir : Une actrice des *Délassements-Comiques*, — théâtre où ces dames se *délacent* facilement, — prenait sans grand succès des leçons de déclamation d'une bonne comédienne ; celle-ci ayant à lui faire rendre l'EXPRESSION passionnée et douloureuse d'une amante abandonnée par un infidèle, crut que son élève comprendrait mieux en la faisant entrer, comme on dit, dans la peau du bonhomme : « Mettez-vous à la place de l'amante, lui dit-elle ; si vous étiez trahie, abandonnée par un homme que vous aimeriez passionnément, que feriez-vous ? — Ma foi, répondit l'élève, je chercherais au plus vite un autre amant pour le remplacer. » Est-ce assez... naïf ?

NATUREL. — Le *naturel* est le comble du talent chez le comédien. Au théâtre, où tout est de convention, la nature suit la même loi. L'acteur doit donc être *naturel*, non par lui-même, mais par convention. C'est le rôle qu'il remplit, le lieu et l'époque où la scène se passe, l'ACTION du drame et son but qui commandent le *naturel* auquel il doit atteindre. Ainsi le *naturel* d'un roi, d'un financier, d'un bourgeois, d'un mendiant, n'ont rien de commun entre eux. C'est le travail, l'étude, l'observation seuls qui peuvent donner au comédien le talent voulu pour rendre *naturellement* chacun de ces différents types.

NEIGE. — De petits morceaux de papier jetés de dessus les PONTS-VOLANTS sont encore ce qui a prévalu pour les effets de *neige* tombant sur la scène. Quand c'est au LOINTAIN que l'effet se produit, une gaze lamée de flocons de laine blanche et se déroulant de haut en bas produit un joli trompe-l'œil.

NOEUD. — La poétique théâtrale exige que chaque pièce qui mérite ce nom ait un *nœud* dont la rupture ou l'explication amène le *dénoûment*. C'est la clef de l'intrigue. Le *nœud* des *Pattes de Mouche*, le chef-d'œuvre de

SARDOU, est la fameuse lettre après laquelle tout le monde court pendant trois actes. Les lettres et le QUIPROQUO sont des *nœuds* communément employés.

O

ODÉON (théâtre de l'). — Ce théâtre construit sur les plans et devis de WAILLY et DE PEYRE, sur l'emplacement de l'ancien hôtel de Condé, fut inauguré en 1782 sous le titre de *Théâtre-Français*, par les comédiens français, qui quittèrent pour s'y installer le théâtre des *Machines* aux Tuileries. Le 4 septembre 1793, le théâtre fut fermé, PAR ORDRE, et les comédiens jetés en prison. — V. *Liberté*.

En 1794, M^{lle} MONTANSIER réouvrit cette salle sous le titre de *Théâtre de l'Égalité, section de Marat*, avec sa troupe et les comédiens sortis de prison. Les dépenses dépassant les recettes, on dut fermer au bout de trois ou quatre mois.

Nouvelle tentative le 1^{er} *prairial* an V (20 mai 1797). La mode étant au grec, on ouvrit sous le nom d'*Odéon*, mais pour un mois seulement. Le 30 *thermidor* (17 août), nouvelle

réouverture qui se termine par une fermeture, le 13 *prairial* an VI (1ᵉʳ juin 1798); enfin le 10 *brumaire* an VII (31 octobre 1798), les comédiens font une dernière tentative qui les conduit jusqu'à l'incendie du 8 *ventôse* (18 mars 1799), qui détruisit la salle.

Reconstruit en 1808, il ouvrit sous le titre de *Théâtre de l'Impératrice*, qu'il conserva jusqu'à la chute de l'Empire. En 1816, il prit le titre de *Second Théâtre-Français* — qu'il conserva jusqu'en 1824 — et fut de nouveau incendié en 1818.

Remis en état dès 1819, il servit aux débuts de Casimir Delavigne, qui y fit représenter les *Vêpres Siciliennes*. En 1824, il reprit son titre d'*Odéon* et essaya de l'opéra. Il produisit *Robin des Bois* (le Freyzchutz) et ferma en 1828.

Après l'incendie de la salle Favard, en 1839, les Italiens se réfugièrent à l'*Odéon*, et y restèrent jusqu'à leur installation à la salle Ventadour, en 1842.

Ce fut à cette époque que commença une nouvelle ère pour le théâtre de l'*Odéon*; il reprit sa position de *Second Théâtre-Français*, fut subventionné par l'Etat et soumis à des règlements particuliers. Sa subvention actuelle est de 60,000 francs.

OEIL-DU-RIDEAU.— Ces deux trous ronds, placés de chaque côté du rideau, et auxquels vous voyez souvent deux doigts et un œil apparaître, sont des observatoires qui servent au directeur pour constater le mouvement de la recette, et, à ces dames, pour faire des signaux aux amis qui se trouvent dans la salle, ou pour les épier. Cœurs volages, méfiez-vous de l'*œil-du-rideau*.

OPÉRA. — Poëme entièrement chanté sur une musique ou PARTITION faite spécialement pour lui.

« L'*Opéra*, dit SAINT-ÉVREMONT, est une sot-
« tise chargée de musique, de danse, de machi-
« nes, de décorations; une sottise magnifique,
« un travail bizarre de poésie et de musique,
« où le poëte et le musicien, également gêné
« l'un par l'autre, se donnent bien de la peine
« pour faire un méchant ouvrage... »

Il y a bien du vrai dans cette définition, en réservant toutefois que le résultat n'est pas toujours un méchant ouvrage.

L'*opéra* est d'origine italienne et remonte à 1516, où la première œuvre de ce genre — *la Calendra* — fut représentée devant LÉON X. Ce ne fut qu'en 1645 que des chanteurs italiens vinrent en France, appelés par MAZARIN, et

jouèrent *Orphée* devant la cour. Ce genre eut bientôt des imitateurs. Dès 1659, parut une pièce française — ce fut la première — avec de la musique; c'est la *Pastorale en musique*. Elle fut jouée à Issy, chez M. DE LA HAIE, ce qui la fit aussi nommer la *Pastorale d'Issy*. CAMBERT en avait fait la musique sur des paroles de l'abbé PERRIN, qui, par parenthèse, ne fut jamais abbé.

En 1660, PIERRE CORNEILLE donna sa *Toison d'or*, dont les décorations et les machines sont dues au marquis de SOURDÉAC, et la musique à CAMBERT. Cette pièce eut un immense succès, tant par l'attrait que par la nouveauté du spectacle. L'*opéra* français était né !

En 1669, Louis XIV accorda le privilége de ce genre à l'abbé PERRIN, sous le titre d'*Académie royale de Musique*, — le titre d'*Opéra* ne date que du 24 juin 1791. (V. ce privilége à l'*Appendice*.) En 1672, LULLI supplanta PERRIN, et fut directeur jusqu'en 1687.

Les vrais fondateurs de l'*Opéra* en France sont donc MAZARIN, CAMBERT, le marquis de SOURDÉAC et l'*abbé* PERRIN.

De 1687 jusqu'à nos jours, l'*Opéra*, tantôt géré par des directeurs intéressés, tantôt pour le compte de l'État, a subi des phases diverses dans lesquelles nous ne pouvons entrer. Les

compositeurs les plus illustres, depuis sa fondation, sont Rameau, Lulli, Gluck, Sacchini, Piccini, Berton, Kreutzer, Méhul, Spontini, Carafa, Weber, Haydn, Mozart, Rossini, Meyerbeer, Halévy, Auber, Donizetti, Félicien David, Bellini, Verdi, Gounod et Mermet.

Son odyssée est assez curieuse :

Les premiers essais furent tentés au théâtre du Petit-Bourbon ; mais lorsque Perrin eut obtenu le privilége, il fit construire une salle rue Mazarine, en face la rue Guénégaud, sur l'emplacement où se trouve aujourd'hui le passage du Pont-Neuf, et l'inaugura le 19 mars 1671, par *Pomone*, opéra en 5 actes. Lulli, ayant remplacé Perrin en 1672, transporta l'*Opéra* rue de Vaugirard, près le Luxembourg, dans une salle de jeu de paume, le 15 novembre de la même année.

Après la mort de Molière, l'*Opéra* prit possession de la salle du Palais-Royal, que sa troupe occupait depuis 1680. Cette salle, construite par Richelieu pour les représentations de *Mirame*, occupait l'emplacement actuel de la rue de Valois et de la Cour-des-Fontaines. Le feu la détruisit le 6 avril 1763. L'*Opéra* dut chercher asile ailleurs et s'établit provisoirement dans la salle des Tuileries, où

il resta jusqu'en 1770, puis vint s'installer dans la nouvelle salle reconstruite sur les débris de l'ancienne. Cette salle fut de nouveau incendiée en 1781, et ne fut pas rétablie.

L'*Opéra* étant sans asile, on construisit en quatre-vingt-six jours, la salle de la *Porte-Saint-Martin*, qui a été incendiée par la commune en 1871 ; ce n'était encore qu'une étape. En 1794, nouveau déménagement pour venir à la salle Louvois, rue Richelieu. Après l'assassinat du duc de BERRY, le 13 février 1820, cette salle fut démolie pour construire une chapelle expiatoire, démolie elle-même avant d'être terminée, après la Révolution de 1830. Cet emplacement est occupé aujourd'hui par le square et la fontaine Louvois.

On construisit alors, toujours provisoirement, la salle de la rue Le Peletier, inaugurée en 1821. Cette salle semblait devoir être son dernier gîte en attendant qu'il vînt s'installer dans le magnifique monument élevé pour lui, quand, le 18 octobre 1873, un incendie terrible n'en laissa rien subsister. Tout fut dévoré en une nuit. Le Théâtre-Italien lui offrit alors l'hospitalité ; enfin, le 5 janvier 1875, il prit possession du *Nouvel Opéra* inachevé. Espérons que l'y voilà pour longtemps.

Ses changements de titres sont presque

aussi nombreux que ses changements locatifs. Créé sous la dénomination d'*Académie royale de Musique*, il prit le titre d'*Opéra*, en 1791 ; de *Théâtre des Arts*, en 1793 ; d'*Académie impériale*, de 1804 à 1814 ; d'*Académie royale*, après la première Restauration ; *Impériale*, pendant les Cent jours ; *Royale*, de 1816 à 1848 ; de *Théâtre de la Nation*, en 1848 ; d'*Académie impériale*, sous le second Empire. Il vient de prendre le nom d'*Académie nationale*, sous le régime actuel. (V. à l'*Appendice* les lois et règlements concernant l'Opéra.)

OPÉRA (salle du nouvel). — Nous avons confondu à dessein, dans l'article qui précède, les définitions du mot *opéra*, sa formation en France, son développement et les divers lieux où il séjourna, pour réserver au superbe édifice qui l'abrite aujourd'hui un article spécial.

Un décret du 29 septembre 1860 déclara cette construction d'utilité publique ; un second décret du 29 décembre suivant ouvrit un concours qui eut lieu au palais de l'Industrie, puis un second concours définitif entre les cinq concurrents primés, à la suite duquel M. CHARLES GARNIER fut proclamé architecte général.

Les travaux commencèrent au mois d'août

1861 ; la première pierre à niveau du sol fut posée le 21 juillet 1862 par le ministre d'État, et la façade entière put être découverte le 15 août 1867. L'incendie de l'ancienne salle força d'approprier au plus vite l'intérieur de la nouvelle, qui fut livrée à la ville le 1ᵉʳ janvier 1875 et inaugurée le 5 par une représentation de *gala* à laquelle fut convié le lord-maire de Londres.

Les matériaux les plus rares et les plus précieux ont été employés dans cette construction qui occupe une surface de 11,237 mètres et contient 2,156 places ; 13 peintres et 92 sculpteurs renommés y ont prodigué leur talent ; 46 entrepreneurs ont coopéré à son édification. Au milieu des richesses artistiques qui frappent les yeux et vous attirent, il est une merveille vers laquelle on revient toujours : c'est le grand escalier.

OPÉRA-COMIQUE.—Genre bâtard, quoique charmant, entre la musique d'un côté, la tragédie, le drame, la comédie et le vaudeville de l'autre : ce qui fait que son titre est presque toujours en contradiction avec l'œuvre représentée ; en France, où l'étiquette du sac suffit, cette anomalie n'est pas rare. C'est pour cela que ceux qui veulent pleurer vont à la *Gaîté*.

Les Italiens, du moins, ont l'*opera seria* et l'*opera buffa :* on sait à quoi s'en tenir.

Les origines de l'*opéra-comique*, s'il faut en croire quelques auteurs qui ont fait des fouilles sur ce sujet, remonteraient au milieu du xiiie siècle. Nous n'y contredirons en rien, si ça peut leur faire plaisir; mais nous croyons qu'il ne faut pas remonter si loin et que c'est aux foires Saint-Germain et Saint-Laurent, vers la fin du xviie siècle, qu'il faut s'arrêter.

Ce titre d'*opéra-comique* ne semblait d'abord indiquer qu'une sorte de PARODIE, puisque tous les couplets se chantaient sur des airs connus, de vieux pont-neufs. Le mot *opéra* s'applique donc à ces airs, et le complément « *comique* » indiquait le genre des pièces. C'est, du reste, ce qui nous semble résulter du répertoire qui fut joué à cette époque sous ce titre.

En tout cas, ce genre eut assez de succès pour porter ombrage aux privilégiés de l'*Opéra* et de la *Comédie-Française;* des poursuites, des restrictions, des défenses, et enfin la suppression du malheureux *Opéra-Comique*, en 1718, furent la conséquence des plaintes de MM. les privilégiés. Fatigué de lutter, et se voyant menacé de mort, l'*Opéra-Comique*

s'obligea à payer une redevance de 35,000 francs par an au seigneur *Opéra*, son suzerain.

Sur ces entrefaites, la *Comédie-Italienne* s'était établie en concurrence à l'*Opéra-Comique*. C'était une nouvelle lutte à soutenir; mais de cette lutte sortit le premier et véritable *opéra-comique*, avec musique nouvelle, sur des paroles françaises. Ce premier né, c'est « *les Troqueurs* », paroles de Vadé, musique de Dauvergne, donné en 1753, à la foire Saint-Laurent. Le papillon déployait ses ailes !

En 1762, l'*Opéra-Comique* fut réuni à la *Comédie-Italienne* et perdit son titre dans cette fusion qui dura jusqu'en 1780, où le titre d'*Opéra-Comique* fut rétabli par ordonnance royale, pour se conserver jusqu'à nos jours. Les représentations avaient lieu à la salle Favart, construite sur les jardins de l'hôtel de Choiseul et le boulevard Richelieu, qui prit son nom actuel de boulevard des Italiens après l'installation de la troupe italienne. Cette salle fut incendiée en 1839 et rétablie en 1840. Elle est depuis cette époque occupée par l'*Opéra-Comique*.

En 1791, la liberté des théâtres donna naissance au *Théâtre-Feydeau*, genre *opéra-comi-*

que. La lutte entre les deux théâtres fut vive et fructueuse pour l'art musical; elle dura jusqu'en 1801, où, le 16 septembre, les deux troupes réunies exploitèrent le Théâtre-Feydeau, qui fut démoli en 1829. En 1830, l'*Opéra-Comique* inaugura la salle Ventadour, construite pour lui; mais il y fit mal ses affaires et vint à la place de la Bourse, où il resta jusqu'en 1840 qu'il fut à la salle Favart, comme nous l'avons dit ci-dessus.

Les compositeurs qui ont le plus contribué à la prospérité de l'*Opéra-Comique*, sont: GAVEAUX, MONSIGNY, DALAYRAC, PHILIDOR, NICOLO, GRÉTRY, BOÏELDIEU, HÉROLD, MONPOU, GRISAR, AUBER, ADAM, HALÉVY, AMBROISE THOMAS.

OPÉRETTE. — Genre nouveau, ou plutôt renouvelé, dont le titre annonce une œuvre sans prétention. OFFENBACH est le grand-prêtre du genre et y a répandu des perles musicales qui ont fait le tour du monde. Malheureusement les auteurs des paroles ont poussé ce genre du comique au bouffon, du bouffon au trivial, du trivial à l'obscène; où vont-ils aller? que vient faire la musique, cette chose quasi-divine, sur ce fumier littéraire? Triste! triste!!

ORCHESTRE. — Partie de la salle, devant la scène, où se trouvent placés les musiciens; par extension, partie occupée par les spectateurs, entre les musiciens et le parterre. Cette partie, qu'on nomme aussi *parquet*, est divisée en stalles et fauteuils dans presque tous les théâtres.

On dit encore l'*orchestre*, en parlant du groupe des musiciens exécutants.

Chez les Grecs, l'*orchestre* était vide, richement décoré et pavé en marbre; il servait au jeu des MIMES et des danseurs. Chez les Romains, c'était la partie où l'on plaçait les sommités de l'État, les sénateurs, les vestales. Aujourd'hui qu'il y a peu de sénateurs et pas beaucoup de vestales, l'*orchestre* est recherché par de jeunes *lions* — ce mot est remplacé par *gommeux* — qui ont des intelligences dans les coulisses. A l'*Opéra*, pendant le *ballet*, les fauteuils d'orchestre sont occupés par les vieux admirateurs du MAILLOT. C'est le pays où fleurit la lorgnette.

OURS. — Terme par lequel on désigne une mauvaise pièce endormie dans les cartons, et qu'un directeur ne joue que contraint et forcé par jugement, ou par obligations envers l'auteur.

OUVERTURE. — Prologue musical d'un *opéra*, *opéra-comique*, *opérette*, qu'on exécute avant le lever du rideau. Une *ouverture* bien faite doit rappeler les principaux motifs de l'œuvre et en donner le caractère. L'ouverture de *la Muette* est un modèle du genre.

OUVREUSE. — Ajoutons : de loges. Préposée que toute administration théâtrale entretient pour garder et ouvrir les portes des loges et galeries, recevoir les billets et donner les sorties d'icelles. L'*ouvreuse* qui a du métier flaire le client à la mise et à la démarche : elle peut tarifer d'avance son degré de générosité. Elle voit d'un mauvais œil les billets d'auteur et ceux d'administration, surtout quand il n'y a que des dames. A l'entendre, tout est loué! quand il n'y a quelquefois personne. Ne la croyez pas sur paroles, mais ne discutez pas : elle est plus forte que vous. En avant la petite clef d'or : les petits bancs, les vêtements en garde et la pièce ronde! Quelques minutes après vous aurez une bonne loge, ou de bonnes places qu'elle disait louées. Méfiez-vous encore des places gardées par une paire de gants. Ces gants appartiennent à l'*ouvreuse* et la place au plus offrant.

P

PALAIS-ROYAL (Théâtre du). — Pourquoi *Palais-Royal ?* Si jamais un théâtre a mérité d'être appelé de *la Gaîté,* c'est bien celui-ci. Ce titre appartenant à un autre, il devrait s'appeler *Palais-du-Rire.* Cette petite salle, qu'on a agrandie en supprimant presque les corridors, qui sont interdits aux personnes d'une corpulence prononcée, et en prenant sur la rue en encorbellement, fut occupée avant 1789 par une troupe d'enfants, sous le nom de *Théâtre des Beaujolais;* et jusqu'en 1793, par la MONTANSIER, actrice célèbre par ses aventures galantes et autres. C'était à cette époque le *Théâtre - de - la - Montagne !* comme cela sonne bien pour un théâtre ! à peu près comme la formule *Liberté* sur les murs d'une prison. Et nous nous prétendons le peuple le plus spirituel de la terre. Enfin !

A la MONTANSIER, on vit succéder des acrobates, des marionnettes, des animaux savants. Le nom de *montagne* ne protégeait plus les exhibitions d'animaux de *plaines* : c'était le *théâtre des jeux forains.* Les bêtes déguerpirent

pour faire place au *café de la Paix;* ce n'était pas le café concert, c'était un café spectacle, ou plutôt l'un et l'autre, car on y jouait de petites pièces et l'on y chantait des chansons et des vaudevilles.

En 1831, nouvelle métamorphose. Le *théâtre du Palais-Royal* prenait possession de l'immeuble et y est encore. Il est bon de noter que son titre effrayant la république de 1848, il dut prendre, jusqu'en 1852, le nom de *théâtre de Montansier*, pour revenir après cette époque à son nom primitif.

Le succès n'a cessé un seul jour de favoriser ce joyeux théâtre. La nature avare de bons comédiens semble en avoir toujours en réserve pour lui, non pas un à la fois, comme partout ailleurs, mais une pléïade entière. Ainsi, on comptait à la fois ACHARD et DÉJAZET, LEMÉNIL, ALCIDE TOUSEZ et LEVASSOR, RAVEL et GRASSOT, RÉGNIER, SAMSON et M^{lle} FARGEUIL, PHILIPPE et HYACINTHE, SAINVILLE et LEPEINTRE aîné, et encore aujourd'hui nous y voyons GEOFFROY, BRASSEUR [1], GIL-PÉRÈS et L'HÉRITIER.

PANNE. — C'est ainsi que les acteurs appellent

[1] M. BRASSEUR a quitté le théâtre le 1^{er} janvier 1878 pour prendre une direction à Paris.

un mauvais rôle, ou trop court, ou dans lequel on ne suppose pas faire d'effet. Ce terme, bien entendu, appartient à l'*argot* des coulisses.

PANTOMIME. — Ce genre, qui eut ses beaux jours avec les arlequins de la Comédie-Italienne et les pierrots, dont Débureau père fut le plus grand, a disparu des théâtres populaires. On le trouve encore en haut, dans le ballet, et en bas, chez les forains.

PARADIS. — La plus haute et la plus reculée des galeries d'un théâtre. C'est en vain qu'on affiche troisième ou quatrième amphithéâtre ; pour la masse, et surtout pour le public qui fréquente ces places, c'est le *paradis*, voire même le *poulailler*. C'est de là que trognons de fruits, écorces d'oranges, noyaux de prunes, coquilles de noix et bouts de cervelas tombent sur le parterre, le parquet et l'orchestre, comme une manne qui n'a rien de céleste.

Dans les anciens MYSTÈRES, le théâtre était toujours divisé en trois étages : l'enfer, la terre et le *paradis :* c'est là que se tenaient les anges, prêts à descendre en scène. Le nom de *paradis* est resté à la galerie supérieure ; mais les anges ?..

PARODIE.—La *parodie* nous vient des Grecs ; elle se bornait chez eux au changement d'un mot ou d'une lettre dans un vers pour lui donner un sens différent, de façon à travestir le sérieux en burlesque. C'est bien la base de notre *parodie*, avec l'intention plus marquée chez nous de tourner la chose en ridicule ; c'est, du moins, le but que se propose la *parodie* dramatique.

Comme la *parodie* ne s'attaque qu'aux œuvres importantes, que le succès en soit contesté ou certain, elle est un certificat de valeur autant qu'une critique ; elle met en relief les parties faibles, excentriques, de non-sens de l'œuvre parodiée, et les grossit, outre mesure, pour provoquer le rire. La *Comédie-Italienne* a excellé dans la *parodie;* tout le répertoire lyrique de la fin du XVIIe siècle et celui du XVIIIe y a passé.

La première pièce qui peut être considérée comme une *parodie*, ou qui fut du moins le germe de ce genre en France, est la *Folle Querelle*, de Subligny, donnée en 1668. C'est une *parodie* de l'*Andromaque* de Racine, lequel l'attribua à Molière et se fâcha avec lui à ce sujet. Les *Petites Danaïdes*, cette amusante *parodie*, ont fait courir tout Paris pendant plus d'une année. *Arnali* est une des plus spiri-

tuelles, une des mieux réussies du répertoire moderne. La *parodie* demande la finesse d'observation, l'esprit de saillie et de gaîté. Est-ce pour cela que nous en voyons si peu? ou est-ce faute d'œuvres qui vaillent la peine d'être parodiées?

La *parodie* n'est pas du goût de tout le monde. Voici un couplet, tiré du *Temple du goût*, comédie jouée en 1733, qui déclare la guerre aux parodistes.

« Des parodistes éternels,
« Dont je voudrais exterminer la clique,
« Portent les coups les plus cruels
« Aux endroits les plus beaux d'un sujet dramatique;
« Et ce même public, facile à s'égarer,
« Après avoir donné des larmes
« A ces endroits qu'il devrait révérer,
« A rire à leurs dépens trouve les mêmes charmes
« Qu'il trouvait à les admirer. »

Nous croyons que ce couplet fait autant la critique du PUBLIC, changeant et mobile, que le procès de la *parodie*.

Nous reproduisons une *parodie* du grand couplet de *Ruy-Blas*, tirée d'une pièce inédite ayant pour titre : LES COMÉDIENS DE PROVINCE.

— *La scène est au foyer des artistes.* —

MM. LES COMÉDIENS, en chœur.

Tant pis pour le public! nous prend-il pour des nègres?

RAFALÉ, artiste mauvais, mais consciencieux, entrant à pas de loup.

Bon courage, messieurs. — Comédiens intègres !
Artistes paresseux ! Voilà votre façon
D'apprendre votre rôle !.. Oh ! la bonne leçon !..
Et vous n'avez pas honte !.. Et vous choisissez l'heure
Où Thalie est mourante, où Melpomène pleure !
Donc vous n'avez ici pas d'autres intérêts
Que de dire des mots et vous coucher après ?
Soyez flétris devant l'art scénique qui tombe,
Acteurs qui le tuez et riez sur sa tombe !!
Arrêtez-vous, du moins... Ayez quelque pudeur :
Le théâtre est perdu ! Sa gloire et sa grandeur,
Tout s'en va. — L'indifférence naît. — Sans combattre
Devons-nous succomber et nous laisser abattre ?
Le public ne vient plus. — Nous perdons chaque jour
Le spectateur de ville et celui du faubourg.
Jadis le paysan faisait plus d'une lieue
Pour venir au théâtre..., où l'on faisait la queue.
Il ne vient plus... Pourquoi ?.. Voyez !.. L'étudiant
Déserte le parterre et nous quitte en riant...
Cette salle, autrefois votre joyeux royaume,
Est, — regardez-la donc ! — vide comme un fantôme.
Le public, croyez-moi, ne veut rien à demi :
De tout comédien il se montre l'ami ;
Il donne des bravos à l'acteur, à l'actrice ;
Il ne manque jamais, quand vient le *bénéfice*,
De porter son offrande, et des fleurs quelquefois,
A ceux qui de lui plaire ont pris soin. — Que de fois
N'avez-vous pas, messieurs, provoqué des esclandres
En tenant vos *emplois* comme de vrais Cassandres ?
Et quand un directeur adroit, intelligent,
Comptait sur vous, sur nous, pour faire de l'argent,
Combien avez-vous fait, riant de sa colère,
De la direction une triste galère !..
J'en ai honte pour vous ! Ah ! tenez, songez-y ;
Ce public méconnu, j'en fais le compte ici...,

Pour vous, par bon plaisir..., et que chacun me croie...
Afin de vous ouvrir une plus large voie,
Ce public mécontent, et qu'on accuse encor,
A sué, sachez-le, deux cents mille écus d'or
Pour bâtir cette salle où vous jouez, mes maîtres !
Et vous osez !!.. Tenez ; les amoureux, les traîtres,
Chacun porte la barbe. — Un ténor sans raison
Fait la chasse au marais ou fouille le buisson,
Et chaque *chef d'emploi* pose et commande en prince.
Mauvais vouloir partout. — L'artiste de province
S'applique à dénigrer son collègue éperdu !
Chacun veut gouverner sur ce vaisseau perdu.
Le public, fatigué d'avaler des couleuvres,
Ne croit plus à l'affiche ainsi qu'aux belles œuvres,
Quand on lui sert un *ours*, mauvais drame avorté,
Qui pèche par la forme et la moralité.
— Pour passer la saison tout directeur engage
Vingt acteurs différents, différant de langage :
Gascons, Flamands, Picards; Caen, Marseille et Paris
En fournissent aussi. — Les rôles ? pas appris.
On entend trop souvent le souffleur à notre aide.
— Hier, on m'a sifflé, moi, dans le *Fou de Tolède !*
La moitié d'entre nous rit de l'autre moitié,
Et nous ne brillons pas au moins par l'amitié.
— Faut-il avouer ici le point où nous en sommes ?
Quelle est notre défroque ? — A peine si les hommes
Ont pour jouer les rois, amoureux, montagnards,
Des faux-cols en papier, un lambeau de brocart ;
Un habit dévasté, dont le pan se dédouble
Et fait un paletot; des galons en or trouble
Pour le garde-français ou le valet larron ;
Un chapeau retapé pour monsieur le baron ;
Un manteau de voleur couvre le roi d'Espagne ;
Avec n'importe quoi l'homme de la campagne.
Le valet est souvent mieux nippé que le roi.
Tout est à contre-sens ; tout est en désarroi.
— En agissant ainsi, croyez-vous que la foule
Viendra prêter sa force à cette œuvre qui croule ?

Mais ouvrez donc l'oreille. Elle dit : nous voulons
De la pourpre au théâtre et non pas des haillons !
Si vous marchez longtemps dans ce chemin funeste,
Chacun de nous, messieurs, *remportera sa veste*,
Et le vieux répertoire, aux membres énervés,
Qui s'est caché dans l'ombre et sur qui vous vivez,
Renfermé dans l'armoire où son sort se termine,
Sera moisi par l'eau, rongé par la vermine !

O *Lekain !* dans ce temps d'évidente froideur,
Que fais-tu chez les morts, noble et sublime acteur ?
Oh !.. Lève-toi ! Viens voir !.. Les bons font place aux pires !
... Le *trial* fait pleurer !.. Le *tragique* a des rires !..
Vite, viens au secours de ton grand art, LEKAIN !
Le théâtre se meurt ! Le théâtre s'éteint !
Dis-nous d'où te venaient ta science profonde,
Tes accents convaincus qui remuaient un monde,
Ton geste merveilleux d'orgueil ou de mépris,
L'éclair de ton œil d'aigle et jusqu'à ton souris ?
As-tu semé le grain d'un talent qu'on ignore ?..
Nous sera-t-il donné d'en saluer l'aurore ?..
Hélas ! ton héritage est en proie aux vendeurs.
Ton génie ?.. on l'escompte ! Et de piètres auteurs
Méprisant le talent, le fond, l'esprit, la forme,
Font des rôles idiots pour un acteur difforme !
Le stupide est partout !.. Un *pitre* plus que toi
Ferait venir l'argent. La grimace fait loi,
Et ton génie, hélas ! ne serait qu'une flamme
Dont ils se serviraient pour leur marmite infâme !

PARTERRE. — Le *parterre*, dans les théâtres modernes, occupe une partie de l'ORCHESTRE des Grecs, qui comprenait, chez eux, toute la partie basse comprise entre la scène et l'amphithéâtre.

Du moyen âge jusqu'à nos jours, le *parterre*,

personnifié par son public, fut le véritable maître, disons mieux, le tyran des comédiens et l'effroi des directeurs. Les spectateurs y étaient debout, pressés, mouvants, agités comme une mer, et toujours prêts, comme elle, à se charger d'orages et à les faire éclater.

Comme les vols étaient faciles dans cette cohue, les filous s'y trouvaient toujours en nombre ; un jour, un d'eux cria « au feu ! » on se presse, on se bouscule pour sortir. Le lendemain, il y eut trente-sept plaintes pour vols. En 1797, à une reprise du *Mariage de Figaro*, on fit mieux. Une bande de voleurs avait pris position dans la salle Feydeau. Ces hardis coquins fermèrent les portes et détroussèrent les voyageurs, comme ils auraient fait d'une diligence sur la grande route.

Par suite des querelles fréquentes du *parterre* et des coups de cannes et d'épées qui s'y donnaient, on interdit l'entrée des cannes et épées en 1685, 1729, 1791. Ce ne fut cependant qu'en 1817, à la suite de conflits occasionnés pour la représentation de *Germanicus*, qu'on établit un dépôt de cannes à la porte des théâtres.

On comprend facilement qu'un *parterre* debout, où le déplacement est facile, donnait libre carrière aux filous, aux tapageurs, aux

cabaleurs de toutes classes. On pensa remédier à cet état de choses en y mettant des banquettes. Ce fut à l'*Odéon*, alors *Théâtre-Français*, que cette innovation eut lieu en 1782, et bientôt après dans tous les théâtres de Paris et de France. Il n'y a guère que les théâtres de Rouen qui persistent à conserver un *parterre* debout.

PARTITION. — La musique écrite pour un livret d'*opéra* ou d'*opéra-comique* se nomme *partition* dans son ensemble, qui se subdivise en parties ou morceaux détachés.

PASSE. PASSADE. — Le mouvement, c'est la vie ; ceci est vrai partout, principalement au théâtre. Deux personnes peuvent se rencontrer dans la rue, y causer une demi-heure sans changer de place ; ce fait tout naturel ne peut avoir lieu en scène. Le dialogue qui ne peut être coupé par l'action, est animé, rompu, repris par des changements de position, qu'on nomme *passes* ou *passades*, de droite à gauche, de gauche à droite. Ces *passes* doivent avoir lieu le plus naturellement possible ; c'est l'affaire du metteur en scène.

PASSER. — On emploie le mot *passer* pour

synonyme de représenter : telle pièce doit *passer* la semaine prochaine, — *passera* demain.

PÉLAGIE (Sainte). — Patronne des comédiens. Cette sainte, qui fut comédienne à Antioche, se retira sur la montagne des Oliviers, où elle mourut vers le milieu du v^e siècle, après une longue et sévère pénitence. Sa fête se célèbre le 9 juin. Nous ne savons si les comédiens fêtent leur patronne, dont le nom fut un épouvantail pour tout le monde avant l'abolition de la contrainte par corps.

PENSION DE RETRAITE. — Dans tous les théâtres qui étaient sous le patronage et la surveillance de l'État, le personnel général avait droit à une *pension de retraite*. Le *Théâtre-Français* se trouve seul aujourd'hui dans ce cas. La troupe est divisée en deux parties : les *sociétaires* partageant aux bénéfices; les *pensionnaires* ou artistes aux appointements fixes, faisant en quelque sorte leur stage pour entrer dans la première division, qui seule a droit à la *retraite*.

L'article 12 du décret de Moscou (V. à l'*Appendice*) réglait la *retraite* et ses obligations antérieures; il fut modifié par un décret du

30 avril 1850 (V. à l'*Appendice*), ainsi conçu :

« La *pension de retraite* ne sera acquise à
« l'avenir qu'après vingt années de services,
« à partir du jour de l'admission à titre de
« sociétaire. Elle est fixée et liquidée confor-
« mément au décret du 15 octobre 1812. »

Dont l'article 14 dit :

« La retraite consiste : 1° en une pension
viagère de 2,000 fr. sur les fonds de l'État ;
2° à pareille somme sur le fonds de réserve
du théâtre. »

C'est donc une *pension* de 4,000 fr. à laquelle on ajoute 200 fr. par chaque année de service faite en plus des vingt années obligatoires. (V. à l'*Appendice* le décret modificatif du 19 novembre 1859.)

La *pension de retraite* de l'*Opéra* avait été réglée par une ordonnance des 14-30 mai 1856, qui instituait une caisse spéciale à cet effet ; la loi de 1866, en rendant l'*Opéra* à l'industrie privée, abroge cette ordonnance, mais sans effet rétroactif pour le personnel qui s'y trouvait compris et les ayants droit.

PÈRE NOBLE. — EMPLOI suffisamment indiqué par son titre.

PHYSIONOMIE. — Jeu des muscles du vi-

sage, qui en change l'expression et le met en rapport avec les émotions que l'acteur doit ou devrait éprouver dans la réalité de son rôle. Un comédien sans *physionomie* ne sortira jamais de la médiocrité.

PHYSIQUE. — Nous nous montrerions volontiers sévère sur le *physique* d'un comédien, si notre goût pour le beau, le grand, le noble, au théâtre, devait être pris en considération, et nous dirions que, s'il faut accepter le *physique* que la nature nous donne, elle ne nous oblige pas à nous faire comédien ; mais comme notre démonstration ne servirait à rien, et qu'on nous opposerait que Roscius, Beaubourg, Kean, La Noue, Lekain, étaient affreux, — comme si leur immense talent ne faisait pas oublier leur laideur ! — nous aimons mieux recommander aux acteurs qui n'ont pas l'*emploi* de leur physique, d'avoir le *physique* de leur *emploi*.

PLACES. — Le prix des *places* a beaucoup varié depuis l'origine de notre théâtre. Cela se conçoit : il a dû suivre la différence du cours de l'argent, l'augmentation des frais de représentations, des charges des exploitations, etc. En 1517, on payait *un liard* ou *six*

deniers; en 1577, les *Galosi* prenaient *quatre sols;* vers la fin du même siècle, le parterre coûtait *cinq sols* et les galeries *dix*; sous MOLIÈRE, jusqu'en 1659, le parterre fut à *dix sols*; il fut à *quinze*, en 1667. Une ordonnance de 1768 défend de mettre les premières à un prix dépassant *trois livres*; les secondes, *vingt-quatre sols*; les troisièmes, *douze sols*; les quatrièmes, *six sols*. Nous ne suivrons pas plus loin ces variations. (V. à l'*Appendice*.)

PLAFOND. — La décoration moderne a remplacé les BANDES par le *plafond* entier pour les scènes fermées. C'est une grande amélioration d'un bel effet décoratif.

PLANS. — On nomme *plans* ou RUES certaines divisions de la SCÈNE qui sont traitées à ce dernier mot.

PLANTER. — Ce mot, assez expressif, indique une idée arrêtée pour la MISE EN SCÈNE d'une pièce à l'étude : ainsi, *Planter un acte*, veut dire que le mouvement général et les positions en sont fixées. On dit *Planter la décoration* dans le même sens.

PLUIE, GRÊLE. — La *pluie* et la *grêle* s'imitent au moyen d'une longue boîte en bois

obstruée de petites planchettes, et dans laquelle on verse des cailloux qui, en tombant d'obstacle en obstacle, rendent le bruit de la *pluie* ou de la *grêle*, suivant la rapidité du mouvement de bascule imprimé. Souvent c'est un cylindre placé obliquement, ayant la forme de la vis d'Archimède, et se tournant comme elle.

PLUIE DE FEU. — Elle se fait au moyen d'une forte fusée glissant lentement sur un fil de fer qui traverse la scène.

POLICE DES THÉATRES. — La *police des théâtres* appartient, à Paris, au préfet de police; en province, à l'autorité municipale. Un commissaire de police est de service à chaque représentation. Il fait le service de la salle et de la scène. (V. à l'*Appendice* les *Lois de Police*.)

Cette ingestion de la police municipale dans les théâtres a donné lieu à quelques anecdotes assez piquantes. Exemples :

Dans une petite ville de province, un maire qui faisait le service, s'apercevant qu'un violon de l'orchestre se reposait, le manda près de lui, aussitôt le rideau baissé.

— Je m'aperçois, monsieur, que vous en

prenez à votre aise : vous vous reposez tandis que les autres violons jouent. — Je ne joue pas du violon, je joue de la *quinte*. — De la quinte ! Me prenez-vous pour un sot ? Allez, et que je ne vous voie plus, comme au premier acte, les bras croisés.—Mais je comptais mes *pauses*. — Vous *contiez* des pauses ? Qu'est-ce que cela ? des gaudrioles, sans doute ? — Mais non, monsieur le maire, il y avait *tacet allegro*. — Comment ! comment ! vous m'injuriez maintenant ; que l'on conduise cet insolent en prison.

A la fin d'octobre 1829, à la suite d'une représentation des *Deux Nuits*, de BOÏELDIEU, le chef d'orchestre du théâtre de Rouen, M. SCHAFFNER, donna une sérénade à l'illustre compositeur rouennais. Cité pour ce fait en petite police, il fut condamné à *onze francs d'amende* pour *tapage nocturne*.

La musique de BOÏELDIEU condamnée comme TAPAGE NOCTURNE ! et dans son pays natal ! dans cette ville qui vient de célébrer avec pompe son centenaire ! Que voulez-vous ? répondra la police, il y avait contravention. *Dura lex, sed lex.*

POMPIERS. — Le service des *pompiers* se fait de jour et de nuit dans chaque théâtre de Pa-

ris et des grandes villes. Le nombre d'hommes est établi d'après l'importance des théâtres et les risques de la représentation. Le gaz est un cas de grands risques, c'est pour cela que les *répétitions* se font généralement à l'huile.

Pendant la représentation, chaque homme est à son poste et a à sa portée la lance, l'éponge mouillée dans un seau, la hache, etc. C'est surtout dans les féeries, les apothéoses, les feux de Bengale, les batailles, que la surveillance est double. Les commencements d'incendie sont fréquents ; mais le *pompier* veille et les réprime aussitôt sans que le public se doute qu'il vient de courir un danger. (V. à l'*Appendice* l'arrêté du 1ᵉʳ germinal an VII et celui du 20 juillet 1862.)

PONT-VOLANT. — Pont étroit, suspendu au comble par des FILS ou des tiges de fer, au-dessus de chaque RUE ou PLAN, et allant d'un côté à l'autre de la scène. La pratique de ces *ponts mobiles* est très-dangereuse pour ceux qui n'en ont pas l'habitude. Il n'est malheureusement pas rare de voir des machinistes qui en tombent et dont la chute est souvent mortelle.

PORTANT. — Appareil d'ÉCLAIRAGE se com-

posant d'une longue pièce de bois garnie d'un tuyau et de becs à gaz en quantité nécessaire. Cet appareil, destiné à donner la lumière de droite et de gauche à la scène, s'accroche aux FAUX-CHASSIS et se branche sur le tuyau conducteur à l'aide de tuyaux souples qui permettent d'avancer ou reculer le *faux-châssis* à volonté.

PRATICABLE. — C'est un DÉCOR dans lequel on peut entrer, sur lequel on peut monter, d'où l'on peut descendre : un pont, un rocher, une montagne, un escalier, une galerie, sont des *praticables*. Le mot s'explique de lui-même.

PREMIÈRE. — Une *première* implique en sous-entendu « représentation ». C'est un grand jour de combat. La victoire donnera la gloire et l'argent; la chute fera imprimer dans tous les comptes rendus ce vieux cliché : « C'est l'erreur d'un homme d'esprit qui prendra sa revanche. »

Vers 1829, quelques auteurs innovèrent de faire mettre leurs noms sur l'affiche le jour de la première représentation. C'était hardi et loyal, car celui qui commet une mauvaise pièce doit en porter la peine, comme celui qui

commet une mauvaise action ; seulement les auteurs de mauvaises pièces étant en majorité, cet usage ne fut pas suivi.

PRENDRE DU SOUFFLEUR. — L'acteur qui n'est pas sûr de son rôle, ou qui n'a pas eu le temps nécessaire pour l'apprendre, comme cela arrive fréquemment en province, *prend du souffleur.*

PRIVILÉGE. — La loi de janvier 1864, qui donne la liberté des théâtres et abolit les priviléges, nous coupe la parole; nous tenons seulement à constater qu'aujourd'hui, comme en 1791, cette liberté n'a produit que de mauvais résultats pécuniaires, et rien pour l'art. Le *privilége* étouffait les artistes! disait-on. Où sont les grands auteurs, les grands compositeurs, les grands chanteurs, les grands comédiens que nous devons à l'abolition du *privilége* théâtral? Est-ce à dire qu'il faut le rétablir? Non. Mais il faut cesser de l'accuser du mal qu'il n'a pas pas fait.

PROGRAMME. — C'est l'indication des pièces jouées dans un théâtre, avec la distribution des personnages et le nom des acteurs qui les jouent.

Jadis, à Paris, il n'y avait que quelques journaux spéciaux : le *Vert-Vert*, l'*Entr'acte*, le *Programme*, l'*Orchestre*, la *Lorgnette*, qui continssent le *programme* ; aujourd'hui tous les grands journaux politiques le donnent.

La province a aussi ses journaux *programmes*, et le métier de rédacteur d'iceux n'est pas semé de roses. Quels que soient les titres, dont ils se parent on peut les résumer en un seul : *l'Encensoir*... Sans quoi la vente en serait interdite à l'intérieur. A défaut de journal, le *programme* se vend sur une petite feuille volante aux frais et profits du directeur.

PROLOGUE. — Dans le théâtre des Grecs, le *prologue* servait à initier les spectateurs à la marche du drame et à ses développements : il était dit par un acteur ; plus tard cette exposition — car le *prologue* n'est qu'une exposition — se fit en grande partie par le chœur, et, dans les commencements de notre théâtre, par les confidents ; de là, ces longs récits, ces monologues interminables que nous trouvons depuis JODELLE jusqu'à ce magnifique monologue de *Figaro*.

L'école dramatique, issue de l'école romantique de 1829-1830, changea la manière ; au

lieu de noyer l'exposition dans le cours d'une pièce, ce qui contribue toujours à endormir l'action, elle en fit un drame à part, un drame préliminaire, où tous les faits qui suivent dans le drame proprement dit prennent naissance. C'est le *prologue*. — BOUCHARDY a mérité la place d'honneur par ses *prologues* de *Gaspardo*, de *Lazare le Pâtre*, du *Sonneur de Saint-Paul*. Celui de *Richard d'Arlington*, bien que copié mot à mot dans la *Fille du Médecin*, de Walter Scott, est très-remarquable.

Le théâtre du jour se sert peu du *prologue*; les auteurs ont reconnu qu'il usait leur force, et que, si le *prologue* était réussi, la pièce se tenait rarement à la hauteur voulue. D'ENNERY en a cependant joué quelquefois avec succès. Il est vrai qu'il répand sur les deux parties un niveau demi-teinte qui lui assure la réussite.

PRONONCIATION.—Un comédien soigneux ne saurait trop s'appliquer à acquérir une bonne *prononciation*, et surtout à corriger les accents de terroir. C'est ainsi qu'un acteur à l'accent pointu et à la *prononciation* mauvaise, ayant à dire : « *Arrête, lâche! arrête*, » les spectateurs entendirent : « *Arrête la cha-*

rette. » Un autre, dont l'accent germanique se trahissait trop ouvertement à l'oreille, disait, dans *Hamlet :*

« ... Fuis, s*b*ectre é*b*ouvanta*p*le ;
« *B*orte au fond des tom*p*eaux ton as*b*ect redouta*p*le. »

PROPRIÉTÉ LITTÉRAIRE.. — La *propriété* des ouvrages dramatiques a été assez problématique jusqu'à BEAUMARCHAIS. Si les tragédies de CORNEILLE lui ont assuré la gloire dans l'avenir, elles ne lui ont guère donné que la misère pendant sa vie. MM. les comédiens se faisaient la part du lion, et les pauvres auteurs, dépossédés par eux, mouraient de faim.

Nous avons traité, au mot DROITS D'AUTEUR, les premiers pas de la *propriété littéraire* et nous avons réuni, à l'*Appendice*, toutes les lois sur cette matière.

Les traités internationaux faits par le gouvernement impérial, de 1852 à 1867, assurent à nos auteurs, compositeurs, graveurs, dessinateurs, la propriété de leurs œuvres à l'étranger et la rétribution qui peut en résulter. La dénonciation de ces traités ramènerait la contrefaçon et la piraterie littéraires, plus préjudiciables à la France qu'à nos voisins.

PUBLIC. — François Ier a écrit sur les vitres de Chambord : « *Souvent femme varie!* »; Shakspeare a dit d'elles : « *Mobiles comme l'onde!* » Ces deux pensées peuvent également s'adresser au *public*, qui est plus changeant, plus variable, plus mobile, plus capricieux que la femme.

Pris individuellement, les spectateurs ont peu d'idées préconçues; mais, réunis en masse, il s'en dégage un fluide qui les entraîne tous, tantôt en bien, tantôt en mal, et leur fait commettre les plus grandes inconséquences. Il faudrait un volume pour enregistrer les pièces du plus grand mérite sifflées aux premières représentations, puis applaudies aux suivantes par ce même *public*, de même que celles applaudies d'abord et sifflées ensuite.

Nous avons parlé, au mot CHUTE, des *Fables d'Ésope*, de BOURSAULT; il répondit à l'opposition que lui fit le *public* par une fable intitulée *le Dogue et le Bœuf*, que voici :

« Un dogue envieux, superbe,
« Etant couché dans un champ
« Fut assez lâche et méchant
« Pour empêcher le bœuf d'y brouter un peu d'herbe
« Le bœuf, en mugissant, portant ailleurs ses pas :
« Maudit sois-tu, dit-il, et que malheur t'arrive!
« Ta méchanceté me prive
« De ce que tu ne veux pas. »

« A tant d'honnêtes gens qui sont devant vos yeux,
« Laissez la liberté d'applaudir ce mélange,
« Et ne ressemblez pas à ce dogue envieux
« Qui ne veut pas manger, ni souffrir que l'on mange. »

Certains auteurs, certains acteurs, inspirent au *public* des sympathies ou des antipathies que rien ne justifie; en voici des preuves :

Boyer, le tragique, ayant vu la plupart de ses ouvrages tomber, voulut s'assurer s'il n'y avait pas parti pris de la part du *public* et fit représenter son *Agamemnon* sous le nom de Pader d'Affezan, en répandant le bruit que c'était un jeune étranger nouvellement arrivé à Paris. La pièce fut applaudie bruyamment. Boyer ayant eu le malheur de dire après qu'elle était de lui, elle fut sifflée tous les jours suivants et tomba.

Un comédien très-laid était toujours accueilli par des sifflets; un jour, après la bordée reçue, il vint sur le bord de la scène et dit au *public :* « Messieurs, vous sifflez mon visage,
« mais il vous sera plus facile de vous y faire
« qu'à moi d'en changer. » On rit de cette répartie et l'acteur fut toujours bien reçu depuis.

Le *public* se divise souvent en plusieurs camps, témoins les fameuses cabales pour la *Phèdre*, de Pradon, et la *Phèdre*, de Racine ;

la guerre des *Lullistes* et des *Ramistes*, des *Gluckistes* et des *Piccinistes*, des *classiques* et des *romantiques*. Tant mieux! tant mieux! qui a tort? qui a raison? qu'importe! on vit! il n'y a que l'indifférence qui tue.

Q

QUEUE. — Usage barbare qui consiste à faire attendre à la porte les personnes, rangées, deux par deux, jusqu'à l'ouverture des bureaux, ouverture qui se fait juste assez à temps pour que les derniers entrés arrivent au milieu de la première pièce. Il va sans dire que, la *queue* se faisant dans la rue, sans abri, les personnes qui la composent, reçoivent la pluie, la neige, la grêle, le vent, attrapent le froid aux pieds et gagnent des rhumes, tout cela pour satisfaire l'amour-propre du directeur, qui aime à voir une longue *queue*, et laisser au buraliste le temps de prendre son café, et se chauffer tranquillement. O moutons de Panurge que nous sommes!

Cette invention ne date pas d'hier, car nous voyons, en date du 6 octobre 1599, une « per-

« mission de faire dresser des barrières au-
« devant de la porte et entrée de l'*Hôtel de*
« *Bourgogne*, pour empêcher la pression du
« peuple lorsqu'on y veut jouer. »

La *queue* protége deux industries : les gardeurs de place et la vente des billets, que des employés de l'administration vendent pour son compte cinquante centimes ou un franc plus cher qu'au bureau. Il y a bien aussi les pharmaciens et les médecins qui ne demanderont pas la suppression de la *queue*.

QUIPROQUO. — Base des trois quarts au moins des vaudevilles fabriqués de nos jours. On use d'autant plus volontiers du *quiproquo*, comme nœud d'intrigue, qu'il amuse toujours. Voici un cas de l'espèce qui, pour n'être pas tout à fait neuf, n'en est pas moins drôle :

Un grave magistrat, n'ayant jamais été à la comédie, s'y laissa entraîner par l'assurance qu'on lui donna, qu'il serait très-content de la tragédie d'*Andromaque*. En effet, il fut très-attentif au spectacle, qui finit par la comédie des *Plaideurs*, dont on ne lui avait pas parlé. En sortant, il trouva l'auteur, et croyant lui faire un compliment il lui dit : « Je suis
« très-satisfait, monsieur, de votre *Andro-*
« *maque;* c'est une jolie pièce. Je suis seule-

« ment étonné qu'elle finisse si gaiement.
« J'avais d'abord quelque envie de pleurer;
« mais la vue des petits chiens m'a fait rire. »
On ne dit pas ce qu'a répondu RACINE.

R

RACCORD. — Il est rare qu'après une première représentation, l'auteur ne soit pas obligé de faire des coupures, des changements. Les répétitions que cela nécessite se nomment *raccords;* également quand un acteur prend le rôle d'un autre, il faut faire des *raccords.* On comprend bien que dans ces deux cas on ne répète que les parties qui ont éprouvé des coupures ou celles qui dépendent du rôle repris.

Les *raccords* sont très-fréquents dans le répertoire lyrique, où les chanteurs de province transposent beaucoup et suppriment souvent. Dans ce cas, c'est affaire entre eux et l'orchestre.

RAMPE. — Galerie lumineuse qui borde la scène, du côté de la salle. Jusqu'à l'invention

des quinquets, le luminaire se composait de chandelles, dont le moucheur était une autorité. Après 1822, le gaz se répandit partout ; et la lumière de la *rampe* pouvant obéir, grâce au robinet, on put faire des effets plus variés de jour et de nuit.

La vivacité de la lumière de la *rampe*, produisant des ombres, de bas en haut, on y remédia à l'aide de la HERSE. La *rampe* est mobile et s'abaisse à volonté.

RAPPEL. — Cet usage de rappeler les acteurs existe depuis longtemps ; en Italie, il y est poussé jusqu'à l'abus, et à un tel point qu'on a dû pratiquer une petite porte dans le rideau pour donner passage à l'acteur rappelé souvent dix à douze fois, sans relever pour cela la toile à chaque fois.

Cette ovation très-flatteuse pour celui qui la mérite, a le défaut de faire partie du service de MM. les claqueurs, ce qui gâte un peu le *rappel*, sans compter que le public qui se fait un jeu de tout, croit prouver ses sympathies en criant : Tous ! tous ! ce qui satisfait médiocrement les acteurs méritants.

RAT. — Nous laissons la parole à BALZAC :
« Le *rat* est un des éléments de l'*Opéra*...

« Il est produit par les portiers, les pauvres, « les acteurs, les danseurs. Il n'y a que la « plus grande misère qui puisse conseiller à un « enfant de livrer ses pieds et ses articulations « aux plus durs supplices. »

Voici ce qu'en dit ROQUEPLAN, plus compétent :

« Le vrai *rat*, en bon langage, est une petite « fille de sept à quatorze ans, élève de la « danse ; qui porte des souliers usés par « d'autres, des châles déteints, des chapeaux « couleur de suie ; qui sent la fumée de quin- « quet, a du pain dans ses poches et demande « dix sous pour acheter des bonbons ; le *rat* « fait des trous aux décorations pour voir le « spectacle, court au grand galop derrière les « toiles de fond, et joue aux quatre coins dans « les corridors... le chant ne produit pas de « *rat*. »

Si nous ajoutons cet extrait d'un article sur l'*Opéra*, on devinera sans peine quel sera le sort du *rat* :

« L'*Opéra* est un vaste bazar, une exhibition « continuelle de tous les sentiments du cœur « et des avantages physiques des deux sexes, « mais plus particulièrement du sexe féminin. »

Le *rat* qui ne passe pas SUJET, devient *marcheuse*.

RÉCIT.—Le répertoire tragique, surtout l'ancien, contient peu de pièces où ne se trouve un *récit* d'une longueur parfois démesurée. La nécessité d'expliquer au spectateur des faits qui se passent hors de sa vue, ou qui se sont passés avant le commencement de l'ACTION et qui l'explique, a donné naissance au *récit* qui, quelque beau qu'il soit, arrête court le mouvement du drame. Un des plus beaux *récits* connus est le récit de Théramène, dans *Phèdre*. Il y a, au commencement du troisième acte des *Diamants de la couronne*, un long récit pour expliquer l'imbroglio de la pièce.

RECONDUIRE.—Lorsqu'un acteur est sifflé ou EMPOIGNÉ par le public, les camarades disent qu'il s'est fait *reconduire*.

RÉGIE.—Lorsqu'un directeur fait comme M*** et va à Constantinople ou en Cochinchine chercher de quoi payer ses acteurs, ceux-ci attendent son retour, quand ils peuvent disposer de l'immeuble, en se constituant en *régie*, et jouent en partageant entre eux les recettes. Cela ne dure jamais longtemps : la question du *prorata* amène bientôt la division entre les gros et les petits.

— *Régie* se dit encore des fonctions et du bureau du régisseur.

RÉGISSEUR. — *Alter ego*, bras droit, chef d'état-major, du DIRECTEUR ; toujours vu d'un mauvais œil par les camarades sur lesquels il a une certaine autorité et un *devoir* de contrôle. C'est lui qui fait le TABLEAU, surveille les *répétitions*, constate les retards et les absences ; vérifie la MISE EN SCÈNE, les ACCESSOIRES, appelle au théâtre, frappe les trois coups. La brochure à la main, il regarde si chacun est à son poste pour son ENTRÉE. C'est le mouvement perpétuel. Un bon *régisseur* est la cheville ouvrière d'une troupe.

Dans les grandes occasions, quand il faut parler au public, c'est lui qui endosse l'habit noir et les gants blancs, fait les trois saluts d'usage et dit : Messieurs...

Tout n'est pas roses dans les fonctions de *régisseur*. Même du temps de DANCOURT, il en était ainsi, s'il faut en croire l'anecdote suivante : Le parterre avait demandé *Ariane*, qui était le triomphe de la DUCLOS ; celle-ci était atteinte d'une *fluxion générique* assez avancée, bien qu'elle fût demoiselle ; DANCOURT ne savait comment annoncer cette... maladie au public, surtout devant M^{lle} DUCLOS, qui le

guettait de la coulisse; enfin, il annonce que sa camarade était malade et, par une *mimique* rapide, fit comprendre de quoi il s'agissait. Aussitôt M^{lle} DUCLOS s'élance sur la scène, flanque un soufflet à DANCOURT et dit au parterre : A demain *Ariane !*

RELACHE *ou le repos des banquettes*. — Ces sept lettres qu'elles proviennent d'une nécessité matérielle, comme une répétition générale, d'une indisposition réelle, d'une fantaisie, d'un caprice de monsieur, madame ou mademoiselle sept étoiles, ont toujours pour résultat un vide dans la caisse.

RENAISSANCE (Théâtre de la). — Ce théâtre construit sur l'emplacement du restaurant Deffieux, incendié par la Commune, a été inauguré le 6 mars 1873. Après avoir débuté par le drame qui ne lui a pas réussi, il s'est donné à l'*opérette* qui s'acclimate très-bien chez lui.

RENTRÉE. — Lorsqu'un comédien — le sexe ne fait rien à la chose — revient d'un congé ou remonte sur une scène qu'il avait quittée, il fait sa *rentrée*. Cette chose aussi simple que naturelle est une occasion de grosse caisse ;

l'affiche annonce en gros caractères et en VEDETTE cette *rentrée* ; le bataillon de claqueurs reçoit du renfort et travaille solidement ; le public est satisfait.... ou ne l'est pas ; ce n'est pas là la question, si le caissier est content.

RÉPERTOIRE. — Ce mot a plusieurs significations ; d'abord, il indique la série des pièces jouées à un théâtre et lui appartenant : *Répertoire* du *Théâtre-Français*, du *Gymnase*, du *Palais-Royal*. Ensuite, il fait partie du bagage des comédiens de province qui sont engagés plus ou moins facilement, suivant que leur *répertoire* — c'est-à-dire les rôles qu'ils savent — est plus ou moins nombreux, plus ou moins nouveau, sans compter le choix. Un directeur intelligent coordonne ces *répertoires* avant de signer les engagements, afin d'avoir une série de pièces sues et prêtes à jouer, sauf quelques RACCORDS pour les petits rôles, ce qui permet d'apprendre les nouveautés. — Il désigne encore la liste que les directeurs de province sont tenus de soumettre à l'autorité administrative. Ce *répertoire* doit indiquer, d'une quinzaine ou d'un mois à l'avance, ce qu'on a l'intention de jouer. Cette clause administrative est assez

mal observée. Les trois quarts du succès d'un directeur de province sont dans la composition de son *répertoire*, qui doit avoir pour règles : la valeur et les aptitudes de ses pensionnaires, les ressources matérielles de son MAGASIN et le goût de son public.

RÉPÉTITION. — Une pièce terminée par l'auteur n'est qu'à l'état de chrysalide. Il s'agit d'en faire un papillon ; c'est le but des *répétitions*.

Les ROLES copiés et DISTRIBUÉS, les premières *répétitions* se font, le manuscrit à la main, devant l'auteur et le metteur en scène. Tandis que l'un et l'autre s'évertuent à faire comprendre l'esprit de la pièce, à en régler les positions et le mouvement, les acteurs causent de leurs petites affaires, maudissent la critique, CASSENT DU SUCRE, devinent des mots carrés ; les dames brodent, tricotent, ourlent des mouchoirs, sans autrement s'occuper de la question théâtrale. Enfin, les rôles sont sus, *ça se fond*, et l'auteur, après ce purgatoire, voit arriver le jour de la PREMIÈRE.

Pour les œuvres d'auteurs en renom, la *répétition générale*, c'est-à-dire celle qui précède la *première*, est une cérémonie. Le *décor* est *planté* ; tout le monde est en costume ;

l'éclairage est au complet, et l'*on joue pour bon* ; enfin, on voit la pièce au gaz.

Autrefois, la *presse* n'était conviée que pour la *première*. Aujourd'hui, elle l'est pour la *répétition générale*, ce qui permet de faire l'article d'avance, et laisse au directeur le bénéfice des places.

RÉPLIQUE. — Derniers mots d'une tirade qu'il est urgent qu'un acteur ne change pas et sache bien, puisque ce sont ceux que son partenaire attend — et souvent les seuls qu'il connaisse de la pièce — pour répondre. Quand un personnage doit entrer en *scène*, l'acteur qui parle donne la *réplique* un peu plus fortement et la jette autant qu'il peut sur la CANTONADE du côté où l'ENTRÉE doit se faire. Les acteurs rivaux ou ennemis, se servent de la *réplique* pour faire une niche au camarade en la donnant mal ou mal à propos.

REPRÉSENTATION EXTRAORDINAIRE. — Méfiez-vous de ce piège tendu par certains directeurs, et ne confondez pas *extraordinaire* avec *meilleure*. Il n'y a souvent d'extraordinaire que la grandeur de l'affiche, la longueur du spectacle et l'augmentation du prix des places. Le

reste est fort ordinaire et se compose assez généralement d'un acte d'une tragédie, du quart d'une comédie, de la moitié d'un vaudeville, d'un morceau d'opéra, d'une chansonnette usée, d'une pièce de vers faite pour la circonstance et mal dite, d'une variation brillante pour piano, composée et exécutée par M. TAPPEFORISKI, et autres ingrédients semblables.

RETRAITE. — V. *Pension*.

REVUE. — Pièce dont l'intention est de faire défiler, — en les critiquant, — devant les spectateurs, les faits saillants de l'année, choses et gens.

Ce genre de pièce n'est pas nouveau, car nous voyons, en 1737, l'*Amour censeur des Théâtres*, de ROMAGNESI et LAFFICHARD, *revue* en un acte des principales pièces jouées dans l'année 1736. En 1740, FAVARD fit jouer la *Barrière du Parnasse*, revue dont la pensée est ingénieuse. La muse garde la barrière, et la pièce qui veut qu'on la lui ouvre vient décliner ses qualités ; la muse relève les défauts et ne laisse entrer au Parnasse que celles qui le méritent. Jusqu'en 1815, les *Revues* furent rares et ne comportaient jamais

plus d'un acte. Les frères COGNIARD redonnèrent la vogue à ce genre avec leur *revue 1841-1941*, jouée à la Porte-Saint-Martin avec un succès fou.

Aujourd'hui, les *revues* sont faites sur COMMANDE par des fournisseurs attitrés ; elles portent des titres pris dans le vocabulaire des halles où des voyous, durent quatre à cinq heures, contiennent des gravelures en place d'esprit et beaucoup de MAILLOTS, mais peu d'idées.

RIDEAU. — Cette grande toile, peinte en forme de draperie, et ornée d'un *œil* de chaque côté, c'est le *rideau*. Il cache aux spectateurs les détails de la cuisine dramatique qu'on confectionne pour eux. Il n'y a pas grand mal. Mais chut ! Ecoutez le régisseur crier : « *Place au théâtre !* » et ensuite : « *Au rideau !* » Il se lève majestueusement et l'acte commence.

Chez les Grecs et chez les Romains, le *rideau* descendait sous la scène ; longtemps chez nous il s'est tiré sur les côtés, en deux parties, comme les rideaux de fenêtres.

L'idée mercantile se glissant partout, quelques théâtres de Paris avaient un rideau-annonces, comme la quatrième page des jour-

naux, nous croyions qu'on y avait renoncé, mais le nouveau théâtre de la Porte-Saint-Martin vient de le ressusciter. Ce n'est pas tant mieux.

Il y a de petits *rideaux* pour distinguer les TABLEAUX des ACTES ; ils sont souvent placés après le MANTEAU D'ARLEQUIN.

RIDEAU DE FOND. — Le *rideau de fond* est un décor sans châssis ; il est attaché par sa partie supérieure à une perche à laquelle tiennent les FILS de manœuvres ; dans le bas, une autre perche est dissimulée dans un fourreau, et maintient, par son poids, la rigidité du décor ; une bande de toile, ou *bavette*, peinte dans le ton du *rideau*, tombe sur le sol, au-dessous du fourreau, pour cacher la solution de continuité.

RIEN DANS LE VENTRE. — Se dit d'un auteur qui, ayant eu quelques succès à ses débuts, ne produit plus que des OURS, ou des pièces mal venues : *Il n'a plus rien dans le ventre.*

RIVALITÉ. — En général, les rivaux sont ceux qui, concourant à un même but, rivalisent de talent, d'ardeur, de travail, de soins, pour y

atteindre le premier; au théâtre, ce n'est pas cela : la *rivalité* n'est pas l'émulation. Depuis Pylade et Bathilde, à Rome, jusqu'à nos jours, autant de rivaux, autant d'ennemis. Nous ne parlons, bien entendu, que des *rivalités* de métier.

ROGNURES. — L'économie étant une vertu, MM. les auteurs qui sont obligés de couper tantôt une scène, tantôt un acte d'une pièce, conservent les *rognures* avec lesquelles ils reconfectionnent un vaudeville ou une comédie. C'est l'art d'*accommoder les restes* appliqué au théâtre; c'est un *hachis* dramatique.

Dufresny fut un des auteurs auxquels on imposa le plus de *rognures*. Les comédiens français venaient de rogner deux actes à son *Amant masqué*, ce qui le réduisait à un seul, quand il rencontra Pellegrin, auquel il se plaignit amèrement du procédé de ces messieurs, et surtout du chagrin qu'il éprouvait de ne pouvoir jamais avoir une pièce en cinq actes reçue par eux. — Il y a un moyen bien simple, lui répondit Pellegrin, faites-en une en onze actes; on vous en rognera six, et il vous en restera cinq.

ROLES. — Lorsqu'une pièce est reçue et doit

PASSER, elle est DISTRIBUÉE, c'est-à-dire que chaque acteur qui doit y jouer reçoit un manuscrit contenant son *rôle*, avec une RÉPLIQUE seulement du *rôle* auquel il doit répondre. Un comédien désireux de bien faire doit, avant d'étudier son *rôle*, lire attentivement la pièce afin de juger de l'ensemble, du caractère général, et de celui qu'il doit donner au rôle qu'il est chargé d'interpréter. Ce sont des notions élémentaires trop négligées, mais bonnes à redire.

Ce que nous venons de dire ne s'applique pas aux théâtres de Paris où la pièce est lue aux acteurs par l'auteur, et souvent mise en scène par lui; mais pour la province où les *rôles* sont copiés et distribués par la direction, de façon que les acteurs sérieux sont obligés d'acheter la pièce pour la connaître.

Les *rôles* se comptent à la ligne; on dit : j'ai un *rôle* de 500, de 300, de 200. Ceux de 50, et au-dessous, rentrent dans les PANNES.

ROMAINS. — V. *Claque.*

RONDE. — C'est une innovation des dramaturges modernes, d'avoir introduit dans chacun de leur drame une *ronde*. Quelques-unes sont devenues populaires : la *ronde du Canal*

Saint-Martin ; celles de *Paris la nuit*, du *Juif-Errant*, de *Rocambole*, etc.

RONFLER. — Faire sortir les R dans les mots comme ceux-ci : *Horrreur, affrrreux, trrremblez, rrrace* maudite ! et autres du même genre.

ROUGE. — Printemps artificiel que les acteurs et actrices, du monde ou du théâtre, s'appliquent sur les joues et sur les lèvres. Il faudrait pouvoir retirer celui des mains, des bras et des oreilles ; c'est là le *hic*. — V. *Maquillage*.

RUE. — L'espace vide entre deux coulisses, et dans toute la largeur de la scène, se nomme *rue*. C'est ce qui constitue les PLANS. — V. *Scène*.

RUSTIQUE. — Terme pour désigner un décor qui appartient à ce genre. Une chaumière, une cabane, sont des *rustiques*.

S

SALUT. — Marque de déférence que tout acteur doit au public, auquel il ne doit parler

qu'après lui avoir fait *trois saluts :* un en face, un à droite, un à gauche. Tout cela n'est encore que de la comédie. Il faudrait avoir l'oreille dans la coulisse pour voir ce que vaut cette déférence... obligatoire et traditionnelle.

SAYNÈTE. — Nom par lequel on désigne des embryons d'*opérettes* qui tiennent le milieu entre ce genre et la chanson comique, dont ils dérivent plus directement, leur domaine étant plutôt le café concert que le théâtre.

SCÈNE. — Un théâtre se divise en deux parties distinctes : la salle et la *scène*. Aux termes de la loi qui régit les constructions théâtrales, une forte construction en maçonnerie doit les isoler, et un rideau de fer s'opposer à la propagation de l'incendie d'une des deux parties dans l'autre.

Nous nommons *scène* toute la partie placée au-delà du rideau. Les anciens avaient donné ce nom à une construction de pierre, percée de trois portes, décorée de marbre, de sculptures, peintures, et placée où nous voyons chez nous le RIDEAU DE FOND. Cette *scène* servait de décoration fixe pour la tragédie, dont la représentation avait lieu sur

l'*hyposcenium* et le *proscenium*; nous avons fait de ces deux parties notre *scène* et notre *avant-scène*.

La scène est légèrement inclinée et se divise en deux parties longitudinales dont le côté droit du spectateur se nomme *côté cour*, et le gauche *côté jardin*.

Antérieurement à 1789, les machinistes, pour se reconnaître dans le placement des décors, les désignaient par ceux du *côté du roi*, et ceux du *côté de la reine*, dont les loges se trouvaient, l'une à droite, l'autre à gauche, dans chaque théâtre dépendant des *Menus*. Après la Révolution, le machiniste des Tuileries remplaça les mots *roi* et *reine* par *cour* et *jardin*, de la *cour* du carrousel et du *jardin* des Tuileries qui se trouvaient à gauche et à droite de la salle. Cette dénomination s'est appliquée par la suite à tous les théâtres.

Dans le sens transversal, sa division est plus nombreuse. Le devant, au niveau de la RAMPE, se nomme *face*, et le fond *lointain*. Entre la rampe et le MANTEAU D'ARLEQUIN, est l'*avant-scène*. Entre l'avant-scène et le fond se trouvent les *plans*, au nombre de cinq à douze, suivant l'importance des théâtres. Les *plans* sont distants entre eux de 1 mètre à 1 mètre 15 environ. L'espace compris entre deux *plans*

se nomme *rue* : c'est la coulisse proprement dite.

C'est aux *plans* que sont fichés les MATS, les PORTANTS, les FAUX-CHASSIS auxquels on attache la décoration et l'éclairage. Les mâts, portants et faux-châssis sont fixés par les COSTIÈRES à des charriots placés sous le plancher et roulant sur des galets, ce qui permet d'avancer et de reculer à volonté les objets qui y sont attachés.

Le plancher est entièrement mobile ; il se compose de TRAPPES et TRAPILLONS dont les cadres portent sur des montants fermes qui forment la charpente du premier, du deuxième et du troisième *dessous*. Les *trappes* comprennent toute la partie d'une *rue*, la scène comprise, et sont divisées en compartiments d'un mètre carré environ ; les *trappillons* sont en ligne avec les *plans*, et assez généralement au nombre de trois, côte à côte.

Les *trappes* servent à la machination, aux TRUCS ; les *trappillons*, de beaucoup plus étroits, servent à la décoration qui monte du dessous, ou qui y descend.

Le dessus de la scène se nomme *cintre* ; il est occupé, tout au haut, par un pont général qu'on nomme GRIL, et entouré d'un pont de service, quelquefois de deux ou trois. La *scène*

est de plus traversée par des PONTS-VOLANTS qui permettent de faire la manœuvre des *plafonds*, *bandes d'air* et d'aller d'un côté à l'autre sans faire le tour.

— Le mot *scène* marque aussi une division d'un poëme dramatique. Chaque fois qu'un personnage entre ou sort, c'est une *scène* nouvelle ; quand il y a un changement de décor, on dit que la *scène* change, et on indique le lieu de l'action en disant : la *scène* se passe à tel endroit.

SEMAINIER. — Fonction de *régisseur* que chaque *sociétaire* du Théâtre-Français remplit à tour de rôle. Ce titre de *semainier* en indique la durée.

SERVIR. — Acte de bon camarade qui consiste à préparer le terrain de son partenaire pour placer un bon mot, une allusion, un EFFET comique. Entre acteurs intelligents, c'est un prêté pour un rendu, car chacun peut faire le compère pour *servir* un camarade qui le lui rendra. Mais il n'y a pas de médaille sans revers : du moment qu'on peut se *servir*, on peut se nuire aussi facilement.

SERVICE. — Distribution de billets de places

faite, par l'administration d'un théâtre, aux auteurs, aux acteurs, au chef de claque, aux journalistes, aux fonctionnaires, etc. Le jour d'une première, on fait le *service* de la presse sur une grande échelle ; l'auteur garnit la moitié de la salle; la claque, le reste. Vous pouvez vous fier aux comptes rendus du lendemain.

SIFFLET. — Siffler au théâtre est témoigner son mécontentement, comme applaudir est un signe de satisfaction. Ces deux manifestations sont spontanées et ont le même droit d'exister. La question des applaudissements, même ceux les plus ridiculement prodigués par la CLAQUE, est mise de côté : elle ne blesse que le public !

Pour le *sifflet*, il y a deux camps bien tranchés ; je ne parle pas des comédiens qui sont contre, cela se conçoit. Dans un camp on allègue que le droit d'applaudir et le droit de siffler sont identiques ; dans l'autre, on prétend que le *sifflet* est brutal, grossier, offensant ! — Mais, répondent les premiers, ce qui est brutal, c'est de nous prendre notre argent ; ce qui est grossier, c'est votre pièce absurde et votre acteur sans talent; ce qui est offensant, c'est de voir cinquante déguenillés payés par vous pour applaudir des choses

impossibles ! — Songez donc, réplique-t-on, que les acteurs sont des hommes, que les actrices sont des femmes, et que votre *sifflet* est une insulte. — Comment une insulte? En choisissant cette profession, ce à quoi aucune loi ni personne ne les forcent, ne savent-ils pas qu'ils s'exposent au jugement du public, et qu'il se manifeste ainsi ? Qu'ils doivent le satisfaire pour l'argent qu'il donne et qui les fait vivre ; que le public ne peut établir de colloque avec eux et n'a d'autres moyens d'exprimer ses impressions que d'applaudir ou de siffler ? Est-ce le *sifflet* en lui-même ? Mais s'il était convenu de frapper le parquet de sa canne, ou le fond de son chapeau, ou de grogner, comme en Angleterre, il en serait de même, car ce n'est pas la chose en elle-même qui blesse ; c'est le sens qu'on y attache. Il vaudrait donc mieux déclarer qu'on n'a que le droit d'être toujours content.

Les Athéniens se servaient du *sifflet*, ce qui lui fait une respectable ancienneté, pour signaler les mauvais passages d'une pièce ou le mauvais jeu d'un acteur ; ils avaient même pour cet usage une espèce de flûte de Pan dont chaque son, ou chaque tuyau, indiquait le degré de critique qu'ils entendaient faire.

L'origine du *sifflet* dans le théâtre de France

est, comme beaucoup d'autres choses, assez problématique; les uns disent qu'on l'entendit pour la première fois à propos de l'*Aspar* de FONTENELLE, en 1680 ; d'autres au *Baron de Fondrières* de THOMAS CORNEILLE, en 1686. Dans l'un comme dans l'autre cas, ce serait un Rouennais qui en aurait eu l'étrenne.

Voici, du reste, une épigramme de RACINE qui semble décider la question :

>Ces jours passés, chez un vieil histrion,
>Un chroniqueur émit la question :
>Quand à Paris commença la méthode
>De ces sifflets qui sont tant à la mode.
>— Ce fut, dit l'un, aux pièces de BOYER.
>Gens, pour PRADON, voulurent parier.
>— Non, dit l'acteur, je sais toute l'histoire,
>Qu'en peu de mots je vais vous débrouiller :
>BOYER apprit au parterre à bâiller ;
>Quant à PRADON, si j'ai bonne mémoire,
>Pommes sur lui volèrent largement ;
>Mais quand sifflets prirent commencement,
>C'est (j'y jouais, j'en suis témoin fidèle),
>C'est à l'*Aspar* du sieur de FONTENELLE.

Le *sifflet* eut les honneurs de la persécution : il fut défendu et rétabli plusieurs fois ; ces défenses donnèrent naissance au rondeau suivant, qui n'est qu'une spirituelle épigramme, mais qui nous semble assez bien résumer la matière qui nous occupe :

>« Le sifflet défendu, quelle horrible injustice !
>« Quoi donc ! impunément un poëte novice,

« Un musicien fade, un danseur éclopé,
« Attraperont l'argent de tout Paris dupé,
« Et je ne pourrai pas contenter mon caprice?
« Ah! si je siffle à tort, je veux qu'on me punisse!
« Mais siffler à propos ne fut jamais un vice.
« Non, non, je sifflerai, l'on ne m'a pas coupé
 « Le sifflet.
« Un garde à mes côtés, planté comme un Jocrisse,
« M'empêche-t-il de voir les danses d'écrevisse,
« D'ouïr ces sots couplets et ces airs de Jubé?
« Dussé-je être, ma foi! sur le fait attrapé,
« Je le ferai jouer à la barbe du suisse...
 « Le sifflet. »

Les meilleurs comédiens et comédiennes : LEKAIN, FLEURY, MOLÉ, TALMA ; MM^{mes} CLAIRON, CONTAT, CHAMPMESLÉ, MARS, RACHEL, furent sifflés ; leur talent n'en fut pas amoindri. Beaucoup d'acteurs sont chaque jour applaudis, — par la claque, il est vrai, — sans que leur médiocrité en diminue. — Qui est dans le vrai?

SOCIÉTAIRE. — Le personnel de la Comédie-Française est divisé en *sociétaires* et comédiens à appointements fixes, ou *pensionnaires*. Les *sociétaires* seuls ont voix délibérative dans le comité de lecture et la commission administrative ; ils ont seuls aussi droit à la PENSION DE RETRAITE.

La *subvention* et les recettes forment une masse dont une partie déterminée est acquise

aux *sociétaires*, qui la partagent suivant le rang que le talent leur assigne. Cette masse, défalcation faite des frais généraux, est divisée en vingt-quatre parts, dont une est mise en réserve pour frais imprévus ; une demie, pour augmenter le fonds de pension ; une demie, pour décors, ameublement, costumes. Il reste donc à distribuer vingt-deux parts entre les *sociétaires*, depuis un huitième de part jusqu'à une part entière, qui est le *maximum*. (V. à l'Appendice les lois sur le *Théâtre-Français*.)

État des *sociétaires* au 1er février 1879.

MM. Maubant.	Mmes Brohan.
Got.	Favard.
Delaunay.	Jouassin.
Talbot.	Édile Riquier.
Coquelin aîné.	Provost-Ponsin.
Febvre.	Dinah Félix.
Thiron.	Reichemberg.
Mounet-Sully.	Croizette.
Laroche.	Sarah Bernhart.
Worms.	Em. Broisat.
Coquelin cadet.	Baretta.
Mme Nathalie.	Jeanne Samary.

SOIGNER. — Allons, mes enfants ! Il faudra *soigner* cet acte-là ! dit le chef de claque à ses chevaliers. Chacun apprête ses mains.

— Dites donc, cher ami, il faudra *soigner* l'enfant, dit le directeur à un journaliste, le jour d'une première. Que de soins !

SORTIE. — Si les ENTRÉES en scène sont difficiles, les *sorties* le sont encore davantage. La difficulté fait que certains acteurs forcent la situation et font une mauvaise *sortie*; d'autres la négligent tellement qu'ils sortent parce qu'ils n'ont plus rien à dire ni à faire en scène ; ce qui est pire.

SOTIE. — La *Sotie* était une satire dramatique extrêmement violente qui n'épargnait personne. Elle prit naissance au XVe siècle, sous CHARLES VI, et eut pour acteurs les *Enfants-sans-Souci*, dont le chef prit le nom de *Prince-des-Sots*.

Chaque personnage d'une *Sotie* se nommait *Sot*. L'analyse que nous faisons de la *Sotie*, le *Vieux-Monde*, l'une des plus remarquables, donnera une idée de ce genre. VIEUX-MONDE se plaint de ses fatigues ; SOT-ABUS l'engage à dormir, lui promettant de veiller à sa place. A peine VIEUX-MONDE est-il endormi que SOT-ABUS appelle à lui tous les *Sots*, ses amis. Alors arrivent SOT-TROMPEUR, c'est un marchand ; SOT-DISSOLU, un prélat ; SOT-GLO-

rieux, un soldat ; Sot-Ignorant, qui personnifie le peuple, et Sotte-Folle, la déraison ou folie humaine.

Sotte-Folle dit qu'il faut tondre Vieux-Monde et en reconstruire un autre sur Confusion. Chacun des *Sots* présents devant construire un pilier choisit et élague les matériaux que son goût lui fait trouver bons ou mauvais, sous la surveillance de Sot-Abus qui est nommé architecte. Le travail commence. Sot-Dissolu prend pour matériaux *apostasie, lubricité, hypocrisie, simonie*, et rejette *chasteté, dévotion, prière, humilité* ; Sot-Glorieux écarte *noblesse, libéralité*, et choisit *lâcheté, avarice ;* Sot-Trompeur bâtit avec *fausse mesure, larcin, usure ;* Sot-Corrompu préfère *corruption* à *justice ;* Sot-Ignorant dédaigne pour son pilier *simplicité, innocence, obéissance*, et emploie *murmure, fureur, rébellion*. Le nouveau monde achevé, les constructeurs se disputent à qui épousera Sotte-Folle. Dans l'ardeur de leur querelle, ils renversent le monde qu'ils viennent de construire et réveillent Vieux-Monde qui les chasse en déplorant leur folie. Ne croirait-on pas cette *Sotie* écrite pour l'an de grâce dans lequel nous sommes ? — V. *Farces, Moralités, Mystères*.

SOUBRETTE. — EMPLOI ; un des plus vifs, des plus spirituels, des plus importants de la comédie au XVIIe et au XVIIIe siècles, où brillaient les Dorine, les Marton, les Marinette. Aujourd'hui, cet emploi est complétement effacé du répertoire moderne. La *soubrette* actuelle est une femme de chambre, une bonne, une domestique enfin : elle n'a pas le verbe haut, la répartie vive, le droit de dire son mot dans les affaires de famille comme sa devancière : elle obéit, rien de plus, et s'en venge en faisant danser l'anse du panier, et des cancans sur madame et monsieur.

La raison en est que jadis les domestiques naissaient et mouraient dans une maison ; ils faisaient partie de la famille. Aujourd'hui, ils ne font qu'y passer.

SOUFFLEUR. — C'est à tort que nous n'avons pas classé le *souffleur* au mot *emploi* : c'en est un, et un des plus utiles. Ce modeste employé fait comme la violette : il se cache, pas sous l'herbe, mais dans une boîte nommée *capot*. Comme sa sœur la violette, il se décèle, non à son parfum, mais à son *souffle*, la voix majeure lui étant interdite.

Le public croit généralement que le *souffleur* ne souffle que lorsque la mémoire fait

défaut au comédien; c'est une erreur : le *souffleur* souffle toujours et doit être en avance d'un mot ou deux sur l'acteur. Il *envoie le mot* et un signe à celui qui attend la RÉPLIQUE. Celui qui ne sait pas ou auquel la mémoire fait faillite *prend du souffleur*, auquel il fait souvent appel du pied, ou en jouant près de la *rampe* quand il devrait être au fond.

L'acteur le plus sûr de lui ne peut jouer sans le *souffleur*. Il ne s'en sert pas, mais il le sait là, ça lui suffit ; il en est qui lisent simplement leur rôle une fois ou deux et comptent sur le *souffleur* pour le reste. Dans une représentation de *Mélanide*, de LA CHAUSSÉE, un acteur s'arrête court, et, comme il avait l'oreille paresseuse, laisse le *souffleur* faire la déclaration d'amour à sa place ; quand celui-ci eut fini, il montra le souffleur à *Mélanide*, et lui dit : *Mademoiselle, comme vous a dit monsieur*; jugez de l'effet. — Une autre fois, un acteur faisant un récit arrive à ces mots : « J'étais alors à Rome ... » et perd la mémoire. Il voit que le *souffleur* dormait, alors il s'approche du *capot* et crie d'une voix forte : *Eh bien! monsieur, que faisais-je à Rome?* Le *souffleur* se réveille, *envoie le mot*, et le public applaudit la présence d'esprit du défaillant.

SOUTENIR. — Terme de *claque*, synonyme de SOIGNER, mais plus général en ce sens qu'il faut *soutenir* le médiocre et le mauvais, tant comme pièces que comme acteurs, les bonnes choses se soutenant toutes seules. Au Mans, un comédien assez m... médiocre avait à jouer le Lusignan, de *Zaïre*, et s'était entendu avec le chef de claque pour être *soutenu*. — Il entre en scène en disant : *Soutiens-moi, Chatillon*... Le chef de claque qui ne connaissait pas à fond la pièce et se nommait Chatillon, crut qu'il s'adressait à lui et lui répondit aussitôt : Ne crains rien, mon vieux, nous sommes là ! Le public a tellement ri qu'il s'en souvient encore.

SPECTATEUR. — Partie unitaire du public, s'agglomérant facilement, et subissant alors toutes les impressions de la foule. Le *spectateur* a droit à la place désignée par son billet et au spectacle porté sur l'affiche ; de plus, fût-il seul dans la salle, on doit jouer pour lui, s'il l'exige. Le fait est arrivé à la Comédie-Italienne, où il n'y avait que deux *spectateurs*. Après la représentation, CARLIN pria l'un d'eux d'approcher de la scène et lui dit : « Monsieur, si vous rencontrez quelqu'un en sortant d'ici, faites-moi le plaisir de lui dire

que nous donnerons demain une représentation de *Arlequin toujours Arlequin*.

STYLE. — Le *style* d'une pièce suffirait pour indiquer son genre et son époque. Nous avons donné au mot MYSTÈRE un échantillon du *style* de l'un d'eux. Nous allons essayer, par quelques extraits, de suivre la marche du *style* depuis JODELLE jusqu'à ce jour, en commençant par la *Cléopâtre* de cet auteur, donnée en 1557.

CLÉOPATRE (acte IV).

« Penserait donc César être de tout vainqueur ?
« Penserait donc César abâtardir ce cœur ?
« Veu que des tiges vieux ceste vigueur j'hérite
« De ne pouvoir céder qu'à la Parque dépite ?
« La Parque, et non César, aura sur moy le pris ;
« La Parque, et non César, soulage mes esprits ;
« La Parque, et non César, triomphera de moi ;
« La Parque, et non César, finira mon esmoi ;
« Et si j'ai, aujourd'hui, usé de quelque feinte,
« Afin que ma portée en son sang ne fust teinte. »

Sautons jusqu'en 1616, où nous trouvons le grand fournisseur HARDY, qu'on pourrait surnommer le bien-nommé, par l'extrait suivant de sa *Lucrèce ou l'Adultère puni*. C'est un mari qui parle, en considérant sa femme à l'œuvre :

« O cieux ! ô cieux ! La louve à son col se penchant,
« Et de lascifs appas provoque l'impudent,

« Lui chatouille le sein, lui baisotte la bouche,
« D'un clin de tête au lit l'appelle à l'escarmouche.
« Ma patience échappe, exécrable p...,
« Tu mourras, à ce coup, tu mourras de ma main ! »

Heureusement que quelques années plus tard, en 1631, nous trouvons ce gracieux échantillon du style galant :

PHILIDAN.

« Si de ce que j'ai dit, la rigueur, trop connue,
« Cherche la vérité, la voilà toute nue,

(*Il lui ôte son fichu.*)

ELIANTE.

« Que fais-tu, Philidan ?

PHILIDAN.

C'est que je veux au moins
« Te convaincre d'erreur avec deux beaux témoins.

ELIANTE.

« Causeur. Rends ce mouchoir, ou de tant de malices
« Je sçaurai chatier l'auteur et les complices.

PHILIDAN.

« Pourquoi les caches-tu ?

ELIANTE.

Parce que j'ai raison,
« Puisqu'ils sont faux témoins, de les mettre en
[prison. »

On croirait lire du MARIVAUX. Du gracieux

nous passons au sublime. Voici le grand Cor-
neille :

« Je suis maître de moi comme de l'univers ;
« Je le suis, je veux l'être. O siècles ! ô mémoire !
« Conservez à jamais ma nouvelle victoire.
« Je triomphe aujourd'hui du plus juste courroux,
« De qui le souvenir puisse aller jusqu'à vous.
« Soyons ami, Cinna, c'est moi qui t'en convie. »

Et Racine :

« Ce Dieu, maître absolu de la terre et des cieux,
« N'est point tel que l'erreur le figure à nos yeux.
« L'Éternel est son nom, le monde est son ouvrage ;
« Il entend les soupirs de l'humble qu'on outrage,
« Juge tous les mortels avec d'égales lois,
« Et du haut de son trône interroge les rois. »

Et Molière :

« On gagne les esprits par beaucoup de douceur ;
« Et les soins défiants, les verrous et les grilles
« Ne font pas la vertu des femmes et des filles.
« Nous les portons au mal par tant d'austérité,
« Et leur sexe demande un peu de liberté. »

Arrêtons-nous un peu. Nous sommes au sommet, nous allons redescendre, et, je le crains bien, plus bas que notre point de départ. Regnard nous arrête à la *rampe;* écoutons-le dans le *Joueur,* 1696 :

« La fortune offre aux yeux de brillants mensongers.
« Tous les biens d'ici-bas sont faux et passagers :
« Leur possession trouble, et leur perte est légère.
« Le sage gagne assez quand il peut s'en défaire. »

A quelques années de là, en 1754, nous trouvons, dans *David et Bethsabée*, tragédie de PETIT, ces vers :

« Vous sûtes arracher Saül à ses furies.
« Oui, ce prince, vainqueur de mille incirconcis,
« Frémissait que David en eût dix mille occis. »

Ce qui fit crier dans la salle : *Oh qu'si! Oh qu'non!* Quelle chute!

Passons à VOLTAIRE, le dernier astre du siècle :

« Des dieux que nous servons connais la différence ;
« Les tiens t'ont ordonné le meurtre et la vengeance,
« Et le mien, quand ton bras vient de m'assassiner,
« M'ordonne de te plaindre et de te pardonner. »

Mais voici la Révolution et son chantre dramatique, MARIE-JOSEPH CHÉNIER :

« Puisque les lois, les mœurs, les nobles sentiments
« Ne peuvent respirer l'air souillé par un maître,
« Puisse, puisse à jamais la liberté renaître
« Sur les sanglants débris des tyrans abattus,
« Pour que le genre humain conserve des vertus ! »

Nous sautons à pieds joints par-dessus l'Empire et la Restauration. 1830 vit fleurir le romantique. Voici du VICTOR ESCOUSSE :

« Adieu, dès aujourd'hui je jouis de vos pleurs.
« Unissez-vous! je signe un contrat de malheur!
« Et tôt ou tard, beau noble, à l'âme vile, atroce,
« Je vous apporterai votre cadeau de noce. »

Et la *Tour de Nesle :*

« Ohé ! maître Orsini, tavernier du diable, double empoisonneur ! Il paraît qu'il faut te donner tous tes noms pour que tu répondes. »

Nous faisons grâce du reste à nos lecteurs, qui doivent être, comme nous, au courant du *style* noble de la *Grande-Duchesse,* du *Trône d'Ecosse,* du *Roi Carotte* et *tutti.*

SUBVENTION. — Nous donnons ci-dessous les noms des théâtres subventionnés par l'État et le chiffre de la *subvention* portée au budget de 1878 :

 Opéra................ 800,000 fr.
 Théâtre-Français...... 240,000
 Opéra-Comique....... 360,000
 Odéon............... 60,000
 Théâtre-Lyrique....... [1].

Une grande partie des théâtres de province sont subventionnés par les villes, ce qui n'empêche pas les directeurs de faire faillite, au contraire.

Expliquons ce : au contraire.

Aujourd'hui, surtout, que la liberté des

[1] Le *Théâtre-Lyrique* établi dans la salle de *la Gaîté* vient de succomber. La subvention attribuée à cette entreprise, soit 200,000 francs, reste entre les mains du ministre pour encouragements aux beaux-arts.

théâtres existe, le directeur qui accepte une *subvention* accepte en même temps un cahier des charges qui lui impose : — une troupe composée de tant d'acteurs ; — un orchestre composé de tant d'exécutants ; — un répertoire d'opéra et d'opéra-comique ; — le drame, la comédie et le vaudeville, comme hors-d'œuvre ; — un corps de choristes et un corps de ballet ; — de monter tant de pièces nouvelles par an, etc., etc. Or, comme les municipalités savent compter, quand elles donnent 30,000 francs de *subvention*, elles demandent que le directeur fasse 40,000 francs de dépenses, et ainsi de suite, proportionnellement.

Les chanteurs et les comédiens, sachant que le directeur reçoit une *subvention*, ne s'engagent qu'à des conditions onéreuses pour lui. Le public lui-même, ne prenant en aucune considération le cahier des charges et les obligations qu'il impose au directeur, en veut pour son argent, et un peu plus, en se montrant plus exigeant qu'il ne devrait. De tous ces faits réunis, il arrive souvent que le directeur succombe à cause de la *subvention*.

SUCCÈS. — Le *succès* est le grand dispensateur de la gloire et de la fortune. S'il suivait

le talent véritable, la valeur réelle, tout serait pour le mieux ; mais il n'en est malheureusement pas toujours ainsi ; au théâtre, plus que partout ailleurs, c'est le caprice du public qui fait le *succès*, et souvent pour des causes futiles et accessoires. C'est, du reste, une vieille histoire.

Lorsque P. Corneille, en 1650, donna son *Andromède*, une des premières pièces où l'on employa les machines, la grande attraction ne fut pas la pièce, mais l'apparition d'un cheval vivant sur la scène, ce qui ne s'était pas encore vu. Ce cheval, qui faisait *Pégase*, piaffait, hennissait, à la grande joie des spectateurs. On obtenait ce jeu en laissant jeûner le cheval ; aussitôt qu'on le tenait en scène, on vannait de l'avoine dans la coulisse, et le cheval piaffait et hennissait. Chacun voulut voir le cheval, qui fit le *succès* de la pièce.

L'*Auberge des Adrets*, écrite pour faire un drame sérieux, était en train de tomber et ne serait pas allé jusqu'au bout, si Frédéric Lemaitre, par un trait de génie, n'avait pris sur lui de terminer la pièce en drame comique. Envisagée à ce point de vue, l'*Auberge des Adrets* eut un *succès* étourdissant et dota la France du type de Robert Macaire.

Le *Fils de la Nuit* n'a dû son *succès* qu'à la

machination du vaisseau. Il suffit de connaître le répertoire du jour pour savoir que le *succès* de certaines pièces en vogue n'est nullement justifié par le mérite littéraire. Tant pis !

Entre le *succès* et la *chute*, pour les auteurs qui ont l'habitude de travailler laborieusement et consciencieusement, on a établi une nuance qu'on nomme *succès d'estime*.

SUJET. — La matière, le fond, idéal ou historique, sur lequel on écrit une pièce. Si la donnée est prise d'une anecdote, de l'histoire, d'un roman, on dit : le *sujet* est pris là, ou là.

— *Sujet* se dit encore d'une danseuse qui quitte le corps de ballet pour entrer dans les *pas*. Elle devient *sujet* de la danse. Il y a des degrés : premier *sujet*, deuxième *sujet*.

SUPPLÉMENT. — Le bureau des *suppléments* est une concurrence faite aux OUVREUSES par l'administration. Si vous êtes mal placé, vous n'avez que deux ressources : 1° graisser la... main à l'ouvreuse, et convenablement : elle vous trouvera une bonne place, n'en fût-il plus au monde ; 2° d'aller au bureau des *suppléments* payer la différence pour une meil-

leure. Les billets donnés forment le fond de caisse des *suppléments*.

SUPPRESSION. — La censure fait de la grande chirurgie et s'inquiète peu, son opération faite, si le sujet est valide ou pas ; c'est à la représentation que les vides, les longueurs apparaissent et que l'auteur est obligé de faire des *suppressions*. Les directeurs de province font, de leur chef, des *suppressions* pour raccourcir les pièces, et poussent cela si loin qu'on en a vu supprimer la musique de la *Dame blanche* comme nuisant à l'intérêt de l'ouvrage.

T

TABLEAU. — Partie d'acte coupé par un changement à vue, ou en baissant un rideau quand le théâtre n'est pas machiné suffisamment, mais toujours sans entr'actes. C'est surtout dans le genre *féerie* que le *tableau* est en usage.

— On appelle aussi *tableau* un effet de scène où les personnages sont groupés de manière

à produire une impression sur le public. Les reconnaissances, les surprises de coupables, les incendies, les inondations, les grandes scènes finales forment *tableau*.

— *Tableau* se dit encore d'un cadre existant au foyer des acteurs, dans lequel on affiche le répertoire du lendemain, sa distribution, l'ordre et l'heure des répétitions.

TAMBOUR. — V. *treuil*.

TARTINE. — Terme de coulisses pour indiquer les longs récits d'une pièce.

TEINTURIER. — Celui qui confectionne des pièces avec les idées des autres et n'y a mis que son style, est un *teinturier*. La collaboration est en partie fondée sur cette base : l'un apporte l'idée, le *sujet;* l'autre — le *teinturier* — le style.

TÉNOR. — Emploi du chant, connu dans l'ancien répertoire sous le nom de *haute-contre* et dont l'importance était alors secondaire, tandis qu'il occupe le premier rang aujourd'hui.

La *ténor* a deux registres : voix de poitrine et voix de tête, suivant lesquels on le classe en fort *ténor*, premier *ténor*, *ténor* léger ou

premier d'opéra-comique, et deuxième *ténor*. L'Italie avait une grande prédilection pour les voix de tête et possédait un procédé pour fabriquer des *ténors* à l'usage de la chapelle-sixtine. S'il leur manquait quelque chose d'un côté, ils se rattrapaient bien de l'autre, car Balthazar-Ferri, Bernardi, Farinelli et Cafarelli firent des fortunes immenses, à tel point que ce dernier put acheter le duché de *San-Donato* sur ses économies.

Les grands *ténors* de notre Opéra-français qui ont laissé un nom, sont : Lainez, Lays, Lafon, Nourit, Duprez et Roger.

THÉATRE chez les ANCIENS. — Ce mot demanderait un développement auquel notre cadre s'oppose; nous allons le traiter sommairement.

Le *théâtre* est d'origine grecque; son nom l'indique. Il débuta par le char de Thespis, pour la tragédie, et les tréteaux de Susarion, pour la comédie; char et tréteaux parcouraient les bourgs pour y donner leurs représentations.

Un *théâtre* en bois, construit à Athènes, s'étant écroulé pendant la représentation, — 500 ans avant Jésus-Christ — Thémistocle, vingt ans plus tard, fit construire le premier

théâtre de pierre, bien que les colonies grecques eussent devancé la mère patrie dans ce genre de constructions. Le *théâtre* de THÉMISTOCLE servit de type à tous ceux qu'élevèrent les Grecs et les Romains.

Le théâtre antique avait deux parties principales : 1° le *creux* chez les Grecs, la *cavea* chez les Latins, ou partie semi-circulaire, réservée aux spectateurs; 2° la *scène*, ou partie rectangulaire destinée à la représentation. Le théâtre grec seul comprenait une troisième partie — l'*orchestre* — qui servait aux jeux scéniques.

La première partie, le *creux*, fut longtemps adossée à une colline, un monticule, dans lesquels on taillait des gradins. Chaque classe avait ses places distinctes : chez les Grecs, les premiers rangs étaient occupés par les agonothètes, les magistrats, les généraux et les prêtres; après eux, venaient les citoyens riches et aisés; le peuple occupait les gradins élevés.

On voit, à Athènes, les ruines du premier *théâtre* qui fut au monde : c'est un temple de Bacchus. En Grèce, tous les *théâtres* étaient dédiés à Bacchus ou à Vénus. Je crois que ce dernier culte est encore bien en faveur dans les *théâtres* modernes.

Passons à Rome.

Le *théâtre* ne pénétra chez les Romains que deux cents ou deux cent cinquante ans plus tard. La première pièce représentée, le fut l'an de Rome 391 — 363 avant J.-C. — par suite d'un vœu fait pendant la peste qui ravagea Rome en 389. Voici ce que dit à ce propos saint Augustin : « *Ce fut pendant cette peste qu'on introduisit à Rome les jeux scéniques, autre peste plus funeste encore, non pour les corps, mais pour les âmes.* »

D'abord les *théâtres* romains ne furent que temporaires ; par conséquent construits en bois, et pour des circonstances particulières, principalement pour les élections consulaires ; les candidats avaient le soin d'y convier le peuple pour gagner ses suffrages. — Comme on le voit, ce que nous nommons corruption électorale date de loin. — Les plus grandes folies en ce genre sont celles de Scaurus, gendre de Sylla, et de Curion. Ce dernier fit construire deux *théâtres* adossés qui, à un moment donné, tournèrent sur des pivots, avec leurs spectateurs, et formèrent une arène pour les gladiateurs.

L'austérité des mœurs romaines s'opposa très-longtemps à la construction fixe. Ce fut Pompée qui dota Rome de son premier *théâtre* de pierre, en l'an 699 de sa fondation, —

55 ans avant J.-C. — Il fit bien les choses, car ce *théâtre* contenait 40,000 spectateurs. Le goût du *théâtre* devint une passion pour les Romains ; les édifices destinés aux représentations couvrirent bientôt toutes les provinces, et la plus petite ville avait son *théâtre*. Les ruines en sont nombreuses; les fouilles de *Pompéï*, d'*Herculanum*, en ont donné de précieux restes, et la France en possède de nombreux vestiges.

Les Grecs n'avaient que deux genres d'édifices consacrés aux représentations : le *Théâtre* et l'*Odéon;* ce dernier, comme son nom l'indique, était consacré au chant, à la musique instrumentale et de déclamation. Les Romains y ajoutèrent l'*Amphithéâtre*, ou arènes, pour le combat des gladiateurs ; le *Cirque*, pour les courses; les *Bassins*, ou *Naumachies*, pour les représentations nautiques.

L'*Odéon* seul était entièrement couvert; il a servi de type à nos théâtres modernes.

Nous ne suivrons pas plus loin cet aperçu du théâtre antique.

THÉATRE DE LA FOIRE. — Nous ne pouvons oublier de parler des théâtres dressés aux foires Saint-Germain et Saint-Laurent,

sur l'emplacement desquelles existent aujourd'hui deux marchés.

Ces théâtres, d'où sortirent notre *Opéra-Comique* et notre *Vaudeville*, conservèrent parmi nous la verve et l'esprit gaulois, en y joignant la pétulance et le comique des Italiens. Les premières représentations de pièces sur les *Théâtres de la Foire* eurent lieu en 1678. La plus ancienne a pour titre : *les Forces de l'Amour et de la Magie*. Il y avait un peu de tout dedans, y compris la danse de corde, fort goûtée à la foire. La suppression de l'ancienne troupe italienne, qui eut lieu en 1697 (V. *Italiens*), fut un coup de fortune pour *la foire*. On y construisit des salles et on y représenta le répertoire des Italiens. Le public qui les regrettait, courut à *la foire*, s'y amusa, et délaissa la comédie française. Alors, grands cris des comédiens français qui, leur privilége à la main, firent condamner les théâtres forains à ne jouer que des *monologues*, et bientôt après des pièces muettes, c'est-à-dire des *pantomimes*.

Ce fut alors au plus fin. Les forains, muets par ordre, imaginèrent d'écrire leurs rôles sur des cartons qu'ils tiraient de leurs poches, et qu'un individu placé près de l'orchestre lisait tout haut pendant qu'ils faisaient leurs ges-

tes. Peu après, ils imaginèrent d'écrire ces rôles en couplets, sur des airs connus. Ces couplets, écrits en très-gros caractères, descendaient du cintre au moment voulu; l'orchestre alors donnait l'accord, et le public, soutenu par lui, chantait en chœur le couplet. On prit tellement goût à ce genre de plaisir et de malice, que les théâtres étaient toujours pleins. Ceci dura jusqu'à 1716, époque où la nouvelle troupe des Italiens vint s'installer à l'HOTEL DE BOURGOGNE.

En 1714, l'*Académie royale de musique* autorisa, moyennant une redevance annuelle de 35,000 fr., un *Théâtre de la Foire* à jouer de petites pièces, mêlées de prose, d'ariettes et de danse, sous le nom d'*opéras-comiques*; ce genre, qui réussit grandement, eut pour auteurs LESAGE, PANARD, LE GRAND, PIRON, BOISSY, FAVARD, SEDAINE, VADÉ, ANSEAUME. Il fut réuni à la troupe italienne en 1762 (V. *Opéra-Comique*). Nous croyons faire plaisir à nos lecteurs en leur donnant un fragment de la comédie de FAVARD, intitulée : *Le Retour de l'*OPÉRA-COMIQUE. C'est une imitation très-réussie des imprécations de Camille; elle était dans la bouche du personnage de la Comédie-Française, qui exhalait ainsi sa bile contre le *Théâtre de la Foire :*

Ah ! c'est trop en souffrir de ce vil adversaire :
Qu'il sente les effets de ma juste colère.
Foire, l'unique objet de mon ressentiment,
Foire, à qui l'Opéra fait un sort si charmant,
Foire, qui malgré moi te trouves ma voisine,
Foire, enfin, que je hais, et qui fait ma ruine :
Puissent tous les rivaux contre toi conjurés
Saper tes fondements encor mal assurés ;
Et, si ce n'est assez de leurs trames secrètes,
Que mille plats auteurs t'apportent leurs sornettes,
Que chez toi la discorde allume son flambeau,
Que ce trône éclatant te serve de tombeau,
Que cent coups de sifflet effrayent ton audace,
Que ton cher Opéra te mette à la besace,
Que tes auteurs jaloux se disputent entr'eux ;
Que jamais le bon goût ne préside à tes jeux ;
Puissé-je de mes yeux voir tomber ce théâtre,
Dont Paris follement se déclare idolâtre ;
Voir le dernier forain à son dernier soupir,
Moi-même en être cause et mourir de plaisir.

THÉATRE-FRANÇAIS.—Ses origines sont plus qu'obscures. En remontant jusqu'aux premiers siècles de la monarchie nous ne trouvons que les *Mimes, Histrions, Farceurs, Jongleurs, Troubadours, Ménestriers*, qui semblent se rattacher par un fil à la tradition dramatique des anciens. Ceux qui faisaient des tours de force ou d'adresse ; ceux qui montraient des singes ou d'autres animaux savants, furent appelés : « *Bateleurs* ». — Le nom et la chose existent encore. Ils étaient autorisés par les anciens édits royaux à faire des tours, par eux

où leurs singes, pour satisfaire les « *Péagers* » ou agents du fisc ; de là le proverbe : *Payer en monnaie de singe.*

En admettant beaucoup de bonne volonté, on pourrait faire remonter les représentations dramatiques en France à l'année 1179, où un religieux du nom de Geoffroi faisait représenter par ses élèves des tragédies pieuses, entre autres le *Mystère de sainte Catherine ;* ou bien encore dans les représentations qui eurent lieu dans les réjouissances et fêtes publiques sous Philippe le Bel, Louis le Hutin, Philippe le Long, Charles le Bel. Nous croyons qu'il convient de s'arrêter à l'année 1398, où nous trouvons les premières traces des représentations — payantes — des MYSTÈRES, dans Paris, ou plutôt au village de Saint-Maur.

Les bourgeois et maîtres maçons, serruriers, menuisiers, inventeurs de ces jeux, furent autorisés, par lettres-patentes octroyées par Charles VI, en décembre 1402, — lettres-patentes qui furent confirmées par François I^{er}, le 1^{er} mars 1518 ; par Henri II, en janvier 1554 ; par Charles IX, le 25 novembre 1563 ; par Henri III, en janvier 1575 ; par Henri IV, en 1597, — à s'ériger en confrérie sous le titre de : *Confrères de la Passion,* en même

temps qu'ils établissaient leur théâtre dans la grande salle de l'hôpital de la Trinité, situé hors la porte de la ville conduisant à Saint-Denis. (V. ce privilége à l'*Appendice*.)

Leur privilége étant de jouer exclusivement Dieu et les saints, d'autres sociétés dramatiques se formèrent en concurrence en jouant un genre autre. Les *Enfants-sans-souci* inventèrent la SOTIE ou *sottie*, petite pièce dont le but était de critiquer la sottise humaine. Ils donnèrent leurs représentations à l'hôtel Cluny; mais l'obscénité de leurs FARCES les fit supprimer par le parlement, le 6 octobre 1584.

Les clercs de procureurs, sous le nom de *Basochiens*, ou *clercs de la basoche*, obtinrent également de CHARLES VI un privilége, et ajoutèrent, à la *sotie*, la MORALITÉ et la *farce*.

Tandis que ceci se passait à Paris, la province était sillonnée par des troupes nomades, dont nous verrons sortir plus tard notre immortel MOLIÈRE.

Ces pièces informes dégénérèrent bientôt en une grossièreté, une licence, une obscénité telles que le parlement de Paris, en 1588, supprima les jeux de théâtre, comme il avait déjà supprimé les *mystères* dès 1548, en défen-

dant d'exposer sur la scène des choses de religion.

De ces *farces* grossières, de ces *soties* satiriques et ordurières, la *Comédie-Française* devait surgir, de même qu'on voit une fleur s'épanouir sur un fumier.

JODELLE, mort en 1593, eut l'honneur de tirer de cette fange la première comédie digne de ce nom. Elle est en cinq actes et se nomme : *Eugène ou la Rencontre;* après lui, vinrent GREVIN, ROBERT GARNIER, PIERRE LARIVEY; puis ROTROU, CORNEILLE et MOLIÈRE, lequel a laissé si loin derrière lui ses prédécesseurs, qu'il doit être considéré comme le véritable père, comme le créateur de la comédie en France, à laquelle cependant CORNEILLE avait fait faire un pas immense avec le *Menteur*.

La tragédie, entraînée dans le même mouvement, s'était élevée à des hauteurs inconnues avant CORNEILLE et RACINE. Hélas! ce soleil des génies sublimes allait descendre sur l'horizon, en montrant encore de temps à autres quelques rayons lumineux, comme RÉGNARD, MARIVAUX, VOLTAIRE, BEAUMARCHAIS, puis se coucher dans la nuit en laissant nos pygmées s'agiter dans son crépuscule! Repre-

nons notre chemin et retournons à nos moutons.

Après l'arrêt de 1588, les *Confrères de la Passion* cédèrent leur privilége à une troupe de province, ainsi que leur théâtre de l'*hôtel de Bourgogne;* puis, enfin, à une autre compagnie, en 1598.

Cette troupe, avec des alternatives littéraires assez variées, puisqu'elle jouait la tragédie, la comédie et la farce; qu'elle entremêlait Rotrou, Corneille, Racine avec *Turlupin*, *Gauthier-Garguille* et *Bruscambille*, fut le berceau de la *Comédie-Française*, et vint se réunir, en 1680, sur l'ordre de Louis XIV, à celle de Molière, mort en 1673. Elle fut constituée en société par acte authentique du 5 juin 1681. Depuis cette époque jusqu'à nos jours elle n'a cessé de briller au premier rang, et l'on peut dire avec orgueil, sans craindre d'être démenti, que le *Théâtre-Français* est le premier théâtre du monde par son organisation et par ses comédiens. (V. à l'*Appendice* les lois concernant le Théâtre-Français.)

Nous avons donné, au mot HOTEL DE BOURGOGNE, les différents logis occupés par les troupes d'où sortit la *Comédie-Française* et l'avons laissée à la salle Guénégaud. Elle resta dans cette salle jusqu'en 1689 et la quitta pour

venir rue des Fossés-Saint-Germain-des-Prés, qui prit plus tard, en mémoire de cette troupe, le nom de rue de l'*Ancienne-Comédie*.

Après une période de quatre-vingts ans, la *Comédie-Française* vint, en 1770, s'établir aux Tuileries, et y demeura jusqu'en 1782, qu'elle prit possession de la nouvelle salle qu'on venait de construire sur l'emplacement de l'hôtel de Condé. C'est l'*Odéon* actuel. Ce fut là, qu'en mai 1784 elle joua la *Folle Journée*, ou le *Mariage de Figaro*, prélude d'une révolution qui devait éclater cinq ans après.

Les idées nouvelles, écloses après 1789, divisèrent la troupe des comédiens français. MONVEL, TALMA, DUGAZON embrassant chaudement les idées révolutionnaires, surtout MONVEL et DUGAZON, quittèrent la société et vinrent au *Théâtre-Français* du Palais-Royal. En 1793, COLLOT-D'HERBOIS, ancien acteur, jaloux du talent des comédiens, les fit jeter en prison, le 4 septembre 1793. Ils ne durent d'échapper à la mort qui les attendait qu'au dévouement d'un employé, nommé LABUSSIÈRE, qui détruisit les pièces d'accusation. La chute de Robespierre leur rendit la liberté, après un an d'emprisonnement.

Le faisceau était brisé ; la *Comédie-Française* n'existait plus ! Les comédiens dispersés

jouaient dans trois ou quatre théâtres différents, suivant leur tempérament politique ou leurs besoins. Ce fut alors que FRANÇOIS DE NEUFCHATEAU, l'auteur de *Paméla*, devenu ministre de l'intérieur, conçut l'idée de reconstituer la *Comédie-Française* et de rassembler ses membres épars. Cette réorganisation se fit en 1799. Le *Théâtre-Français* actuel fut le local affermé à la nouvelle troupe, et l'inauguration en eut lieu, le 31 mai 1799, par le *Cid* et l'*Ecole des Maris*.

Cette salle fut commencée à construire en 1786, pour le DUC D'ORLÉANS, sous la conduite de l'architecte LOUIS. La troupe des *Variétés-Amusantes* en fit l'ouverture, le 15 mai 1790, et lui donna le nom de *Théâtre du Palais-Royal*. Elle prit celui de *Théâtre-Français de la rue Richelieu*, en 1791; après le 10 août, on l'appela *Théâtre de la Liberté et de l'Égalité*, et enfin *Théâtre de la République*, bien justifié alors par son répertoire; il conserva ce titre jusqu'à sa fermeture, en 1799. A la réorganisation, dont nous avons parlé ci-dessus, il reprit son titre de *Théâtre-Français*.

THÉATRE-LYRIQUE. — Le privilége de ce théâtre fut accordé, en 1847, au composi-

teur Adolphe Adam, lequel ouvrit son théâtre le 15 novembre de la même année, sous le titre de *Théâtre-National*. La révolution de 1848 vint ruiner l'entreprise qui avait commencé avec des charges très-lourdes, et la réduire à ses propres forces, ce qui ne lui permit pas de surmonter la position difficile créée par les événements. Adolphe Adam fut ruiné de fond en comble et dut vendre ses meubles, ses bijoux, son argenterie, son piano, sans pouvoir liquider sa position.

Le privilége resta enseveli sous les ruines pendant trois ans, et fut enfin accordé, en 1851, à *Edmond* Seveste, qui fit la réouverture du feu *Théâtre-National*, le 27 septembre, sous le nouveau titre de *Théâtre-Lyrique*, qu'il a gardé depuis, et qui est bien plutôt son titre que n'était le premier qui peut s'appliquer à tous les genres.

Edmond Seveste fut emporté par la mort après quelques mois d'exploitation et remplacé par son frère *Jules*, auquel succéda, en 1854, M. *Perrin*, déjà directeur de l'*Opéra-Comique*, ce qui réunit en quelque sorte le monopole des scènes de chant entre ses mains.

Cet état anormal, qui pouvait mettre en légitime émoi les compositeurs, cessa bientôt

par la nomination de M. Pellegrin, lequel fut, peu de temps après, remplacé par M. Carvalho. Ce fut la belle, la grande période du *Théâtre-Lyrique*, auquel une enchanteresse qu'on appelait Mlle Miolan, et ensuite Mme Miolan-Carvalho, attira la foule par le charme de sa voix.

Pour des motifs que nous n'avons pas à examiner, M. Carvalho, céda, en 1860, son privilége à M. Rety, qui, malheureusement pour lui, ne put conserver Mme Miolan-Carvalho, ce qui rendit l'entreprise désastreuse, car ce théâtre n'était pas subventionné ; M. Rety fut obligé de donner sa démission en 1862.

Tous les faits subséquents se passèrent à l'ancienne salle du boulevard du Temple, démolie depuis pour faire la place du Château-d'Eau et les nouvelles constructions qui dépendaient du plan général.

La nouvelle salle, bâtie au compte de la Ville, place du Châtelet, était prête, et la démission de M. Rety, laissait le privilége vacant. M. Carvalho fut de nouveau nommé directeur de la nouvelle salle. Si le ministre *donnait le* privilége, la Ville *louait* bel et bien la salle 130,000 francs par an, y compris les boutiques et magasins, dont on pouvait tirer

50,000 francs, ce qui faisait toujours 80,000 francs de loyer, et constituait le directeur à l'état de principal locataire, avec les risques et périls y attachés. Ces charges et l'absence de *subvention* rendirent l'opération si difficultueuse que l'Etat fut amené à donner une *subvention*, qui était alors de 60,000 francs, pour empêcher les désastres financiers et soutenir une scène qui a fourni de bons artistes, et à laquelle nous devons d'avoir pu entendre les œuvres de MM. Maillard, Boisselot, Bousquet, Girard, F. David, Gounod, V. Massé, Grisar, Poise, Gevaert, Clapisson, Adrien Boieldieu, sans compter les chefs-d'œuvre lyriques de l'ancien répertoire dus à Grétry, Nicolo, Mozart, Weber, Carafa, Daleyrac, etc.

Ce théâtre, en partie incendié sous la Commune, a été réparé et, sans changer son titre principal, auquel il a ajouté le mot « *dramatique* », a changé tout à fait de genre : il supplée aujourd'hui l'*Ambigu-Comique*, et joue le drame et le mélodrame.

TOILE. — Synonyme populaire de RIDEAU, et plus généralement adopté par le public qui, fatigué d'un long entr'actes, crie : *la toile ! la toile ! la toile ou mon argent !* en battant un

fort rappel du pied. On crie encore : *la toile !* quand on joue une mauvaise pièce dont on ne veut pas voir la fin.

TONNERRE. — Une longue et large feuille de tôle, suspendue par en haut et agitée par en bas, est encore le plus général et le plus commode moyen — quoique antique — d'imiter le *tonnerre* ; suivant qu'on agite plus ou mois fort, on a des roulements à volonté. Une série de planchettes enfilées en forme de jalousie et qu'on laisse tomber l'une sur l'autre, imite assez bien le *tonnerre* qui tombe.

TOUR DE FAVEUR. — Chaque pièce reçue, étant classée à sa date, devrait être jouée à son tour ; mais il en est du théâtre comme de tout : il faut compter avec le *tour de faveur*.

« La faveur est comme une belle,
« Aux modestes amants toujours fière et cruelle. »

Aussi ceux qui ont le monopole de la maison, les plus importuns, les pièces de circonstances, les *revues* et les *parodies*, ont le *tour de faveur*. Au *Théâtre-Français*, l'ordonnance du 29 août 1847 règle le *tour de faveur* à une pièce sur deux reçues.

TOURNÉE. — Les comédiens en renom utilisent leur CONGÉ pour faire des *tournées* en

province et à l'étranger, *tournées* dont ils tirent un grand profit pécuniaire. Le mal est qu'ils se fatiguent sans profit pour l'art, et que chacun arrivant seul dans une troupe médiocre, — mais suffisante comme ensemble pour la localité, — fait l'effet d'une rose dans un champ de navets. De plus, il faut monter, pour l'acteur en *tournée*, des pièces au-dessus de la force de ceux qui doivent le seconder, ce qui les tue près du public lorsque l'acteur étranger à la troupe est parti.

Ce qu'il conviendrait de faire, ce serait des *tournées* complètes, composées des plus forts élèves du Conservatoire, voyageant sous la surveillance et la direction d'un professeur ou d'un chef d'emploi. Ces troupes joueraient le grand répertoire tragique, comique et lyrique ; les acteurs se perfectionneraient et le public de province verrait nos chefs-d'œuvre que les directeurs ne peuvent monter d'une façon satisfaisante.

TRADITION. — Entrave, lange antique, barrière mise au développement du talent primesautier d'un acteur qui sent, qui voit, qui observe et qui raisonne. La *tradition* est une carrière dans laquelle on doit conduire son char, parce que les devanciers y ont con-

duit le leur! c'est absurde! D'ailleurs, sur quoi repose la *tradition*? En voici un exemple :

Le rôle des *Crispins* fut créé par POISSON, acteur et auteur de l'*Hôtel de Bourgogne*. Ce comédien, qui ne manquait pas de talent, avait le bas des jambes très-maigre, et, de plus, le défaut de bredouiller. Pour cacher le bas de ses jambes, que son costume ne cachait pas assez, il se fit faire des bottines pour jouer Crispin. Depuis cette époque, la *tradition* veut que tous les crispins se jouent en bottines et, ce qui est plus fort, en bredouillant par imitation, comme POISSON bredouillait par nature!

A côté de la *tradition*, dont on peut faire bon marché, il y a les règles du beau, du bien, du grand, du sublime, qu'il faut toujours suivre et respecter.

TRAGÉDIE. — Pour satisfaire l'amour-propre des sociétés savantes dont nous avons failli faire partie, nous dirons que le mot *tragédie* vient de deux mots grecs qui, littéralement, signifient « *chant du bouc* ». Est-ce le bouc émissaire chargé, comme celui des Hébreux, de tous les péchés et méfaits de la tribu dramatique? Il faut le croire.

La *tragédie* est donc d'origine grecque. Les

plus grands tragiques grecs sont Sophocle, Euripide et Eschyle, qui n'ont jamais été surpassés.

Les Romains, dont le théâtre comique est si brillant avec Plaute et Térence, sont assez pauvres du côté tragique. Leurs *tragédies* ne sont que des imitations, très-éloignées, des œuvres des tragiques grecs.

Les premiers vagissements de la *tragédie* en France se firent entendre avec Jodelle, et Garnier; puis vinrent Hardy, qui fit plus de cinq cents pièces, Théophile, Mairet, Rotrou et Corneille. Pierre Corneille avait atteint le beau antique, la force, la grandeur; Racine y joignit la grâce; Voltaire maintint la tragédie à une certaine hauteur; puis elle déclina rapidement jusqu'à Casimir Delavigne, qui lui redora un peu les ailes en prenant ses héros plus près de nous. Malgré les tentatives de MM. Latour-Saint-Ybards, Augier, Ponsard, pour la ressusciter, ils n'ont fait que galvaniser un cadavre, elle est morte. Du reste, il n'y a qu'un théâtre qui puisse la représenter, c'est le *Théâtre-Français*, mais il n'a remplacé ni Talma, ni Rachel.

Si l'on veut se rendre compte de la marche de la tragédie, comme style, il suffira de lire

l'échantillon suivant, tiré des œuvres de Chrétien, et de sa tragédie *Albouin*.

ALBOUIN, buvant.

« Ce vin-là n'est pas bon.

ROSAMONDE

C'est donc que votre goût
« Volontiers est changé.

ALBOUIN

Oh! comme cela bout
« Dans mon pauvre estomac.

ROSAMONDE

Cela n'est pas étrange;
« C'est le mal qui sitôt pour votre bien se change.

ALBOUIN

« Hélas! c'est du poison!

ROSAMONDE

Que dites-vous, grands dieux!

ALBOUIN

« Je suis empoisonné!

ROSAMONDE

Vous êtes furieux,
« Vous croyez bien cela?

ALBOUIN

Si tu ne bois le reste,
« Je le crois.

ROSAMONDE

Je n'ai soif.

ALBOUIN

O dangereuse peste !
« Tu le boiras soudain.

ROSAMONDE

J'ai bu vous l'apportant,
« Et ma soif est éteinte.

ALBOUIN

Il faut boire pourtant,
« Çà, çà, méchante louve, ouvre ta bouche infâme.
« Malheureux est celui qui se fie à sa femme ! »

Ne croirait-on pas lire une tragédie comique?
La *tragédie* enfanta des bâtards sous le nom de *tragi-comédie* et d'autres sous celui d'*opéra-tragédie*, après la fondation de l'*opéra*. Ces bâtards sont morts sans laisser d'héritiers. Heureusement !

TRAINÉE. — C'est un appareil d'ÉCLAIRAGE portatif destiné à être posé — *traîné* — à terre pour faire le jour derrière des décorations basses, ou avancées devant d'autres sur lesquelles elles feraient ombre sans cette précaution luminaire.

TRAITRE. — Pierre angulaire de l'ancien

mélodrame, ce personnage s'est métamorphosé en chevalier d'industrie dans le répertoire du jour, où il pratique l'adultère sur une grande échelle.

TRAPPE. — Le plancher mobile de la *scène* est composé de *trappes* et *trappillons* pour les apparitions, disparitions, changements à vue et manœuvre de décors. — V. *Scène.*

TRAPPE ANGLAISE. — Cette *trappe*, dont le nom indique l'origine, se place horizontalement, verticalement ou obliquement à volonté, soit sur le plancher, soit à la décoration, ce qui est d'un grand secours. Elle se compose de petits volets attachés en dessous par des lames d'acier ou de baleine fixées solidement au *châssis*. Lorsqu'un acteur s'élance vivement vers cette *trappe*, les lames cèdent et livrent passage en se refermant aussitôt par l'effet du ressort et de l'élasticité des lames; le décor n'en porte aucune trace et l'effet est produit.

TRAVAILLER (se faire). — C'est-à-dire se faire siffler pour un motif ou pour un autre. Le fameux Rosembeau, dont les excentricités, nous pourrions dire les mauvais tours, rempliraient un volume, s'avisa de jouer à Caen

le rôle d'Oreste, dans *Andromaque*, en costume de général français. On le *travailla*, bien entendu, à son entrée en scène. Lui, sans se déconcerter, s'approcha vers la rampe et dit au public : « Messieurs, si mon costume ne vous convient pas, c'est la faute du directeur. Permettez-moi de vous lire mon engagement. » Il lit : « M. ROSEMBEAU *jouera en chef et sans partage, dans la tragédie, la comédie et l'opéra, les rois, les grands amoureux, et tous les premiers rôles en* GÉNÉRAL. » A cette chute imprévue, la salle partit d'un immense éclat de rire et laissa ROSEMBEAU jouer en « général ».

TRAVESTI. — EMPLOI. Ce genre appartient généralement aux *soubrettes* et aux jeunes *dugazon*. Quelques-unes ont toutes les qualités requises pour jouer les rôles d'hommes, parce qu'il leur manque un peu de tout comme femme; d'autres, trop richement dotées par dame nature, sont obligées d'y renoncer. On pourrait compter parmi les *travestis* quelques acteurs, comme LHÉRIE, qui jouaient les rôles de femmes à s'y méprendre.

Voici un épisode de *travestis* qui ne font pas partie des engagements. On jouait à Montauban la *Vestale*; le directeur, malgré ses recherches, ne put trouver qu'un petit nombre

de *Vestales*... comme figurantes : il ne pouvait faire son cortége et était aux abois, quand il avisa les pompiers de service et leurs pantalons blancs. Il fait vite chercher des jupons de même couleur, les leur met sur la tête en guise de tunique retombant sur le pantalon, et se confectionne ainsi un corps de vestales... sans pompe.

TREUIL, TAMBOUR. — Instrument mécanique faisant, dans un sens horizontal, fonction de cabestan et servant à la manœuvre des décors appelés FERMES, des rideaux de fond, des plafonds, etc. Ils sont, — ainsi que les *tambours* destinés aux mêmes usages, — placés dans le cintre, les dessous et les corridors.

TRIAL. — EMPLOI. Ténor comique, à voix châtrée, qui a pris son nom du chanteur TRIAL, né à Avignon en 1736. Il fut d'abord enfant de chœur, puis entra dans une troupe de comédiens ambulants et, peu après, au *Théâtre-Italien*, où il créa l'emploi qui a conservé son nom. Il mourut à Paris, le 5 février 1795.

TRINGLE. — C'est une forte planche sur laquelle sont attachés une certaine quantité

de canons de pistolets, dont les lumières sont en communication par une mèche. On nourrit les feux de file, feux de peloton et FUSILLADES à l'aide de cet appareil. — V. *Armes à feu.*

TROTTOIR (grand). — Argot de coulisses qui signifie le grand répertoire : Il joue le *grand trottoir*.

TROUPE. — L'ensemble du personnel engagé pour donner des représentations sur un théâtre, se nomme *troupe*. Il y a, si l'on peut s'exprimer ainsi, une gamme dramatique qui doit être observée dans la formation d'une *troupe*. Elle peut être plus ou moins nombreuse, mais il n'y doit pas avoir de trous, de dissonnances. Les acteurs doivent jouer de pair, comme les amoureux et les amoureuses, les pères et les mères nobles, les grands premiers rôles hommes et femmes. Il doit y avoir des rapports de tailles, de voix, de manières, afin que les personnages ne forment pas un contraste comme cela se voit continuellement.

On appelle aussi *troupe de carton*, une mauvaise troupe faite à la hâte, et destinée seulement à donner la réplique à un acteur en TOURNÉE ou en représentation.

TRUC. — Toute machine qui sert à faire appa-

raître, disparaître, métamorphoser spontanément des objets sur la scène, se nomme *truc*. Il y en a de très-compliqués et qu'on peut considérer comme des merveilles de mécanique. Ils concourent, dans les *féeries*, autant et plus que le reste, à la réussite de la pièce; les *Mille et une Nuits*, les *Pilules du Diable*, le *Pied de Mouton*, la *Chatte Blanche*, le *Roi Carotte* ne doivent leurs grands succès qu'aux *trucs*.

U

UNITÉ. — D'après les poétiques d'ARISTOTE, d'HORACE et de BOILEAU, on doit observer dans les œuvres dramatiques : l'*unité* de temps, l'*unité* de lieu, l'*unité* d'action. Que diraient ces maîtres, bon Dieu ! s'ils pouvaient venir fourrer le nez dans nos drames?

Unité de temps? Le prologue nous montre la naissance du héros, qui a trente ans au second acte, et meurt au cinquième à l'âge de quarante ou cinquante. C'est, du moins, ce qui a lieu pour *Richard d'Arlington*.

Unité de lieu? Le *Docteur Noir* commence à Saint-Domingue et finit à Paris.

Unité d'action? quelquefois, mais pas souvent.

USTENSILIER. — Employé chargé de la disposition et de l'enlèvement des ACCESSOIRES de petite dimension.

UTILITÉ. — EMPLOI des deux genres, rempli souvent par des inutilités. Quelques bons acteurs ont débuté par des *utilités*. ARNAL, BOUFFÉ, ODRY sont de ce nombre.

Une *utilité*, genre masculin, chargé de petits rôles de dix à quinze mots, ayant eu à se plaindre d'un comédien, et voulant s'en venger, avait remarqué que son supérieur, auquel son rôle voulait qu'il remît une longue lettre, ne l'avait pas apprise et se contentait de lire en scène celle qu'il lui remettait; il imagina donc de lui remettre, en place, une feuille de papier blanc, ce qu'il fit. Grand embarras de l'acteur, qui tournait et retournait la diable de lettre. L'*utilité*, voulant pousser plus loin sa vengeance, lui dit d'un air narquois ; « Et que vous dit-on dans cette lettre? » Tiens, fit l'autre en lui rendant le papier, lis toi-même.

V

VANITÉ. — Un philosophe a écrit quelque part : « Si la *vanité* disparaissait du monde, on la retrouverait chez les comédiens. » A quoi tient le développement de ce sentiment chez le personnel dramatique? Cherchons chez les moralistes et les penseurs ce qu'ils disent de la *vanité*, nous trouverons peut-être.

J.-J. ROUSSEAU : la *vanité* de l'homme est la source de ses plus grandes peines; l'ACADÉMIE : la *vanité* est une marque de petitesse d'esprit; FONTENELLE : la *vanité* est l'amour-propre qui se montre, la modestie est l'amour-propre qui se cache; MIRABEAU : la *vanité* des petits autorise l'orgueil des grands; LA BRUYÈRE : la *vanité* est l'aliment des sots; FLORIAN : la *vanité* nous rend aussi dupes que sots; SAINT-ÉVRÉMONT : il faut avoir bien de la *vanité* pour ne pas connaître sa faiblesse; FORMAGE : la *vanité* nait de l'aveuglement.

Passons aux exemples :

BARON disait : « La nature a toujours été avare de grands comédiens : Il n'y a jamais

eu que Roscius et MOI. » Il fut tout près de refuser la pension que le roi lui accordait, parce que l'ordonnance portait : « *Payez au nommé Michel Boyron la somme...* » Il trouvait un manque d'égard dans le style.

Ce fut encore lui qui disait qu'on voyait un César tous les cent ans, mais qu'il fallait deux mille ans pour produire un Baron. Son vrai nom était Boyron.

La *vanité* de Vestris est bien connue : son fils ayant refusé de danser devant Marie-Antoinette, fut conduit au fort-l'Evêque. Son père lui adressa ces mots : « *Résigne-toi, mon fils, c'est la première fois que notre famille a quelque chose à démêler avec celle des Bourbons.* »

Comme on ne doit dire la vérité aux vivants... qu'après leur mort, nous attendrons pour faire d'autres citations.

La *vanité* gagne facilement les familles de ceux qui abordent le théâtre : les pères, les mères, les parents sont dans la salle, lors des débuts, et crieraient volontiers : C'est mon fils! c'est ma fille! Nous avons connu un brave homme, dont la fille débuta à l'Opéra, sous le patronage d'un illustre compositeur; il se levait au milieu du parterre pour lui dire : Bonjour P...; quand elle était en scène. Il

devint tellement gênant, qu'on lui donna un intérêt dans le théâtre d'Alger, où nous le vîmes. Un jour il avait prêté un âne pour en faire un personnage. Nous étions au parquet quand l'âne parut en scène ; alors mon homme se leva et nous hélant d'un bout à l'autre du parquet, il s'écria : ALFRED ! ALFRED ! *C'est Cadet ! C'est mon âne !* (Historique.)

Terminons par ce mot de M. FAY, en voyant les succès de la petite LÉONTINE : « *Et dire que madame* FAY *ne voulait pas faire cette enfant-là !* »

VARIÉTÉS (Théâtre des). Cette salle, construite par l'architecte CÉLERIER, ouvrit ses portes le 24 juin 1807, sous la direction de Mlle MONTANSIER, qui trouva enfin moyen de fixer d'une manière définitive son titre de *Variétés-Amusantes*, qu'elle avait promené à la salle Richelieu, aux Beaujolais, au théâtre de la Cité, avant de le loger au boulevard Montmartre.

Le *Théâtre des Variétés* a produit des comédiens remarquables, avec un répertoire charmant. Nous citerons : BRUNET, TIERCELIN, VERNET, ODRY, ARNAL, LAFONT, LEPEINTRE aîné, POTHIER. Depuis quelques années, il a modifié son ancien genre et s'est jeté dans les

bras d'OFFENBACH, qui lui a donné la *Belle Hélène,* la *Grande Duchesse*, les *Brigands, Barbe-Bleue*. Nous ne cachons pas notre peu de sympathie pour ce genre, qui a étendu la démoralisation et créé la cascade ; ce n'est à coup sûr pas à lui qu'on pourra appliquer le *castigat ridendo mores*.

VAUDEVILLE.

> D'un trait de la satire, en bons mots si fertile,
> Le Français, né malin, créa le *vaudeville,*

a dit BOILEAU. En effet, le genre *vaudeville* est dû aux couplets qu'on introduisit dans le dialogue des pièces, et fut le germe de l'*opéra-comique,* jusqu'à ce que ce dernier déterminât son genre propre au moyen d'une musique nouvelle, faite spécialement pour lui.

Le *vaudeville* tire son nom des chansons d'OLIVIER BASSELIN, foulonnier à Vire, lequel vivait — s'il n'est pas apocryphe, comme le prétend M. GASTÉ — vers le milieu du XVe siècle. Il habitait le fond de la vallée où coule la Vire ; cette vallée forme deux branches qu'on nomme les *vaux*. Ces chansons patriotiques et bachiques, jetées au hasard et sans titres, durent être d'abord connues sous la rubrique générale de « *Chants des vaux de Vire* ». Ce ne fut qu'en 1576 que

Jean Le Houx, chansonnier, comme Basselin, publia pour la première fois ses chansons et celles de son devancier, sous le titre de *Vaux-de-Vire*, dont on a fait, par ignorance géographique ou corruption de langage « *vaudeville* ».

La *Comédie des Chansons*, jouée en 1640, qui n'est autre qu'une suite de couplets cousus les uns au bout des autres, peut servir de point de départ au genre *vaudeville*. C'était, du moins, l'idée émise ; elle devait prospérer. En tout cas, les comédies mêlées d'ariettes du Théatre de la Foire sont de véritables *vaudevilles* ; mais la création de l'Opéra-Comique, avec sa musique *ad hoc*, tua le *Vaudeville* qui n'offrait plus assez d'attraits pour lutter contre ce nouveau genre. Il ne reparut qu'en 1792, et prit une brillante place, qu'il devait garder longtemps. Ce genre charmant, gai, vif, frondeur, spirituel et malin, est essentiellement français par le fond et par la forme.

VAUDEVILLE (Théâtre du). — Quatre hommes d'esprit joyeux s'associèrent en 1790 ou 1791 — ce sont Monnier, Piis, Barré et Rozières — pour fonder un nouveau théâtre, qu'ils firent construire rue de Chartres, aujourd'hui disparue avec beaucoup d'autres

pour faire place au pavillon du Louvre et à la place du Palais-Royal. Ce théâtre, dont l'inauguration eut lieu le 19 janvier 1792, fut incendié en 1838. Le *Vaudeville* chercha un refuge dans une salle du boulevard Bonne-Nouvelle, où est la Ménagère, puis vint au théâtre de la Bourse, — ancienne salle *des Nouveautés*, — que venait de quitter l'*Opéra-Comique*. Le percement de la grande voie qui relie la Bourse au Nouvel-Opéra, délogea le *Vaudeville*, qui vint alors, en avril 1869, prendre pied dans la bonbonnière qui fait le coin de la Chaussée-d'Antin et du boulevard des Capucines. Il convient d'ajouter que le titre seul est resté. Le genre a complétement disparu.

VAUDEVILLISTE. — Auteur dramatique dont l'esprit est assez fin pour confectionner le genre *vaudeville*. BARRÉ, RADET, DESFONTAINES et DÉSAUGIERS, les pères du genre, n'ont jamais été détrônés. BRAZIER, EM. WANDERBRUCK, DUVERT, LAUZANNE, ont été d'heureux successeurs.

Il y a une classe de *vaudevillistes* que nous ne devons pas oublier ici, c'est celle des ARRANGEURS. Nous avons donné — à ce mot — leur manière de procéder.

VEDETTE. — *O vanité !* dont nous parlons ci-dessus, la *vedette* est un de tes enfants. Ainsi, un comédien en représentation ou en tournée, exigera que son nom soit placé seul et *en gros caractères* en tête de l'affiche ; de plus, qu'il ne soit pas confondu dans la distribution avec les autres noms, mais indiqué à la ligne. Dans l'un comme dans l'autre cas, c'est ce qu'on nomme « *en vedette* ».

Ceux qui ne peuvent obtenir la *vedette*, surtout quand ils font partie de la troupe, se contentent de voir leurs noms imprimés en plus gros caractères que ceux de leurs collègues dans la distribution de l'affiche.

VENT. — Plusieurs moyens imitatifs sont employés pour faire le bruit du *vent*. Les cordes tendues rendent bien, au frottement, le sifflement du *vent ;* des lames de bois, disposées sur un tambour tourné rapidement et frottant sur une étoffe de soie tendue, produisent le même effet.

VERTU. — Rassurez-vous, princesses de la rampe ; ce n'est pas à vous que nous en voulons ; vos modestes appointements ne vous permettent pas ce luxe. Nous voulons simplement constater que le public veut et aime que

la *vertu* reçoive sa récompense à la fin d'une pièce. Ce sentiment lui fait honneur, lui rend l'esprit libre, le cœur content, et lui donne la satisfaction de voir au théâtre, et pour une modique somme, ce qu'il ne pourrait voir pour beaucoup d'argent dans le monde ordinaire.

VESTE. — *Remporter sa veste* est synonyme de chute, d'insuccès. L'origine de cette phrase qui est en grand usage dans les coulisses, et s'applique à tout ce qui ne réussit pas, remonte à une pièce intitulée « *Les Étoiles* » jouée au théâtre du Vaudeville, en..... L'étoile de Vénus et celle du Berger causent amoureusement ensemble sous forme de berger et de bergère.

« — *Le berger :* La nuit est sombre, l'heure est propice : viens t'asseoir sur ce tertre de gazon.

« — *La bergère :* L'herbe est humide des larmes de la rosée.

« — *Le berger :* Assieds-toi sur ma veste. »

A cette sortie inattendue, les rires, les huées, les sifflets contenus jusqu'à ce moment firent explosion, et le berger dut « *remporter sa veste* » dans la coulisse.

Cette scène se renouvella les jours suivants et l'on dut suspendre les représentations des *Étoiles*, auxquelles on allait pour voir LAGRANGE — c'était le berger — *Remporter sa veste*. Des coulisses, cette locution a fait irruption dans le monde, et l'on dit assez généralement d'une chose qui ne vaut rien, ou qui ne réussit pas : c'est une *veste*, comme on dit : c'est un *fiasco*.

VESTIAIRE. — Lieu où l'on dépose les cannes, les parapluies, les manteaux, chapeaux et autres objets gênants.

Le dépôt des armes, cannes et parapluies est obligatoire ; on est plus tolérant pour les spectateurs des loges, galeries et balcons, qui sont censés les remettre aux *ouvreuses*. Il y a même avantage à en agir ainsi, car l'ouvreuse à laquelle vous confiez ces objets, devant compter sur une gratification, vous placera mieux. Le mal est qu'ayant peu de place pour les effets elle vous rend vos chapeaux bossués, vos châles plissés et vos pardessus frippés.

Les *vestiaires* ne datent que de 1817, époque à laquelle ils furent installés à la porte des théâtres de Paris. Ils sont obligatoires pour les directions ; et les cannes, armes et para-

pluies doivent y être reçus *gratuitement*. Va-t-en voir s'ils viennent, Jean !

VOIR AU GAZ, A LA RAMPE, A LA LUMIÈRE. — Ces trois modes synonymes se disent à propos d'une pièce dont les répétitions touchent à la fin, et qui se comporte assez bien. Comme on ne peut juger que par appréciation, on dit : il faudra *voir ça au gaz*, c'est-à-dire devant le public, et salle éclairée. Cela est d'autant plus vrai que beaucoup de comédiens sérieux sont eux-mêmes surpris de CHUTES que rien ne faisait pressentir aux répétitions, tandis que certaines pièces qu'on s'attendait à voir siffler, ont réussi. Cela ne surprendra pas, si l'on veut se rappeler qu'au théâtre la question d'optique joue un grand rôle, tant pour les paroles que pour les décors, sans compter l'influence du public sur lui-même : le fluide.

VOITURES. — (Voir sur ce sujet, à l'*Appendice*, les articles 62, 63, 64, 65, 66 de l'ordonnance du 1ᵉʳ juillet 1864.)

VOL, VOL OBLIQUE. — Il s'agit ici d'une apparition, d'une déesse, d'une fée, d'un génie qui s'envolent. On comprend parfaitement

qu'un de ces personnages soit enlevé perpendiculairement par le *fil* qui le tient à la ceinture ; on comprend moins le *vol oblique*, qui est très-gracieux ; produit beaucoup d'effet, et est cependant très-simple.

Supposons le sujet à enlever, placé du côté gauche de la scène. Le FIL qui le tient à la ceinture, monte directement et perpendiculairement à un point fixe où il est attaché, en passant sur une roulette qui glisse de gauche à droite dans une rainure cachée dans les frises. En tirant cette roulette sur le côté droit, on enlève le sujet en même temps que le fil de suspension se raccourcit, et le *vol* se produit du bas de la scène, côté gauche, à la frise du côté droit, où il se perd. Nous n'employons pas les mots techniques pour mieux nous faire comprendre.

Z

ZÈLE. — Ce petit mot, formé de quatre lettres seulement et qui terminera notre vocabulaire, ne saurait être trop recommandé à MM. et à

MM^mes du théâtre. Il ne donnera pas le talent à ceux qui ne peuvent l'acquérir, mais il le remplacera souvent; il empêchera les médiocres de devenir mauvais; il fera apprécier du directeur et du public l'acteur qui lui obéira, et sera une sauvegarde dans les cas difficiles : car il sera beaucoup pardonné à celui qui aura toujours été zélé.

APPENDICE

PREMIÈRE PARTIE
DOCUMENTS HISTORIQUES

DEUXIÈME PARTIE
RÈGLEMENTS ET LOIS CONCERNANT LE THÉATRE-FRANÇAIS

TROISIÈME PARTIE
LÉGISLATION GÉNÉRALE :
LOIS, DÉCRETS, ORDONNANCES, ARRÊTÉS EN VIGUEUR DE 1790 A 1878

PREMIÈRE PARTIE

DOCUMENTS HISTORIQUES

4 décembre 1402. — Lettres-patentes *fondant le privilége des* Confrères de la Passion, *octroyées par* Charles VI.

« Charles, etc., savoir faisons à tous présens et avenir, nous avoir receu l'umble supplication de nos bien amez et confrères, les maistres et gouverneurs de la Confrarie de la Passion et Résureccion nostre Seigneur, fondée en l'église de la Trinité, à Paris, contenant, comme pour le fait d'aucuns misterres, tant de saincts comme de sainctes et mesmement du misterre de la Passion, qu'ils derrenièrement ont commanciée est prest pour faire devant nous, comme autrefoiz avoient fait, et lesquelz ilz n'ont peu bonnement continuer pour ce que nous n'y avons peu estre lors présent ; auquel fait et misterre ladicte Confrarie a moulte frayé et despendu du sien, et aussi ont les confrères, un chascun proportionnablement ; disons en oultre que se ilz jouoient publiquement et en commun, que ce seroit le proufit d'icelle Confrarie, que faire ne povoient bonnement sans nostre congié et licence requerans sur notre gracieuse provision.

« Nous qui voulons et désirons le bien, proufit et uti-

lité de ladicte Confrarie, et les droitz et revenus d'icelle estre par nous accreuz et augmentez de graces et priviléges, afin que un chascun par dévocion se puisse et doye adjoindre et mettre en leur Compaignie, à yceulx, maistres, gouverneurs et confrères d'icelle Confrarie de la Passion nostredict Seigneur, avons donné et octroyé, Donnons et Octroyons de grace espécial, plaine puissance et auctorité royal, ceste fois pour toutes, et ce toujours perpétuellement, par la teneur de ces présentes lettres, auctorité, congié et licence,

« De faire et jouer quelque misterre que ce soit, soit de ladicte Passion et Résurreccion, ou autre quelconque tant de saincts comme de sainctes que ilz vouldront eslire et mettre sus, toutes et quantefoiz qu'il leur plaira, soit devans nous, devans nostre commun ou ailleurs, tant en recors comme autrement, et de eulx convoquer et communiquer et assembler en quelxconque lieu et place licite à ce faire, qu'ilz pourront trouver, tant en nostre ville de Paris, comme en la prévosté et viconté ou banlieu d'icelle, présens à ce troiz, deux ou l'un d'eulx qu'ilz vouldront eslire de nos officiers, sans pour ce commettre offense aucune envers nous et justice.

« Et lesquels maistres, gouverneurs et confrères dessusdiz, et un chascun d'eulx, durant les jours esquelx ledit misterre qu'ilz joueront se fera, soit devant nous ou ailleurs, tant en recors comme autrement, ainsi et par la manière que dit est, puissent aler, venir, passer et repasser paisiblement vestuz, abilliez et ordonner un chascun d'eulx, en tel estat que le cas le désire et comme il appartendra selon l'ordonnance dudit misterre, sans destourbier ou empeschement ;

« Et à gregneur confirmacion et seurté, nous iceulx confrères, gouverneurs et maistres, de nostre plus habundant grâce, avons mis en nostre protection et sauvegarde durant le recours d'iceulx jeux et tant comme ilz joueront seulement, sans pour ce leur meffaire ne à aucun d'iceulz à ceste occasion ne autrement comment que ce soit au contraire.

« Si donnons en mandement au prévost de Paris et à tous noz aultres justiciers et officiers, présens et avenir, ou à leurs lieuxtenans et a chascun d'eulx, si comme a lui appartendra, que les diz maistres, gouverneurs et confrères et un chascun d'eulx, facent, seuffrent et laissent joïr et user plainement et paisiblement de nostre présente grace, congié, licence, dons et octroy dessusdiz, sans les molester, faire ne souffrir empeschier ores ne pour le temps avenir, comment que ce soit au contraire.

« Et pour ce que ce soit ferme chose et estable à toujours. »

(V. les mots : *Hôtel de Bourgogne*, page 134 ; *Mystères*, page 176 ; *Théâtre-Français*, page 265.)

12 NOVEMBRE 1609. — Edit du roi HENRI IV. — *Censure. — Éclairage. — Heures. — Prix des places.*

« Sur la plainte à nous faite par le procureur du roy, que les comédiens de l'hostel de Bourgogne et de l'hostel d'Argent finissent leur comédie à heures indues et incommodes pour la saison de l'hyver, et que, sans permissions ils exigent du peuple sommes excessives ; estant necessaire d'y pourvoir et de leur faire taxe modérée, nous avons fait et faisons très expresses inhibitions et défenses ausdits comédiens, depuis le jour de St Martin jusqu'au 15 février, de joüer passé quatre heures et demie au plus tart ; ausquels pour cet effet enjoignons de commencer précisément avec telles personnes qu'il y aura à deux heures après midy et finir à la dite heure ; que la porte soit ouverte à une heure précise, pour éviter la confusion qui se fait dedans ce temps, au domage de tous les habitants voisins.

« Faisons défenses aux comédiens de prendre plus grande somme des habitants et autres personnes que de cinq sols au parterre, et dix sols aux loges et galeries ; et en ce cas qu'ils y ayent quelques actes à représenter où il conviendra plus de frais, il y sera par nous pourvu sur

leur requeste préalablement communiquée au procureur du roy.

« Leur défendons de représenter aucunes comédies ou farces qu'ils ne les ayent communiquées au procureur du roy et que leur rôle au registre ne soit de nous signé.

« Seront tenus lesdits comédiens avoir de la lumière en lanterne ou autrement tant au parterre, montée et gallerie, que dessous les portes et à la sortie, le tout sous peine de cent livres d'amende et de punition exemplaire.

« Mandons au commissaire du quartier d'y tenir la main.

« HENRI IV. »

28 JUIN 1669. — LETTRES-PATENTES *octroyées par* LOUIS XIV *à l'abbé* PERRIN, *pour le privilége et la fondation de l'*OPÉRA FRANÇAIS.

« LOUIS, par la grâce de Dieu, roy de France et de Navarre, à tous ceux qui ces présentes verront, salut.

« Notre bien aimé et féal Pierre Perrin, conseiller en notre conseil et introducteur des ambassadeurs près la personne de feu notre très cher et bien aimé oncle le duc d'Orléans nous a très humblement fait remontrer que, depuis quelques années, les Italiens ont établi diverses académies, dans lesquelles il se fait des *représentations en musique* qu'on nomme OPÉRA ; que ces académies étant composées des plus excellents musiciens du pape et autres princes, même de personne d'honnêtes familles, nobles et gentilshommes de naissance, très savants et expérimentés en l'art de musique, qui y vont chanter, font à présent les plus beaux spectacles et les plus agréables divertissements, non seulement des villes de Rome, Venise et cours d'Allemagne et d'Angleterre, où lesdites académies ont été pareillement établies à l'imitation des Italiens ; que ceux qui font les frais nécessaires pour lesdites représentations se remboursent de leurs avances

sur ce qui se reprend du public à la porte des lieux où elles se font ; et enfin que s'il nous plaisoit de lui accorder la permission d'établir dans notre royaume de pareilles *académies*, pour y faire chanter en public de pareils *opéra* ou *représentations en musique et en langue françoise*, il espère que non seulement ces choses contribueroient à notre divertissement et à celui du public, mais encore que nos sujets, s'accouttumant au goût de la musique, se porteroient insensiblement à se perfectionner en cet art, l'un des plus nobles libéraux.

« *A ces causes*, désirant contribuer à l'avancement des arts dans notre royaume et traiter favorablement ledit exposant, tant en considération des services qu'il a rendus à notre très cher et bien aimé oncle le duc d'Orléans, que de ceux qu'il nous rend depuis plusieurs années en la composition des paroles de musique qui se chantent tant en notre chapelle qu'en notre chambre, nous avons audit Perrin accordé et octroyé, accordons et octroyons par ces présentes, signées de notre main, la permission d'établir en notre bonne ville de Paris et autres de notre royaume une académie, composée de telle nombre et qualité de personnes qu'il avisera, pour y représenter et chanter en public des *opéras et représentations en musique et en vers françois*, pareilles et semblables à celles d'Italie.

« Et pour dédommager l'exposant des grands frais qu'il conviendra faire pour lesdites représentations, tant pour les théâtres, machines, décorations, habits, qu'autres choses nécessaires, nous lui permettons de prendre du public telles sommes qu'il avisera, et, à cette fin, d'établir des gardes et autres gens nécessaires à la porte des lieux où se feront lesdites représentations.

« Faisant très expresses inhibitions et défenses à toutes personnes, de quelque qualité et condition qu'elles soient, même aux officiers de notre *maison*, d'y entrer sans payer, et de faire chanter de pareils *opéras ou représentations en musique et en vers françois* dans toute l'étendue de notre royaume, pendant douze années, sous les consentement et permission dudit exposant, à peine de 10,000 livres

.d'amende, confiscation du théâtre, machines et habits, applicables un tiers à nous, un tiers à l'hôpital général et l'autre tiers audit exposant.

« Et attendu que lesdits *opéras* et *représentations* sont des ouvrages de musique tout différent des *comédies récitées*, et que nous les érigeons par cesdites présentes sur le pied de celles des académies d'Italie, où les gentilshommes chantent sans déroger, voulons et nous plaît que tous gentilshommes, damoiselles et autres personnes puissent chanter sans déroger audit Opéra, sans que pour ce ils dérogent aux titres de noblesse ni à leurs priviléges, charges, droits et immunités.

« Révoquant par ces présentes toutes *permissions* et *priviléges* que nous pourrions avoir cy devant donnés et accordés, tant pour raison dudit Opéra que pour réciter des *comédies en musique*, sous quelque nom, qualité, condition et prétexte que ce puisse être.

« SI DONNONS EN MANDEMENT à nos amis et féaux conseillers, les gens tenant notre cour de Parlement à Paris et autres, nos justiciers et officiers, qu'il appartiendra, que ces présentes ils oyent à faire lire, publier et enregistrer : et du contenu en icelles faire jouir et user ledit exposant pleinement et paisiblement, cessant et faisant cesser tous troubles et empêchements au contraire ; *car tel est notre bon plaisir.*

« DONNÉ à Saint-Germain-en-Laye, le vingt-huitième jour de juin l'an de grâce mil six cent soixante neuf, et de notre règne le vingt-septième.

« Signé LOUIS. »

Trois ans après, le 30 mars 1672, Louis XIV révoquait le privilége accordé à Pierre Perrin et l'octroyait à LULLI. Nous croyons inutile de reproduire ce nouveau document, dont la forme varie peu du précédent, et qui n'est lui-même qu'un document historique. — V. *Opéra*, page 183.

DEUXIÈME PARTIE

RÈGLEMENTS ET LOIS CONCERNANT LE THÉATRE FRANÇAIS

25 AOUT 1680. — ORDONNANCE *par laquelle* LOUIS XIV *réunit les troupes de l'hôtel de Bourgogne et de la rue Guénégaud en une seule, et fonde la Comédie-Française.*

« Sa Majesté ayant estimé à propos de réunir les deux troupes de comédiens établies à l'hôtel de Bourgogne et dans la rue Guénégaud, à Paris, pour n'en faire à l'avenir qu'une seule afin de rendre les représentations des comédiens plus parfaites par les moyens des acteurs et actrices auxquels elle a donné place dans ladite troupe, Sa Majesté a ordonné et ordonne qu'à l'avenir lesdites deux troupes de comédiens français seront réunies pour ne faire qu'une seule et même troupe, et sera composée des acteurs et actrices dont la liste sera arrêtée par Sa dite Majesté, et, pour leur donner moyen de se perfectionner de plus en plus, Sa dite Majesté veut que ladite troupe puisse représenter les comédies dans Paris, faisant défense à tous autres comédiens français de s'établir dans ladite ville et faubourgs, sans ordre exprès de Sa Majesté. » — (V. *Hôtel de Bourgogne,* p. 134, et *Théâtre-Français,* p. 265.)

15 OCTOBRE 1812. — DÉCRET DE MOSCOU, *sur la surveillance, l'organisation, l'administration, la comptabilité, la police et la discipline du Théâtre-Français.*

TITRE PREMIER

DE LA DIRECTION ET SURVEILLANCE DU THÉATRE-FRANÇAIS.

ARTICLE Ier. — Le Théâtre-Français continuera d'être placé sous la surveillance et la direction du surintendant de nos spectacles.

2. — Un commissaire impérial, nommé par Nous, sera chargé de transmettre aux comédiens les ordres du surintendant. Il surveillera toutes les parties de l'administration et de la comptabilité.

3. — Il sera chargé, sous sa responsabilité, de faire exécuter, dans toutes leurs dispositions, les règlements et les ordres de service du surintendant. — A cet effet, il donnera personnellement les ordres nécessaires.

4. — En cas d'inexécution ou de violation des règlements, il en dressera procès-verbal, et le remettra au surintendant.

TITRE II

DE L'ASSOCIATION DU THÉATRE-FRANÇAIS.

SECTION Ire. — DE LA DIVISION EN PARTS.

5. — Les comédiens de notre Théâtre-Français continueront d'être réunis en société, laquelle sera administrée suivant les règles ci-après.

6. — Le produit des recettes, tous les frais et dépenses prélevés, sera divisé en vingt-quatre parts.

7. — Une de ces parts sera mise en réserve, pour être affectée, par le surintendant, aux besoins imprévus : si elle n'est pas employée en entier, le surplus sera distribué à la fin de l'année entre les sociétaires.

8. — Une demi-part sera mise en réserve pour augmenter le fonds des pensions de la société.

9. — Une demi-part sera employée annuellement en décorations, ameublements, costumes du magasin, réparation des loges et entretien de la salle, d'après les ordres du surintendant. Les réserves ordonnées par les articles 7, 8 et 9 n'auront lieu que successivement et à mesure des vacances.

10. — Les vingt-deux parts restantes continueront d'être réparties entre les comédiens sociétaires, depuis un huitième de part jusqu'à une part entière, qui sera le *maximum*.

11. — Les parts ou portions de parts vacantes seront accordées ou distribuées par le surintendant de nos spectacles.

SECTION II. — DES PENSIONS DE RETRAITE.

§ 1er. — *Du temps nécessaire pour obtenir sa pension, et de sa quotité.*

12. — Tout sociétaire qui sera reçu, contractera l'engagement de jouer pendant vingt ans ; et, après vingt ans de service non interrompus, il pourra prendre sa retraite, à moins que le surintendant ne juge à propos de le retenir.

Les vingt ans dateront du jour des débuts, lorsqu'ils auront été immédiatement suivis de l'admission à l'essai, et ensuite dans la société.

13. — Le sociétaire qui se retirera après vingt ans aura droit : 1° à une pension viagère de deux mille francs, sur les fonds affectés au Théâtre-Français, par le décret

du 13 messidor an X ; 2° à une pension de pareille somme sur les fonds de la société dont il est parlé à l'article 8.

14. — Si le surintendant juge convenable de prolonger le service d'un sociétaire au-delà de vingt ans, il sera ajouté, quand il se retirera, cent francs de plus par an à chacune des pensions dont il est parlé à l'article précédent.

15. — Un sociétaire qu'un accident ayant pour cause immédiate le service de notre Théâtre-Français ou des théâtres de nos palais, obligerait de se retirer avant d'avoir accompli ses vingt ans, recevra en entier les pensions fixées par l'article 13.

16. — En cas d'incapacité de servir provenant d'une autre cause que celle énoncée en l'article 15, le sociétaire pourra, même avant ses vingt ans de service, être mis en retraite par ordre du surintendant.

En ce cas, et s'il a plus de dix ans de service, il aura droit à une pension sur les fonds du gouvernement, et une sur les fonds des sociétaires : chacune de ces pensions sera de cent francs par année de service, s'il était à part entière ; de soixante-quinze francs, s'il était à trois quarts de part, et ainsi dans les proportions de sa part dans les bénéfices de la société.

17. — Si le sociétaire a moins de dix ans de service, le surintendant pourra nous proposer la pension qu'il croira convenable de lui accorder, selon les services rendus à la société et les circonstances où il se trouvera.

18. — Toutes ces pensions seront accordées par décisions rendues en notre conseil d'Etat, sur l'avis du comité, comme il a été statué pour notre académie impériale de musique par notre décret du 20 janvier 1811.

§ 2. — *Des moyens de payement des pensions.*

19. — Les pensions accordées sur le fonds de cent mille francs de rentes accordé par nous à notre Théâtre-

Français seront acquittées, tous les trois mois, sur les fonds qui seront touchés à la caisse d'amortissement.

20. — En cas d'insuffisance, il sera pourvu avec la part mise en réserve pour les besoins imprévus.

21. — Pour assurer le payement des pensions accordées sur les fonds particuliers de la société, il sera prélevé, chaque année, et chaque mois, sur la recette générale, une somme de cinquante mille francs.

22. — Cette somme sera versée entre les mains du notaire du Théâtre-Français, et placée par lui à mesure pour le compte de la société, selon les règles prescrites par l'article 32.

23. — Aucun sociétaire ne peut engager ni aliéner la portion pour laquelle il contribue à cette rente.

24. — A la retraite de chaque sociétaire ou à son décès, le remboursement du capital de cette retenue sera fait à chaque sociétaire ou à ses héritiers, au prorata de ce qu'il y aura contribué.

25. — Tout sociétaire qui quittera le théâtre sans en avoir obtenu la permission du surintendant, perdra la somme pour laquelle il aura contribué, et n'aura droit à aucune pension.

26. — Jusqu'à ce qu'au moyen des dispositions ci-dessus une rente de cinquante mille francs soit entièrement constituée, les pensions de la société seront payées, tant sur les intérêts des fonds mis en réserve, que sur les recettes générales de chaque mois.

27. — Quand la rente sera constituée, s'il y a de l'excédant après le payement annuel des pensions, il en sera disposé pour l'avantage de la société, avec l'autorisation du surintendant.

SECTION III. — DE LA RETRAITE DES ACTEURS AUX APPOINTEMENTS ET EMPLOYÉS.

28. — Après vingt ans ou plus de service non interrompus par un acteur ou une actrice aux appointements; après dix ans de service seulement en cas d'infirmités ; enfin en cas d'accidents, comme il est dit pour les sociétaires, article 15, le surintendant pourra nous proposer d'accorder, moitié sur le fonds de cent mille francs, moitié sur celui de la société, une pension laquelle, tout compris, ne pourra excéder la moitié du traitement dont l'acteur ou l'actrice aura joui les trois dernières années de son service.

29. — Le commissaire impérial pourra aussi obtenir une retraite ou pension d'après les règles établies en l'article 28 ; mais elle sera payée en entier sur le fonds de cent mille francs.

TITRE III

SECTION I^{re}. — DE L'ADMINISTRATION DES INTÉRÊTS DE LA SOCIÉTÉ.

30. — Un comité, composé de six hommes, membres de la société, présidé par le commissaire impérial, et ayant un secrétaire pour tenir registre des délibérations, sera chargé de la régie et administration des intérêts de la société.

Le surintendant nommera, chaque année, les membres de ce comité.

Ils seront indéfiniment rééligibles.

Trois de ces membres seront chargés de l'expédition de ses résolutions.

31. — Le surintendant pourra les révoquer et remplacer à volonté.

32. — Les fonctions de ce comité seront particulièrement :

1° De dresser, chaque année, le budget ou état présumé des dépenses de tout genre, de le soumettre à l'examen de l'assemblée générale des sociétaires et à l'approbation du surintendant ;

2° D'ordonner et faire acquitter, dans les limites portées au budget de chaque nature de dépenses, celles qui seront nécessaires pour toutes les parties du service ; à l'effet de quoi, un de ses membres sera proposé à la signature des ordres de fourniture ou de travail, et des mandats de payement ;

3° De la passation de tous marchés, obligations pour le service, ou actes pour la société ;

4° D'inspecter, régler et ordonner dans toutes les parties de la salle, du théâtre, des magasins, etc. ;

5° De vérifier les recettes, d'inspecter la caisse, et de faire effectuer le payement des parts, traitements, pensions ou sommes mises en réserve, selon le présent règlement ;

6° D'exercer pour tous recouvrements, ou tout autre cas, tant en demandant qu'en défendant, toutes les actions et droits de la société, après avoir, toutefois, pris l'avis de l'assemblée générale, et l'autorisation du surintendant.

SECTION II.—DES DÉPENSES, PAYEMENTS, ET DE LA COMPTABILITÉ.

33. — Le caissier sera nommé par le comité, et soumis à l'approbation du surintendant.

Il fournira, en immeuble, un cautionnement de soixante mille francs, dont les titres seront vérifiés par le notaire du théâtre, qui fera faire tous les actes conservatoires au nom de la société.

34. — A la fin de chaque mois, les états de recette et

dépense seront arrêtés par le comité, et approuvés par le commissaire impérial.

35. — D'après cet arrêté et cette approbation seront prélevés sur la recette, d'abord les droits d'auteurs, ensuite toutes les dépenses : 1º pour appointements d'acteurs, traitements d'employés ou gagistes; 2º la somme prescrite pour les fonds des pensions de la société; 3º le montant des mémoires, tant pour dépenses courantes que fournitures extraordinaires.

36. — Le reste sera partagé, conformément aux articles 6, 7, 8, 9 et 10.

37. — Le caissier touchera, tous les trois mois, à la caisse d'amortissement, le quart des cent mille francs de rente affectés au Théâtre-Français, et soldera, avec ces vingt-cinq mille francs, et, au besoin, avec le produit de la part dont il est parlé à l'article 7, sur les états dressés par le commissaire impérial, et arrêtés par le surintendant : 1º les pensions des acteurs retirés ou autres pensionnaires; 2º les indemnités pour supplément d'appointements accordés aux acteurs; 3º le traitement du commissaire impérial; 4º le loyer de la salle[1].

38. — A la fin de chaque année, le caissier dressera le compte des recettes et dépenses, pour les fonds de la société.

39. — Ce compte sera remis au comité, qui l'examinera et donnera son avis.

Il sera présenté ensuite à l'assemblée générale des sociétaires, qui pourra nommer une commission de trois de ses membres pour le revoir et y faire des observations, s'il y a lieu, dans une autre assemblée générale.

Enfin, le compte sera soumis au *surintendant*, qui l'approuvera, s'il y a lieu.

40. — Le caissier dressera également le compte des cent mille francs accordés par le gouvernement, et des parts mises à la disposition du surintendant. Ce compte

[1] La salle appartient maintenant à l'État.

sera visé par le commissaire impérial, et arrêté par le surintendant.

41. — Sur la part réservée aux besoins imprévus, il pourra être accordé par le *surintendant*, aux acteurs ou actrices qui se trouveraient chargés de dépenses trop considérables de costumes ou de toilettes, une autorisation pour se faire faire, par le magasin, des habits pour jouer un ou plusieurs rôles.

SECTION III. — DES ASSEMBLÉES GÉNÉRALES.

42. — L'assemblée générale de tous les sociétaires est convoquée nécessairement par le comité, et a lieu pour les objets suivants :

1º Au plus tard dans la dernière semaine du dernier mois de l'année, pour examiner et donner son avis sur le budget de l'année suivante, conformément au paragraphe 1er de l'article 32;

2º Au plus tard la dernière semaine du premier mois de chaque année, pour examiner le compte de l'année précédente, et ensuite pour entendre le rapport de la commission, s'il y en a eu une de nommée.

43. — L'assemblée générale doit être, en outre, convoquée par le comité toutes les fois qu'il y a lieu de placement de fonds, actions à soutenir, en défendant ou demandant, dépenses à faire, excédant celles autorisées par le budget : cas auxquels l'assemblée générale doit donner son avis, après quoi le surintendant décide, après avoir vu l'avis du conseil dont il est parlé au titre VII.

44. — L'assemblée générale peut, au surplus, être convoquée par ordre du surintendant, quand il juge nécessaire de la consulter, ou avec son autorisation, si le comité la demande, pour tous les cas extraordinaires et imprévus.

TITRE IV

DE L'ADMINISTRATION THÉATRALE.

SECTION I^{re}. — DISPOSITIONS GÉNÉRALES.

45. — Le comité, établi par l'article 30, sera également chargé de tout ce qui concerne l'administration théâtrale, la formation des répertoires, l'exécution des ordres de débuts, la réception des pièces nouvelles, sous la surveillance du commissaire impérial et l'autorité du surintendant.

SECTION II. — DES RÉPERTOIRES.

§ 1er — De la distribution des emplois.

46.—Le surintendant déterminera, aussitôt la publication du présent règlement, la distribution exacte des différents emplois.

Il fera dresser, en conséquence, un état général de toutes les pièces soit sues, soit à remettre, avec les noms des acteurs et actrices sociétaires qui doivent jouer en premier, en double et en troisième, les rôles de chacune de ces pièces, selon leur emploi et leur ancienneté, afin qu'il n'y ait plus aucune contestation à cet égard.

47. — Nul acteur ou actrice ne pourra tenir en premier deux emplois différents, sans une autorisation spéciale du surintendant, qui ne l'accordera que rarement, et pour de puissants motifs.

48. — Si un acteur ou actrice, tenant un emploi en chef, veut jouer dans un autre; par exemple, si, tenant un emploi tragique, il veut jouer dans la comédie, ou, si, jouant les rôles de jeune premier, il veut jouer un autre emploi, il ne pourra primer celui qui tenait l'emploi en chef auparavant; mais il tiendra ledit emploi en

second, quand même il serait plus ancien que son camarade.

Notre surintendant pourra seulement l'autoriser à jouer les rôles du nouvel emploi qu'il voudra prendre, alternativement avec celui qui les jouait en chef ou en premier.

§ 2. — *De la formation du répertoire.*

49. — Le répertoire sera formé dans le comité établi par l'article 30, auquel seront adjointes, pour cet objet seulement, deux femmes sociétaires, conformément à l'arrêt du conseil, du 9 décembre 1780.

50. — Les répertoires seront faits de manière que chaque rôle ait un second ou double désigné, qui puisse jouer à défaut de l'acteur en premier, s'il a des excuses valables, et sans que, pour cause de l'absence d'un ou plusieurs acteurs en premier, la pièce puisse être changée ou sa représentation retardée.

51. — Pour veiller à l'exécution du répertoire, deux sociétaires seront adjoints au comité sous le titre de *semainiers*; chaque sociétaire sera semainier à son tour.

52. — Si un double étant chargé d'un rôle par le répertoire tombe malade, le chef, se portant bien, sera tenu de le jouer, sur l'avis que lui en donnera le semainier.

53. — Un acteur en chef ne pourra refuser de jouer ni abandonner tout à fait à son double aucun des premiers rôles de son emploi; il les jouera, bons ou mauvais, quand il sera appelé par le répertoire.

54. — Aucun acteur en chef ne pourra se réserver un ou plusieurs rôles de son emploi. Le comité prendra les mesures nécessaires pour que les doubles soient entendus par le public dans les principaux rôles de leurs emplois respectifs trois ou quatre fois par mois.

Il veillera également à ce que les acteurs à l'essai soient mis à portée d'exercer leurs talents et de faire juger leurs progrès.

Les acteurs jouant les rôles en second pourront réclamer en cas d'inexécution du présent article; et le surintendant donnera des ordres sans délai pour que le comité s'y conforme, sous peine, envers l'auteur en chef apparent et chacun des membres du comité qui n'y ont pas pourvu, d'une amende de trois cents francs.

Notre commission près le théâtre sera responsable de l'exécution du présent article, s'il n'a été dressé procès-verbal des contraventions, à l'effet d'y faire pourvoir par le surintendant, et de faire payer les amendes.

55. — Nos comédiens seront tenus de mettre tous les mois un grand ouvrage, ou, du moins, deux petits ouvrages nouveaux ou remis.

Dans le nombre de ces pièces seront des pièces d'auteurs vivants.

Il est enjoint au comité et au *surintendant* de tenir la main à l'exécution de cet article.

56. — Les assemblées des samedis de chaque semaine continueront d'avoir lieu; et tous les acteurs seront tenus de s'y trouver pour prendre communication du répertoire.

Il continuera d'être délivré des jetons aux acteurs présents.

57. — Tous acteurs ou actrices pourront faire des observations, et demander des changements au répertoire pour des motifs valables sur lesquels il sera statué provisoirement par le commissaire impérial, et définitivement par le surintendant.

58. — Le répertoire servira, la première fois, pour quinze jours. Il en sera envoyé copie au préfet de police.

Le samedi d'après, se fera celui de la semaine ensuivant, et ainsi successivement.

59. — Quand le répertoire aura été réglé, chacun sera tenu de jouer le rôle pour lequel il aura été inscrit, à moins de causes légitimes approuvées par le comité présidé par le commissaire impérial, et dont il sera rendu compte au surintendant, sous peine de cent cinquante francs d'amende.

60. — Si un acteur, ayant fait changer la représentation pour cause de maladie, est aperçu dans une promenade, un spectacle, ou s'il sort de chez lui, il sera mis à une amende de trois cents francs.

SECTION III. — DES DÉBUTS.

61. — Le surintendant donnera seul les ordres de début sur notre Théâtre-Français. Les débuts n'auront pas lieu du 1er novembre jusqu'au 15 avril.

62. — Ces ordres seront présentés au comité, qui sera tenu de les enregistrer et de mettre au premier répertoire les trois pièces que les débutants demanderont.

63. — Le surintendant pourra appeler, pour débuter, les élèves de notre Conservatoire, ceux de maîtres particuliers, ou les acteurs des autres théâtres de notre empire; auquel cas, leurs engagements seront suspendus et rompus, s'ils sont admis à l'essai.

64. — Les acteurs et actrices qui auront des rôles dans ces pièces, ne pourront refuser de les jouer, sous peine de cent cinquante francs d'amende.

65. — On sera obligé indépendamment à une répétition entière pour chaque pièce où les débutants devront jouer, sous peine de vingt-cinq francs d'amende pour chaque absent.

66. — Le comité proposera ensuite d'autres rôles à jouer par le débutant; et le surintendant en déterminera trois que le débutant sera tenu de jouer après des répétitions particulières et une répétition générale, comme il est dit à l'article 65.

67. — Les débutants qui auront eu des succès et annoncé des talents, seront reçus à l'essai au moins pour un an, et ensuite comme sociétaires par le surintendant, selon qu'il le jugera convenable.

TITRE V

DES PIÈCES NOUVELLES ET DES AUTEURS.

68. — La lecture des pièces nouvelles se fera devant un conseil composé de neuf personnes choisies parmi les plus anciens sociétaires, par le surintendant, qui nommera en outre trois suppléants pour que le nombre des membres du comité soit toujours complet.

69. — L'admission aura lieu à la pluralité des voix.

70. — Si une partie des voix est pour le renvoi à correction, on refait un tour de scrutin sur la question du renvoi, et on vote par *Oui* et *Non*.

71. — S'il n'y a que quatre voix pour le renvoi à correction, la pièce est reçue.

72. — La part d'auteur dans le produit des recettes, le tiers prélevé pour les frais, est du huitième pour une pièce en cinq ou quatre actes; du douzième pour une pièce en trois actes, et du seizième pour une pièce en un et deux actes : cependant les auteurs et les comédiens peuvent faire toute autre convention de gré à gré.

73. — L'auteur jouit de ses entrées du moment où sa pièce est mise en répétition, et les conserve trois ans après la première représentation, pour un ouvrage en cinq ou quatre actes, deux ans pour un ouvrage en trois actes, un an pour une pièce en un et deux actes. L'auteur de deux pièces en cinq et en quatre actes, ou de trois pièces en trois actes, ou de quatre pièces en un acte, restées au théâtre, a ses entrées sa vie durant.

TITRE VI

DE LA POLICE.

74. — La présidence et la police des assemblées, soit générales, soit des divers comités, sont exercées par le commissaire impérial.

75. — Tout sujet qui manque à la subordination envers ses supérieurs ; qui, sans excuses jugées valables, fait changer le spectacle indiqué sur le répertoire, ou refuse de jouer soit un rôle de son emploi, soit tout autre rôle qui peut lui être distribué pour le service des théâtres de nos palais, ou qui fait manquer le service en ne se trouvant pas à son poste à l'heure fixée, est condamné, suivant la gravité des cas, à l'une des peines suivantes :

76. — Ces peines sont les amendes, l'exclusion des assemblées générales des sociétaires, et du comité d'administration ; l'expulsion momentanée ou définitive du théâtre, la perte de la pension et les arrêts.

77. — Les amendes au-dessous de vingt-cinq francs seront prononcées par le comité, présidé par le commissaire impérial.

L'exclusion des assemblées générales et du comité d'administration peut l'être de la même manière ; mais le commissaire impérial est tenu de rendre compte des motifs au surintendant.

Le commissaire impérial qui aura requis le comité d'infliger une peine, en instruira, en cas de refus, le surintendant qui prononcera.

78. — Les amendes au-dessus de vingt-cinq francs et les autres punitions sont infligées par le surintendant, sur le rapport motivé du commissaire impérial.

L'expulsion définitive n'aura lieu que dans les cas graves, et après avoir pris l'avis du comité.

79. — Aucun sujet ne peut s'absenter sans la permission du surintendant.

80. — Les congés sont délivrés par le surintendant, qui n'en peut pas accorder plus de deux à la fois, ni pour plus de deux mois : ils ne peuvent avoir lieu que depuis le 1er mai jusqu'au 1er novembre.

81. — Tout sujet qui, ayant obtenu un congé, en outrepasse le terme, paye une amende égale au produit de sa part, pendant tout le temps qu'il aura été absent du re.

82. — Lorsqu'un sujet, après dix années de service, aura réitéré pendant une année la demande de sa retraite, et qu'il déclarera qu'il est dans l'intention de ne plus jouer sur aucun théâtre, ni français, ni étranger, sa retraite ne pourra lui être refusée; mais il n'aura droit à aucune pension, ni à retirer sa part du fonds annuel de cinquante mille francs.

TITRE VII

DISPOSITIONS GÉNÉRALES.

83. — Les comédiens français ne pourront se dispenser de donner tous les jours spectacle, sans une autorisation spéciale du surintendant, sous peine de payer, pour chaque clôture, une somme de cinq cents francs, qui sera versée dans la caisse des pauvres, à la diligence du préfet de police.

84. — Tout sociétaire ayant trente années de service effectif pourra obtenir une représentation à son bénéfice, lors de sa retraite : cette représentation ne pourra avoir lieu que sur le Théâtre-Français, conformément à notre décret du 29 juillet 1807.

85. — Tout sujet retiré du Théâtre-Français ne pourra reparaître sur aucun théâtre, soit à Paris, soit des départements, sans la permission du surintendant.

86. — Toutes les affaires contentieuses seront soumises à l'examen d'un conseil de jurisconsultes, et on ne pourra faire aucune poursuite judiciaire au nom de la société, sans avoir pris l'avis du conseil.

Ce conseil restera composé ainsi qu'il l'est aujourd'hui, et sera réduit à l'avenir, par mort ou démission, au nombre de trois jurisconsultes, deux avoués, et un notaire du théâtre.

En cas de vacances, la nomination se fera par le comité, avec l'agrément du surintendant.

87. — Le surintendant fera les règlements qu'il jugera nécessaires pour toutes les parties de l'administration intérieure.

88. — Les décrets des 29 juillet et 1er novembre 1807 sont maintenus, en tout ce qui n'est pas contraire aux dispositions ci-dessus. (V. ces décrets à leurs dates, page 345.)

TITRE VIII

DES ÉLÈVES DU THÉATRE-FRANÇAIS.

§ 1er. — *Nombre, nomination, instruction et entretien des élèves.*

89. — Il y aura, à notre Conservatoire impérial, dix-huit élèves pour notre Théâtre-Français, neuf de chaque sexe.

90. — Ils seront désignés par notre ministre de l'intérieur : ils seront âgés au moins de quinze ans.

91. — Ils seront traités au Conservatoire comme les autres pensionnaires qui y sont admis pour le chant et la tragédie lyrique.

92. — Ils pourront suivre les classes de musique ; mais ils seront plus spécialement appliqués à l'art de la déclamation, et suivront exactement les cours des professeurs, selon le genre auquel ils seront destinés.

93. — A cet effet, indépendamment des professeurs, il y aura pour l'art dramatique deux répétiteurs d'un genre différent, lesquels feront répéter et travailler les élèves, chaque jour, dans les intervalles des classes, à des heures qui seront fixées.

94. — Il y aura, en outre, un professeur de grammaire, d'histoire et de mythologie appliquées à l'art dramatique, lequel enseignera spécialement les élèves destinés au Théâtre-Français.

95. — Les élèves seront examinés tous les ans par les professeurs et le directeur du Conservatoire ; et il sera

rendu compte du résultat à notre ministre de l'intérieur et au surintendant des théâtres.

96. — Les élèves qui ne donneraient pas d'espérances ne continueront pas leurs cours, et ils seront remplacés.

97. — Ceux qui ne seraient pas encore capables de débuter sur notre Théâtre-Français pourront, avec la permission du surintendant, s'engager pour un temps au théâtre de l'Odéon, ou dans les troupes des départements.

98. — Ceux qui seront jugés capables de débuter pourront recevoir du surintendant un ordre de début, et être, selon les moyens, mis à l'essai pendant au moins un an, et ensuite admis comme sociétaires, comme il est dit article 67.

§.2. — *Des dépenses pour les élèves de l'art dramatique.*

99. — La dépense pour chacun des élèves est fixée à 1,100 francs ;
Le traitement, pour chacun des répétiteurs, à 2,200 francs ;
Le traitement de professeur, à 3,000 francs.

100. — En conséquence, notre ministre de l'intérieur disposera, sur le fond des dépenses imprévues de son ministère, de 26,800 francs en sus de celle allouée pour notre Conservatoire impérial de musique.

101. — Nos ministres de la police, de l'intérieur, des finances, du Trésor, etc., etc., sont chargés de l'exécution du présent décret.

Une ordonnance du 29 août 1847 modifia le décret de Moscou dans quelques-unes de ses parties et devint la charte du Théâtre-Français. Cette ordonnance fut elle-même annulée par la loi du 27 avril 1850 que nous donnons ci-après. C'est la loi organique actuelle du Théâtre-Français. Elle reproduit en grande partie

le décret de 1812 et s'y réfère pour les articles qui ne se trouvent pas modifiées.

27 AVRIL-11 MAI 1850. — Loi *qui règle l'organisation du* THÉATRE-FRANÇAIS.

TITRE PREMIER.

DE L'ADMINISTRATION DU THÉATRE-FRANÇAIS.

§ 1er — *De l'administration.*

ARTICLE Ier. — Le Théâtre-Français est placé sous la direction d'un administrateur nommé par le ministre de l'intérieur.

ART. 2. — L'administrateur du Théâtre-Français est chargé : 1º de présenter, chaque année, à l'approbation du ministre de l'intérieur le budget du théâtre, dressé par le comité d'administration et soumis à l'examen de l'assemblée générale des sociétaires ; 2º d'ordonner, dans les limites portées au budget pour chaque nature de dépenses, celles qui seront nécessaires pour toutes les parties du service, et de signer, à cet effet, tous ordres de fournitures et mandats de payements ; 3º de passer des marchés, souscrire les obligations pour le service, et signer tous les actes dans l'intérêt de la société, conformément aux délibérations du comité ; ceux de ces actes dont la durée excédera une année devront être approuvés par le ministre de l'intérieur ; 4º d'exercer, tant en demandant qu'en défendant, conformément aux délibérations du comité, toutes les actions et tous les droits des comédiens, après avoir pris l'avis du conseil de la comédie, de l'assemblée générale, et l'autorisation du ministre ; de faire tous actes conservatoires et tous recouvrements ; 5º de faire des engagements d'acteurs pensionnaires dont

la durée n'excède pas une année ; 6° d'inspecter, régler et ordonner dans toutes les parties de la salle et des magasins, et de déléguer à cet effet, s'il le juge nécessaire, un ou plusieurs membres du comité d'administration ; 7° de prendre toutes les mesures relatives au service intérieur, aux entrées, loges et billets de faveur, à la convocation et à la tenue des comités et des assemblées générales, aux affiches et annonces dans les journaux ; 8° de distribuer les rôles, sauf les droits d'auteurs, et sans pouvoir imposer aux sociétaires des rôles en dehors de leurs emplois ; 9° de statuer définitivement sur la formation du répertoire et sur les débuts ; 10° de donner les tours de faveur, lesquels ne pourront être accordés à plus d'un ouvrage sur deux reçus ; 11° de donner les congés, en se conformant, pour leur répartition, aux dispositions du règlement, et sans pouvoir en accorder plus de six mois à l'avance, ni pour des époques périodiques ; 12° de prononcer les amendes, dans les limites du maximum fixé par le règlement. Il exerce, en outre, les fonctions attribuées par le décret du 15 octobre 1812 au commissaire du Théâtre-Français.

Art. 3. — L'administrateur, après avoir pris l'avis du comité d'administration, propose au ministre de l'intérieur : 1° les admissions de sociétaires; 2° les accroissements successifs de la part d'intérêt social, en ayant égard tant à la durée et à l'importance des services qu'à la nature de l'emploi ; ces augmentations pourront être, à l'avenir, d'un douzième de la part sociale ; 3° les engagements d'acteur pensionnaire dont la durée excède une année ; 4° les décisions relatives au partage des bénéfices et à la fixation des allocations annuelles attribuées aux sociétaires ; 5° les règlements relatifs aux congés, aux amendes et autres peines disciplinaires, aux feux ; à la composition du comité de lecture ; à la nomination de ses membres et à la tenue de ses séances.

Art. 4. — L'administration donne son avis au ministre sur tous les objets non compris dans les articles précédents, concernant le Théâtre-Français.

Art. 5. — Toutes les personnes attachées au service du théâtre, le caissier et le controleur général exceptés, sont à la nomination de l'administrateur.

Art. 6. — L'administrateur présente au ministre de l'intérieur, le 1er avril et le 1er octobre de chaque année, un rapport détaillé sur sa gestion, dans lequel il fait connaître les pièces reçues, à l'étude ou jouées, les travaux des acteurs et les résultats généraux de l'exploitation.

Art. 7. — Les rapports semestriels de l'administrateur sont communiqués, avec toutes les pièces justificatives, au comité d'administration, qui, sous la présidence du membre le plus anciennement reçu sociétaire, est admis à les discuter et adresse directement ses observations au ministre de l'intérieur.

Art. 8. — L'administrateur ne peut faire représenter aucune pièce n'ayant pas encore fait partie du répertoire du Théâtre-Français, si elle n'a été admise par le comité de lecture.

Art. 9. — L'administrateur a droit : 1º à un traitement égal au maximum de l'allocation annuelle d'un sociétaire; 2º à une part dans les bénéfices nets égale à deux fois le maximum d'une part de sociétaire. Il lui est alloué, en outre, pour frais de services, une indemnité dont la quotité est fixée par le ministre de l'intérieur.

§ 2. — *Du comité d'administration.*

Art. 10. — Le comité d'administration, composé conformément à l'article 30 du décret du 15 octobre 1812, dresse le budget du théâtre. Il délibère : 1º sur les comptes du théâtre, sur les marchés à passer, sur les obligations à souscrire, sur les crédits extraordinaires et placements de fonds ; 2º sur les actions à intenter ou à soutenir au nom de la société ; 3º sur les objets compris dans l'article 3 ; 4º sur les rapports semestriels de l'administrateur ; 5º sur la mise à la retraite des sociétaires après dix ans de service.

§ 3. — *De l'assemblée générale.*

ART. 11. — L'assemblée générale délibère : 1° sur le budget et les comptes du théâtre, sur les crédits extraordinaires et placements de fonds ; 2° sur les actions à intenter ou à soutenir au nom de la société.

TITRE II

DES SOCIÉTAIRES.

ART. 12. — Chaque sociétaire a droit à une allocation annuelle, à des feux, à une quotité dans les bénéfices nets, à une représentation à son bénéfice, à une pension. L'allocation annuelle, calculée proportionnellement à la quotité de la part sociale, ne peut dépasser le maximum des allocations fixes précédemment accordées aux sociétaires ; elle sera payable par douzième. La quotité des feux, suivant les services et les emplois, sera déterminée par les règlements. La quotité dans les bénéfices nets est proportionnée à la part ou portion de chaque sociétaire. Une moitié est mise à réserve et soumise aux dispositions des articles 22, 23, 24, 25, 26 et 27 du décret du 15 octobre 1812. Elle ne peut, dans aucun cas, sauf les droits acquis, dépasser la quotité déterminée par l'article 13 dudit décret.

ART. 13. — Après une période de dix années de service à partir du jour de la réception, il sera statué de nouveau sur la position de chaque sociétaire reçu postérieurement à la promulgation du présent décret. Le ministre, après avoir pris l'avis de l'administrateur et du comité d'administration, pourra prononcer la mise à la retraite, conformément à l'article 16 du décret du 15 octobre 1812. Dans ce cas, le sociétaire aura droit au tiers de la pension qui lui aurait été due après vingt ans de service, et sera libre d'exercer son art soit à Paris, soit dans les départements.

ART. 14. — Tout sociétaire qui, après vingt années de service, n'aura pas été, en vertu de l'article 14 du décret

du 15 octobre 1812, mis en demeure de continuer à jouer sur le Théâtre-Français, sera libre de jouer sur les théâtres des départements. Il ne pourra jouer sur les théâtres de Paris qu'avec l'autorisation du ministre de l'intérieur, et sauf interruption du payement de sa pension de retraite, pendant la durée des engagements qu'il aura contractés sur ces théâtres [1].

Art. 15. — Les acteurs sont tenus, sous les peines qui sont déterminées par le règlement, de se soumettre aux ordres de service donnés par l'administrateur. Ils ne peuvent, sous les mêmes peines : 1° refuser aucun rôle de leur emploi, ni s'opposer à ce qu'un autre acteur le partage avec eux; 2° s'absenter sans congé, ni dépasser le terme du congé obtenu. Les peines disciplinaires, autres que les amendes, ne peuvent être prononcées que par décision du ministre de l'intérieur sur la proposition de l'administrateur.

TITRE III

DE LA COMPTABILITÉ.

Art. 16. — Le budget des recettes et des dépenses du Théâtre-Français est dressé chaque année et approuvé dans les formes prescrites par l'article 2. Il comprend les prévisions de recettes et de dépenses afférentes à toute la durée de l'exercice. Sont seuls considérés, comme appartenant à un exercice, les services faits et les droits acquis à la société ou à ses créanciers, du 1er janvier au 31 décembre de l'année qui donne son nom à l'exercice.

Art. 17. — La subvention accordée par l'Etat est versée, chaque mois et par douzième, dans la caisse du théâtre.

Art. 18. — Il est ouvert, au budget de chaque exercice, un chapitre spécial destiné à pourvoir aux dépenses que le ministre de l'intérieur croirait utile d'autoriser, dans

[1] V., pour ces articles 13 et 14, le décret modificatif des 19 novembre, 5 décembre 1859, aux articles 2, 3 et 4, page 333.

l'intérêt du théâtre, en dehors ou en supplément des prévisions portées aux autres chapitres du budget. La quotité du crédit ouvert par ce chapitre est déterminée, chaque année, par le ministre ; elle ne peut excéder le cinquième du montant de la subvention. Il ne peut être imputé de dépenses sur ledit chapitre qu'avec l'autorisation du ministre.

Art. 19. — Les placements de fonds et les dépenses extraordinaires, non prévues au budget ou dépassant les crédits alloués, ne peuvent être proposés et autorisés que dans les mêmes formes que le budget.

Art. 20. — Le caissier ne peut faire aucun payement que sur un mandat signé de l'administrateur. Pour les dépenses extraordinaires prévues par les articles 18 et 19, l'ordonnancement ne peut avoir lieu qu'en vertu d'une autorisation spéciale du ministre de l'intérieur. La répartition des bénéfices entre les sociétaires ne peut avoir lieu que suivant un état dressé par l'administrateur et approuvé par le ministre de l'intérieur.

Art. 21. — La comptabilité du caissier est tenue en partie double. Il y a un journal, un grand-livre et, autant de livres auxiliaires qu'il y a, sur le grand-livre, de comptes donnant lieu à des développements. Chaque opération inscrite sur la comptabilité du théâtre doit être appuyée de justifications régulières.

Art. 22. — L'administrateur tient enregistrement des mandats de recette et dépense qu'il délivre, des marchés et engagements qu'il souscrit ; des entrées, loges et billets de faveur qu'il accorde ; des ordres généraux de service, et de tous les actes qu'il fait ou ordonne dans l'intérêt de la société.

Art. 23. — Le 15 de chaque mois, pour le mois précédent, l'administrateur adresse au ministre de l'intérieur le compte des recettes et des dépenses de la société, avec toutes les justifications réclamées par le ministre.

Art. 24. — La comptabilité du théâtre est soumise, sur la demande du ministre de l'intérieur, à la vérification

des inspecteurs généraux et particuliers des finances. La gestion de l'administrateur est soumise aux inspections administratives que le ministre juge utile d'ordonner.

Art. 25. — Il sera procédé dans le délai de trois mois, par un agent du ministre de l'intérieur, concurremment avec l'administrateur et le plus ancien des sociétaires, à un récolement général de tous les objets composant le matériel, le mobilier, la collection de tableaux et de sculptures, les archives et la bibliothèque du théâtre. Les mouvements de ce matériel sont soumis à une comptabilité d'entrée et de sortie. Chaque année, les résultats de cette comptabilité sont constatés dans un inventaire, et il est procédé à un récolement général dans les formes indiquées ci-dessus. Un double du procès-verbal du récolement est remis au ministre de l'intérieur, après avoir été communiqué au comité d'administration.

Art. 26. — Le compte de l'exercice de chaque année reste ouvert jusqu'au 1er avril pour le complément des opérations engagées avant le 31 décembre de l'année précédente, conformément à l'article 16. Il est définitivement arrêté le 1er mai de l'année suivante. Il comprend toutes les recettes réalisées et les droits acquis dans la période de l'exercice; toutes les dépenses faites ou engagements contractés, pour des services faits, pendant la même période, et constate l'excédant des recettes formant les bénéfices à répartir, conformément aux articles 9 et 12 ci-dessus.

Art. 27. — Ce compte est certifié par l'administrateur, soumis par lui à l'examen de l'assemblée générale et à l'approbation du ministre. A l'appui dudit compte, sont joints : 1º un état présentant la situation des valeurs en caisse et du portefeuille, à la date de la clôture de l'exercice ; 2º un état des engagements contractés ; 3º l'inventaire du matériel.

Art. 28. — Les dispositions encore en vigueur du décret du 15 octobre 1812, auxquelles il n'est pas dérogé par le présent décret, continuent à recevoir leur exécution. Le

ministre de l'intérieur continue à exercer ceux des pouvoirs conférés au surintendant à l'égard desquels il n'est point statué par le présent décret.

Art. 29. — Le ministre, etc.

19 NOVEMBRE - 5 DÉCEMBRE 1859. — *Décret concernant le Théâtre-Français.*

Article 1er. — L'article 72 du décret de 1812 est modifié ainsi qu'il suit : Article 72. — La part d'auteur dans le produit brut des recettes est de 15 p. 100 par soirée à répartir entre les ouvrages, tant anciens que modernes, faisant partie de la composition du spectacle, conformément au tableau suivant :

Une pièce seule		15 pour 100.
2 pièces égales. . . 7 1/2 chacune. . .		15
4 ou 5 actes 11	}	15
1 ou 2 actes 4		
4 ou 5 actes 9	}	15
3 actes 6		
3 actes 10	}	15
1 ou 2 actes 5		
3 pièces égales . . . 5 chacune		15
4 ou 5 actes 8	}	15
1 ou 2 actes 3 1/2		
1 ou 2 actes 3 1/2		
4 ou 5 actes. 7	}	15
3 actes 5		
1 ou 2 actes 3		
3 actes 7	}	15
1 ou 2 actes 4		
1 ou 2 actes 4		

3 actes.	5 1/2.	
3 actes	5 1/2.	15 pour 100.
1 ou 2 actes	4	

Cependant, les auteurs et les comédiens pourront faire toute autre convention de gré à gré, à la condition de ne pas réduire les droits d'auteur fixés dans le tableau précédent.

Art. 2. — A l'avenir, la pension de retraite sera acquise, fixée et liquidée conformément au décret du 15 octobre 1812. Elle ne peut, dans aucun cas, sauf les droits acquis, dépasser la quotité déterminée par l'article 13 dudit décret.

Art. 3. — Après une période de dix années de service à partir du jour des débuts, lorsqu'ils auront été immédiatement suivis de l'admission comme artiste aux appointements et ensuite comme sociétaire, il sera statué de nouveau sur la position de chaque sociétaire reçu postérieurement à la promulgation du présent décret. Le ministre, après avoir pris l'avis de l'administration, pourra prononcer la mise à la retraite, conformément à l'article 16 du décret du 15 octobre 1812.

Dans ce cas, le sociétaire aura droit au tiers de la pension qui lui aurait été due après vingt ans de service et sera libre d'exercer son art, soit à Paris, soit dans les départements.

Art. 4. — Les avantages résultant de l'article précédent pourront être appliqués à ceux des sociétaires actuels qui ont été nommés postérieurement au décret du 27 avril 1850, et qui demanderont après dix années de services, comme pensionnaires et comme sociétaires, que leur position soit révisée conformément à l'article précédent.

Ceux des sociétaires qui, n'étant pas maintenus dans leur position, se trouveraient alors avoir à l'aide de leurs services antérieurs plus de dix années d'exercice, pourront recevoir pour chacune des années qui en formeront l'excédant, 200 francs de pension imputable, moitié sur le fond de 100,000 francs (réduit aujourd'hui à 90,000 francs), moitié sur celui de la société.

Art. 5. — Les dispositions du décret du 27 avril 1850, qui sont contraires au présent arrêté, sont abrogées.

Le tableau des combinaisons portées à l'article I^{er} n'étant pas complet, l'administration du Théâtre-Français y a pourvu dans le complément suivant :

4 ou 5 actes .	7)	
3 actes.	4 }	15 pour 100.
3 actes	4)	
3 actes.	6)	
1 ou 2 actes. .	3 }	15
1 ou 2 actes. .	3 }	
1 ou 2 actes. .	3)	
4 ou 5 actes. .	5 1/2)	
4 ou 5 actes. .	5 1/2 }	15
3 actes.	4)	
4 ou 5 actes. .	6)	
1 ou 2 actes. .	3 }	15
1 ou 2 actes. .	3 }	
1 ou 2 actes. .	3)	
3 actes.	4 1/2)	
3 actes.	4 1/2 }	15
1 ou 2 actes. .	3 }	
1 ou 2 actes. .	3)	
4 ou 5 actes. .	5.)	
3 actes.	3 1/2 }	15
3 actes.	3 1/2 }	
1 ou 2 actes. .	3.)	
4 ou 5 actes. .	5)	
3 actes.	4 }	15
1 ou 2 actes. .	3 }	
1 ou 2 actes. .	3)	
4 ou 5 actes. .	4 1/2)	
4 ou 5 actes. .	4 1/2 }	15
1 ou 2 actes. .	3 }	
1 ou 2 actes. .	3)	

4 ou 5 actes. .	6	⎫
4 ou 5 actes. .	6	⎬ 15 pour 100.
1 ou 2 actes. .	3	⎭
1 ou 2 actes. .	3 3/4	⎫
1 ou 2 actes. .	3 3/4	⎬ 15
1 ou 2 actes. .	3 3/4	
1 ou 2 actes. .	3 3/4	⎭

22 AVRIL 1869. — *Arrêté relatif au comité de lecture de la Comédie-Française.*

ARTICLE Ier. — A l'avenir, le comité de lecture du Théâtre-Français sera composé : 1° de l'administrateur général du Théâtre-Français, président; 2° de six membres titulaires du comité d'administration.

La présence de cinq membres, y compris le président, suffira pour qu'une décision soit régulièrement prise.

2. Dans le cas où l'auteur le demanderait formellement, tous les autres sociétaires-hommes pourraient être adjoints au Comité de lecture, formé comme il est dit à l'article Ier, pour participer au jugement de sa pièce, avec voix délibérative.

3. Toute pièce qui, n'ayant pas été reçue à une première lecture, aura été remise à une seconde, devra être lue, cette fois, en présence des membres du Comité de lecture et de tous les autres sociétaires-hommes, réunis sous la présidence de l'administrateur général. Dans ce cas, la présence de sept membres au moins sera nécessaire pour que la seconde lecture puisse avoir lieu régulièrement.

4. Après la lecture, il sera procédé à un tour d'opinions dans lequel chacun des membres présents sera invité à exprimer son avis. Le vote aura lieu ensuite nominalement par bulletins signés et portant l'une des mentions

suivantes : pièce reçue, refusée, ou admise à une seconde lecture. Le résultat du vote sera relaté au procès-verbal de chaque séance, en regard du nom des votants.

5. Toutes les pièces présentées au secrétariat du Théâtre-Français, devront être immédiatement inscrites sur un registre spécial, avec un numéro d'ordre constatant le jour de leur dépôt. — Elles seront remises sans retard à des examinateurs chargés d'en prendre connaissance et de faire, sur chacune d'elles, un rapport motivé concluant, suivant leur appréciation, à ce que la pièce soit réservée pour être ultérieurement lue devant le Comité de lecture, formé comme il est dit en l'article 1er, et à qui seul il appartiendra d'en accepter ou d'en refuser les conclusions.

Le résultat de cet examen préalable devra toujours être notifié à l'auteur un mois au plus après le dépôt de sa pièce.

TROISIÈME PARTIE

LÉGISLATION GÉNÉRALE :
LOIS, DÉCRETS, ORDONNANCES, ARRÊTÉS, CIRCULAIRES MINISTÉRIELLES.

16-24 AOUT 1790. — *Extrait de la loi d'organisation judiciaire. — Police des théâtres.*

TITRE XI.

Art. 3. — Les objets de police confiés à la vigilance et à l'autorité des corps municipaux sont :

2°... 3° Le maintien du bon ordre dans les endroits où il se fait de grands rassemblements d'hommes, tels que foires, marchés, réjouissances et cérémonies publiques, *spectacles*, jeux, cafés, églises et autres lieux publics.

13-19 JANVIER 1791. — *Décret relatif aux droits des auteurs et à la police de la salle.*

Art. 1er... (Abrogé.)

2. — Les ouvrages des auteurs morts depuis cinq ans et plus sont une propriété publique, et peuvent, nonob-

stant tous anciens priviléges, qui sont abolis, être représentés sur tous les théâtres indistinctement.

3. — Les ouvrages des auteurs vivants ne pourront être représentés sur aucun théâtre public, dans toute l'étendue de la France, sans le consentement formel et par écrit des auteurs, sous peine de confiscation du produit total des représentations au profit des auteurs.

4. — La disposition de l'article 3 s'applique aux ouvrages déjà représentés, quels que soient les anciens règlements; néanmoins les actes qui auraient été passés entre les comédiens et des auteurs vivants, ou des auteurs morts depuis moins de cinq ans, seront exécutés.

5. — Les héritiers ou les cessionnaires des auteurs seront propriétaires de leurs ouvrages durant l'espace de cinq années après la mort de l'auteur.

6. — Les entrepreneurs ou les membres des différents théâtres seront, à raison de leur état, sous l'inspection des municipalités; ils ne recevront des ordres que des officiers municipaux, qui ne pourront arrêter ni défendre la représentation d'une pièce, sauf la responsabilité des auteurs et des comédiens, et qui ne pourront rien enjoindre aux comédiens que conformément aux lois et aux règlements de police : règlements sur lesquels le comité de constitution dressera incessamment un projet d'instruction. Provisoirement, les anciens règlements seront exécutés.

7. — Il n'y aura au spectacle qu'une garde extérieure, dont les troupes de ligne ne seront point chargées, si ce n'est dans le cas où les officiers municipaux leur en feraient la réquisition formelle. Il y aura toujours un ou plusieurs officiers civils dans l'intérieur des salles, et la garde n'y pénétrera que dans le cas où la sûreté publique serait compromise, et sur la réquisition expresse de l'officier civil, lequel se conformera aux lois et règlements de police. Tout citoyen sera tenu d'obéir provisoirement à l'officier civil.

19 juillet-6 août 1791. — *Décret confirmatif et complémentaire du précédent.*

Art. 1er. — Conformément aux dispositions des articles 3 et 4 du décret du 13 janvier dernier, concernant les spectacles, les ouvrages des auteurs vivants, même ceux qui étaient représentés avant cette époque, soit qu'ils fussent ou non gravés ou imprimés, ne pourront être représentés sur aucun théâtre public, dans toute l'étendue du royaume, sans le consentement formel et par écrit des auteurs, ou sans celui de leurs héritiers ou cessionnaires, pour les ouvrages des auteurs morts depuis moins de cinq ans, sous peine de confiscation du produit total des représentations au profit de l'auteur, ou de ses héritiers et cessionnaires.

Art. 2. — La convention entre les auteurs et les entrepreneurs de spectacles sera parfaitement libre, et les officiers municipaux, ni aucuns fonctionnaires publics, ne pourront taxer lesdits ouvrages, ni modifier et augmenter le prix convenu ; et la rétribution des auteurs, convenue entre eux ou leurs ayants cause et les entrepreneurs de spectacles, ne pourra être saisie ni arrêtée par les créanciers des entrepreneurs de spectacles.

19 juillet 1793. — *Décret relatif à la propriété des œuvres dramatiques.*

Art. 1er. — Les auteurs d'écrits en tous genres, les compositeurs de musique, les peintres et dessinateurs qui feront graver des tableaux et dessins, jouiront, durant leur vie entière, du droit exclusif de vendre, faire vendre, distribuer leurs ouvrages dans le territoire de la république, et d'en céder la propriété en tout ou en partie.

Art. 2... (Modifié par des lois subséquentes, et en dernier lieu par la loi du 14 juillet 1866, rapportée ci-après.)

14 FÉVRIER 1796 (25 pluviose an IV). — *Arrêté sur la police des théâtres.*

ARTICLE Ier. — En exécution des lois qui attribuent aux officiers municipaux des communes la police et la direction des spectacles, le bureau central de police, dans les cantons où il est établi, et les administrations municipales dans les autres cantons, tiendront sévèrement la main à l'éxécution des lois et règlements de police sur le fait des spectacles, notamment sur les lois rendues les 16-24 août 1790, et 14 août 1793 ; en conséquence, ils veilleront à ce qu'il ne soit représenté sur les théâtres établis dans les communes de leur arrondissement, aucune pièce dont le contenu puisse servir de prétexte à la malveillance, et occasionner du désordre, et ils arrêteront la représentation de toutes celles par lesquelles l'ordre public aurait été troublé d'une manière quelconque.

21 MARS 1799. — *Arrêté relatif aux incendies.*

ARTICLE Ier. — Le dépôt des machines et décorations pour les théâtres, dans toutes les communes où il en existe, sera fait dans un magasin séparé de la salle du spectacle.

ART. 2. — Les directeurs et entrepreneurs de spectacles seront tenus de déposer dans la salle un réservoir toujours plein d'eau, et au moins une pompe continuellement en état d'être employée.

ART. 3. — Ils seront obligés de solder, en tout temps,

des pompiers exercés, de manière qu'il s'en trouve toujours en nombre suffisant pour le service au besoin.

Art. 4. — Un pompier sera continuellement en sentinelle dans l'intérieur de la salle.

Art. 5. — Un poste de garde sera placé à chaque théâtre, de manière qu'un factionnaire, relevé toutes les heures, puisse continuellement veiller avec un pompier dans l'intérieur, hors le temps des représentations.

Art. 6. — A la fin des spectacles, le concierge, accompagné d'un chien de ronde, visitera toutes les parties de la salle pour s'assurer que personne n'est resté caché dans l'intérieur, et qu'il ne subsiste aucun indice qui fasse craindre un incendie.

Art. 7. — Cette visite après le spectacle se fera en présence d'un administrateur municipal, ou d'un commissaire de police, qui la constatera sur un registre tenu à cet effet par le concierge.

Art. 8. — Les dépôts de machines et décorations, la surveillance et le service pour les salles de spectacles, déterminés par le présent arrêté, seront établis, sans délai, par le bureau central dans les communes au-dessus de 100,000 âmes ; dans les autres communes par les administrations municipales.

Art. 9. — Tout théâtre dans lequel les précautions et formalités ci-dessus prescrites auront été négligées ou omises un seul jour, sera fermé à l'instant. (V. l'arrêté du 20 juillet 1862, ci-après.)

1ᵉʳ JUILLET 1800 (12 messidor an XII). — *Arrêté relatif aux attributions du préfet de police.* (Extrait.)

Article 12. — Il (le préfet de police) aura la police des théâtres en ce qui touche la sûreté des personnes, les

précautions à prendre pour prévenir les accidents et assurer le maintien de la tranquillité et du bon ordre, tant au dedans qu'au dehors.

8 DÉCEMBRE 1805 (17 frimaire an XIV). — *Décret relatif aux attributions de police.*

Article I^{er}. — Les commissaires généraux de police sont chargés de la police des théâtres seulement en ce qui concerne les ouvrages qui y sont représentés.

Art. 2. — Les maires sont chargés, sous tous les autres rapports, de la police des théâtres et du maintien de l'ordre et de la sûreté.

8 JUIN 1806. — *Extrait relatif à la propriété littéraire.*

Article 10. — Les auteurs (dramatiques) et les entrepreneurs seront libres de déterminer entre eux, par des conventions mutuelles, les rétributions dues aux premiers par somme fixe ou autrement.

11. — Les autorités locales veilleront strictement à l'exécution des conventions.

12. — Les propriétaires d'ouvrages dramatiques posthumes ont les mêmes droits que l'auteur ; et les dispositions sur la propriété des auteurs et sa durée leur sont applicables, ainsi qu'il est dit au décret du 1^{er} germinal, an XIII.

25 AVRIL 1807. — *Extrait du décret qui détermine la hiérarchie des théâtres de Paris, et fixe le genre de chacun d'eux.*

ARTICLE 1er. — Les théâtres dont les noms suivent sont considérés comme *grands théâtres*, et jouiront des prérogatives attachées à ce titre par le décret du 8 juin 1806 :

1º Le *Théâtre-Français.*

Ce théâtre est spécialement consacré à la tragédie et à la comédie.

Son répertoire est composé : 1º de toutes les pièces (tragédies, comédies et drames) jouées sur l'ancien théâtre de l'hôtel de Bourgogne, sur celui que dirigeait *Molière*, et sur le théâtre qui s'est formé de la réunion de ces deux établissements, et qui a existé sous diverses dénominations jusqu'à ce jour ; 2º des comédies jouées sur les théâtres dits *italiens,* jusqu'à l'établissement de l'Opéra-Comique.

L'*Odéon* sera considéré comme une annexe du Théâtre-Français, pour la comédie seulement.

Son répertoire contient : 1º les comédies et drames spécialement composés pour ce théâtre ; 2º les comédies jouées sur les théâtres dits *italiens*, jusqu'à l'établissement de l'Opéra-Comique : ces dernières pourront être représentées par l'Odéon, concurremment avec le Théâtre-Français.

2º Le *théâtre de l'Opéra.*

Ce théâtre est spécialement consacré au chant et à la danse ; son répertoire est composé de tous les ouvrages, tant opéras que ballets, qui ont paru depuis son établissement, en 1646.

1º Il peut seul représenter les pièces qui sont entièrement en musique et les ballets du genre noble et gra-

cieux : tels sont tous ceux dont les sujets ont été puisés dans la mythologie ou dans l'histoire, et dont les principaux personnages sont des dieux, des rois et des héros ;

2º Il pourra aussi donner (mais non exclusivement à tout autre théâtre) des ballets représentant des scènes champêtres ou des actions ordinaires de la vie.

3º Le *théâtre de l'Opéra-Comique.*

Ce théâtre est spécialement destiné à la représentation de toute espèce de comédies ou drames mêlés de couplets, d'ariettes et de morceaux d'ensemble.

Son répertoire est composé de toutes les pièces jouées sur le théâtre de l'Opéra-Comique avant et après sa réunion à la Comédie-Italienne, pourvu que le dialogue de ces pièces soit coupé par du chant.

L'Opéra-Buffa doit être considéré comme une annexe de l'Opéra-Comique. Il ne peut représenter que des pièces écrites en italien.

Art. 2. — Aucun des airs, romances et morceaux de musique qui auront été exécutés sur les théâtres de l'Opéra et de l'Opéra-Comique, ne pourra, sans l'autorisation des auteurs ou propriétaires, être transporté sur un autre théâtre de la capitale, même avec des modifications dans les accompagnements, que cinq ans après la première représentation de l'ouvrage dont ces morceaux font partie.

Art. 3. — Sont considérés comme *théâtres secondaires :*

1º Le *théâtre du Vaudeville.*

Son répertoire ne doit contenir que de petites pièces, mêlées de couplets sur des airs connus, et des parodies.

2º Le *théâtre des Variétés, boulevard Montmartre.*

Son répertoire est composé de petites pièces dans le genre grivois, poissard ou villageois, quelquefois mêlées de couplets également sur des airs connus.

3° Le *théâtre de la Porte-Saint-Martin.*

Il est spécialement destiné au genre appelé mélodrame, aux pièces à grand spectacle. Mais, dans les pièces du répertoire de ce théâtre, comme dans toutes les pièces des théâtres secondaires, on ne pourra employer, pour les morceaux de chant, que des airs connus.

On ne pourra donner sur ce théâtre des ballets dans le genre historique et noble : ce genre, tel qu'il est indiqué plus haut, étant exclusivement réservé au grand Opéra.

4° Le *théâtre de la Gaîté.*

Il est spécialement destiné aux pantomimes de tous genres, mais sans ballets; aux arlequinades et autres farces, dans le goût de celles données autrefois par *Nicolet* sur ce théâtre.

29 JUILLET 1807. — *Décret complémentaire de celui du 25 avril ci-dessus.*

ARTICLE 1er. — Aucune représentation à bénéfice ne pourra avoir lieu que sur le théâtre même dont l'administration ou les entrepreneurs auront accordé le bénéfice de ladite représentation. Les acteurs des grands théâtres de Paris ne pourront jamais paraître dans ces représentations, que sur le théâtre auquel ils appartiennent.

ART. 2. — Les préfets, sous-préfets et maires sont tenus de ne pas souffrir que, sous aucun prétexte, les acteurs des quatre grands théâtres de la capitale, qui auront obtenu un congé pour aller dans les départements, y prolongent leur séjour au-delà du temps fixé par le congé; en cas de contravention, les directeurs des spectacles seront condamnés à verser à la caisse des

pauvres le montant de la recette des représentations qui auront lieu après l'expiration du congé.

Art. 3. —

Art. 4. — Le maximum du nombre des théâtres de notre bonne ville de Paris est fixé à huit; en conséquence, sont seuls autorisés à ouvrir, afficher et représenter, indépendamment des quatre grands théâtres mentionnés en l'article 1er du règlement de notre ministre de l'intérieur, en date du 25 avril dernier, les entrepreneurs ou administrateurs des quatre théâtres suivants :

1° Le théâtre de la *Gaité*, établi en 1760 ; celui de l'*Ambigu-Comique*, établi en 1772, boulevard du Temple ; lesquels joueront concurremment des pièces du même genre, désignées aux paragraphes 3 et 4 de l'article 3 du règlement de notre ministre de l'intérieur.

2° Le théâtre des *Variétés*, boulevard Montmartre, établi en 1777, et le théâtre du *Vaudeville*, établi en 1792 ; lesquels joueront concurremment des pièces du même genre, désignées aux paragraphes 1 et 2 de l'article 3 de notre ministre de l'intérieur.

Art. 5. — Tous les théâtres non autorisés par l'article précédent seront fermés avant le 15 août.

Etc., etc.

9 décembre 1809. — *Décret concernant les droits à percevoir sur les théâtres, bals, concerts, etc.*

Article 1er. — Les droits qui ont été perçus jusqu'à ce jour en faveur des pauvres ou des hospices, en sus de chaque billet d'entrée et d'abonnement dans les spectacles, et sur la recette brute des bals, concerts, danses et fêtes publiques, continueront à être indéfiniment perçus, ainsi qu'ils l'ont été pendant le cours de cette année

et 'des années antérieures, sous la responsabilité des receveurs et contrôleurs de ces établissements.

Art. 2. — La perception de ces droits continuera, pour Paris, d'être mise en ferme ou régie intéressée, d'après les formes, clauses, charges et conditions qui en seront approuvées par notre ministre de l'intérieur. En cas de régie intéressée, le receveur-comptable de ces établissements, et le contrôleur des recettes et dépenses, seront spécialement chargés du contrôle de la régie, sous l'autorité de la commission exécutive des hospices, et sous la surveillance du préfet de la Seine.

Art. 3. — Dans le cas ou la régie intéressée jugerait utile de souscrire des abonnements, ils ne pourront avoir lieu qu'avec notre approbation en conseil d'Etat, comme pour les biens des hospices à mettre en régie; et cette approbation ne sera donnée que sur l'avis du préfet de la Seine, qui consultera la commission exécutive et le conseil des hospices.

Art. 4. — Les représentations gratuites et à bénéfice seront, au surplus, exemptes des droits mentionnés aux articles qui précèdent, sur l'augmentation mise au prix ordinaire des billets.

1811. — *Extrait du Code pénal.*

Article 428. — Tout directeur, tout entrepreneur de spectacle, toute association d'artistes qui aura fait représenter sur son théâtre des ouvrages dramatiques au mépris des lois et règlements relatifs à la propriété des auteurs, sera puni d'une amende de 50 francs au moins, de 500 francs au plus, et de la confiscation des recettes.

10 OCTOBRE 1822. — *Circulaire ministérielle.* — *Censure.*

« Sur le compte qui m'a été rendu que les auteurs dramatiques rétablissaient presque toujours, en imprimant leurs ouvrages, les passages supprimés par la censure, j'ai décidé qu'à l'avenir les exemplaires de pièces de théâtre représentées à Paris ne seraient envoyées aux directeurs des départements qu'après avoir été timbrées au ministère de l'intérieur, et que ce timbre ne serait apposé que sur les exemplaires conformes au manuscrit censuré.

« Je vous recommande, en conséquence, de n'accorder d'autorisation pour la représentation d'ouvrages nouveaux dans votre département que sur la production de ces exemplaires timbrés.»

17 MAI 1838. — *Ordonnance du préfet de police concernant les décorations en toile ininflammable.*

ARTICLE Ier. — A l'avenir, tout directeur de théâtre de la capitale et de la banlieue ne pourra plus mettre en scène aucun décor neuf, à moins que les fermes, châssis, terrains, bandes d'eau, rideaux, bandes d'air, plafonds, frises, gazes, toiles de lointain, n'aient été rendus ininflammables, soit par une préparation des toiles, soit par un marouflage qui rendrait également les décors ininflammables.

2. — Il est pareillement enjoint aux directeurs de faire procéder immédiatement au marouflage avec papier ininflammable des doublures de châssis vieux à l'usage actuel de la scène.

3. — Ils ne pourront aussi employer, pour l'enveloppe

des artifices et pour bourrer les armes à feu, que des matières non susceptibles de continuer à brûler, même sans flammes.

4. — Les toiles et papiers destinés aux décorations indiquées par l'article 1er seront toujours, avant leur emploi, soumis à l'examen de la commission des théâtres, ou d'un de ses membres désigné par nous, lequel vérifiera et constatera si les toiles et papiers qui lui seront présentés par les directions théâtrales sont réellement ininflammables.

5. — La vérification et la réception desdites toiles seront constatées par l'application immédiate, sur leurs tissus, de deux mètres en deux mètres, d'une estampille de notre préfecture.

6. — Le papier reconnu pareillement ininflammable sera aussi estampillé, avant son usage, à notre préfecture.

7. — L'établissement de tout décor neuf, avec des toiles et papiers non estampillés à notre préfecture, donnera lieu, non-seulement à la suspension de la représentation, mais encore à l'enlèvement immédiat des décors de l'intérieur du théâtre.

8 et 9. — Dispositions pénales.

10 DÉCEMBRE 1841. — *Arrêté concernant la rétribution du dépôt des cannes, parapluies et vêtements.*

ARTICLE Ier. — A partir du présent arrêté et à l'avenir, les préposés des directeurs de théâtres, des salles de bals et de concerts, chargés de recevoir en dépôt les cannes, armes, parapluies, manteaux et tous autres vêtements des personnes qui se rendent dans ces établissements publics, ne pourront percevoir, à titre de salaire pour la garde du dépôt desdits objets, que les rétributions

ci-après, savoir : — pour une canne, 10 cent.; — un parapluie, 10 cent.; — une épée, 10 cent.; — un sabre, 10 cent.; — un manteau ou autre vêtement, 25 cent.

2. — Les rétributions ci-dessus fixées devront être payées au moment où s'effectuera le dépôt des objets décrits ci-dessus.

3. — Il sera délivré par les dépositaires, en échange des objets qui leur seront déposés, des numéros. — Ces numéros énonceront le titre du théâtre ou de l'établissement public, ainsi que la nature de l'objet déposé.

4. — La restitution des objets qui auront été déposés s'opérera sur la remise du numéro du dépôt par la personne qui en sera porteur.

5. — Les dépositaires devront conserver et restituer les objets qui leur seront confiés, conformément aux dispositions du Code civil.

6. — Lorsque ces objets auront été déposés dans des bals de nuit qui ont lieu dans les théâtres ou autres établissements publics, les rétributions déterminées par l'article 1er seront payées double.

7. — Les contraventions au présent arrêté seront constatées par les commissaires de police et déférées au tribunal de simple police.

30 JUILLET 1850. — *Loi sur la police des théâtres.*

ART. 1er. — Jusqu'à ce qu'une loi générale, qui devra être présentée dans le délai d'une année, ait définitivement statué sur la police des théâtres, aucun ouvrage dramatique ne pourra être représenté sans l'autorisation préalable du ministre de l'intérieur à Paris, et du préfet dans les départements. — Cette autorisation pourra toujours être retirée pour des motifs d'ordre public.

2. — Toute contravention aux dispositions qui précè-

dent est punie, par les tribunaux correctionnels, d'une amende de cent francs à mille francs, sans préjudice des poursuites auxquelles pourraient donner lieu les pièces représentées.

Cette loi fut prorogée le 30 juillet 1851.

2 MAI 1852. — *Service médical.* — *Arrêté du préfet de police.*

. ART. 1er. — Dans chaque théâtre ou salle de spectacle de Paris, il y aura un service médical qui sera composé d'un nombre de médecins en rapport avec l'importance de l'établissement.

2. — Le service sera divisé par semaine et réglé par les médecins, à la fin de chaque mois, pour le mois suivant. Il sera communiqué au directeur qui, après l'avoir approuvé, nous en donnera connaissance.

3. — Ce service devra être distribué de manière qu'il y ait constamment un médecin dans la salle, depuis le commencement jusqu'à la fin de la représentation. — Lorsque le service de la soirée sera partagé entre plusieurs médecins, aucun d'eux ne pourra se retirer avant d'avoir été relevé par un de ses collègues. — Il y aura aussi à chaque répétition générale des pièces à spectacle un médecin de service qui sera prévenu par la direction.

4. — Lorsqu'un des médecins voudra échanger son tour de service de semaine, il devra en prévenir le commissaire de police de la section, en lui justifiant du consentement par écrit de son remplaçant avant l'ouverture des bureaux.

5. — Une stalle d'orchestre ou de balcon sera réservée chaque jour de représentation pour le médecin de service de la salle. Elle devra être placée le plus près possible de l'une des portes d'entrée. A la place du numéro, elle portera ces mots : *Médecin de service.*

6. — Le médecin de service se rendra, chaque matin, à la direction du théâtre auquel il sera attaché, pour savoir s'il y a lieu de constater à domicile les maladies d'artistes ou employés qui motiveraient des refus de service. En cas d'urgence, le directeur devra le faire prévenir à domicile.

7. — Un local sera mis, dans l'intérieur des bâtiments, à la disposition des médecins de service. Il devra être convenablement meublé, chauffé et éclairé, et contenir une petite pharmacie dont la composition sera réglée par nous, et placée sous la surveillance du conseil de salubrité.

8. — Des rapports trimestriels sur le service médical seront adressés par nous à M. le ministre de l'intérieur.

9. — La nomination des médecins dans les théâtres et spectacles, à l'exception du théâtre de l'Opéra, qui est en dehors de ce règlement, et le remplacement des médecins qui manqueraient à leur service ou se feraient remarquer par leur inexactitude, sera faite par M. le ministre de l'intérieur d'après nos propositions et sur la présentation des directeurs.

Leurs fonctions seront gratuites. — Leur révocation pour manquement et inexactitude dans leur service sera proposée par nous à M. le ministre de l'intérieur.

10. — Le commissaire, chef de la police municipale, et les commissaires de police de la ville de Paris, sont chargés, chacun en ce qui le concerne, du présent arrêté.

30 DÉCEMBRE 1852. — *Décret relatif à la censure.*

ART. 1er. — Les ouvrages dramatiques continueront à être soumis, avant leur représentation, à l'autorisation de notre ministre de l'intérieur à Paris, et des préfets dans les départements.

2. — Cette autorisation pourra toujours être retirée pour des mesures d'ordre public.

10 JUILLET 1853. — *Circulaire ministérielle sur les titres des pièces.*

« Des abus nombreux se sont introduits dans l'annonce des spectacles par des affiches placardées dans les villes ayant un théâtre. Les directeurs, pour piquer la curiosité publique, changent ou dénaturent les titres des ouvrages, ou bien y ajoutent des annonces souvent inconvenantes sur la nature et l'esprit de l'ouvrage, sur la mise en scène, sur les droits des acteurs à la bienveillance des spectateurs. Toutes ces infractions aux instructions ministérielles offrent des inconvénients que l'administration doit faire cesser. Les préfets ont en conséquence été invités à donner des ordres très-précis aux sous-préfets, aux maires et commissaires de police de leur département, pour que, à dater du 1er août, les affiches de théâtre n'annoncent au public que les titres des ouvrages dramatiques portés sur les brochures visées au ministère de l'intérieur ou sur les répertoires, et pour que, sous aucun prétexte, ces titres ne puissent être *dénaturés* ou *doublés.* »

6-23 JUILLET 1853. — *Décret relatif à la censure.*

ART. 1er. — L'autorisation préalable, sans laquelle aucun ouvrage dramatique ne peut être représenté, aux termes des lois du 30 juillet 1850 et 31 juillet 1851, ainsi que du décret du 30 décembre 1852, sera désormais délivrée par notre ministre d'État pour les ouvrages destinés aux théâtres nationaux subventionnés.

2. —

8 AVRIL 1854. — *Loi sur la propriété littéraire.* — *Droits des veuves.*

ARTICLE UNIQUE. — Les veuves des auteurs, des compositeurs et des artistes jouiront, pendant toute leur vie, des droits garantis par les lois des 13 janvier 1791 et 19 juillet 1793, le décret du 5 février 1810, la loi du 3 août 1844, et les autres lois et décrets sur la matière.

(Le second alinéa qui réglait la position des autres héritiers et ayants droit, est modifié par la loi du 14 juillet 1866, qui se trouve ci-après à sa date.)

20 JUILLET 1862. — *Consigne générale pour les sapeurs-pompiers de service dans les théâtres.*

1. — Les postes de grand'garde ne portent pas de secours à l'extérieur; en cas d'incendie à proximité d'un théâtre, les sapeurs doivent utiliser tous les moyens de secours pour protéger l'établissement confié à leur garde.
Les chefs de poste ne doivent recevoir aucun étranger, pas même de parents dans leur corps de garde, et ils ne peuvent s'éloigner de leur poste, sous aucun prétexte, sans encourir les peines portées par le Code de justice militaire.

2. — A l'arrivée de la garde montante, les caporaux relèvent les factionnaires; ensuite ils vérifient ensemble si tous les objets du matériel, portés sur l'inventaire déposé dans le poste, sont placés où ils doivent être; s'ils sont en bon état. Ils prennent note des objets manquants ou détériorés, pour en rendre compte à qui de droit.

3. — Immédiatement après le départ de la garde descendante, le chef de poste doit faire connaître aux

hommes de service les pompes, les établissements, les réservoirs, les robinets de barrage du gaz et des eaux, en un mot tous les secours qui sont à leur disposition et le parti qu'on peut en tirer. Il leur montre l'emplacement des compteurs et l'itinéraire des rondes. Il leur apprend comment les pompes et les colonnes en charge sont alimentées et le moyen de rendre foulantes les pompes aspirantes ; il leur fait aussi connaître l'emplacement des bornes-fontaines qui environnent le théâtre, et s'assure en même temps qu'elles sont en charge. L'hiver, lorsque les bouches d'eau sont barrées, il est défendu de toucher aux carrés qui doivent rester ouverts ; il montre les diverses issues, les portes de retraite et les portes de fer destinées à isoler, en cas de feu, les diverses parties du théâtre et de la salle. Enfin, il ne doit rien omettre pour que les sapeurs placés sous ses ordres soient en état de le seconder, en cas d'incendie.

4. — Lorsque le caporal s'absente de son poste pour faire cette visite, il doit en prévenir le factionnaire.

5. — Le caporal de grand'garde fait prévenir le commissaire de police des répétitions qui doivent avoir lieu avec lumière à la rampe et aux portants. En attendant sa décision sur la nécessité d'un détachement de service, il fait occuper les postes des pompes parisiennes et des colonnes en charge. Dans le cas où le luminaire serait complet, c'est-à-dire avec portants, herses, rampes, lustres ou pièces d'artifice, il s'opposera à ce que la répétition commence avant la décision de ce magistrat.

6. — Tous les matins, à huit heures, l'eau des seaux sera renouvelée, les demi-garnitures des colonnes en charge repliées, les matelas battus, le poste balayé et nettoyé. Les mercredis et samedis, les couvertures seront secouées et battues; les vitres nettoyées toutes les fois qu'elles seront malpropres.

7. — Les détachements de service dans les théâtres, pour la représentation, doivent toujours être arrivés un quart d'heure avant l'ouverture des bureaux de recette.

8. — Avant l'ouverture des bureaux, le caporal de grand'garde, sur l'ordre du sous-officier commandant, conduit les factionnaires à tous les établissements, leur donne la consigne, fait humecter les éponges, examine lui-même si, à chaque poste, le boisseau est en état, la clef bien tournée, les boyaux bien placés ; il fait sonner aux établissements d'ascension, et rend ensuite compte au chef du détachement du résultat de sa visite. Le sous-officier envoie en même temps le caporal de représentation s'assurer si les bornes-fontaines sont en charge ou si le carré est bien tourné lorsqu'elles sont barrées ; il se rend ensuite à la cave pour entendre fonctionner la correspondance des sonnettes, et attend le retour de ce caporal pour lui donner la consigne.

9. — Quand les postes sont pris, le sous-officier monte au réservoir supérieur, fait sonner du poste le plus rapproché pour faire manœuvrer, afin de s'assurer que les pompes fonctionnent bien et fait remplir les réservoirs, s'il y a lieu : puis il fait sonner de nouveau pour faire cesser la manœuvre. Il visite tous les établissements, fait essayer les pompes parisiennes ou suisses, répéter les consignes aux factionnaires, et redescend ensuite à la cave pour s'assurer si tout est en bon état.

10. — Pendant la représentation, le chef de détachement visite plusieurs fois tous les postes, et, lorsqu'il envoie toucher le montant de la quittance du service, il ne quitte pas la scène, d'où il exerce une surveillance générale.

11. — Le spectacle terminé, le sous-officier, accompagné du caporal de grand'garde, fait une ronde dans les dessous du théâtre afin de s'assurer qu'aucune lampe ne reste allumée et qu'il n'y a aucun danger d'incendie. Il exige que tous les châssis ou feuilles de décoration soient enlevés de dessus les faux-châssis.

Le caporal de représentation va relever les factionnaires et ne les ramène au théâtre qu'après l'extinction des lumières, après avoir fait développer les boyaux des

colonnes en charge et s'être assuré qu'il n'y a aucun danger d'incendie. Les boyaux des colonnes d'ascension et les appareils à compression d'air ne seront établis qu'en cas de feu. Dans les théâtres où il n'y a pas de sapeur en faction sur la scène, le sous-officier en fait monter un de la cave pour surveiller, tandis qu'il fait sa ronde. Ce n'est qu'après l'entière extinction des lumières du théâtre et de la salle, et le rideau de fer baissé, que le détachement de représentation se retire.

12. — Après le départ du détachement, le chef du poste de grand'garde, assisté du concierge du théâtre, fait la ronde générale.

13. — Pendant la nuit, toutes les armoires seront ouvertes; pendant le jour, les boyaux sont repliés et les armoires fermées, à l'exception d'une des armoires des colonnes en charge sur le théâtre et de celle où se trouve la bascule de la sonnette d'alarme.

14. — Pendant le jour et la nuit, le temps de la représentation excepté, une sentinelle en tenue de feu est placée sur le théâtre. Elle a dans sa poche une clef de toutes les armoires; une hache, un seau et une éponge à main sont déposés près de la lampe de nuit. Après le spectacle, le compteur des rondes doit être placé près du factionnaire.

15. — Dans les théâtres où il y a un caporal et quatre sapeurs de grand'garde, il y a deux factionnaires pendant la nuit : l'un sur la scène, l'autre toujours en ronde dans toutes les parties du théâtre; le caporal ne fait que des rondes; en outre, il pose et relève les factionnaires.

La première ronde, avec le compteur, sera faite par le caporal; les autres seront faites par le deuxième sapeur de ronde, aux heures indiquées par la consigne.

16. — Dans les théâtres où la grand'garde est composée d'un caporal et de trois sapeurs, le caporal, avant de commencer sa ronde, place le factionnaire sur le théâtre pendant deux heures; il fait lui-même des rondes avec

le compteur, aux heures prescrites et en suivant l'itinéraire tracé.

17. — Dans les théâtres où la grand'garde n'est composée que d'un caporal et deux sapeurs, le caporal, après la ronde terminée avec le concierge, prend la faction pour deux heures ; il fait la première ronde au compteur à l'heure prescrite d'après la consigne, les autres sont faites par les sapeurs.

18. — Dans les théâtres où la grand'garde n'est composée que d'un caporal et un sapeur, il n'y a pas de factionnaire pendant le jour ; des rondes sont faites d'heure en heure, et, lorsqu'il n'y a pas de jeu le soir, le factionnaire est placé à la nuit tombante ; lorsqu'il y a jeu, le caporal prend la première faction, après avoir fait sa ronde, et il alterne de deux heures en deux heures avec le sapeur jusqu'au jour. Les rondes au compteur sont faites par le caporal et le sapeur, aux heures prescrites.

19. — Les sous-officiers et caporaux de service dans les théâtres devront, pour s'assurer si la colonne en charge fonctionne bien, démonter la demi-garniture avant de tourner la branche du boisseau, afin qu'il ne coule pas d'eau dedans. A cet effet, ils prendront un seau vide et ils le placeront devant la sortie.

20. — Pendant le spectacle et particulièrement pendant les changements de décorations, les factionnaires s'occupent de surveiller les portants de lumières, les herses, les robinets de gaz et les pièces d'artifice.

Si une fuite de gaz venait à se déclarer et si le factionnaire n'avait pas à sa portée un robinet de barrage ou du blanc de céruse pour la boucher, il aplatirait le tuyau, s'il est en plomb, avec l'extrémité du manche de la hache.

Les factionnaires ne doivent laisser déposer devant les armoires ni décorations, ni autres accessoires. Ils empêcheront de fumer, de circuler avec du feu sans qu'il soit couvert et avec des lumières autres que des lampes, qui ne seraient pas renfermées dans une lanterne. S'ils

éprouvaient quelques difficultés pour l'exécution de ces dispositions, ils en préviendraient immédiatement le chef de détachement, qui en référerait au commissaire de police de service.

Si le feu se manifeste sans gravité à la portée du factionnaire, il se sert, pour l'éteindre, de son seau et de son éponge à main. Si ces moyens sont insuffisants, il opère de la manière suivante, selon le poste qu'il occupe, mais en se servant toujours de préférence de la colonne d'ascension.

21. — Pour se servir de la colonne d'ascension, le factionnaire sonne, en appuyant fortement trois fois sur la bascule ; il tourne la branche du boisseau en l'amenant vers lui, développe les boyaux en évitant les plis et les coudes et dirige l'eau sur le feu. Le feu éteint, ou n'étant plus à sa portée, il ferme le boisseau et ne démonte sa demi-garniture que sur l'ordre verbal du chef de détachement.

22. — Si le coup de sonnette partait de l'établissement supérieur à celui qu'il occupe, il se porterait promptement à la pompe suisse, ou, à défaut, à la colonne en charge.

23. — Pour se servir de la pompe suisse, on ouvre et on fixe les branches du balancier, on appelle des travailleurs, on tourne le robinet et on développe les boyaux en se dirigeant sur le feu.

24. — Pour se servir d'une pompe parisienne, on place un travailleur à la manivelle du volant et on lui indique de quel côté il doit tourner ; on ouvre le robinet et on développe les boyaux en se dirigeant sur le feu.

25. — Pour se servir d'un appareil à compression d'air, ou d'une colonne en charge simple, le factionnaire développe les boyaux, tourne doucement la branche du boisseau et se porte promptement à la lance.

26. — Pendant les grands froids, si la surface de l'eau dans les réservoirs était gelée, on ferait casser la glace.

27. — Si le feu se déclare dans une partie quelconque du théâtre ou des cintres, les boyaux de tous les établissements en général devront être développés et disposés à fonctionner au besoin; mais on ne se servira que de l'établissement à portée du feu.

28. — Le caporal de représentation, chef de poste à la cave, après s'être assuré que les bornes-fontaines sont en charge, fait placer ses hommes à chaque extrémité du balancier et leur donne un numéro d'ordre. Pour l'essai des pompes, il faut manœuvrer au premier coup de sonnette et cesser au second. Il rend compte au chef du détachement de l'état du matériel et des détériorations ou accidents qui seraient survenus aux pompes pendant la manœuvre. Il vide ensuite les colonnes d'ascension à la hauteur de la scène à peu près. Après le jeu, les colonnes d'ascension sont vidées entièrement.

29. — Si, pendant le jeu, on sonne à la cave, le caporal fait manœuvrer, sans interruption, la pompe dont la sonnette aurait été entendue, et ne ferait cesser cette fois la manœuvre que sur l'ordre verbal du chef de détachement.

30. — Si le feu se manifeste dans quelque partie du théâtre ou de la salle, le factionnaire sonne de suite la sonnette d'alarme pour avertir les sapeurs de grand'garde. En attendant leur arrivée, il emploie tous les secours qui sont à sa disposition, c'est-à-dire les colonnes en charge, à compression d'air ou de ville.

31. — Pendant le jour et la nuit (le temps de la représentation excepté), dès que la sonnette d'alarme se fait entendre, le caporal, suivi de toute sa garde, se transporte vivement auprès de la sentinelle, reconnaît le feu, et, si cela est nécessaire, le fait attaquer avec le jet provenant des colonnes en charge ou à compression d'air ou de ville. Il avertit les employés logés dans l'intérieur du théâtre, fait prévenir immédiatement la caserne du corps la plus rapprochée, les postes environnants, le commissaire de police du quartier, et réunit le plus de

monde possible pour faire, manœuvrer les pompes, en attendant l'arrivée des secours extérieurs.

32. — Le caporal de grand'garde ne devra jamais détacher aucun de ses hommes pour aller en ordonnance, soit à l'état-major, soit à la caserne.

33. — Les caporaux et sapeurs de grand'garde dans un théâtre sont prévenus qu'ils ne doivent, sous aucun prétexte, faire isolément des rondes dans les loges de la salle, le parterre et l'orchestre, ni des visites dans les loges des artistes. Dans le cas où, par une circonstance quelconque, ils pourraient penser que leur présence est nécessaire, soit dans l'intérieur de la salle, soit dans les loges d'artistes, les factionnaires avertiront le chef du poste, lequel se rendra près du concierge pour le requérir de l'accompagner dans sa tournée.

34. — Dès qu'une dégradation quelconque se manifestera dans un théâtre, le chef du poste en préviendra de suite l'inspecteur du matériel, afin que la réparation soit exécutée immédiatement, si cela est possible, et il en rendra compte à l'officier de ronde à son passage dans la soirée.

35. — Tant que les postes de caves ne sont pas occupés par les sapeurs de service, les ouvertures doivent, autant que possible, rester ouvertes, afin d'en renouveler l'air.

36. — Toutes les fois que des travaux s'exécuteront dans un théâtre, les chefs de poste devront en rendre compte; en outre, ils feront surveiller les ouvriers et le plus particulièrement ceux qui seront obligés de faire usage de feu.

6-18 Janvier 1864. — *Loi concernant la liberté des théâtres.*

Vu les décrets des 8 juin 1806 et 29 juillet 1807 ; vu l'ordonnance du 8 décembre 1824 ; vu l'article 3, titre XI, de la loi des 16 et 24 août 1790 ; vu les arrêtés du gouvernement, du 25 pluviôse et 11 germinal an IV, 1er germinal an VII et 12 messidor an VIII ; vu les ordonnances de police des 12 février 1828 et 9 juin 1829 ; vu la loi du 7 frimaire an V et le décret du 9 décembre 1809, sur la redevance établie au profit des pauvres et hospices ; vu le décret du 30 décembre 1862 ; notre conseil d'Etat entendu, avons décrété.

Article 1er. — Tout individu peut faire construire et exploiter un théâtre, à la charge de faire une déclaration au ministère de notre maison des beaux-arts, et à la préfecture de police, pour Paris, à la préfecture dans les départements. Les théâtres qui paraîtront plus particulièrement dignes d'encouragements pourront être subventionnés soit par l'Etat, soit par les communes.

Art. 2. — Les entrepreneurs de théâtres devront se conformer aux ordonnances, décrets et règlements pour tout ce qui concerne l'ordre, la sécurité et la salubrité publics. Continueront d'être exécutées les lois existantes sur la police et la fermeture des théâtres, ainsi que la redevance établie au profit des pauvres et des hospices.

Art. 3. — Toute œuvre dramatique, avant d'être représentée, devra, aux termes du décret du 30 décembre 1852, être examinée et autorisée par le ministère de notre maison et des beaux-arts, pour les théâtres de Paris, par les préfets pour les théâtres des départements. Cette autorisation pourra toujours être retirée pour des motifs d'ordre public.

Art. 4. — Les ouvrages dramatiques de tous les genres, y compris les pièces entrées dans le domaine public, pourront être représentés sur tous les théâtres.

Art. 5. — Les théâtres d'acteurs enfants continuent d'être interdits.

Art. 6. — Les spectacles de curiosités, de marionnettes, les cafés dits *cafés-chantants, cafés-concerts* et autres établissements du même genre restent soumis aux règlements présentement en vigueur. Toutefois, ces établissements seront désormais affranchis de la redevance établie par l'article 11 de l'ordonnance du 8 décembre 1824, en faveur des directeurs des départements, et ils n'auront à supporter aucun prélèvement autre que la redevance au profit des pauvres ou des hospices.

Art. 7. — Les directeurs actuels des théâtres, autres que les théâtres subventionnés, sont et demeurent affranchis, envers l'administration, de toutes les clauses et conditions de leur cahier des charges, en tant qu'elles sont contraires au présent décret.

Art. 8. — Sont abrogées toutes les dispositions des décrets, ordonnances et règlement dans ce qu'elles ont de contraire au présent décret.

Art. 9. — Le ministre de notre maison et des beaux-arts est chargé de l'exécution du présent décret, qui sera inséré au Bulletin des lois et recevra son exécution à partir du 1er juillet 1864.

1er Juillet 1864. — *Ordonnance de police en vigueur à Paris.*

Article Ier. — Tout individu voulant faire construire et exploiter un théâtre est tenu d'en faire la déclaration préalable au ministère ainsi qu'à la préfecture de police.

Il sera joint à l'appui les plans détaillés, avec coupes, et l'indication du nombre des places calculées par personnes à raison de 0m 80 de profondeur sur 0m 45 de largeur pour les places en location, et 0m 70 sur 0m 45 pour les autres places.

Les travaux ne pourront être commencés que sur notre avis formel, après examen du projet.

Sauf les cas de dérogation que nous nous réservons d'admettre, les salles seront établies, construites et distribuées conformément aux prescriptions suivantes :

2. — L'édifice peut être isolé ou adossé, au choix du constructeur. En cas d'isolement, il sera laissé sur tous les côtés qui ne seront pas bordés par la voie publique un espace libre ou chemin de ronde, qui pourra n'être que de 3 mètres de largeur si les maisons voisines n'ont pas de jour sur ledit chemin. Dans le cas contraire, la largeur serait rationnellement augmentée eu égard, notamment, à l'importance et aux dispositions de l'édifice.

En cas d'adossement, il sera construit un contre-mur en briques de 0m 25 au moins d'épaisseur pour préserver les murs mitoyens. — L'épaisseur de ce contre-mur pourrait être augmentée comme la largeur du chemin de ronde ci-dessus, et par les mêmes considérations.

3. — Les murs intérieurs, les murs qui séparent les loges d'acteurs et le théâtre, le mur d'avant-scène, le mur qui séparera la salle, le vestibule et les escaliers seront en maçonnerie.

4. — Les portes de communication entre les murs, loges d'acteurs et le théâtre seront en fer et battantes, de manière à être toujours fermées. — Le mur d'avant-scène, qui s'élève au-dessus de la toiture, ne pourra être percé que de l'ouverture de la scène et de baies de communication fermées par des portes de fer. — L'ouverture de la scène doit être fermée par un rideau en fil de fer maillé de 0m 05 au plus de maille, qui intercepte entièrement toute communication entre les parties combustibles du théâtre et de la salle. Ce rideau doit être soutenu par des cordages incombustibles. — Les décorations fixes dans les parties supérieures de l'ouverture d'avant-scène doivent toujours être incombustibles.

5. — Tous les escaliers, les planchers de la salle, et les

cloisons des corridors doivent être également en matériaux incombustibles.

6. — La calotte de la salle doit être en fer et plâtre, sans boiseries.

7. — Dans l'une des parties les plus élevées du mur d'avant-scène, et sous le comble, sera placé un appareil de secours contre l'incendie, avec colonne en charge, au poids de laquelle il sera au besoin ajouté une pression hydraulique assez puissante pour fournir un jet d'eau dans les parties les plus élevées du bâtiment. La capacité de cet appareil sera déterminée selon l'importance du théâtre.

8. — Les pompes doivent être installées au rez-de-chaussée, dans un local séparé du théâtre par des murs en maçonnerie.

9. — Les pompes seront toujours alimentées par les eaux de la ville recueillies dans des réservoirs, et par un puits, de manière que chacune des deux conduites puisse suffire au jeu des pompes établies.

10. — En dehors des salles de spectacle, il doit être établi des bornes-fontaines alimentées par les eaux de la ville, et pouvant servir chacune au débit d'une pompe à incendie ; le nombre en est déterminé par l'autorité.

11. — La salle ne peut être chauffée que par des bouches de chaleur dont le foyer doit être placé dans les caves. — Les bouches s'ouvriront à $0^m 30$ au-dessus du plancher.

12. — Les salles de spectacles doivent être ventilées convenablement ; l'air y sera renouvelé au moyen de dispositions que l'autorité appréciera. — Des thermomètres seront placés en vue dans les corridors.

13. — Aucun atelier ne peut être placé au-dessus du théâtre.

14. — Des ateliers ne peuvent être établis au-dessus de la salle que pour les peintres et les tailleurs, et sous la condition que les planchers soient carrelés et lambrissés.

Dans le cas où l'on établirait des ateliers pour les peintres, la sorbonne, à moins que les combles ne soient en fer et plâtre, doit être enfermée dans des cloisons hourdées et enduites en plâtre, plafonnée, carrelée et fermée par une porte en tôle.

15. — Aucune division ne peut être faite dans les combles que pour les ateliers désignés ci-dessus.

16. — La largeur des corridors de dégagement, le nombre et la largeur des escaliers ainsi que des portes de sortie seront proportionnés à l'importance du théâtre. — Toutefois, il doit y avoir au moins deux escaliers spécialement destinés au service de la salle et donnant issue à l'extérieur.

17. — Tout théâtre doit avoir un magasin de décorations et machines hors de son enceinte, établi dans des conditions convenables et avec notre autorisation.

18. — Aucun magasin ou approvisionnement inutile de décorations et machines accessoires, ne doit être fait sur le théâtre ou sous la scène : le lieu de dépôt doit toujours être séparé du théâtre par un mur en maçonnerie.

19. — Il est interdit de louer une boutique ou un magasin dépendant du théâtre à tout commerce ou industrie qui offrirait des dangers exceptionnels d'incendie, notamment par la nature de ses marchandises ou de ses produits.

Les tuyaux de cheminées des boutiques louées, s'ils traversent le théâtre ou ses dépendances, seront en maçonnerie et montés verticalement jusqu'au-dessus du comble. Ces tuyaux seront, en outre, dans la hauteur de la salle, garnis d'une enveloppe en briques.

20. — Personne autre que le concierge et le garçon de caisse ne peut occuper de logement dans les salles des théâtres, ni dans aucune partie des bâtiments qui communiquent avec les salles.

21. — L'ouverture d'un théâtre ne peut avoir lieu

qu'après qu'il a été constaté par nous que la salle est solidement construite et dans les conditions suffisantes de sûreté, de salubrité et de commodité. — Des modifications apportées ultérieurement dans la construction, dans la division et dans les distributions intérieures nécessiteraient un nouvel examen avant la réouverture.

22. — Les agents de l'autorité supérieure doivent être mis à même d'exercer dans chaque théâtre une surveillance quotidienne, tant au point de vue de la censure dramatique que dans l'intérêt de l'ordre et de la sécurité publique.

23. — Il y aura un bureau pour les officiers de police et un corps de garde.

24. — Un commissaire de police est chargé de la surveillance générale de chaque théâtre. — Une place convenable lui sera assignée dans l'intérieur de la salle.

25. — Tout individu arrêté, soit à la porte du théâtre, soit à l'intérieur de la salle, doit être conduit devant le commissaire de police, qui statuera.

26. — La garde de police est spécialement chargée du maintien de l'ordre et de la libre circulation au dehors du théâtre, ainsi que de l'exécution des consignes relatives aux voitures. — Elle ne pénétrera dans l'intérieur de la salle que dans le cas où la sûreté publique serait compromise ou sur la réquisition du commissaire de police.

27. — Il y aura dans chaque salle de spectacle un service médical organisé conformément à l'arrêté de police du 2 mai 1852. (V. cet arrêté à sa date, page 351.)

28. — Le service des sapeurs-pompiers s'effectuera conformément à la consigne générale du 20 juillet 1862, approuvée par nous. (V. cet arrêté, page 354.) — Des cadrans-compteurs, servant à constater les rondes faites pendant la nuit, seront placés dans l'intérieur des théâtres, sur les points que désignera le commandant du bataillon de sapeurs-pompiers.

29. — Les directeurs feront établir des urinoirs fixes ou mobiles, appropriés aux localités et dans des conditions de convenance et de salubrité que l'autorité appréciera.

30. — Les affiches de spectacle ne pourront être apposées que sur les emplacements où cet affichage ne peut nuire à la circulation et en se conformant, d'ailleurs, aux prescriptions générales de l'ordonnance de police du 8 septembre 1851.

31. — Est et demeure prohibée, à moins d'une autorisation et à l'exception de l'affiche de spectacle, toute apposition d'affiche ou inscription d'annonces industrielles et autres à l'intérieur des théâtres, soit sur les rideaux soit dans les péristyles, escaliers et corridors, soit dans les foyers.

32. — Il est expressément défendu aux directeurs de faire annoncer sur leurs affiches la première représentation d'un ouvrage sans avoir préalablement justifié au commissariat de police du quartier de l'approbation du manuscrit par l'autorité.

33. — Les affiches obligatoires du spectacle du jour seront imprimées sur papier de format de 0 fr. 05 c. ou de 0 fr. 10 c. au gré des directeurs, pourvu que la dimension ne dépasse pas 0 m 63 c. de hauteur sur 0 m 43 c. de largeur.

34. — Les affiches ne pourront être apposées au dessous de 0 m 50 c., ni à une élévation dépassant 2 m 50 c. à partir du sol.

35. — Les changements survenus dans le spectacle du jour ne pourront être annoncés que par des bandes de papier blanc appliquées sur les affiches du jour, avant l'ouverture de la salle au public. — Il est interdit aux directeurs d'annoncer ces changements par de nouvelles affiches imprimées, quelle que soit la couleur du papier.

36. — Le tarif du prix des places, pour chaque représentation, devra toujours être indiqué très-ostensiblement sur les affiches, en même temps que la compo-

sition des spectacles annoncés. — Un exemplaire sera apposé au bureau du théâtre et à tous autres qui pourraient être établis comme succursales. — Ledit tarif devra être inscrit en tête de chaque feuille de location, pour que le public soit toujours utilement averti de ses variations. — Une fois annoncé, le tarif de chaque représentation ne pourra être modifié.

37. — Les directeurs ne doivent émettre aucun billet indiquant plusieurs catégories de places, au choix des spectateurs ; réciproquement, ceux-ci ne peuvent s'installer qu'aux places portées sur leurs billets.

38. — Ils ne peuvent louer à l'avance que les loges et les places converties en fauteuils ou en stalles, ou, dans tous les cas, numérotées. — La location doit cesser avant l'heure de l'introduction du public dans la salle.

39. — Les places louées doivent être inscrites sur la feuille de location ; l'étiquette indicative ne peut être placée que sur celles qui figureront sur ladite feuille.

40. — Il est enjoint aux directeurs de faire remettre au commissaire de police de service, avant l'introduction du public, un double de la feuille de location.

41. — La salle devra être livrée au public et la représentation commencera aux heures indiquées par l'affiche. — Des bureaux de distribution de billets devront être ouverts au moins une demi-heure avant le lever du rideau.

42. — Il est défendu d'introduire des spectateurs dans la salle avant l'ouverture des bureaux. — Aucun spectateur n'entrera que par les portes ouvertes au public. — Les files d'attente seront établis hors de la voie publique.

43. — Il est défendu de s'arrêter dans les péristyles et vestibules servant d'entrées aux théâtres et de stationner aux abords de ces établissements.

44. — Il ne peut y avoir pour le service public, à l'entrée des théâtres, que des commissionnaires permissionnés par nous et porteurs de leurs insignes réglementaires.

45. — La vente et l'offre de billets ou contre-marques sur la voie publique et le racolage, ayant ce trafic pour objet, sont formellement interdits sur la voie publique.

46. — Tout individu trouvé vendant ou offrant des billets ou contre-marques sur la voie publique, ou racolant pour en procurer aux passants, sur lieu ou dans une localité quelconque, sera conduit devant le commissaire de police qui avisera.

47. — Il est défendu d'entrer au parterre et aux amphithéâtres avec des armes, cannes et parapluies. Un vestiaire destiné à recevoir ces objets en dépôt sera établi dans chaque théâtre, de telle sorte que la circulation ne soit pas gênée. — Un exemplaire du tarif fixé par l'arrêté de police du 10 décembre 1841 sera affiché au vestiaire. (V. cet arrêté, page 349.)

48. — Il est enjoint aux directeurs de faire fermer, pendant le spectacle, les portes de communication de la salle aux coulisses, aux foyers particuliers et aux loges des artistes, où il ne doit être admis aucune personne étrangère au service du théâtre. — Une clef de la porte communiquant de l'intérieur de la salle à la scène sera mise, avant la représentation, à la disposition du commissaire de police de service.

49. — Il est défendu de placer des siéges, chaises ou tabourets dans les passages ménagés pour la circulation, notamment des personnes se rendant à l'orchestre, au parterre, aux galeries et aux amphithéâtres.

50. — Il est défendu de parler ou de circuler dans les corridors, pendant la représentation, de manière à troubler le spectacle.

51. — Il est également défendu, soit avant, soit après le lever du rideau, de troubler l'ordre en causant du tapage, en faisant entendre des interpellations ou des clameurs.

52. — Les spectateurs ne peuvent demander l'exécution d'un chant, morceau de musique ou récit quelconque qui n'est pas annoncé dans les affiches du jour.

53. — Nul ne peut avoir le chapeau sur la tête lorsque le rideau est levé.

54. — Il est défendu de fumer dans les salles de spectacle et sur la scène.

55. — Toutes les fois que dans une représentation on devra faire usage d'armes à feu, le commissaire de police s'assurera qu'elles ne sont chargées qu'à poudre.

56. — Il ne peut être annoncé, vendu ou distribué, dans l'intérieur comme à l'extérieur des salles de spectacle, d'autres écrits que les pièces de théâtre portant l'estampille du ministère, et les programmes de spectacle, journaux et imprimés dont la vente et la distribution ont été dûment autorisées.

57. — Les objets perdus par le public et trouvés dans l'intérieur des salles de spectacle par les ouvreuses ou employés du théâtre, qui n'auront pu, pendant la représentation, être remis au commissaire de police de service, devront être déposés le lendemain au bureau du commissariat du quartier où est situé le théâtre.

58. — A la fin du spectacle, toutes les portes latérales et autres issues seront ouvertes pour faciliter la sortie du public. — Les battants de ces portes devront s'ouvrir en dehors, et leurs abords, tant à l'intérieur qu'à l'extérieur, seront constamment libres de tout obstacle ou embarras. — Toutes les portes des loges s'ouvriront de l'intérieur et à la volonté des spectateurs.

59. — Il est expressément défendu aux directeurs de faire cesser l'éclairage dans l'intérieur de la salle, dans les escaliers, corridors et vestibules avant l'entière évacuation du théâtre.

60. — Des lampes brûlant à l'huile, contenues dans des manchons de verre, allumées depuis l'entrée du public jusqu'à la sortie, seront placées en nombre suffisant, tant dans la salle que dans les corridors et escaliers, pour prévenir une complète obscurité, en cas d'extinction du gaz.

61. — L'heure des clôtures des représentations de théâtre est fixée à *minuit précis* en tout temps. Dans le cas de représentations extraordinaires ou à bénéfice, il pourra être dérogé à la règle, mais sur la demande expresse que devront nous adresser les directeurs.

62. — Les voitures ne peuvent arriver aux différents théâtres que par les voies désignées dans les consignes.

— Il est défendu aux cochers de quitter, sous quelque prétexte que ce soit, les rênes de leurs chevaux pendant que descendent et montent les personnes qui occupent la voiture.

63. — Les voitures particulières ou retenues, destinées à attendre jusqu'à la fin du spectacle, doivent aller stationner sur les points désignés.

64. — A la sortie du spectacle, les voitures qui auront attendu ne pourront se mettre en mouvement que lorsque la première foule se sera écoulée.

65. — Les voitures de place ne chargeront qu'après le défilé des autres voitures.

66. — Aucune voiture ne pourra aller qu'au pas, et sur une seule file jusqu'à ce qu'elle soit sortie des rues avoisinant le théâtre.

67. — Les directeurs des théâtres subventionnés restent soumis envers l'administration aux clauses et conditions de leurs cahiers des charges. En conséquence, la présente ordonnance ne leur est applicable que sous les réserves résultant de leur situation exceptionnelle.

68. — Sont astreints, comme par le passé, à notre autorisation préalable, et par conséquent laissés en dehors de la présente ordonnance, les *cafés-concerts* et *cafés* dits *chantants*, où les exécutions instrumentales ou vocales doivent avoir lieu en habit de ville, sans costume ni travestissement, sans décors et sans mélange de prose, de danse et de pantomime ; les spectacles de curiosités, de physique, de magie ; les panoramas, les dioramas, tirs, feux d'artifice, expositions d'animaux, exercices

équestres, spectacles forains et autres exhibitions du même genre qui n'ont ni un emplacement durable ni une construction solide.

69. — Sont et demeurent rapportés les ordonnances et arrêtés précédents, en contradiction ou en double emploi avec la présente, notamment les ordonnances des 9 juin 1829, 26 décembre 1832, 3 octobre 1837, 22 novembre 1838, 7 mars 1839, 15 juin 1841, 23 novembre 1843, 30 mars 1844 ; l'arrêté du 11 mars 1845, et les ordonnances du 8 mars 1852 et du 15 mars 1857.

22 MARS-11 AVRIL 1866. — *Décret qui rend l'exploitation de l'Opéra à l'industrie privée.*

Napoléon, etc.; vu le décret du 29 juin 1854, qui a placé la régie de l'Opéra dans les attributions de notre maison; considérant qu'envisagée au point de vue des intérêts de l'art, la gestion de l'Opéra est digne de notre haute protection, mais que cette protection peut s'exercer autrement que par la régie de la liste civile impériale; considérant que la gestion d'un théâtre, même de l'ordre le plus élevé, se rattachant à un très-grand nombre de questions présentant un caractère industriel et commercial, et dont le règlement est en conséquence peu compatible avec les habitudes et la dignité d'une administration publique; sur la proposition, etc., etc., décrétons ce qui suit :

ARTICLE 1er. — A partir du 15 avril prochain, la gestion du théâtre impérial de l'Opéra sera confiée au directeur-entrepreneur administrant à ses risques et périls.

ART. 2. — Le directeur-entrepreneur fournira, pour la garantie de son exploitation, un cautionnement de 500,000 fr., qui sera déposé à la caisse des dépôts et consignations.

Il devra se soumettre aux clauses et conditions du

cahier des charges qui sera dressé par le ministre de notre maison et des beaux-arts.

Art. 3. — Indépendamment de la subvention allouée par l'État, le directeur entrepreneur recevra, sur le budget de notre liste civile, une somme annuelle de 100,000 fr.

Cette subvention de la liste civile sera déposée pendant les cinq premières années à la caisse des dépôts et consignations, au nom du directeur-entrepreneur, pour accroître d'autant son cautionnement, et les sommes ainsi versées ne lui seront définitivement acquises qu'à la fin de son exploitation.

A partir de la sixième année, cette subvention lui sera payée directement.

Art. 4. — Le directeur-entrepreneur sera tenu d'exécuter tous les engagements contractés par l'administration de notre liste civile pour l'exploitation de l'Opéra, de quelque nature qu'ils soient.

Art. 5. — Les dispositions du décret du 14 mai 1856, qui a créé une caisse de retraite pour le personnel de l'Opéra, sont maintenues à l'égard des artistes, employés et agents présentement tributaires de cette caisse et de leurs ayants droit.

Toute mesure ayant pour objet même de modifier la condition des artistes, employés et agents tributaires de cette caisse, ne pourra être prise par le directeur-entrepreneur qu'après avoir obtenu l'autorisation ministérielle.

Ladite caisse continuera à être administrée par la caisse des dépôts et consignations, sous l'autorité et la surveillance du ministre, etc., etc.

14-19 juillet 1866. — *Loi sur la durée des droits de propriété accordés aux veuves et autres héritiers.*

Art. 1er. — La durée des droits accordés par les lois antérieures aux héritiers, successeurs irréguliers, donataires ou légataires des auteurs, compositeurs ou artistes, est portée à cinquante ans, à partir du décès de l'auteur.

Pendant cette période de cinquante ans, le conjoint survivant, quel que soit le régime matrimonial, et indépendamment des droits qui peuvent résulter en faveur de ce conjoint du régime de la communauté, à la simple jouissance des droits dont l'auteur prédécédé n'a pas disposé par acte entre-vifs ou par testament.

Toutefois, si l'auteur laisse ses héritiers à réserve, cette jouissance est réduite, au profit de ces héritiers, suivant les proportions et distinctions établies par les articles 913 et 915 du Code Napoléon.

Cette jouissance n'a pas lieu lorsqu'il existe, au moment du décès, une séparation de corps prononcée contre ce conjoint; elle cesse au cas où le conjoint contracte un nouveau mariage.

Les droits des héritiers ou successeurs, pendant cette période de cinquante ans, restent d'ailleurs réglés conformément aux prescriptions du Code Napoléon.

Lorsque la succession est dévolue à l'État, le droit exclusif s'éteint sans préjudice des droits des créanciers et de l'exécution des traités de cession qui ont pu être consentis par l'auteur ou par ses représentants.

Art. 2. — Toutes les dispositions des lois antérieures contraires à celles de la loi nouvelle sont et demeurent abrogées.

22 décembre 1871. — *Circulaire du ministre sur le contrôle des répertoires.* (Extrait.)

« L'administration n'entend pas proscrire d'une manière absolue les pièces contenant des allusions politiques ; mais elle a le devoir d'interdire toutes les œuvres qui portent atteinte à l'ordre public et aux bonnes mœurs, aussi bien que celles qui, en raison de la situation des esprits ou de certaines circonstances locales, seraient de nature à donner lieu à des désordres.

« En conséquence, les préfets doivent veiller à la rigoureuse observation de l'article 3 du décret du 6 janvier 1864, d'après lequel toute œuvre dramatique doit, avant d'être représentée, être approuvée par les préfets. »

21 mars 1872. — *Extrait de la loi de finances concernant les entrées de faveur.*

Art. 2. — Toutes les loges de faveur concédées aux ministres, ministères, secrétaires généraux, beaux-arts, architectes, domaines, préfecture de la Seine, préfecture de police, Académie française, sont supprimées. ».

TABLE CHRONOLOGIQUE

DES LETTRES-PATENTES, LOIS, DÉCRETS, ORDONNANCES,
ARRÊTÉS, ETC., ETC.

 Pages.

1402. Lettres patentes fondant le privilége des confrères de la Passion.................................... 301
1609. Edit concernant les heures de représentation, le prix des places, l'éclairage et la censure................ 303
1669. Lettres patentes pour le privilége de fondation de l'Opéra....................................... 304
1680. Ordonnance réunissant les troupes de l'hôtel de Bourgogne et de la rue Guénégaud, et fondant la *Comédie-Française*...................................... 307
1699. Ordonnance de Louis XIV concernant le droit des pauvres. 93
1790. Police des théâtres............................. 337
1791. Décret relatif aux droits d'auteurs et à la police de la salle...................................... 337
 — Décret confirmatif du précédent................. 339
1793. Décret sur la propriété littéraire.................. 339
1796. Arrêté sur la police des théâtres.................. 340
1799. Arrêté relatif aux incendies...................... 340
1800. Police du théâtre. Attributions du préfet........... 341
1805. Attributions de police........................... 342
1806. Propriété littéraire............................. 342
1807. Décret sur la hiérarchie des théâtres.............. 343
 — Décret complémentaire du précédent............. 345

32.

		Pages.
1809.	Décret concernant le droit des pauvres..............	346
1811.	Extrait du Code pénal......................	347
1812.	Décret de Moscou sur le Théâtre-Français..........	308
1822.	Circulaire ministérielle. Censure................	348
1838.	Ordonnances concernant les décorations ininflammables.	348
1841.	Arrêté concernant le dépôt des cannes, etc..........	349
1850.	Loi sur l'organisation du Théâtre-Français.........	325
	— Loi sur la police des théâtres	350
1852.	Arrêté sur le service médical	351
	— Décret sur l'autorisation	352
1853.	Circulaire ministérielle sur les titres de pièces	353
	— Décret relatif à la censure	353
1854.	Loi sur la propriété littéraire..................	354
1859.	Décret concernant le Théâtre-Français............	332
1862.	Consigne générale pour le service des sapeurs-pompiers.	354
1864.	Loi concernant la liberté des théâtres............	362
	— Ordonnance de police pour Paris...............	363
1866.	Décret qui rend l'Opéra à l'industrie privée........	373
	— Loi sur la propriété littéraire	375
1869.	Arrêté relatif au comité de lecture du Théâtre-Français.	335
1871.	Circulaire ministérielle sur le contrôle des répertoires ..	376
1872.	Extrait concernant les entrées de faveur...........	376

TABLE

A

	Pages.
Abandon	1
Abonné	1
Académie de musique. (V. Opéra.)	138
Accessoire	2
Accessoires (Garçon d')	4
Accord	5
Accroché	5
Acrobate	5
Acte	6
Acteur, Actrice	6
Action	8
Affectation	9
Afféterie	9
Affiche	9
Affiches. — Articles 30 à 36 de l'ordonnance du 1er juillet 1864. — *Appendice*.	368
Age	12
Agent dramatique	13
Agrément (Avoir de l')	13
Air	14
Aisance	14
Allusion	14
Amateur	15
Ambigu-Comique (Théâtre de l')	15
Ame	16

	Pages.
Amende	16
Amoureux, Amoureuse	17
Amour-propre	17
Amuser l'entr'actes	18
Année théâtrale	19
Anniversaire	19
Annonce	20
Aparté	21
Aplomb	22
Applaudissements	22
Appointements	23
Appuyez !	25
A-propos	25
Arlequin	26
Armes à feu	27
— Art. 55 de l'ordonnance du 1er juillet 1864. — *Appendice*	371
Arrangeur	27
Artiste	28
Attitude	29
Attraper le lustre	29
Auteur	29
Autorisation	30
— Décret du 30 décembre 1852. — *Appendice*.	352
— Décret des 6-23 juillet 1853. — *Appendice*.	353

	Pages.		Pages.
Autorité. (V. *Police*.)		Avoir de quoi	31
Avances	30	Avoir des planches	32
Avant-scène	30	Avoir du chien	32
Avertisseur	31	Azor (Appeler)	32

B

Baignoires	33	Billets d'auteur, de faveur	40
Bailler au tableau	33	Billets, contremarques (Vente	
Baisser	33	de). — Articles 45, 46 de	
Ballet	34	l'ordonnance du 1er juillet	
Bancs. (V: *Parterre*.)	36	1864. — *Appendice*	370
Bande d'air, de mer, de plafond	36	Bis	41
Banque	36	Bonhomie	41
Baryton	37	Bouche-trou	42
Basse	38	Bouffes	42
Bâti	38	Bouffes - Parisiens (Théâtre	
Battre des ailes	38	des)	43
Beauté	38	Bouis-bouis	44
Bénéfice	39	Bouquet	44
Billet	40	Brûler (Se)	45
		Brûler les planches	45

C

Cabale	46	— Décret des 6-25 juillet	
Cabotin	46	1853. — *Appendice*.	353
Cacophonie	46	Chambrée	52
Cachet	46	Changement à vue	52
Cadre	47	Charge	53
Camarade	47	Chargez	54
Canard	48	Châssis	54
Cantonade	48	Chat	54
Capot	48	Châtelet (Théâtre du)	54
Caractère	48	Chauffer la scène	55
Casaque	48	Chef de claque. (V. *Claque*.)	62
Cascade	49	Chef d'emploi	55
Casser du sucre	49	Chien. (V. *Avoir du chien*)	32
Célibat	49	Chœur	56
Censure	50	Chorégraphie	56
— Edit de Henri IV.—*Appendice*	303	Choriste	56
		Chut !	56
— Circulaire du 10 octobre 1822. — *Appendice*.	348	Chute	57
		Cintre	59
— Décret du 30 décembre 1852. — *Appendice* .	352	Claque, Claqueurs	59
		Claque	62

	Pages.
Colin	62
Comédie	62
Comédie-Française. (V. *Théâtre-Français*)	265
Comédien	64
Comique	66
Comité	66
Comité de lecture. Arrêté du 22 avril 1859 pour la Comédie-Française.—*Appendice*	332
Commande	67
Commerçant	67
Commissaire. — *Appendice.*	
Commissionnaire. Article 44 de l'ordonnance du 1er juillet 1864. — *Appendice.*	369
Comparse	68
Concours	68
Confrères de la Passion. — *Appendice*	301
Congé	69
Conservatoire. (V. *Ecole de chant*)	102
Construction de salles. Articles 1er à 20 de l'ordonnance du 1er juillet 1864. — *Appendice*	363
Contre-marque	69
Contre-poids	70
Contre-sens	70
Contrôleur	70
Coquette (Grande)	71
Corps de ballet	71
Correspondant. (V. *Agent dramatique.*)	13
Corridor	71
Coryphée	71
Costière	71
Costume	72
Coulisses	72
Couplet	73
Coupon	73
Coupure	74
Cour (Côté)	74
Cracher sur les quinquets	74
Critique	74

D

Danse	75
Danseuse	75
Débit	76
Débutant	76
Débuts	77
Déclamation	80
Déclaration	80
Décor	81
Décoration	81
Décret de Moscou	83
— *Appendice*	308
Dédit	83
Défauts	84
Déjazet (V. *Emploi, travesti*)	104
Dénoûment	85
Désagrément (Avoir du)	85
Dessous	87
Détailler le couplet	86
Diction	86
Directeur	87
Distribution	90
Double, Doublure	91
Drame	91
Droit des pauvres	92
— Décret du 9 décembre 1809. — *Appendice.*	346
Droits d'auteur	97
— Décret du 19 novembre 1859 pour la Comédie-Française.—*Appendice*	332
Duègne	99
Dugazon	99

— 382 —

E

	Pages		Pages
Eau	99	Engagement	106
Eclairs	100	Enlever	107
Eclairage	101	Ensemble	107
— Edit de Henri IV. — *Appendice*	303	Entr'actes	107
		Entrailles	108
— Articles 59 et 60 de l'ordonnance du 1er juillet 1864. — *Appendice*	371	Entrée	109
		Entrées de faveur. — Loi du 21 mars 1872. — *Appendice*	376
Ecole de chant et de déclamation	102	Envoyer	110
Effet	103	Equipe	110
Egayer	104	Escamoter le mot	110
Emplois	104	Etoile	110
Empoigner	105	Etre en scène	111
		Expression	111

F

	Pages		Pages
Faire de la toile	112	Figurant. (V. *Comparse*.)	68
Faire feu	112	Fil	119
Faire la salle	112	Financier	119
Farces	113	Folies-Dramatiques (Théâtre des)	119
Farceurs	115	Foudre	120
Faux-châssis	116	Four	120
Féerie	119	Foyer	121
Femmes	117	Frise	121
Ferme	117	Fugue	122
Feux	118	Fusillade	122
Ficelles	119		

G

	Pages		Pages
Gaité (Théâtre de la)	122	Gloire	125
Ganaches	124	Gourer (Se)	126
Garde-robe	124	Grande Casaque. (V. *Casaque*.)	48
Gargariser (Se)	125		
Gautier-Garguille. (V. *Farceurs*.)	115	Grande Coquette. (V. *Coquette*.)	71
Genre	125	Gratis	126
— Décrets des 25 avril et 29 juillet 1807. — *Appendice*	343	Gratter au foyer	127
		Grêle. (V. *Pluie*.)	207
		Gril	127

	Pages.		Pages.
Grimaces	128	Grues	129
Grime	128	Guillot-Gorgu. (V. *Farceurs*.)	115
Gros-Guillaume. (V. *Farceurs*.)	115	Gymnase-Dramatique (Théâtre du)	130
Grossesse	128		

H

Habillement	131	— Edit de Henri IV. — *Appendice*	303
Habilleuse	132	Hoquet	134
Herse	132	Hôtel de Bourgogne	134
Heures	133		

I

Illusion	136	— Articles 7 à 11 de l'ordonnance du 1er juillet 1864. — *Appendice*	365
Imitation	137		
Incendie	138		
— Arrêté du 21 mars 1799. — *Appendice*	340	Indisposition	138
— Ordonnance du 17 mai 1838 sur les décorations ininflammables. — *Appendice*	348	Indulgence	139
		Ingénue, Ingénuité	139
		Ingrat	140
		Interdiction	140
— Consigne du 20 juillet 1862. — *Appendice*	354	Intrigue	141
		Italiens	141

J

Jardin (Côté-)	143	Jeu de physionomie	145
Je ne sais quoi	144	Jeune premier	145
Jeton	144	Jocrisse	146
Jeu	145	Journaux dramatiques	146

L

La	147	Liberté des théâtres	150
Lancer le mot	147	— Loi des 6-18 janvier 1864. — *Appendice*	362
Lapsus linguæ	148		
Laruette	149	Libretto	155
Législation théâtrale	149	Licence	156
Lever de rideau	150	Livrée	156

	Pages.		Pages.
Location.	156	Loges	156
— Articles 38, 39, 40 de l'ordonnance du 1er juillet 1864. — Appendice.	369	Lointain.	157
		Lorgnette	157
		Lustre	158

M

Machiniste,	158	Mère d'actrice	168
Magasin.	158	Mettre du bois.	169
Magasinier	159	Mime.	170
Maillot	159	Mimique.	170
Manières	160	Mimodrame	170
Manteau (Rôles à)	160	Mise en scène	171
Manteau d'Arlequin	161	Monologue	172
Maquillage	161	Monopole	172
Marcher sur sa longe.	162	Monotonie.	173
Mariage.	163	Morale	173
Marivaudage.	165	Moralistes.	175
Masque	165	Moyens.	175
Mâts	165	Mur	176
Médecin.	165	Musique.	176
Médecine	166	Mystères.	176
Mélodrame	167		

N

Naïvetés.	178	Neige	180
Naturel	180	Nœud.	180

O

Odéon (Théâtre de l').	181	dice	373
OEil du rideau.	183	Opéra (Salle du Nouvel-)	187
Opéra.	138	Opéra-Comique.	188
— Privilége de fondation. — Appendice	304	Opérette.	191
		Orchestre	192
— Décret des 22 mars-11 1866 qui rend l'exploitation à l'industrie privée.—Appen-		Ours	192
		Ouverture.	193
		Ouvreuse	193

P

	Pages.
Palais-Royal (Théâtre du)	194
Panne	195
Pantomime	196
Paradis	196
Parodie	197
Parterre	201
Partition	203
Passe, Passade	203
Passer	203
Pélagie (Sainte-)	204
Pension de retraite	204
— Articles 2, 3 et 4 du décret du 19 novembre et 5 décembre 1859. — *Appendice*	332
Père noble	205
Physionomie	205
Physique	206
Places	206
— Article 37 de l'ordonnance du 1er juillet 1864. — *Appendice*	369
Plafond	207
Plans	207
Planter	207
Pluie, Grêle	207
Pluie de feu	208
Police des théâtres	208
— Loi des 16-24 août 1790. — *Appendice*	337
— Décret des 13-19 janvier 1791. — *Appendice*	337
— Arrêté du 14 février 1796. — *Appendice*	340
— Arrêté du 1er juillet 1800. — *Appendice*	341
— Décret du 8 décembre 1805. — *Appendice*	342
— Loi du 30 juillet 1850.	
— *Appendice*	350
— Ordonnance du 1er juillet 1864. — *Appendice*	363
Pompiers	209
— Consigne du 20 juillet 1862. — *Appendice*	354
Pont-volant	210
Portant	210
Praticable	211
Première	211
Prendre du souffleur	212
Privilége	212
Prix des places. — Edit de Henri IV. — *Appendice*	303
— Article 36 de l'ordonnance du 1er juillet 1864. — *Appendice*	368
Programme	212
Prologue	213
Prononciation	214
Propriété littéraire	215
— Décret des 13-19 janvier 1791. — *Appendice*	337
— Décret des 19 juillet et 6 août 1791. — *Appendice*	339
— Décret du 19 juillet 1793. — *Appendice*	339
— Décret du 8 juin 1806. *Appendice*	342
— Article 428 du Code pénal. — *Appendice*	347
— Loi du 8 avril 1854. — *Appendice*	354
— Loi des 14-19 juillet 1866. — *Appendice*	375
Public	216

Q

Queue	218	Quiproquo	219

R

	Pages.		Pages.
Raccord.	220	Réplique	228
Rampe	220	Représentation extraordinaire	228
Rappel	221	Retraite. (V. *Pension*.)	204
Rat	221	Revue.	229
Récit	223	Rideau	230
Reconduire	223	Rideau de fond.	231
Régie	223	Rien dans le ventre	231
Régisseur	224	Rivalité.	231
Relâche	225	Rognures.	232
Renaissance (Théâtre de la).	225	Rôles	232
Rentrée.	225	Romains	233
Répertoire	226	Ronde.	233
— Circulaire du 22 décembre 1871.— *Appendice*	376	Ronfler.	234
		Rouge.	234
		Rue	234
Répétition.	227	Rustique	234

S

Salut.	234	Soigner.	243
Saynète.	235	Sortie.	244
Scène.	235	Sotie.	244
Semainier.	238	Soubrette	246
Servir.	238	Souffleur	246
Service	238	Soutenir.	248
Service médical.— Arrêté du 2 mai 1852.— *Appendice*	351	Spectateurs	248
		Style.	249
Sifflet.	239	Subvention	253
Sociétaire.	242	Succès	254
— Articles 3 et 4 du décret des 19 novembre et 5 décembre 1859. — *Appendice*	331	Sujet.	256
		Supplément.	256
		Suppression.	257

T

Tableau.	257	— Ordonnance de Louis XIV pour la fondation. — *Appendice*.	307
Tambour. (V. *Treuil*.)			
Tartine.	258		
Théâtre chez les anciens	259	— Décret de Moscou. — *Appendice*.	308
Théâtre de la foire.	262		
Théâtre-Français.	265	— Décret réglementaire	

	Pages.		Pages.
des 27 avril-11 mai 1850.— *Appendice*.	325	Traînée.	280
Théâtre-Lyrique.	271	Traître	280
Titres de pièces.— Circulaire du 10 juillet 1853. — *Appendice*.	353	Trappe.	281
		Trappe anglaise.	281
		Travailler (Se faire)	281
		Travesti.	282
Toile	274	Treuil.	283
Tonnerre	275	Trial	283
Tour de faveur	275	Tringle.	283
Tournée.	275	Trottoir (Grand).	284
Tour de faveur	275	Troupe.	284
Tradition	276	Truc.	284
Tragédie	277		

U

Unité.	285	Utilité.	286
Ustensilier.	286		

V

Vanité.	287	Vestiaires.— Arrêté du 10 décembre 1841 sur le dépôt des cannes, etc. — *Appendice*.	349
Variétés (Théâtre des)	289		
Vaudeville.	290		
Vaudeville (Théâtre du).	291		
Vaudevilliste.	292	Voir au gaz, à la rampe	296
Vedette	293	Voitures. — Articles 62 à 66 de l'ordonnance du 1er juillet 1864. — *Appendice*.	372
Vent	293		
Vertu.	293		
Veste.	294	Vol, Vol oblique.	296
Vestiaire.	295		

Z

Zèle	297

A LA MÊME LIBRAIRIE

L'ÉLOGE DE LA FOLIE

Composé en forme de déclamation

PAR ÉRASME

Traduction nouvelle, avec une Préface, une Étude sur Érasme et son époque, des Notes et une Bibliographie

PAR EMMANUEL DES ESSARTS

Professeur à la faculté des lettres de Clermont

81 eaux-fortes d'après les dessins d'Holbein, un frontispice de Worms et un portrait de l'auteur,

GRAVÉS PAR CHAMPOLLION

Un vol. in-8, écu.

TIRAGE :

500	exemplaires	sur beau papier à la forme...............	30 fr.
25	—	sur grand papier de Hollande de Van Gelder	50
25	—	sur le même grand papier, avec une double suite des figures sur chine volant...	70
24	—	sur papier de Chine..................	80
10	—	sur véritable papier du Japon............	100
1	—	sur parchemin, imprimé au recto seulement	

ŒUVRES DE SCARRON

D'APRÈS L'ÉDITION DE 1663

Avec une Préface et des Notes par Charles Baumet, *et un Portrait de l'auteur*

GRAVÉ A L'EAU-FORTE PAR CHAMPOLLION

2 vol. petit in-18.

TIRAGE :

500	exemplaires	sur beau papier à la forme...............	10 fr.
50	—	sur grand papier Wathman..............	20
25	—	sur papier de Chine	25

Évreux. Ch. Hérissey, imp. — 578.

www.ingramcontent.com/pod-product-compliance
Lightning Source LLC
Chambersburg PA
CBHW071608220526
45469CB00002B/282